靳埭強

心路・足跡

靳埭強 口述

甘玉貞 編寫

序言

與靳叔相識於上世紀八十年代，那時我在萬里機構的前身萬里書店擔任編輯工作，因見過同集團兄弟公司找靳叔設計的圖書，因此慕名找到了他。

香港出版業市場小，經濟規模不大，能投放在設計方面的資源不多。

不久，圖書出版業無論印刷、裝幀都遠落後於香港，香港出版人抓住這個機會，把內地一些著名學者的著作拿到香港出版，由於這類選題有世界市場，因此便有可能找名設計師操刀，設計具有世界裝印水平的圖書，也因為這樣，我才和靳叔結下緣。除了找他幫忙為重要著作做裝幀設計，也通過和他的交往成功策劃了《香港設計叢書》等著作，並引進內地及台灣，在設計界產生了巨大的影響，這在本書中靳叔也提到了，這裏就不再細說。

靳叔是戰後一代，通過艱辛努力而在自己行業安身立命、取得成就的佼佼者。他雖然出身於藝術世家，但命運卻安排他走了一條曲折的成材之路，先是做洋服學徒，滿師後卻因骨子裏對藝術的愛好，促使他用業餘時間努力完成設計課程，從而毅然轉行，投身設計行業，並在導師的提攜下，與師友合夥辦設計學校，擔任老師，為設計界作育英才。他同時活躍於美術界，繪畫作品尤其是水墨畫融合了中西文化特色，享負盛名。設計、美術、教育，構成他的三維人生；天份加上不懈努力和大膽嘗試，是他的成功之道。——看完本書，我才明白，就是這種對文化藝術的追求，靳叔多年來才會花心力幫助出版業做圖書裝幀設計，以及策劃選題。要知

2

道，比起為其他商品做設計，香港出版業付不起高昂的設計費用。

靳叔投身設計行業逾半世紀，多年來還兼負設計教育工作，因此本書可說是一本小型的香港設計編年史，對從事設計工作，或準備投身這個行業的年輕人，這是一本相當好讀的參考書；書中收錄靳叔自選的重要美術作品，表達了他的藝術理想，對年輕畫家很有參考價值；因口述歷史不同工具書，從字裏行間了解作者的經歷，當可品悟不少案例背後的理念。

說回本行，圖書出版離不開設計，靳叔的這本書，也適合出版業界的編輯、設計人員參考，這是我作為一個出版人的衷心推薦。

是為序。

曾協泰　二〇二三年仲夏

目錄

成長

靳埭強 成長足跡

1942 • 在廣東番禺出生

中國抗戰勝利 1945

1948 • 入讀三善小學

中華人民共和國成立 1949

英女皇伊利沙伯二世登基 1952

1953 • 往廣州上學

1955 • 入讀廣州第十三中學

中國推行「百花齊放、百家爭鳴」方針

「大鳴大放」運動

香港大會堂開幕
設立美術博物館

香港六七暴動

| 1968 | 1967 | 1964 | 1962 | 1960 | 1957 | 1956 |

- 1968
 - 轉職恒美商業設計公司

- 1967
 - 修讀中大校外進修部王無邪任教的設計課程
 - 轉職玉屋百貨設計師
 - 修讀中大校外進修部兩年制設計文憑課程
 - 修讀中大校外進修部呂壽琨任教的水墨畫課程

- 1964
 - 跟隨靳微天習畫

- 1960
 - 學徒滿師，進入怡安泰當助理裁剪師

- 1957
 - 移居香港
 - 當洋服學徒

童年歲月

● 番禺三善村 ● 一九四二—一九五三 ●

靳埭強祖籍廣東番禺，在番禺三善村出生，在鄉村度過了超過十年歲月。他出生時仍是抗日時期，在小鄉村生活的小孩童，半點戰亂的印象都沒有。

關於自己的童年，第一件浮出靳埭強腦海的事件，就是家中女性長輩告訴他，有一天他在沒有大人扶持下，忽然自己走路，從廳堂走到屋內的天井。他對所居住的祖屋仍有深刻印象。祖屋在三善村德善里東一巷，那是典型的一廳兩房傳統的青磚屋，進門是門官，再進是天井，左角有一口井，另一邊是廚房。天井旁有一把木梯，可到小天台向外望，天井正中內進是廳堂。屋內左右兩個房間分別住着他的父母和伯娘。靳埭強對祖屋內的天井特別有感情，在那裏抬頭可看到天空，下雨天看着簷前

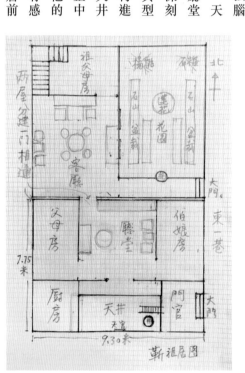

三善村祖屋平面圖

10

靳埭強收藏的《芥子園畫傳》

祖父的藝術薰陶

祖父母住在後面另一間屋，兩屋相連。祖父喜歡書畫和園藝，屋內有小花園，種有楊桃和石榴樹，放滿石山、盆栽；另一邊是客廳，還有一個房間，是祖父母的住宿處。客廳陳設頗有規模，正面有窄長的案頭、八仙桌，兩旁有酸枝坐椅，左側再放一對坐椅與茶几；廳堂中央有圓形雲石桌、四張圓櫈；另一邊是炕牀，有幾個座位。小屋還有樓上一層，是祖父的書房，房內有五桶櫃，放了祖父和伯父的藏書，有雜誌，也有線裝書，包括《芥子園畫傳》①。

靳埭強的祖父靳耀生是有名的灰塑工藝師，當時已經退休，所以他沒有見過祖父製作灰塑。廿多

滴水，意境很美，簷下燕子築巢而居，充滿生趣。他還在那裏思考過人生呢！年紀小小，就想自己是誰，為甚麼會在這個地方。

① 《芥子園畫傳》是清代康熙年間刊行的自學繪畫範本，詳細介紹了中國山水畫和花鳥畫的各種技法，並附有前人相關作品數十幅。

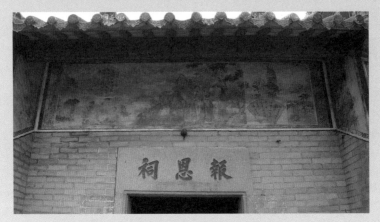

靳耀生的壁畫灰塑工藝現存於報恩祠簷下

靳耀生灰塑山水畫

年後他到廣州美術學院講學，主辦人帶他參觀陳家祠，看到介紹小冊子中記載祖父被譽為「灰塑狀元」，陳家祠內灰塑工藝就是他領班創作的。靳埭強記得祖父的廳堂案頭上擺放了三個精美的大獎盃，放在玻璃罩內，可能就是表揚他的卓越工藝。祖父留下的作品並不多，他只記得祖父住所客廳面向花園的窗旁，有一對格言形式的灰塑作品，批塑着「勤能補拙，儉可養廉」，這也影響了他的生活態度。很可惜這對精緻的灰塑房子後來已被拆毀了，只在祖屋天井還有「天官賜福」的神位，也是至今唯一遺留祖父親手造的灰塑作品。

原來番禺三善村是有名的工匠村，出過很多著名的工藝師，包括泥水、灰塑、磚雕、木雕、壁畫等。村內現在還有「鰲山古廟群」②，保留了一些工藝師的作品，《番禺縣志》有記載，是重要文物。這個古廟群就在靳埭強就讀的小學附近，他印象很深刻，其中報恩祠仍保留有他祖父所畫的山水和人物壁畫，而他最喜歡的是在魯班廟的「風塵三俠」灰塑，可惜後來已被破壞了。當年村中工匠也到廣東其他地方，甚至香港做工程。廣州中山公園的觀音像，還有香港利舞臺的室內裝飾，往日在舞臺兩側有長長的灰塑對聯，就是靳耀生的工藝作品，可惜都沒有保留下來。

祖父退休後，在村裏河涌旁街道開了賣洋雜貨的小店，日常就看看店，空間時就在家中或店內作畫、寫字、刻印章。還有屋內花園中的園藝，也是祖父花了不少工夫的地方。靳埭強入小學之前，常和二弟杰強到祖父的書房和店內流連。祖父沒有教他們甚麼，但會讓他們自己拿書看，寫寫畫畫，例如《芥子園畫傳》就是他們臨摹的對象。除了寫寫畫畫，做做園藝，他們

② 「鰲山古廟群」始建於明代，清代道光、光緒年間曾有兩次重修。廟群自北而橫列依次是：神農古廟、先師古廟（俗稱魯班廟）、鰲山古廟（俗稱觀音廟）、報恩寺及潮音閣。

也試刻印章，當作遊戲，耳濡目染，成了他們兄弟首段藝術歷程。

在三善村的生活環境也給了靳埭強美感的培養。他記得祖屋坐落的街道有小河穿過，是流往珠江其中一條主道。河涌上有小橋，木橋板放在兩岸的石墩上，簡樸實用。祖父的店就在小河旁邊，他每天走過，看到的都是小橋流水的景色。河上常有各式船隻經過，是當地主要的對外交通工具。靳埭強就曾經隨長輩坐船到過市橋鎮和廣州市，還探望在廣州工作的父親。祖父賣洋雜，貨源大概是「巡城馬」③從廣州等大城市帶回來，再交祖父售賣，祖父也會到市橋買貨，順道給孫兒買畫集參考。祖父的店旁有藥材舖、文具店……，村口有兩層高的茶樓，祖父常帶他們兄弟去吃點心。

除了在祖父的屋裏和店裏流連，他和弟弟小時候的玩意還有不少。他對過年過節時的傳統節慶活動印象特別深刻，有各種熱鬧的活動。每年由大掃除開始，過冬、謝灶、賣懶④、接財神、大除夕、開年、拜年……等等；每年小兄弟倆獨自渡江到外婆家拜年是難忘的旅程。做油角、放炮竹、紮花燈、製風箏、縫香囊……有很多可發揮創意的節日玩藝。年中又有戲班來村裏演出，他們喜歡去看，回家又會拿被單裹在身上，自編自演起來。還有用紙做一些戲劇人物，再製作戲服、佈景和道具，可以揭開的飯枱下面是小舞台。他認為這些玩意都與藝術有關，成了他們兒時接受藝術薰陶的途徑。

③「巡城馬」原指舊時在城牆上巡邏行的騎兵，比喻滿城跑的人。近代是指廣州有一些年輕力壯又熟悉路途的男子，帶着客人託付的書信、包裹或貨物，來回廣州和附近鄉鎮之間，做送遞的工作。

④賣懶是在廣東地區流行的歲時習俗。小孩在除夕夜換上新衣，提着燈籠，走到街上，邊走邊唱：「賣懶！賣懶！賣到年三十晚，人哋懶我唔懶。」表示要在新年來到之前，把懶惰的習慣戒掉。

14

愉快的小學生活

靳埭強六歲入讀小學，就在村內的三善學校。鄉間入學還是行傳統儀式，他記得開學前收到很多親友的賀禮，大都是文房四寶，足以放滿一個箱櫃。開學那天，天還未亮就要起牀，先拜祖先，然後祖父提着紙燈籠，帶他外出走到大街，過小橋，再走到學校，向老師行傳統的拜師儀式。

三善學校在二十世紀二十年代建成，頗具規模，有六個課室、一個禮堂和小圖書室，前後有操場，旁有小魚塘和小農場。靳埭強記得學校有留聲機設備，也經常舉辦活動。一九七八年靳埭強到廣州美院講學，伯娘帶他到母校看看，當時校舍還完好保留，他拍了照片，看到紅磚建造的校門上有些用鐵材造的裝飾，「三善學校」四字竟是 Art Deco（裝飾藝術風格）⑤。可惜這個舊校舍後來被拆卸了。

靳埭強在三善學校過了一段開心的日子。因為父親做洋服，他們兄弟即使在鄉間生活，上學時也會穿小西裝，很討老師歡喜。他們又會參與戲劇演出，穿着自己的小西裝，戲服也不用

三善學校門口

⑤
Art Deco（裝飾藝術風格）是第一次世界大戰前出現在法國的一種視覺藝術、建築和設計風格，一九二五年在巴黎舉行的「國際裝飾藝術和現代工業博覽會」上正式命名。這種風格採用精緻貴重的材料，強調裝飾的別致優雅。

另造了。學校有很多文藝活動，老師還訓練他們兄弟在歌詠團中當指揮。靳埭強還記得曾在「鰲山古廟群」的神農廟前四方石亭作舞台，做文娛表演，由他指揮學長們合唱《保衛黃河》。除了戲劇和音樂，文學和歷史課也吸引了小兄弟，老師常帶學生走出課室，在田野樹下，或古廟地堂上講動聽的故事。

在課餘，他和弟弟網蝦釣魚、種蔬菜、拾遺穗……，爬上鰲山可觀賞綠色的良田萬頃；在農場上又可遠眺村外稻田上升起的朝陽。靳埭強喜歡美術課，但他認為在學校學到有關美術的東西不多，美術課只是臨摹黑板上的粉筆畫，很少對着靜物寫生。他覺得小學老師對自己在美術造詣的影響比不上自己的祖父。

他的祖父沒有把自己高超的手藝傳給子孫，可能因為他覺得這些是舊社會的東西，已開始式微。當時城市如廣州已經很洋化，他這門手藝大概不是謀生的路數。所以他送了大兒子煜明去讀書，大學畢業後在香港中學任教。他是一位童子軍領袖，可惜在一次九廣鐵路失事中，他因捨身救人而英年早逝。靳埭強只在伯父的遺物中看到他的英姿和事跡的記載。祖父又送二兒

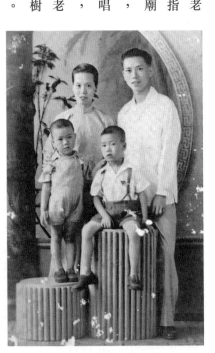

靳埭強兄弟與父母在廣州合照

子浩明去學另一門手藝──洋服，因為他在廣州做灰塑時認識了著名洋服店老闆，就送兒子去學藝，學成後在廣州任職，很少回鄉。這所洋服店是「怡安泰」⑥，除了廣州的總店，在香港也有分店。

靳埭強不知道父親甚麼時候進怡安泰工作，只記得他在廣州時已是裁剪師傅，應已工作了一段時間。一九四九年中華人民共和國成立，老闆關閉廣州的店舖，到了香港繼續經營。靳埭強父親因店舖關閉回到鄉下，但過了一段時間，眼看沒有工作不是辦法，於是決定到香港追隨老闆，就在羅湖閉關之前抵港打工。因為父親在香港工作，造就了靳埭強後來到香港生活的契機。

由於祖父事業成功，在村裏算是小康之家。到了中華人民共和國成立，政治浪潮使靳氏家庭環境陷入困境。祖父變得鬱鬱寡歡，身體也變差了。靳埭強當時年紀雖小，對生活的逆境亦有深刻的體驗。面對政治運動，他在學校也感受到時代的變遷，禮堂內懸掛的孫中山像和青天白日旗，改換成朱德總司令和毛澤東主席的照片；升起五星紅旗，學生要學唱新的國歌。靳氏小兄弟在學校的際遇也面對逆轉，靳埭強也要適應新的學校生活了。

靳家長輩深感小兄弟在故鄉難以升讀較好的中學，就想盡辦法為孩子的前途尋覓出路。靳埭強的母親就在祖父同意下，讓他獨自寄居在廣州姨母家求學。他在三善學校讀至五年級就離校，未有讀至畢業，而這幾年已是他最長的正規學校生活了。

⑥「怡安泰洋服店」，一九〇六年由番禺人陳佐乾在廣州創立，上世紀三十年代是廣州四大洋服店之一。一九三七年到香港開設分店，也成為香港四大洋服店之一。

少年求學

二

●廣州● 一九五三——一九五七●

離鄉背井到廣州

靳埭強在番禺家鄉讀至小學五年級，母親安排他到廣州升學，寄住在姨母家裏，姨丈在大南路做建築材料生意。大南路在廣州市中心地區，南面與高第街（俗稱花布街）為鄰，向北有太優小學。姨丈開設的建築材料店是一幢典型的唐樓，向馬路有一對柱子，舖前是營業櫃面，內進是貨物陳設及工場，其間有樓梯通二樓，向馬路有一對柱子，舖前是營業櫃面，內進是貨物陳設及工場，其間有樓梯通二樓的居所。靳埭強與表姊弟同住一屋，是他離鄉後最親近的玩伴。他雖然有姨母姨丈關愛照顧，但始終沒有家人在身旁，倍感孤單。他當時性格很內向，常獨坐騎樓窗前看着白雲思鄉，加上擔憂考不上學校，要被送回鄉下，非常苦悶。後來他終於順利入讀太優小學，展開了在廣州求學的生活。

這一年靳埭強的生活有苦有樂。除了思鄉和要適應城市生活外，自幼體弱，染了需長期治療的疾病。又適逢抗美援朝⑦，物資短缺，中國推行糧油配給制，他天未亮就跟着姨母去市場排隊買肥肉，以補缺食油的不足。

靳埭強在廣州的學校生活是愉快的。他與表姊弟一起上學，又遇到好老師好同學，一起學習，一起遊玩。他與幾個投契的同學喜歡打波子、踢皮球……，跑不快，就守龍門，撲救了險

⑦「抗美援朝」指上世紀五十年代初，中國人民志願軍參與朝鮮對抗美國的戰爭（韓戰）。韓戰爆發後，聯合國要求成員國對中國實施禁運，使內地長期物資短缺。

球就很有滿足感。週末假日常結伴逛街，玩具店、百貨公司是新奇的熱點。傍晚聽聽說書，也使他懷念母親和家鄉長輩講的故事。

過了一年，母親帶着他二弟、三弟申請到廣州，一家人在附近惠福路一幢住宅的閣樓中，租了一個板間中間房居住。雖然房間狹小，裝修簡陋，但可以和母親弟弟在一起，總比前一年的寄居生活好得多。祖父曾帶病到廣州探望他們，對他們的居住環境有微詞，處處顯示關愛之情。祖父回鄉不久就一病不起！靳埭強回鄉送祖父最後一程，十一歲的他第一次面對親人離喪。因為早逝的伯父沒有子嗣，父親在香港又不能回鄉，他作為長子嫡孫就要負起「擔幡買水」⑧ 的責任，對鄉間傳統殯葬儀式留下了深刻的印象。他也對失去這位影響自己藝術生活至深的長輩感到非常傷心。

中學生涯遇良師

靳埭強在廣州完成小學課程後，要考中學入學試，可是他卻考不上，要在小學重讀六年級，變成跟二弟同班。第二年他重考中學終於成功，與二弟一起考進位於文德路的廣州第十三中學。文德路是文化街，學校對面是文物店，旁邊有圖書館。

當年第十三中學初一年級有六班，靳埭強和杰強在中學同級不同班，他在二班，弟弟在一班。學校的課室不夠用，他的班房在音樂室，班主任劉玉霞老師是位音樂老師，常讓學生聽音樂，又常帶領他們做文娛活動和表演，讓他們沉浸在濃厚的藝術氛圍中。除了音樂室，學校

⑧「擔幡買水」屬道教儀式，常見於廣東喪葬習俗。通常由亡者長子手執白幡，以引領亡魂升天；他又要手持水鉢，以沾濕毛巾，代表象徵式為先人擦拭。

靳埭強在廣州第十三中學的「學生日記」封面

也設有美術室，美術老師不再是在黑板示範粉筆畫，而是在陳設圓、方、角、柱體到石膏像和標本，教學生鉛筆素描和創作的美術課。靳埭強的美術課成績特別好，曾經全年各課作業全取5分（滿分），功課常在校園展示，課餘創作又在比賽獲獎。他又常擔任壁報的設計者，為本班取得獎項……，這使他萌生了要做畫家的念頭。

寫的板書。老師教導的各篇古文，他在多年後仍然記得。

除了音樂、美術，靳埭強在學校裏也喜歡文藝，他對國文老師梁康先生的印象特別深刻，梁老師外形像像魯迅，留小鬍子，穿長衫，吸煙斗。學生上課要抄筆記。他也喜歡寫作，常借閱一些文學作品。老師經常拿他的作文功課向同學誦讀，他受到讚賞，便更有動力去寫作和借相關書籍來研究。他還在課餘寫過「怎樣寫作」的題材交給老師評改。除了文藝，他也喜歡數學課，老師的教學方法很有啟發性，會先叫同學出來解題，然後才慢慢解說方法和原理，讓學生可以領悟箇中奧妙，更多思考。

靳埭強就讀中學時是品學兼優的

靳埭強初中第一學期成績表

模範學生，不少學科成績全年5分，被師生推選加入少年先鋒隊，還當上中隊長，記得是在黃花崗⑨舉行入隊儀式，戴上紅領巾和中隊長臂章。每逢有特別活動，例如緬甸的表演團來廣州中山紀念堂表演、印尼總統蘇加諾來訪等等，他會被派去做學生代表，出席國家級的音樂會和歡迎聚會；國慶時也作為學生代表列隊解放軍前面遊行，在主席台前放氣球與和平鴿。不過靳埭強不太積極參與集體活動，班主任就曾在成績表上給他評語：努力學習，成績良好，但工作主動性不強，較為膽小怕事，也希望靳埭強積極地為搞好班集體而貢獻自己的力量，進一步爭取做個光榮的青年團員。不過，因為父母親很希望一家能在香港團聚，他沒有依從劉老師的教誨。

⑨ 指廣州「黃花崗烈士陵園」，位於廣州市越秀區先烈中路、白雲山南麓。陵園是為紀念一九一二年同盟會在廣州起義中英勇犧牲的七十二位烈士，由愛國人士與海外華僑捐資修建。

文藝氛圍的滋養

一九五五年，廣州中蘇友好大廈落成，舉辦蘇聯展覽會，人民政府鼓勵港澳同胞回國參觀。他的父親趁此機會回廣州探望他們，久別重逢，母親就懷孕了第四個孩子。他們也申請一家到香港與父親團聚，可是政府只放行了懷孕的母親和年幼的三弟，靳埭強和二弟卻只能留在廣州。兄弟二人搬離原來租住的房間，獲安排到原本屬怡安泰洋服店東物業的小房間居住。房子在中山公園旁，有個老管家負責看守。接着的一年，只有他和二弟兩人在廣州生活，要自己處理起居飲食，但又沒有家人的管束，兩兄弟就自由自在，課餘可以到處蹓躂，或者從事創作。

他們住的地方在廣州市中心，當時最興旺的中山五路，前面是永漢路⑩，北上是財政廳，鄰近中山公園，附近有百貨大樓，也有最大的戲院，東面是文德路，都是文化商業區。他跟二弟經常逛這一帶，有很多有趣的商店。他們最常去的是畫廊，看到很多名家作品，像徐悲鴻、齊白石等，也有畫冊和木版水印的畫作複製本。他們很喜歡水墨畫，兄弟二人常湊錢買畫冊作參考，包括黃賓虹、傅抱石等作品。他們住的大屋也方便他們從事藝術創作，雖然他們住的只是一個小角落，但屋內有不少字畫和古董，他們更可在屋內八仙桌繪畫、做木刻等；有時更可邀請同學來一起創作，儼如一個藝術小天地。

廣州第十三中學的校門外有一個售郵票的地攤，吸引靳埭強收藏印有美麗圖案的郵票。學校左鄰是中山圖書館，靳氏兄弟在放學後經常到中山圖書館借書，包括古典詩詞、文集和小

⑩ 永漢路在一九六六年改名為北京路，沿用至今。

靳埭強的舊畫簿

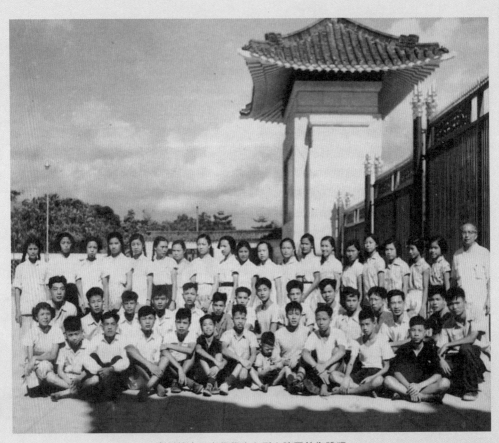

廣州第十三中學學生在烈士陵園前集體照

⑪「打書釘」是指在賣書的地方翻看書籍，長時間逗留看書而不付錢購買。從前很多較窮困的人為了省錢，以這個方法爭取閱讀書籍的機會。

說等。《封神演義》就使他廢寢忘餐，他既喜愛書中幻想情節，又很欣賞傳統的繡像插圖。另外，他們還經常到居所附近的三間書店「打書釘」⑪。永漢路最有規模的是新華書店，店面很大，書種齊全，大堂幾組主要的陳列櫃枱後，有一度非常寬敞的梯級，很多年輕人坐在那裏看書。另外一家是中山五路往東北，財政廳前的古籍書店，有很多線裝書，還有一家兒童書店也在附近。除了逛書店，兄弟倆還經常去百貨公司，主要是看工藝品，也是一種藝術薰陶。另一種文娛活動是去看戲，永漢路有最大的戲院，鄰近他們居住的中山五路轉角又有另一家電影院，戲票便宜，靳埭強記得看了齊白石的水墨動畫片。當時有很多兒童電影，是關於新中國的兒童故事；又有戲曲電影，例如梅蘭芳的作品和越劇《梁山伯與祝英台》，種類頗為豐富；還有蘇聯電影，較為浪漫，像較激情的《牛虻》，是改編自共產國家文學的電影。靳埭強印象最深，當時宣傳最多的是一套名為《在北冰洋上》的電影，對極地生態的紀錄令他大開眼界；還有一套介紹波蘭音樂家蕭邦的影片，讓他認識蕭邦。當時廣州是粵劇重鎮，很多粵劇名伶都在廣州，各區全年經常有粵劇演出。名伶馬師曾與紅線女從香港回穗發展，也是轟動一時的盛事，《昭君出塞》就成為傳頌一時的不朽名曲。

廣州還有不少文化宮，有各式活動供群眾參與。在永漢路就有一間少年文化宮，靳埭強常去看人下棋，有些二人棋藝超卓，會下「盲棋」，就是不用看棋盤，能把雙方走過的每一步都記住。他也學會了這種棋藝，與鄰居小孩對弈。另外在愛群大廈那邊有更大的廣州文化公園，有象棋名家比賽之外，還有提線木偶劇團長駐演出，他對孫悟空在《大鬧天宮》的演出記憶猶

新。文化公園還經常舉辦畫展，令他擴闊眼界，從中觀摩學習。靳氏兄弟又喜歡去越秀公園，山上的五層樓（鎮海樓）是博物館，有文物展覽，靳埭強印象最深的是「銅壺滴漏」⑫。相對較少的活動是音樂會，不過因為靳埭強是優秀學生，可以去中山紀念堂參加特別活動，看高水準的國家級文藝表演，這可算是特殊待遇啊！

當時廣州的文化生活很豐富，學術氣圍也開放。學校有大型週會，學生在操場聽演講，也常有廣播，報道其他國家的大事。靳埭強在廣州經歷了新中國的一些運動，例如「除三害」是滅蒼蠅、老鼠和麻雀，把麻雀定為害鳥，同學去露營搗鳥巢，他不喜歡參加。他又記得有時不用上學，要去參加遊行，有一次是敲鑼打鼓慶祝企業公私合營。那天全市張燈結彩，鑼鼓喧天，隊伍抬着紅雙喜和大字標語，載歌載舞至晚上，嘉年華似的就把一半的私營財產獻給國家。在中學一年級時有「百花齊放」運動，鼓勵知識分子「大鳴大放，百家爭鳴」，有很多學者從海外回國。學生可以接觸的東西也很多樣化，班主任讓他們聽的音樂，除了政治歌曲，也有古典音樂、外國輕音樂和爵士樂。國文課本有從古到今的名篇，由《詩經》開始，《論語》、《孟子》、詩詞歌賦、古文、小說和白話文……，這些豐富多采的內容，讓靳埭強對中國文化產生了濃厚的興趣，也為中文寫作打下了基礎。但不久，反右運動接踵展開，一些文人作家受批判了。

靳埭強在廣州四年，一九五七年夏天，也就是在初中二年級暑假，他和弟弟申請到香港探親。當時廣州有暑假探親政策，讓在香港有直系親屬的學生出境探親，只需學校班主任簽名便

⑫ 廣州的「銅壺滴漏」是中國現存最早、最完整，又最大的古代計時器。它在元代延祐三年（一三一六年）由廣州冶鑄工匠製造，原放置於廣州城拱北樓上，一九一九年廣州城被拆，它經歷數次遷移，至一九三六年被放置於鎮海樓內。

靳埭強藏《唐詩三百首詳析》（中華書局）

可，香港也容許兩地居民自由往來，於是靳氏兄弟就到了香港。他們原以為只是探望父母和弟弟，暑假後仍會回廣州繼續學業，可是父母希望一家團聚。他們知道會不再回廣州，就帶着心愛的畫集和集郵冊，由深圳羅湖口岸抵港，自此留在香港定居。

靳埭強雖然對廣州的生活和學校很不捨，但為了與家人團聚，只得無奈告別他們的親友、老師和同學，尤其是幾位知己良友。更可惜的是，他在學校的學習生活從此結束，沒機會完成中學課程，而要投入社會工作了。靳埭強認為自己在學校讀書的時間雖然不長，但他很珍惜，也很努力。他覺得自己很幸運，是「百花齊放」時期在廣州讀中學，能接觸到的知識面很廣闊，又受到中國文化的薰陶，培養了對藝術文化的興趣。他受了七年愛國教育，對他的思想很有影響，對國家有深厚的感情；另一方面他又深受中國文化影響，熱愛中國傳統思想。

三 學徒生涯

● 香港上環—尖沙咀● 一九五七—一九六○●

靳埭強十五歲時只唸完初中二，與二弟杰強來到香港探親，本來捨不得終止在廣州的學業，但為了和父母幼弟一家團聚，就留居香港。

移居繁華大城市

來香港那天看到的景象，靳埭強仍印象深刻。他和弟弟從廣州乘火車到深圳，在羅湖關口過關後，五姑母（靳麗娟）來接他們，轉乘九龍段的火車，經過新界的鄉郊地區，仍是一片農村景象，到達尖沙咀的火車總站，才看到繁華的城市面貌。火車總站臨海，他們步出車站，在紅磚鐘樓下向南眺望，就看見對岸香港島和太平山。那年太平山下未有很高的建築物，他記得當時看到而現存的大廈有中華總商會，而海旁其餘大廈整排的高度差不多。附近還有文華酒店、告羅士打行，最漂亮的建築物是中環郵政總局 ⑬。再往東有滙豐銀行、渣打銀行和中國銀行三座標誌性大廈，風格相近，都是以大塊石材建成。從尖沙咀看過去，太平山的山景仍未被遮擋，眼力好一點的，在那裏更可眺望靳埭強父母的住處——樓梯臺。

樓梯臺在上環樓梯街上段近堅道，小小的平台只有兩棟四層高、一梯兩伙的樓宇，靳埭強

⑬ 舊中環郵政總局位於畢打街與德輔道中交界，建成於一九一一年，採用英國文藝復興式設計風格，以花崗石和紅磚為主要建材。一九七六年因興建地鐵而拆卸，現址為環球大廈。

28

拆卸中的上環樓梯臺唐樓

的父母和兩個弟弟住在其中一伙地面層的中間房。靳埭強和二弟初到香港，並沒有住在樓梯臺，而是由五姑母接到九龍城居住。姑母本是學粵劇的，後來做電影的幕後工作，例如化妝、服裝等。他和弟弟沒事做，就四處閒逛，由小街走出太子道，向西走到旺角，看看這個陌生的城市，印象較深刻是旺角彌敦道有邵氏大廈。

兩星期後，大概是父母安排好兄弟留港同住，便把他們接到樓梯臺。那裏雖然位處中西區，但交通並不方便，所以租金較便宜。父親在上環打工，上班下班都要上落爬行一道長長的石階梯。靳埭強記得那天父親接他倆回家，乘搭天星小輪渡海，轉乘巴士上堅道，再沿樓梯街往下走一小段路，就到達樓梯臺的家。他們住的中間房只有一個向屋內的小窗，房內只放得下一張大牀和櫃，父母和四弟睡在大牀上，在牀底下再放一塊板，他和二弟就睡在上面，三弟則睡在房門口晚上才打開的帆布牀上。當時香港很多家庭都是幾口人擠在小小的板間房內，他們的居住環境已不算太差，靳埭強更喜歡那住處風景獨好。

樓梯臺地勢較高，往前就可居高臨下看到維多利亞港。他看着這景色就想起初中時讀過的《岳陽樓記》，海面上陰晴變幻，風景時有不同，也勾起他一些多愁善感的思緒。

靳氏兄弟初居香港，不用上學，就結伴閒逛。他們沿樓梯街向下走，經文武廟到皇后大

道，瀏覽市中心的面貌。靳埭強印象最深的是中環的萬宜大廈，那是香港第一座有自動行人扶手電梯的大廈，有現代化的商場，就在一九五七年開幕，剛巧在二樓還未出租的舖位正舉辦張大千的畫展。他們在內地並不認識這位國畫大師，在這裏看到很多巨幅山水、人物和花卉，尤其是那些大墨荷給靳埭強非常深刻的印象。當時新大會堂仍未建成，文藝活動有時在這些新型大廈的商場舉行，另外還有聖約翰教堂的副堂可以讓人做展覽，靳氏兄弟的五伯父靳微天也曾在那裏開過畫展。他們還有一個好去處是戲院，從樓梯街走下來到皇后大道，拐彎就是中央戲院，主要放映粵語片。沿皇后大道中再往東走，就有皇后戲院和娛樂戲院，主要放映西片。

決定在香港定居以後，靳埭強到夜校讀英文班，從家裏往上走到堅道，經過兵頭花園（香港動植物公園），再走到位於羅便臣道的聖貞德學校上課。他以前並沒有讀過英文，只在廣州讀初中時認識一些英文字母，在數學科做代數題時使用。這個英文班只是短暫的暑期課程，靳埭強已覺得很吃力，因為英文文字的結構、發音和文法都跟中文有很大差別。

幫補家計當學徒

過了一個多月，靳埭強的父親決定讓他去當學徒。因為如讓他繼續上中學，恐怕程度跟不上，而且家裏孩子多，當大哥的要早點幫忙養家。當時父親在著名的怡安泰洋服店工作，已是首席裁剪師，大概是想可以子承父業，就安排大兒子到朋友的洋服工場當學徒。

靳埭強兒時有兩個念頭，一是想做畫家，因喜歡畫畫，又受祖父影響；二是因為祖父洋雜

店有售賣布匹、針線等，家中三位女性（祖母、伯娘、母親）都會做衣服，他經常接觸裁縫工具，而父親又在洋服店工作，所以他也想過自己將來可能會成為裁縫。加上當時家裏負擔大，香港一家六口生活開支不少，還要照顧家鄉的長輩。如果幾個孩子都讀書，只靠父親一個人工作，實在是太吃力。儘管做裁縫學徒的理由充份，但他不能繼續升學而要謀生，心中總是遺憾，自己愛上學，又是優秀學生，為甚麼不回廣州繼續學業呢？不過他仍服從父親的安排，覺得長輩的安排總是好的。；能學一門手藝，保障了飯碗，也是當時普遍認為是好的出路。

他的二弟杰強讀書成績比較好，暑假後就進入了仿林中學。仿林中學是一所中文中學，很注重中國文化，校長陳仿林很愛才，知道杰強喜歡書畫，就送他到畫家梁伯譽處學山水畫，校董區建公更免費教他書法。一年後杰強就考進了官立的金文泰中學，他們五伯父靳微天是該校美術老師。不到兩年，杰強的英文已合格，更很快獲得獎學金。雖然他已轉校，從前教他書畫的兩位老師仍讓他繼續學習，所以他在中學時的書畫基礎已打得很好。

靳埭強當學徒的地方位於九龍尖沙咀樂道，是一個專做西裝上衣的小工場，多是接大公司外判的工作。當時尖沙咀漢口道、彌敦道一帶有幾間大公司，例如模漢、夏利萊等，附近又有國際酒店、半島酒店，是商業旅遊區。遊客訂製洋服者眾多，「平、快、靚」是香港洋服業的特點。

樂道是旺中帶靜的住宅街，雙線行車，中間有一排樹木，兩邊整齊排列相連的古典式洋樓。師傅租了其中一個地面層的大廳與兩間套房，和兩個小房間分租多戶共住的單位。師傅將大廳劃分兩

部份，前面向街做工場，後面是走廊連兩個套房，房子樓底很高，還可以分間出閣樓。師傅帶着四個年輕人工作，他在工場上面的閣樓居住，徒弟就睡在走廊上的雙人碌架牀⑭。

辛酸歲月無人訴

學徒並沒有工資，只有幾元錢的零用（理髮錢），包食宿。工場接外判遊客訂單，天天趕工至深夜。師傅又做一些轉售生意，把裏襪轉售到其他小工場，學徒要負責來回取貨、送貨。他們是每天十六小時工作，沒有休息時間，全年不能回家，只有中秋節半天和農曆新年（大除夕至初三）可以回家團聚。

靳埭強的學徒生活並不容易，初到工場，要包辦打雜工作，早上到街市買菜，然後要煮飯、清潔、打掃地方、送貨等。他沒有下廚經驗，滿足不了同事與師傅的要求，常要看人面色，無法向親人訴苦；發燒生病時只是躺臥牀上，感到非常孤獨，很不開心。他可說是和繪畫絕緣，沒有共同話題的朋友，只有在稍為清閒時，寫信給廣州志同道合的三數位同學傾訴，互相勉勵。

學徒生涯的第三年，工場來了一位師弟，可以分擔工場的雜務工作。靳埭強可以在早上騰出一些時間，便想繼續讀書。大家都認為在香港生活，懂英文很重要，於是他在美麗華酒店和諾士佛臺附近的婦女補習學校（婦女協會主辦，男女都可報讀）報讀了早上八時的英語班。英語班的老師葉秀玲是一位少女，教學很用心，又常和學生互動對話，使沒有機會實習會話的靳

⑭即雙層牀，粵語叫法。香港居住環境狹窄，很多家庭都配置雙層牀，以節省空間。

埗强：

好。很久没有写信给你了，也没收到你的
信（自三月份到现在）。非常想念。

我之所以久不给你写信其一是懒，其二是无
什内容（或自己觉得）。因为我的生活是几年如一日
说是无奇。等到真正想像无甚么可写了。老实说最近
一些吧，我好是想着你机的，但记的原因……
在信中告诉你的。如果……

你为一个中国人的骄傲。

祝你好好工作好好学习，你的生活有没有变动呢。

老师对你的进步寄望很殷。盼望你的来信，问
候全家。

祝

身体健康。

好友 秉权 上

76.4.23.晚.

乒乓球运动，我觉得……

靳埭强廣州摯友鍾秉權的來信

埭強，對英語產生興趣。可是，他全無課餘溫習的時間，對英文字的發音掌握不好，默書的成績最差，做句寫作還可以，或是因為他讀書時就喜愛作文吧。

靳埭強做了三年學徒，後來學習釘鈕、拆線、踏衣車，再過些日子可以車裏布、胸襟，然後開袋、縫襟領、做肩袖等，滿師時就學到全套洋服的製作工序。工資也由最初幾元錢，到後來有十多元，滿師後師傅留他做正式裁縫工匠，給他一百二十元月薪。不過他父親已在怡安泰為他找到一份工作，月薪也是一百二十元。於是他就離開師傅的工場，到上環上班，正式成為怡安泰的員工，任職助理裁剪師。

三年學徒生涯可算是靳埭強青少年時期的最艱苦歲月。從前在鄉間備受長輩寵愛和照顧，當學徒卻要侍候別人，生活有天淵之別，這也磨煉了他的心志和手藝。這時期認識的師兄弟，一同經歷了初入社會的磨煉，雖不乏真情，但說不上是知心朋友，因為他希望從事藝術的夢想，被看作不切實際而得不到共鳴。反而是在最後一年讀的英語班，對他的人生有更大影響。

他在班上認識了一位同學李海良，也是洋服學徒，大家年紀相若，性情相近，後來成了一生的朋友，互相勉勵，各自追尋事業和理想。而對他影響最大的，是英語班的葉老師。靳埭強在滿師後要離開尖沙咀的工場，轉到上環上班，於是寫了一封英文信給老師，告訴她自己不能再來上課，想跟她保持聯繫。老師給他回信，並答應跟他通信。自此他們成了筆友，每星期通信，談人生，論文藝，也說心事，話家常。葉老師成了他傾訴的對象，又經常介紹文藝書籍和活動，影響了他日後的人生路向。

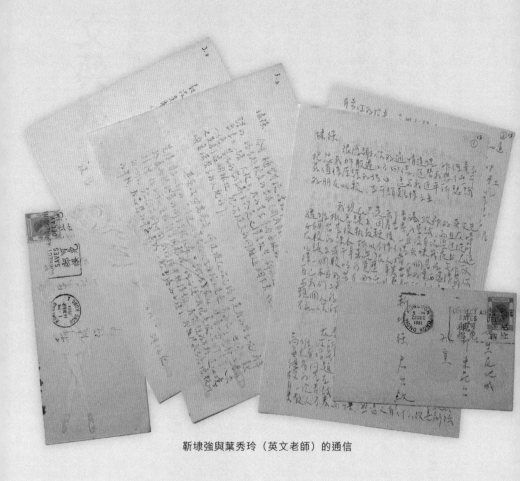

靳埭強與葉秀玲（英文老師）的通信

文藝裁縫

四

● 香港西環—上環 ● 一九六〇—一九六七 ●

當了三年學徒之後，靳埭強滿師離開尖沙咀的洋服工場。父親安排他到自己工作的怡安泰洋服店，任職助理裁剪師，月薪一百二十元。當時他們一家已離開樓梯臺的中間房，搬到西環邨東苑臺居住，最小的妹妹也出生了。他們申請得廉租屋，三百多平方呎的單位，有露台、廚房和衛生間，還可加建板間房[15]。做父母的臥室，他和弟妹就睡在碌架牀位上。本來他們可以選擇西環邨或北角邨，因為父親是冬泳愛好者，喜歡每天到西環鐘聲泳棚游泳，所以選了西環邨。西環邨位於堅尼地城，鄰近菜欄和屠房，景觀開揚，環境不錯。雖然地處西區邊陲，但有電車總站和巴士總站，交通仍算方便。

在怡安泰的裁縫生活

怡安泰洋服店是省廣聯營的名店，廣州店結業後，全力在香港繼續發展，是當時香港四大洋服店之一[16]。該店位於上環德輔道中，在永安公司對面（一九八六年遷至212-214號自置物業）。舊式樓宇樓底較高，除了地面一層，還可加建閣樓。該店只做男裝，舖面前方有掌櫃（三位營業員）負責接生意，後方是裁剪師工作的地方和試身室，閣樓是工場。當時店內有三

[15] 當年的政府廉租屋規定不能從地面到天花板分間任何空間，所以只可用木材間房，留一呎與天花板距離讓空氣流通。

[16] 「怡安泰洋服店」在一九三七年來香港創立分店。在上世紀五十年代開始與阿民興昌、培羅蒙、何超，被譽為香港近四大洋服店。在港經營近八十年，至二〇一六年結業。

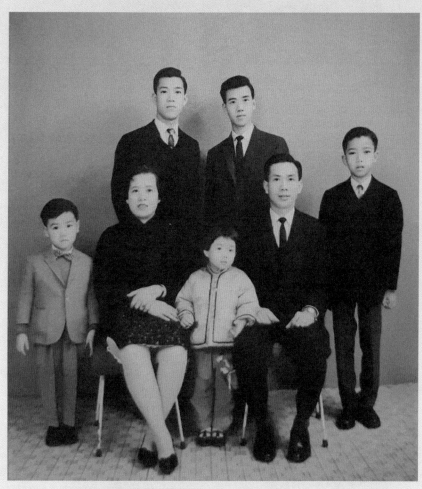

靳埭強（後排右）與父母弟妹一家七口

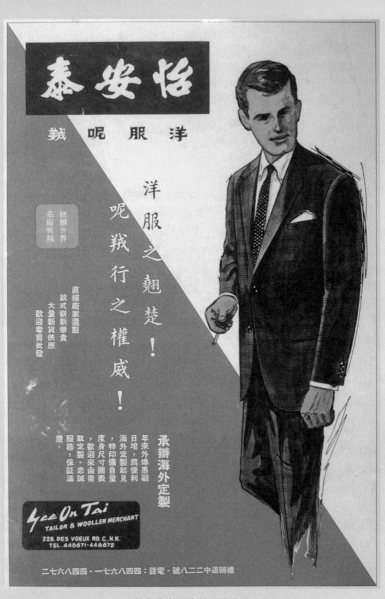

怡安泰洋服店的刊物廣告

位正式裁剪師，靳埭強的父親靳浩明是首席裁剪師，算是老闆之下的最高級職員，曾代表香港到東南亞參加交流會和表演，還得到獎項。另一位裁剪師「十哥」是太子爺[17]，他雖然跟靳浩明是賓主關係，但情同手足，互相尊重；還有一位較年輕，他們都在樓下舖面工作。閣樓工場分兩部份，一部份是裁剪，有三位助理裁剪師，靳埭強與另一位青年人，負責協助裁剪師裁衣，另一位較年長的則負責剪配料，像裏布、肩襯等。另一部份是車縫，有三位車縫人員；又分上身車縫和下身車縫，上身較複雜，縫製衣領、肩膊、衣袖等要有較高超技巧。另外還有一位女工，負責手縫的工作，還有拆線、挑裏、挑衫腳、開鈕門、釘鈕等瑣碎工序。

客人到來光顧，先選款式和布料，裁剪師替客人度身後，在表單上填上尺寸，再把資料寫在布條上，包括客人姓名，然後連布料送到裁剪部。助理裁剪師根據度身紙上的尺寸和身材特徵，找適當的紙樣，按紙樣把布料裁好，再配好裏布、肩襯等材料；然後交給女工，用針線縫起來成為模擬西裝，交給舖面的裁剪師傅，讓客人試身。師傅按客人穿上的實際情況，用大頭針和畫粉標示需修改的細節，再交回樓上工場。助理裁剪師按師傅所標示，修改布料形態和紙口，再交另一位剪好配料，把所有布料綑成一束，交給上身裁縫車縫。最後由女工做拆線、挑腳、釘鈕等工序，一件洋服才算完成。裁剪師都很有經驗，洋服店通常只設一次試身。有時要做得更仔細，便會在第一次試身後只車縫好一部份，再約客人來試穿一次，然後才完成所有車縫工作。怡安泰的顧客不乏城中名人，例如電影界的邵逸夫、鄒文懷，還有廖創興銀行家族成員等。靳埭強記得自己裁過鄒文懷、廖烈文、廖烈武的西裝。

⑰ 指有錢人家的第二代，或大老闆的兒子，將來會繼承家業。

怡安泰洋服店的工作時間長，上午九時上班，至晚上九時半才下班；不過已比靳埭強之前在尖沙咀當學徒好些，不用工作至深夜。每天上班工作大約兩小時後，十一時許便吃午飯，到下午三時多又有下午茶時間，有些休息空間。做男裝工作沒有多少款式變化，只是襟領款式和闊窄、鈕扣數目、口袋的明暗等稍有不同，工作較為刻板沉悶。還好是工作時可以用原子粒收音機收聽電台節目，做洋服是手和眼的工夫，耳朵可以騰出來吸收其他資訊。靳埭強休息時不會跟着同事外出喝下午茶，多是留在店內跟閣樓的同事聊天或看雜誌，有時會外出逛逛，多是到附近的書店。中上環有不少書店，像中華書局、商務印書館、上海書局等，他最常去的是上海書局，就在中環街市斜對面，靠近他的工作地點。

靳埭強每晚九時半下班，時間不早，但想到要增強自己的英語能力，才可以有更好的出路，於是報讀夜校，就在中環近歌賦街，距離怡安泰不遠。他在晚上十時上課，放學已是十一時，才獨自歸家。他在夜校讀了幾年英文，不過始終因為少運用，總是學得不好，音節記不住，發音不準，但總算完成中五程度的英專課程。他喜歡作文，常獲得高分，其中一篇《我的將來》記錄了他對「畫家夢」破滅的感受，讀來令人唏噓！平時工餘生活無聊，就是聽波、賭馬、打麻雀……，逐漸被社會同化而迷失了。在不用上課的日子，下班後他會去上環海旁的「大笪地」⑱逛逛，那裏有形形色色的市井活動，賣唱賣藝、問卦占卜，又有各式貨品售賣，包括書籍、唱片，也有很多提供飲食的攤檔，可以打冷⑲宵夜。

⑱ 粵語「大笪地」即「一塊大空地」，可供大量攤販作臨時擺賣，是香港以前一種夜市，被稱為「平民夜總會」。香港最早的「大笪地」位於西營盤，是英軍軍營搬遷後留下的曠地。五十年代以後，部份商販轉到上環港澳碼頭前的新填地，成為新的「大笪地」。

⑲ 「打冷」源自潮汕方言，指潮式攤檔經營的大眾化冷盤熱食。

My Future

Year after year, Time flies away quickly. I have already passed twenty-one springs. But, Oh, I am still such a nobody and good for nothing!

On thinking my bygone, I remember that I dreamed to be an artist when I was a child, because I loved drawing more than any other thing. When I had no chance to continue my education and worked for my own life, I still had my childish ambition. The elder I had grown up the more I had realized that

every ambition should base on the situations of life. In my real life there is no way to make my dream come true. I found that I could not put this lovely ambition in pratice and I must get a more practical ambition. So I tried to learn a trade, I thought that some day I would become a famous Tailor. Perhaps it was my another dream, but I believed that if I did my work hard and cheerfully my dream would come true. Then I began to make plans for my future three years ago.

So I worked and studied very hard to improve my skill in cutting, and soon my improvement had been seen. I worked harder and more cheerfully than before. Besides, I grasp my time to study English at night, thinking that some day it would be useful for me. At the same time, I began to make a plan

to save money. I hoped that some day I should work with my skill by my own self, not under others' orders. Love affair I would avoid myself.

One year after, I had done what I planed. I had made a good improvement on my skill in cutting and had had a good result on my study of English, and more money I had saved than what I expected. Successfully, I had avoided every dating of girls, for I was afraid that I would fall in love with a girl.

In the following year, I decided to keep on my plans, and I had made no mistake in that spring. But in that summer, I made friend with a girl, though I had had not even a date with her, we met every day, for we were working in the same place. As the

Time went by, our friendship had been well cemented. Then, we wrote to each other a letter every week. At that time a flower of love blossomed in my heart. However, I was still working hard and cheerfully, still studying hard and heartly, and still saving money. But I began to wonder if it was right or wrong to love her. I found no answer for this question and I thought, "What will it be."

Then came December, and an unhappy affair came upon us. She told me that she should never write me again, because I advised her not to attend so many parties in Christmas holidy and she stopped her study of English. That affair brought me to a painful world. I was very upset and thought that every lovely thing had flown away from me. Every thing was meaningless to me. I often made mistake in my work, when I opened

靳埭強在英專的英文作文 "My Future"

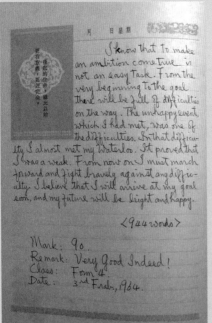

a book to read, I could hardly see even a letter. I had only thought about her and wondered if I had done something very wrong. When I could not find out the answer, I called out her name in my heart. Miss Ip, my English teacher and good friend, had said that I was the purest one in her eyes; and she could not find out any evil in my face! But I could deserve this remark no longer. I became lazy, and had no willingness to work or study. I was fond of gambling in which I lost a lot of money. Oh dear me! I had forgotten everything I had planed. I was going to meet my Waterloo!

I had been in that painful, uncheerful, dry and meaningless world for a long time. Last spring was a grey spring for me. I tried as much as I could to find out her weakness in order to forget her, but I could hardly forget. Little by little, I knew that hoping her to be a splendid, lovely angel was only looking for a beautiful dream which would never come true. Though our friendship had been reconciled and my love had resuscitated last summer, I restrained myself from talking about love. Oh! How I suffered last year; and I had not made any improvement at all.

Now, I decide to renew myself. From now on, I must work and study hard again. My skill of cutting and English must be improved quickly; and I must not be fond of gambling. I must cheer up and do what I had planed before! Yet, I shall not give up to help her to be a perfect good girl. I realize that now is not the time for me to talk about love, but I decide to love her and love my little sister. I believe that there is no harm in my plans.

I know that "To make an ambition come true" is not an easy task. From the very beginning to the goal there will be full of difficulties on the way. The unhappy event which I had met, was one of the difficulties. In that difficulty I almost met my Waterloo. It proved that I was a weak. From now on I must march forward and fight bravely against any difficulty. I believe that I will arrive at my goal soon, and my future will be bright and happy.

<944 words>

Mark: 90.
Remark: Very Good Indeed!
Class: Form 4
Date: 3rd Feb., 1964.

靳埭強在英專的英文作文 "My Future"

不能磨滅的文藝喜好

靳埭強所藏 Doris Day 唱片

上世紀六十年代初期，香港的文化氛圍不算很好，而中環也算是當時的文化藝術中心了。

靳埭強休息時除了逛書店，也會去看畫展，其中一個展覽場地是天星碼頭。當時碼頭有兩個泊船位，但只有一條航線，由尖沙咀至中環，會輪流使用泊船位。如有畫展，就在不泊船的一邊牆上擺放畫作，頭等和三等閘口共兩層。靳埭強記得看過當代藝術展，有很高水準的現代畫作。一九六二年新的大會堂開幕⑳，很多藝術展覽和文藝表演都移師該處，一些樂團也會在大會堂音樂廳舉辦音樂會。靳埭強在工餘時喜歡參觀藝術展覽，也會去觀賞音樂會。他的工資有一百二十元，差不多全是零用錢，因為店裏有兩餐供應，住在家裏又不用花錢。除了進修英文，他會把賺來的錢花在買畫冊、書籍、雜誌上，後來也會用來買唱片、看電影、聽音樂會。

像香港管弦樂團的演出，他曾買過大會堂音樂廳固定位置的全年套票。他喜歡西方古典音樂，也喜歡流行音樂。當時 Paul Anka 的 "Diana" 非常流行，電台和唱片店不停播放。他購買不少古典音樂和當紅歌星的唱片，像貝多芬、莫札特、蕭邦、Paul Anka、Patti Page、The Platters、Doris Day 等，還買了小唱機，可播放 45 轉唱片和黑膠大碟。他和二弟杰強更曾經自行製作唱盤和喇叭箱，追求更好的音響。

⑳ 第一代香港大會堂建成於一八六九年，後於二十世紀三四十年代陸續拆卸，原址與建滙豐銀行總行和中國銀行總行。新大會堂在一九六二年建成開幕，是包浩斯建築風格，高座設有圖書館、演奏廳和展覽廳，最高兩層是香港美術博物館，低座設有音樂廳、劇院和展覽廳。

靳埭強喜歡聽香港電台的音樂節目，尤其是介紹西方古典音樂的。陳浩才主持的「歐西音樂講座」、「醉人的音樂」等，他都是忠實聽眾。他又長期閱讀《中國學生周報》，那是很受文藝青年歡迎的文化雜誌，有介紹各種文藝的文章，其中包括不同門類的音樂，也有樂評。陳浩才早年與朋友創辦「紅寶石 Hi Fi 音樂欣賞會」，更出版雜誌《音樂生活》、《音響技術》。Hi Fi 音樂欣賞會逢星期日晚在中環萬宜大廈一樓的紅寶石餐廳舉行，票價便宜，有蛋糕和一杯茶，聽眾可以坐一個晚上欣賞西方古典音樂。現場還派發單張，介紹所欣賞樂曲和音樂家的資料。透過這些欣賞會、電台節目和雜誌，靳埭強認識了不少西方古典音樂和音樂家。他又會到書店購買有關音樂知識的書籍，包括傳記、樂理、曲式等，像中環的 Hong Kong Book Centre，有平裝企鵝叢書介紹西方音樂家。他每逢星期日下班後會到銅鑼灣大丸百貨公司，喜歡逛那裏的唱片部、精品部，還有書店，會買到小開本的藝術家專集。

靳埭強所藏
六十年代流行音樂唱片

靳埭強所藏
陳浩才編輯的《音樂生活》

靳埭強所藏
「紅寶石音樂會」場刊

靳埭強所藏
貝多芬音樂唱片

偉大藝術家的啟發

音樂欣賞豐富了他的生命，為他單調的生活添上色彩。雖然他也愛聽流行音樂，但覺得古典音樂有更豐厚的歷史和層次，由最古典，到浪漫主義、印象主義，比現代視覺藝術發展更早。他又看到音樂家的奮鬥史，尤其是貝多芬的性格、遭遇、對音樂的追求都激勵了他。貝多芬創作的交響樂只有九首，但每首有階段性進展，每時期有指標性的突破，最後的一首更達到高峰。他晚年又有另一高峰，創作更偉大的莊嚴彌撒曲、弦樂四重奏，是要求自己追求有目的性的突破。音樂給了靳隸強在人生低潮中一種力量，使他變得較為開朗、積極，觸發他重新思考自己的人生。這些音樂已是二百年前的作品，但仍有可感動人心的力量。他就覺得這是比較偉大的人生，希望自己也可以有這樣的人生，自己的作品可以流傳後世，不是營營役役只為了謀生。

於是，他開始不甘於只當個裁縫，希望可以成為藝術家，想到自己喜歡繪畫，就重燃夢想死灰，立志要做畫家。

他決定從藝，便重拾繪畫的興趣，跟隨堂伯父靳微天學習。靳微天是金文泰中學的教師，也是香港有名的畫家，課餘在家裏設畫班教學生，知道靳隸強喜歡繪畫，讓他在工餘來免費學畫。洋服店在星期日有半天假期，下午一時才上班，靳隸強便在週日早上去上課。他大清早起來，在西環巴士總站乘5號巴士，到銅鑼灣裁判司署總站，再走路到興發街歌頓大廈伯父家裏。上完課在十二時前回到家中吃飯，然後回洋服店上班。

一九六四年將要在今晚的最後一秒鐘背
我而去，靜靜地從眼前溜走。我在香港居住以來沒有
參加過一個除夕晚會，所以一九五七年、五八年、五九年、六
〇年、六一、六二、六三，六個都好像和我在了辭而別。

這六個靜寂的大除夕就帶走了我七年多的青年
生活，在這段時間裡痛苦的比快樂的多，其中還有生命
的大低潮，而且這個低潮在今年才剛好漸漸消失。一個
生命的大高潮也在今年的八九月開始了。我希望這個
高潮將會是永恆的。

今年八九月間我決定了獻身給藝術，我把已經
在心裡埋葬了的童年理想的死灰復燃了。在過去的三四年裡
我已經死了做畫家的心，事實上在現實的環境裡真是
沒有機會給我學繪畫。我的理想追求心也全部都用
在事業的進取方面。但是大底是命運的安排或者是
我與生俱來的天性我終於這樣決定了。我這樣做除
了是我愛藝術的天性外還有兩大原因，第一是貝多芬的
音樂給我的啟發，我在這兩三年來非常愛聽古典音樂
尤其是崇拜貝多芬的音樂作品，他的音樂能使我快樂、
使我忘卻痛苦、使我震奮精神而且使我重新了解到真正
正的藝術的價值，我漸漸想到我要做一個繪畫史上
的貝多芬。最後，我終於決定了。第二是我對洋服事
大失的興趣，它工作時間長，它險些扼殺了我的大志
和愛好，現在我要毅然棄它而去，找尋開拓我的藝術
道路。

靳埭強在一九六四年除夕寫的宣言

在我決定了為藝術犧牲後的後兩天，朱德在第一屆公開藝術比賽中獲獎（水彩第一名），這件事令予我最大的鼓舞，使我更決心和更有信心為藝術奮鬥進修。我決定將習西洋畫，朱德將中國畫我兩者殊途同歸，達到同一的藝術目標，這是我的永恆的願望，而且將會有成功的一天！

這個生命的高潮使我從低潮中救起，我要把這高潮維持一生，我要重新做起，為我的藝術途徑開路，我知道這將是艱苦的，但若我已受過不少我不如再受多些痛苦，而且這是為了藝術受苦我會覺得是快樂的。

我以前沒有寫日記的習慣，在今年曾一度寫過一兩個月的短小的英文日記，但沒有恆心做下去，我覺得明年需要寫了，我相信自己會有此恆心寫下去，從明日開始寫下我生命中光輝燦爛的一頁，願我的理想早日實現，願幸福降臨在每一個良好的人身口上。願生命高潮萬歲！

陳瑞

一九六四年
十二月三十一晚

靳埭強在一九六四年除夕寫的宣言

靳埭強在一九六四年的除夕寫下了宣言，說自己不能再被裁縫工作耽誤，在該年的八九月間，他決定要獻身藝術，要做繪畫史上的貝多芬。這是源於這兩三年來他聽西方古典音樂得到的啟發，覺得洋服業工時太長，扼殺了自己的興趣，打算棄它而去，開拓藝術道路。在他決定從藝之後兩天，二弟杰強在雅苑畫廊主辦的「第一屆公開藝術比賽」中獲得水彩第一名，給了他莫大的鼓舞，打算從基礎開始學習西洋畫。

對人生和藝術的思考

與此同時，他在感情生活上也起了變化。他的工作時間長，沒有機會認識外間的女性。他在洋服店內認識了一位負責手縫工作的女工，和他年紀相若，大家在同一工作地方朝夕見面，比較談得來。靳埭強很關心她，情竇初開，漸漸有了牽掛愛慕之心，想着對方可能成為自己的終身伴侶。可是當他鼓起勇氣寫信向那女孩表白時，對方回信表示已經另有男朋友，不能接受他的愛，雖然靳埭強是她人生中除母親之外最敬愛的人，但自覺不配成為他的終身伴侶。靳埭強並不明白她的心意，失戀對他帶來沉重的打擊。他更因此心神恍惚，裁錯一幅名貴布料，要同事向客人道歉，請客人另選衣服布料。他後來回想，這位自己鍾情的女孩喜歡打扮，參加派對，而他常勸對方要讀夜校增值自己，兩人思想性格有不少分歧。他曾寫信給《中國學生周報》「大孩子信箱」，查詢如何面對這種分歧。失戀事件發生在靳埭強寫下從藝宣言之前數月，他接着寫了一年多的日記，記下當時一個職業青年的思想，在感情事藝事都讓他感到迷惘。

靳埭強的情書

文・靳埭強

寫在1966年情人節後

編按：國際知名的香港設計師靳埭強今年71歲，走過香港的黃金歲月與蒼涼動盪，用生命見證了這個城市的起伏盛衰。去年某月，他從箱子裏找出一冊保留了接近50年的私人日記，整理、註釋，特地安排在今年書展付印出版，跟大家分享一個香港年輕人在1960年代的見聞經歷。書名《靳叔私密日記1965》，由明報出版社出版，日記裏，談情、說愛，論理想、夢人生，是非常動人的生活和心情記言。世紀版讀先摘錄其中的談情文章，讓讀者透過一個人的眼睛，窺探某個香港世代曾經有過的浪漫情懷。

2月16日 星期三

前天、李前問我，星期天晚上在大同酒家有沒有見到曾經曉？曾經曉？我好像要問這個名字哪期生，但立刻想起她來，我說：「沒有。」她那天到哪就走了，說白己個人，「嘿」我沒有亂介意。「傷風，這或者只是�? 到自了吧！」這事使我想起來，我覺得自己理想和她姐姐，終是，我決定給她一封信。這裏，讓我把它記下來：

▲讀者一次寫信給靳叔的手寫信封

前天李前問我，星期天晚上在大同酒家有沒有見到曾經曉？曾經曉？我好像要問這個名字哪期生，但立刻想起她來，我說：「沒有。」…

Margaret，合好呀，我的稱謝了此以一個變優的景象…

這封信寫好了，但還是帶着天真的感情，因為這星期天才有勇氣出賣的雅姓，如果那天碰碰的見到，那麼怎麼呢，所以我決定讓雅大才寄出這封信。

3月16日 星期三

今天上午，我收到晴的一封信，這天來我常常想起她，昨晚我還看過她以前給我的信，懷念着！現在我們已得永遠久沒有見過兩次畫面。我怎能不掛念呢？以下是她給我的信，這次我讀者她的信，這次欣然也感覺與會。但這是溫柔的、舒暢的、愉快的：

達哥：

原諒我隔這麼多天才給你回信…

15 Mar 1966

我曾經在舟川上看過一個區不能是什麼地方的神話…

啊，究竟把什麼樣把人分成兩半的，讓我們舒舒的多想一想！

《靳埭強的情書》
（《明報》2013・07・10）

《新思潮》　　　　　　　　　　《好望角》

和藝術道路上的追尋。

靳埭強感到人生痛苦，排解的方法就是寄情藝術，看書和雜誌，還有向筆友傾訴。他主要的筆友是在廣州的同學鍾秉權和學徒時期的英文班老師葉秀玲。葉老師在他離開尖沙咀後開始跟他通信，談人生，論文藝，有甚麼心事，他也自然會向葉老師傾訴。葉老師認識當時一些文藝界人士，常向他介紹文藝刊物和活動。因此，靳埭強除了閱讀《中國學生周報》，也閱讀一些較前衛的文藝雜誌，像由岑崑南、王無邪、葉維廉等創辦的《新思潮》，以及岑崑南、李英豪、文樓等合辦的《好望角》。雖然這些雜誌介紹的新文化內容較艱深，像「意識流」等，他未能一下子了解，但他開始留意這群文化人的作品和活

《中國學生周報》
「第三屆國際繪畫沙龍」的報道

《文藝伴侶》

動。他們都與推動香港新文化運動有關，組織了「現代文學美術協會」[21]，也經常在《中國學生周報》撰稿，寫的不止一個藝術門類，除了現代文學，還有音樂、繪畫、雕塑、電影等。靳埭強經常閱讀他們的文章，也會留意他們舉辦和推介的活動，儼然成為一位文藝青年。他嘗試寫新詩，有一首新詩獲得《中國學生周報》刊登；另一篇談自己喜歡流行音樂，又喜歡貝多芬的投稿，也獲音樂版刊登。除了《中國學生周報》，他也閱讀一些生活雜誌，像李怡編的《伴侶》、《文藝伴侶》，還有南洋出版的《蕉風》等。

「現代文學美術協會」在一九六〇年代初連續舉辦了三屆「香港國際繪畫沙龍」，展出本港和外地的現代派作品。至一九六四年「現代文學美術協會」結束，其中的藝術家成員，包括王無邪、文樓、金嘉倫、張義、韓志勳等組織了「中元畫會」，成為當時藝壇的現代藝術推動力量。當時香港藝術館位處大會堂高座，館長約翰・溫訥（John Warner）很看重「中元畫會」的成員，曾多次為他們舉辦展覽。靳埭強經常到大會堂看畫展，在「中元畫會」的展覽中看到不少吸收西方現代藝術概念的作品，使他眼界大開。他當時跟隨五伯父習畫，初學素描，後來再學粉彩、水彩畫。很快他就感到不滿足，認為素描和水彩只能作為習畫的基礎，渴望自己可以學習更多、更新的繪畫方法。他有一次參觀王無邪的個人畫展，就被他的作品深深吸引，愛上這種結合傳統與現代的新派畫風（包括油畫和水墨畫）。

至一九六七年，靳埭強看到香港中文大學校外進修部有王無邪開辦的課程，希望能跟隨他學習，就不假思索去報讀。後來他發現王無邪開辦的不是繪畫課程，而是兩個設計課程，他對

[21]
「現代文學美術協會」在一九五八年由岑崑南、王無邪、葉維廉等創立，目標是推展香港文學藝術運動，發揚現代文學藝術的真正價值。

設計一無所知，但既然報了名就硬着頭皮讀下去。這些課程有很多新的知識，使他眼界大開，更由此改變了人生。他在設計課程中表現出色，經常得到老師的讚許。三個月的課程完結後，一位同學呂立勤邀請他跟自己拍檔，到新的日資百貨公司「玉屋」當設計師。

毅然轉職設計師

這兩個設計課程完結後，王無邪又策劃開辦文憑課程，靳埭強打算繼續報讀。他本來從沒打算轉到商業美術行業，雖然他喜歡看畫師繪製在戲院擺放的大幅廣告畫，但沒有想過自己要做這一類畫師，只想做有創意的藝術品，不是商品。不過，他想學習更多藝術的知識，除了設計文憑課程，中大校外課程中很多藝術課程他都想修讀。這些課程在晚上七時上課，而洋服店在九時半才下班，對學習是一重障礙。靳埭強很感激老闆的善意，准許他將工作調動加班完成，可每週兩天早退去上課。雖然老闆對他很體諒，但自己覺得長期請假也不太好。於是，他毅然決定要離開洋服行業，接受呂立勤的邀請轉職。

雖然他對設計行業並不熟悉，也看不到事業的前景，而當年中環的百貨業不做夜市，最大的好處是傍晚六時便可收工，正可配合他上課的時間。當時他在怡安泰已工作了七年，任裁剪師的月薪是三百五十元。他要離開洋服店改行，父親知道後並沒有阻攔，只是驚訝，叫他自己想清楚，因為他根本不知道甚麼是設計。畢竟他已經二十五歲了，應有自主權決定要走的路。

靳埭強從此離開浸淫了十年的洋服業，轉到一個新興的行業——設計。回想這樣轉行，是

否浪費了最初來港的十年？他覺得那十年沒有白花，那是他的學習階段，只是他讀的是社會大學，對日後人生發展有重大影響。那是他的青少年時期，在香港這個華洋雜處的大城市，接觸完全不同的文化，他認為那是自己的香港同化階段。他在中國內地出生，兒童和少年初段都在內地接受教育，來到香港後正規教育中斷了，只能從社會吸取滋養。

當年香港是繁盛的轉口港，充斥着英美文化，可以說是一個大熔爐。雖然很多從內地來的人不打算落地生根，但不免受到此處中西文化碰撞的影響。靳埭強來到香港幾年後，受英美文化薰陶，覺得中國落後，嚮往外國現代化的新思潮。他喜歡時尚流行文化，愛聽英美流行曲，看介紹現代文學和新思潮的雜誌，更重要是接觸西方古典音樂，讓他擴闊了眼界，心態也有所轉變。音樂除了激勵他尋求人生方向，也對他日後的設計和繪畫有正面的影響。音樂的情景與視覺藝術有很多相通之處，都是注重創造和啟發。至於他最初從事的洋服業，雖然遭他毅然放棄，也認為是刻板沉悶的工作，但他在這些年接受的訓練，需要手工精細，每一步驟都有要求，這對藝術個性的培養也有幫助。後來他在設計行業為企業度身訂造形象、設計品牌，與做裁縫為客人度身訂造適身合體的衣服，也是不謀而合的道理。

五 邂逅恩師

● 香港旺角—尖沙咀● 一九六七—一九六九 ●

一九六七年可說是靳埭強的人生轉捩點，遇上心儀的藝術老師，誤打誤撞修讀設計課程，從而改變了一生。

決心追隨王無邪

靳埭強當了多年裁縫之後，受到西方偉大音樂家的激勵，決心從藝，要做個畫家。他跟隨五伯父從基礎學起，漸漸又覺得不滿足，希望尋求更多不同類別繪畫的知識。從文藝雜誌和活動中，他見識了「中元畫會」的藝術家，他們的作品中有很多現代主義元素，使他大開眼界，更起了仰慕之心，希望可以跟這些藝術家學習。他特別喜歡王無邪的畫作極富創意，擅於以新思維探索新風格，於是在知道他開辦課程時便立即報讀。

王無邪曾參與建立「現代文學美術協會」和「中元畫

王無邪一九六五年作品《歸思》
香港藝術館藏品

會」，後來到美國修讀藝術課程，取得學士和碩士學位，在一九六五年回港。當年香港中文大學成立校外進修部，由賴恬昌做主管，聘請王無邪開展藝術與設計課程。他曾在美國進修美術及設計學，就在一九六七年開辦由自己任教的兩個設計課程。這兩個課程各有十二節，包括包浩斯⑫的三大構成，其中「色彩學」是把「平面設計」和「色彩學」合成一個課程，構圖是平面設計，以色彩去表達；另一門課程是「立體設計」，三度空間的理性構成；這些都是包浩斯的基礎課程。

靳埭強本來對設計一無所知，只因導師的吸引力就去報讀課程。上課時間是晚上七時至九時，地點在旺角廖創興銀行大廈，他要向洋服店老闆請求，准許他一星期有兩天早退，然後由中環統一碼頭乘船渡海到旺角碼頭⑬，再走路過去。當時香港的商業設計並未發展起來，只有一些三人從事商業美術工作。王無邪的基礎設計課程並不強調美術人員的行業培訓，而是着重美學的培養。課程有介紹設計的源流，靳埭強第一次認識有個學院叫「包浩斯」，主張是甚麼，甚麼是「三大構成」，對設計的觀念有初步理解。王無邪從不作技巧示範，只是以理性分析視覺元素構成的法則，引導學生自由探索及靈活運用各種視覺元素，創作不同的畫面，體現自己想要表達的效果。

靳埭強對設計課程內容很有興趣，非常努力做功課至深夜，每一課題都多做練習，爭取老師多點評。王老師的教導使他獲益良多，更取得優異的成績。他在課程中認識了一些同學，都是喜愛藝術的同道中人。他們有些在後來成為了靳埭強的同事、合夥人，或是在藝術追求道

⑫ 指「包浩斯主義」(Bauhaus style)，源於德國的包浩斯藝術和建築學校，即現代一種藝術風格；是一種藝術風格，即現代主義風格；特點是理性、簡潔、內斂，強調功能性。

⑬ 旺角碼頭位於山東街口近甘霖街，油麻地小輪經營來往中環至旺角的航線，在一九二四年啟用；至一九七二年停用，被大角咀碼頭取代。

路上的同伴。其中有幾位當時已在繪畫界嶄露頭角，包括梁巨廷、張樹生、張樹新兄弟，都已跟隨呂壽琨習畫，是王無邪的同門師弟。另有一位是影樓學徒出身的呂立勛，與靳埭強特別投緣，上課時經常坐在一起，放學同路回家。呂立勛告訴靳埭強自己已轉職，王無邪為學生在大會堂展覽廳舉辦一個小型展覽，十分成功。呂立勛告訴靳埭強自己已轉職，在新開業的日資百貨公司「玉屋」做美術部組長，並可以為他引薦，一同在玉屋任職設計師。

讓人大開眼界的文憑課程

中大校外進修部看到設計課程反應很好，就由王無邪策劃，開辦更有系統的兩年制商業設計文憑課程。幾位原設計課程的高材生，包括靳埭強和呂立勛，都決定繼續報讀文憑課程。這個文憑課程是供在職青年修讀而獲取可認受學歷的，為時兩年，每季交一次學費。有別於最初兩個基礎課程，文憑課程要求報讀人士要有中學畢業證書。靳埭強和幾位同學都沒有中學畢業學歷，因為讀基礎課程時成績比較好，學校就破格讓他們入讀。當時靳埭強已轉職當設計師，在中環玉屋百貨工作，六時便可下班，與呂立勛一起上學。

商業設計文憑課程包含多個科目，由王無邪當主任導師，但他只任教小量科目，其餘由不同專業導師任教。多位課程導師都是當時精英，他們有些是在外國讀專科回來，有些是在著名廣告公司任職。其中一位專業設計導師是鍾培正，他在德國柏林的設計學院修讀美術設計，一九六七年回港創業，晚上兼任文憑課程導師，教授「字體設計」和「商標設計」，包括字體

靳埭強在「商業設計文憑課程」的習作

專業排版、書籍版面設計、商標與文件設計等。美國來的著名設計師石漢瑞（Henry Steiner），在港開設公司Graphic Communication，他較少教學，也被王無邪請來教授平面設計。廣告行業的導師有陳兆堂，他在當時著名的格蘭廣告公司（Grant Advertising Inc.）做美術主任，教授「粉彩廣告草圖」；他的一位得力助手徐榕生，原是「中元畫會」的藝術家，也擔任插圖導師。彩色攝影專家馮漢紀教授攝影。另一位精英是黃霑，在英美煙草公司做廣告，負責文案類創作，教授「廣告學」。還有「包裝」課程，也有一位有在大廣告公司任職設計師的黃女士擔任導師。

這個兩年制課程每週兩晚上課，每個科目十二節課，大概每三個月完成兩科，兩年共有十多個科目。第一年都是基礎科目，像基本設計，平面、立體、文字、攝影、素描、插圖，都是技術性的基礎課程。之後是實用性科目，例如海報、商標、書刊、包裝等平面設計，還涉及廣告、企業形象等。最後有一科是「作品集」，由

靳埭強實驗素描作品《調》（1969）

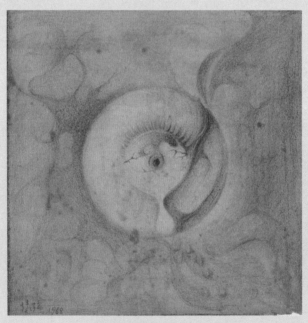

靳埭強素描作品《無題》（1968）

學生自選題目，創作一套作品，表達自己這兩年學到的東西，成為一個作品集（portfolio）。學生提交課題後要經老師同意，老師也會在學生創作過程中提意見。

兩年之間，靳埭強修讀了大量課程，除了商業設計文憑課程，還有王無邪的另一個課程叫「創造之實驗」，由王無邪和雕塑家張義任教；文樓任教的「版畫」課程，靳埭強，金嘉倫任教的「現代繪畫史」課程，他都去報讀。著名畫家呂壽琨教授水墨畫課程，他是王無邪的繪畫老師，靳埭強覺得更不可錯過；報讀課程之餘，還經常跟設計班同學梁巨廷、張樹生、張樹新一起拜訪呂老師，向他請教。另外，中大藝術系有藝術家駐校計劃，從海外邀請一些藝術家來港，也在中大校外進修部兼教。其中一位老師費明杰，開辦「實驗描繪」課程，靳埭強也去報讀。費老師的創作思想和技巧都極具獨創性，會帶學生走出課室，到酒吧、的士高等場所體驗交流，很有啟發性。還有一些跟藝術無關的課程，靳埭強都去報讀，例如一個「公共關係」課程，由鄭毓郎策劃，包含很多經營公司的知識，有中文寫作（實用文）、危機管理、商業設計、形象設計、廣告等，由不同導師任教；教設計的是王無邪，教中文寫作的是潘小磐。靳埭強和呂立勛在玉屋百貨工作，需要做策劃工作，也開始接觸廣告，於是兩人就去報讀了。除了中大的課程，他也報讀香港大學校外課程，像由美國藝術家 Joan Farrar 開設的版畫工作坊。他就像飢渴的人看到面前擺滿豐富的美食，想大快朵頤一番，恨不得把所有工餘時間都用作學習。

優異生正式進入設計界

一九六九年，兩年制商業設計文憑課程完結，畢業試的作品由業內極具代表性的廣告和設計公司要員進行評審，靳埭強和呂立勛分別獲得第一名和第二名的優異成績。靳埭強的畢業作品是一家唱片公司的產品設計，很吸引人。因為他喜歡聽古典音樂，於是模擬德國古典音樂唱片公司，做了公司產品目錄、唱片封套和包裝。他設計了中式包裝，像書函的包裝盒，用象牙籤扣住開口，一個放唱片封套，另一個較長的放印刷品。

畢業展是在大會堂頂樓的美術博物館舉辦，當時王無邪是該館助理館長。這個展覽名為「基本設計展覽」（Design: The Beginnings），是該館第一個專業設計展覽。除了中大校外進修部的畢業學生作品，也有港大校外進修部 Art & Design course 一年級學生作品，以及香港工專（香港工業專門學院，香港理工大學前身）一年級學生作品。

雖然靳埭強和呂立勛在文憑課程取得優異成績，但因他們沒有中學畢業證書，未達課程的學歷要求，所以未獲頒發文憑，只收到學校信件，證明他們修畢課程並通過考試。勤奮努力並取得優異成績的學生不能取得文憑，未免是一種不公平的待遇，但在當時固有制度之下，靳埭強只能嘆句無奈！幸好他們的努力和天份有被賞識，靳埭強在完成第一年課程後，就被其中一位老師鍾培正聘請到自己的「恒美商業設計有限公司」（Graphic Atelier Ltd.）任設計師，呂立勛也在畢業後獲得一家 4A 廣告公司的設計師職位。

Beethoven
Violin Concerto
in D major

Christian Ferras
Berlin Philharmonic Orchestra
Herbert von Karajan

Mendelssohn
Violin Concerto
in E minor

Christian Ferras
Berlin Philharmonic Orchestra
Herbert von Karajan

Brahms
Violin Concerto
in D major

Christian Ferras
Berlin Philharmonic Orchestra
Herbert von Karajan

Tchaikovsky
Violin Concerto
in D major

Christian Ferras
Berlin Philharmonic Orchestra
Herbert von Karajan

「商業設計文憑課程」靳埭強畢業作品：
四大小提琴協奏曲唱片封套系列

設計文憑課程之回顧

王無邪

設計文憑課程，自開始以至結束，倏忽之間，已有了兩年多的時間。在這段時間裏，同學們都付出了很大的努力，然後在香港博物美術館主辦的「基本設計展覽」裡，纔有了相當的成績呈現出來。

以實際的需求來說，兩年多的時間絕不足夠。在外國一般其規模的設計學院，全日上課，每週五天半，大都需要四、五年的時間。我們的課程，全期的時間固然不逮，每週上課，平均不足四小時，祇不夠同學在課餘所花的時間遠遠超過此數。

以設備而論，完善的設計學院有排字房、印刷室、攝影室、黑房、工場、圖書室、展覽室等。我們除了普通的課室以外，其他一無所有。許多習作，都是同學在家中完成的。

不過，我們的課程就這樣地開始，就這樣地來到一個終結的階段，而我們同學結業的成績，並不令我們感到慚愧。這是專業性的訓練，我們也沒達不到最嚴格的專業性的要求，但在這段時間內，雖有不少同學，從對設計的無知中，逐漸進入設計的行業，甚或建立自己的業務，這使我們都深引以爲榮的。「基本設計展覽」中展出的同學成績，無論在規模上或質素上，我們敢說是香港前所未有的。

香港前所未有，那就是說香港一向對設計漠視，因此我們在兩年多前，創辦設計文憑課程，也帶有點開拓者的精神。目前我們全少証明了兩點：（一）香港的青年並非沒有設計的舊質；（二）香港並非沒有設計的人材，足以肩負起設計教育的責任。換言之，香港設計的落後現象，不是不可以改善，那是個「不爲」的問題，不是個「不能」的問題。要培育新一代的設計人材，絕不困難，適當的導師也不虞缺乏。

在香港未有完備的設計學院以前，我們的設計文憑課程是有作用性的。固然，夜間的課程在編排上，有許多基本的困難。首先，參加的同學大都有日間工作的，他們所付出的時間不能多，其次，全部課程的時間亦不能太長，因此，專與博兩方面難于兼顧。課程範圍如果太專則令學員基礎不穩，太博則使學員無所適從。

我們的課程則是稍傾向于專的一方面的，因爲每週四小時爲期兩年的課程畢竟很短。如果雜科一多，則主修的科目就得削減，主修的科目一不足，則在兩年間同學就不能學習足夠他們要學習的東西。不過雖然如此，我們相當側重一些基本課程的教授，如基本平面設計、基本立體設計、基本色彩等，亦包括輔助科目如攝影、版畫之類。

在過去兩年間，我們也有一些發現。我覺得有些很有基礎甚至很有經驗的同學，雖然參加我們的課程，也很努力，但他們對於成見與習慣的關係，令他們難於接受新的概念。其次，我覺得基本上一般教育與設計方面的進修關係很少。我們課程中酌收了一些未有正式中學會考文憑的學生，他們的成績並不比那其他有正式中學會考文憑的爲弱。相反地，我們最傑出的幾名學生，都是沒有正式中學會考文憑的。他們在這段時間內，本是洋服學徒出身，但在參加這課程半年後，即轉人設計工作，發憤圖強，深受器重，其中一名最優異的學生，更次在公開的設計中獲獎。

我們不期望有如此的奇蹟（雖然更多的奇蹟益教我們興奮）我們只希望下一次重辦這課程的時候，各方面都有適當的改善，也希望，香港設計的風氣，得以廣泛展開。

（按：王無邪現任香港博物美術館助理館長，曾協助本部策劃與創立設計文憑課程，並任教若干科目。）

王無邪文章
刊於中大校外課程部手冊

那個年代，香港中文大學和香港大學校外進修部是培養藝術和設計人才的搖籃。當時只有香港中文大學的新亞書院有藝術系，而香港大學文學院的藝術課程只有培養學者的史論課，創作性或實用性的課程非常缺乏。中學雖然有美術課，但都沒有系統式的美術教育，學生更不會以修讀美術為升學目標。從前的商業美術都是師徒制，就像洋服業一樣，徒弟跟着師傅生活，由師傅傳授個人的手藝。靳埭強回想如果父親不是做裁縫，只想他出來社會幫補生計，自己一開始跟父親說想畫畫，可能父親也有能力找到公司讓他去做畫師的學徒。他慶幸自己沒有做美術學徒，否則如在十年前已加入商業美術行業，就學壞了頭，變成畫匠。他覺得人生像有安排，前面十年未是時候，時候到了才讓他遇到這個課程、這些老師，讓他接受現代思想的設計教育和美學教育。老師啟發式的教學模式，讓他掌握解決問題的方法，引發他的創造動力。

中大的商業設計文憑課程為香港商業設計播種，他是其中一顆種子，受到眾多導師澆灌，慢慢發芽成長。他認為設計行業不應實行師徒制，因為裏面包含很多方面的知識和技能，學生不能只學一位老師的東西，否則只會停留在依樣畫葫蘆的舊有模式。他在不同課程中，除了學到設計和繪畫的知識和技巧，更在思考方法、分析能力、處事態度、組織能力各方面都得到提升。

設計

靳埭強 設計足跡

時間軸

上方事件

- 香港回歸祖國
- 亞洲金融風暴（1997）

- 香港中國銀行發行澳門紙幣（1995）

- 香港中國銀行發行香港紙幣（1994）

年份

1997　1996　1995　1994　1993　1990　1989　1988　1985

下方事件

1997
- 成為國際平面設計聯盟（AGI）會員，並任首屆中國分會主席
- 設計的「97香港通用郵票」發行
- 設計香港回歸紀念銀器「手相牽」獲香港工業產品設計獎、德國 Best of the Best 設計獎

1996
- 公司改名為「靳與劉設計顧問」
- 獲委約設計「廣州建城 2210 年紀念」視覺形象

1995
- 公司承做澳幣發鈔推廣品設計工作
- 時計海報獲波蘭第一屆國際電腦藝術雙年展冠軍大獎

1994
- 受邀擔任鈔票設計顧問，公司承做港幣發鈔推廣品設計工作

1993
- 日本權威設計雜誌《意念》選為「世界平面設計百傑」之一

1990
- 完成中國銀行全套 CI 手冊，在全中國使用
- 「雙妹嚜」品牌形象獲 Media 雜誌亞太廣告比賽「最佳企業形象獎」

1989
- 為萬里機構編著及設計的《海報設計》在德國萊比錫國際書展獲銀質獎牌

1988
- 改組公司為「靳埭強設計公司」

1985
- 受委約設計香港第二系列共十二年生肖郵票

2018	2016	2013	2011	2010	2005	2004	2002	2001	1999	1998

2018
- 獲頒改革開放四十年中國設計40人特別獎

2016
- 獲香港設計師協會終身榮譽獎

2013
- 公司更名為「靳劉高設計」

2011
- 獲頒全球傑出華人獎

2010
- 獲香港特區政府頒授銀紫荊星章

2005
- 獲香港理工大學頒授榮譽設計學博士

2004
- 公司受委約設計「重慶城市形象」
- 獲頒贈世界傑出華人設計師

2002
- 在深圳開設靳與劉設計顧問分公司

1999
- 受香港政府委約策展及設計「中國建國五十年成就展」香港展覽館
- 獲香港特區政府授予銅紫荊星章

1998
- 「榮華餅家」品牌形象獲 Media 雜誌亞太廣告比賽「最佳企業形象獎」
- 獲頒香港印藝大獎之傑出成就大獎

一 設計初哥

● 玉屋百貨公司 ● 一九六七—一九六八 ●

一九六七年，靳埭強因設計班同學呂立勳的邀請，由洋服業轉職設計業，到新開設的玉屋百貨公司工作。他並沒有經過見工階段，只由擔任美術部組長的呂立勳引薦，向大老闆報告便可。他決定轉職主要是想用盡工餘時間學習，並沒有細想這份工作的前景，入職時的月薪跟洋服店工作一樣是三百五十元，不過洋服店有免費膳食供應，新工作的待遇算起來差了一點。

進入百貨公司新天地

當時中環有很多大型百貨公司，包括著名的華資百貨公司：大新、先施、永安、瑞興，而規模最大、歷史最悠久的是英資百貨「連卡佛」（Lane Crawford）。「玉屋」（TAMAYA）是首間落戶中環的日資百貨，第一間進軍香港的日資百貨「大丸」（DAIMARU）就位處銅鑼灣①。玉屋百貨位於德輔道中和機利文街交界的國際大廈②，佔用九層，其中六層是百貨商場。該大廈由聯邦地產公司③在一九六七年建成，當年是香港最高的建築物，外形是黑色有白線條，屋頂有很大的玉屋百貨標誌，十分矚目。玉屋百貨的正門面向電車路（德輔道中），入門有很寬闊的樓梯，可直上二樓，也可通地下一層，最特別是最高一層有室內模型賽車場。地

① 香港「大丸」在一九六○年十一月開業，位於銅鑼灣記利佐治街與百德新街交界。

② 建成時原名為「國際大廈」，位於中環德輔道中 141 號，後來重新裝修，並有中國保險集團遷入，改名「中保集團大廈」。

③ 聯邦地產公司在一九七一年被會德豐有限公司收購。

T. K. KAN ADVERTISING DESIGNER　OFF.: 245161-85
TAMAYA DEPARTMENT STORE H. K.　RES.: 456015

靳埭強第一張名片（玉屋百貨公司）

面一層有電梯大堂，百貨公司有專用電梯，另有電梯可達大廈其他各層。

靳埭強和呂立勛任職的美術部，要包辦百貨公司所有美術設計工作，包括立體設計（櫥窗設計和陳列）和平面設計（廣告、海報、街招、包裝、宣傳單張等），還有節慶的主題環境裝飾設計和推廣禮品等。美術部只有四個員工，呂立勛是組長，負責策劃，加上靳埭強兩人負責創作，兩個助手依據他們的設計，四人合力做正稿與製作。國際大廈三面單邊，所以玉屋的櫥窗特別多，向德輔道中有個大櫥窗，向機利文街有一個大櫥窗和幾個小櫥窗，向干諾道中有兩個大櫥窗，一個地面層已有五六個櫥窗要處理。櫥窗大概一個月轉換一次，每期會有一個新的裝飾主題，有時要配合節令，例如中秋節、聖誕節、春節等。美術部四人小組是「一腳踢」，甚麼都要做；他們要為櫥窗選貨品、做道具、鋪背景物料，分配每個窗櫥放甚麼，以統一風格串起，也要包辦打掃、清潔工作。靳埭強記得中秋節的一期，他們用手工以塑膠物料做了一個很長的透明筒燈飾，放在大堂貫通樓層的樓梯旁，中空的空間一直通到二樓和地下層，可以掛上其他花燈，很有特色。

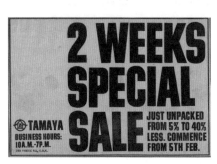

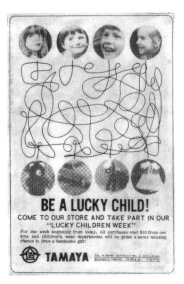

玉屋百貨公司大減價英文廣告（1967 年）　　玉屋百貨公司報刊廣告「兒童抽獎」
（1967 年）

對靳埭強來說，百貨公司的美術工作比洋服店工作有趣多了。小組人手不多，但自由度很大，公司不會有類似營運經理的人來管他們，只會統一向美術部發製作要求。他們不用直接面對客戶，不過設計成品需要面向大眾消費者，他們就要理解顧客的心理和需求；例如擺放兒童產品要理解兒童心理，推銷時尚產品要了解時尚潮流，展示實用產品又有不同考慮。老闆不大管他們的創作，讓他們自由發揮，除非是收到投訴，才會提醒他們注意和修改。投訴有時是關於意識形態問題，像有次櫥窗主題是展銷牀上用品，他們放了兩個木製假人躺在牀上，便引來公眾投訴，需要改動。

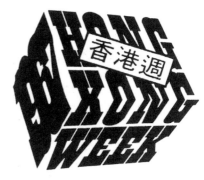

香港週（1967）標誌（鍾培正設計）

櫥窗陳列設計兩獲獎

靳埭強在玉屋的工作時間不長，大概只有一年左右，期間與呂立勳合作所做十多次櫥窗設計，有兩次獲得獎項，讓他和組員得到很大鼓舞。第一次是「香港週」[4]活動，由香港工業總會贊助，並與成立不久的「香港貿易發展局」合辦。當年香港剛經歷了暴動，政府希望提升香港的凝聚力，也促進本地經濟，便接納香港工業總會的建議，舉辦「香港週」，有多項活動推廣宣傳香港製造的產品，提倡「香港人用香港貨」。活動有多項展覽（包括時裝節）、文娛活動、體育活動，還有幾項比賽，包括櫥窗陳列比賽和青年時裝設計比賽。全港百貨公司和商店都可參加櫥窗陳列比賽，玉屋百貨也參加了，美術部的四人小組在向干諾道中的一面做了兩個櫥窗陳列，回應「香港週」和「時裝節」的主題。

玉屋是日本百貨公司，雖然有售賣香港貨品，但不會標榜，所以呂立勳和靳埭強沒有在櫥窗內擺放香港貨品，而是運用在設計課程學到的立體構成創作方式，取「香港

④「香港週」是推廣香港本土工業生產和品牌的系列活動，舉辦日期由一九六七年十月三十日至十一月五日。這活動的籌委會主席是香港貿易發展局主席兼香港工業總會創辦人周錫年爵士。

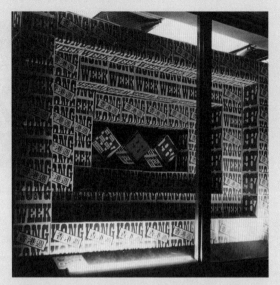

1967 年「香港週」玉屋百貨公司櫥窗陳列一（紙盒陣）

1967 年「香港週」玉屋百貨公司櫥窗陳列二
（穿紙裙模特兒）

週」的標誌和海報來做概念性櫥窗陳列。「香港週」的標誌（由鍾培正設計）是一個側放的平面化立體盒子，上面有 HONG KONG WEEK 兩字上面有斜條寫中文字體「香港週」。靳埭強和呂立勛拿了一大批「香港週」紙盒和海報，在其中一個櫥窗內用紙盒圍成一框一框，成為有深度的層次，填滿整個空間，櫥窗內並沒有貨品。他們只是學以致用，以四方紙盒這個立體基本元素，重複成骨骼排列，做一個立體構成（包浩斯的構成美學），來表現「香港週」主題。另一個櫥窗是表現「時裝節」（Festival of Fashions）的主題，他們運用「香港週」的海報（約30吋長），把它切成一條一條，頂端仍連着，圍在木模特兒身上，再用魚絲束在腰間，造成一條低胸迷你裙，看起來很漂亮。背景就放了「Festival of Fashions」字樣和一個立體的「時裝節」標誌，是一個「f」字母以腳為軸心重複放射轉成圓形圖案。這兩個櫥窗陳列的成本很低，就憑創新意念為他們奪得了比賽的第三名。

他們第二次獲獎是「丹麥週」的櫥窗陳列，只做了一個櫥窗，獲得第二名。當時經常有外國進口貨品來香港推銷，「丹麥週」是推銷丹麥貨品，有領事等人員一同來宣傳，會帶很多宣傳品和道具，例如商場裝飾品、海報、小旗、卡片等。靳埭強和呂立勛覺得櫥窗設計太商業化不好，便把領事人員帶來的物品連同丹麥貨品的包裝，砌成一個很生動的場景，不是具象的丹麥景物，而是抽象的環境設計。這都是學以致用，運用設計課程的立體構成概念，其實用料都很便宜，但很有特色，不是一般商場設計，於是得獎了。

玉屋是一間很新的日本背景公司，但美術部並沒有日本設計師，只有他們幾個初出茅廬的本地設計師，能有這個水準已很難得了。靳埭強認為同期最漂亮的櫥窗設計是連卡佛百貨，然後是先施、永安、瑞興，都很有水準；規模較大的日資百貨「大丸」，美術組的水準也很專業。他很羨慕這些同業得到的資源，玉屋規模更大，但場地環境設施並不完善。他們最大的困難是沒有多少錢買好的材料，設備簡陋，例如射燈不足又不專業；但初生之犢勝在有概念，能創新，肯動手。

生活心態裝扮起變化

轉職到玉屋後，靳埭強面對全新的工作環境，生活和心態都起了很大的變化。他從前在洋服店所見都是保守的，生活圈子狹小，在意識形態、裝扮上也傾向保守。到玉屋工作，所接觸都是時尚的東西，一起工作的都是年輕人，放工後又一起去學習各種藝術課程。他們有時也會跟其他部門同事聯誼，比較親近的部門是精品部。靳埭強在入職前已很喜歡逛百貨公司的精品部，裏面的文具、賀卡、信紙、信封，都有設計元素。因為工作要負責設計櫥窗，陳列時尚貨品，需要了解時裝界的動向；他會看時裝雜誌作參考，例如流行的國際少女時裝雜誌 Seventeen，有當紅模特兒叫徐姿（Twiggy）。百貨公司銷售部有很多女職員，一般對美術部四人組有好感，工餘一起約會，因為他們都比較年輕，又打扮時尚。他們參加玉屋的週年員工舞會，年輕女舞伴眾多，當時「阿高高」舞盛行，不喜跳舞的靳埭強也跟同事們一起舞動身

《青年月刊》「與靳埭強一夕談」（1974）

長頭髮的靳埭強

體，盡情玩樂。靳埭強也曾與女同事一起去工展會⑤，但他因為之前的情傷，不敢再談戀愛，只寄情多姿多采的工作與生活。

那個年代「披頭四」（The Beatles）風靡全球，香港年輕人受到這股歐美流行文化影響。靳埭強也迎合當時的潮流，開始改變打扮，留長頭髮，穿時尚的衣服，聽流行音樂，參加活動。當時大會堂音樂廳除了有古典音樂會，也不時有流行音樂比賽，他都會去看。他印象最深的大型現場活動是一九六八年的 Levi's Battle of the Sounds（利惠聲戰）樂隊比賽⑥，準決賽在大會堂音樂廳舉行，決賽在港會球場舉行，場面十分熱鬧。當年勝出的樂隊有 Danny Diaz & The Checkmates、Teddy Robin & The Playboys、The Mystics，而許冠傑領軍的蓮花樂隊（The Lotus）就是大會堂表演樂隊。

靳埭強也喜歡看電影，除了去一般戲院，也通過《中國學生周報》⑦的介紹，認識「第一影室」（Studio One）⑦，到大會堂看藝術性較高的外國電影。另外一

⑤ 香港工展會由香港中華廠商聯合會在一九三八年創辦，目的是宣揚香港製造的工業產品，推動工商業發展及拓展對外貿易。一九六七年是第二十五屆，取名「銀禧工展會」。

⑥ 這個音樂比賽由 Levi's 牛仔褲贊助，以此品牌冠名。

⑦ 「第一影室」成立於一九六二年，也稱「香港電影協會」，主要引入歐洲藝術、實驗電影，並舉辦放映會。

《中國學生周報》第五八九期

個看電影的好去處是位於灣仔的海軍俱樂部（China Fleet Club）⑧，定期選映一些有水準的外國電影，向一般市民開放，票價也不貴。靳埭強會留意放映消息，有好戲就會去看，印象最深刻是放映前會奏英國國歌，全場觀眾必須肅立，否則會被管理人員責罵，不服從者更要離場。

在玉屋工作的同期，靳埭強和呂立勳都修讀王無邪主辦的商業設計文憑課程（兩年制），他們的表現一直很優異。在完成第一年課程後，靳埭強就被其中一位老師鍾培正賞識，邀請他加入自己創辦的「恒美商業設計公司」任設計師。他在這一年中對設計已產生濃厚興趣，希望可以朝這方面有更大發展，也希望有機會多跟鍾老師學習，便決定「跳槽」了。在他離開玉屋之前，同學梁巨廷進入玉屋美術部任職，他離開後另一位設計班同學刁志華也到了玉屋美術部；而呂立勳

⑧「海軍俱樂部」位於灣仔告士打道38號，在一九三〇年代落成，是外國船員聯誼交際的處所。大廈於一九八二年拆卸，一九八五年重建為「海軍大廈」，包括會所和甲級辦公樓。後來俱樂部遷到英國，香港會所在一九九二年正式關閉。

玉屋百貨海報字體設計（1967）

就在文憑課程畢業後轉職廣告公司。兩位助手黃海濤和吳江陵，在王無邪再辦第二屆商業設計文憑課程時去報讀，後來都成為設計師。靳埭強先後請這兩位前助手到「恒美商業設計公司」任職，繼續成為他的好幫手。

香港玉屋百貨壽命不長，在一九七二年結業。玉屋的歷史雖短，但其中小小的美術部，曾集結了一批人才，讓這些本地初創設計課程培養的新生代設計師有一展所長之地，也算是對香港商業設計發展有所貢獻。

嶄露頭角

（二）

●恒美商業設計 • 一九六八——一九七六 ●

轉職恒美　再闖新天地

靳埭強修讀商業設計文憑課程一年後，還未畢業就得到鍾培正老師賞識，聘請他到自己的設計公司任設計師。鍾培正在德國柏林的設計學院修讀設計，畢業後回港，創辦香港首間由華人開設的商業設計公司 Graphic Atelier Ltd.，中文名稱是「恒美商業設計有限公司」，因為他父親經營的印刷廠叫「恒美印務」，設計公司就附屬在印刷廠內。後來鍾培正自立門戶，把公司搬到中環。當時公司規模很小，可能他想擴展業務，需要多些人才，看到靳埭強的功課很好，就招攬他，月薪跟他在玉屋百貨工作相同。

靳埭強當時在玉屋工作得很開心，本來沒有想過離開，不過既然得到老師賞識，而這位老師又在德國受過

恒美商業設計有限公司商標
（鍾培正設計）

正統包浩斯美學的訓練，希望有更多機會跟老師學習，於是就轉職了。他的另一個考慮是，百貨公司美術部始終發展有限，接觸面也較狹窄，而恒美是專業設計公司，可以接觸不同行業的客戶，上班時間也容許他有充裕時間上課，所以決定加入，並沒有考慮有多少工資。

此時的靳埭強已在社會工作超過十年。他少年時開始打工謀生，有工作便做，從沒有想過會不會失業，或者要主動去找新的工作；初入設計行業的兩次轉職都是在求學之中得到的機會。當時香港剛經歷了一九六七年的暴動，政府希望平息民怨，開展一些利民措施，讓基層市民受惠；經濟上又採取不干預政策，社會經濟開始發展。不少像靳埭強的失學青年，都可以通過夜校學習或大學校外進修課程提升自己，爭取向上流動的機會。靳埭強雖然賺錢不多，但勝在不用養家，所賺薪金都可以自己花。他的父親覺得他可以自己獨立已是減輕了家庭負擔，沒有要求他再付家用。二弟杰強讀書又有獎學金，不用家裏負擔，其餘弟妹讀書也沒花很多錢，所以

kan tai-keung 靳埭強
art director

恒美商業設計有限公司

921 star house, harbour centre
kowloon, hongkong
tel: k-672021, k-672022

靳埭強任職恒美商業設計公司時的名片
（鍾培正設計）

他在轉換工作時從沒有考慮經濟問題，也沒有危機感。初入設計行業，他在玉屋百貨公司完全不需要考慮找客戶，到轉職恒美商業設計公司之後，才開始感受工作的壓力。

鍾培正在外國學成回港創業，正趕上香港社會的新發展。商業設計是新興行業，配合各行業的發展，應有不少生意機會，不過要找到大客戶，維持一定利潤並不容易。靳埭強記得初入職時，曾等到月中還不獲發薪，很擔心公司有財困問題。靳埭強加入恒美時，公司位於皇后大道中 Commercial House 頂層單位，地面商舖是商務印書館，西面是龍子行，東面是萬邦行和皇后戲院，對面是娛樂戲院。當時設計文憑班有兩位同學已經在該公司工作，一位是張樹生，他和靳埭強負責平面設計工作，另一位莫杰祥英文程度比較好，專責排版工作。

服務客戶　多采國際化

鍾培正在德國留學，公司的名稱 Atelier 來自德文⑨，他設計的公司形象用全小楷字體，是德國包浩斯風格。他取得「德航雜誌」（*Jetale*）的排版印製生意，是順理成章的事。德航是恒美早期的一個長期客戶，鍾培正依據客戶已訂定的格式，指導學生設計版面與排字手藝（當年是要動手貼稿的）。德航還有其他設計項目，靳埭強印象最深的是為德航設計製作了一個陳列組合，為了趕工製作，他初嘗通宵加

（左起）鍾培正、靳埭強、黃海濤討論
《德航雜誌》版面設計

⑨ Atelier 多指藝術工作者或建築師的畫室、工作室，與 Studio 意思相近。

文華酒店雜誌 *The Mandarin* 封面

班的辛勞。

　　恒美另一個重要客戶是文華酒店，為該酒店設計製作雜誌 *The Mandarin*，這本雜誌是放在酒店房間內供住客閱讀的，由文華酒店聘請編輯組稿，恒美負責設計、排版和製作。鍾培正喜歡攝影，公司內有獨立的攝影室和黑房，也有排字房，可以做英文植字和曬版。公司設備齊全，但人手不多，除了設計師，加上設計助理、文員等只有六個人。靳埭強初到任就有機會主理 *The Mandarin* 的美術設計，而不同客戶的設計工作就比較多樣化，除了平面設計，還有包裝、宣傳品、廣告、展覽陳列等。他和張樹生都非常投入不同的設計項目，包括文華酒店一些小巧的餐桌上宣傳卡的立體構成，都別出心裁。

另一個大客戶「嘉頓」，也是恒美開業時的主要客戶，做糖果餅乾的包裝設計，雞片包裝就是鍾培正創業時設計的。嘉頓有時會有針對節令的食品，例如月餅、賀年糖果等的宣傳海報。靳埭強記得做過某年的賀年糖果海報，用一個傳統的木製八角形攢盒（全盒），以稜鏡攝影效果重疊實物的意象，砌成花朵的形態，比較特別。除了包裝和宣傳海報，恒美還承辦嘉頓在香港大會堂的產品展覽會。靳埭強負責場館設計和裝置，張樹生負責設計宣傳海報和廣告。

當年香港沒有專設的會展場地，大會堂低座展覽廳是一個多功能空間，需要從零開始設計產品如何展示，自行建立展櫃、展枱和展板等，比靳埭強從前在百貨公司所做工作更複雜。他利用夜間課程學到的「立體構成美學」設計了一新耳目的展銷空間。

空間設計　工展會冠軍

另一項綜合性工作是工展會展攤，靳埭強最難忘的是第廿七屆香港工展會[10]，由恒美設計的「香港荳品公司」[11]展攤獲得攤位裝飾陳列比賽冠軍。這屆工展會的舉辦地點在九龍紅磡新填地，即今天的紅磡火車站。「香港荳品公司」展攤主要售賣「維他奶」和「百事可樂」兩種產品，是一組開放式的櫃枱。由靳埭強設計的展攤由三組六角形的櫃枱拼合而成，外形有點像亭子，兩旁有現代立體構成的休息區，後面有一個儲物的空間。儲物間外牆貼上多幅大型黑白照片，展示飲用維他奶和百事可樂的場景，充滿時尚生活的氣息。靳埭強完成設計圖後再做立體模型，交給建築師去擬好建築物的正式尺寸和結構，畫成建築藍圖交工務局審批，才可交給聯合交易所上市。

⑩ 第廿七屆香港工展會在一九六九年十一月廿八日至一九七〇年一月五日舉行，地點在紅磡新填地（今紅磡火車站），展攤數目超過一千九百個。

⑪ 「香港荳品公司」在一九四〇年創立、發售豆奶產品「維他奶」。一九九四年以「維他奶國際集團有限公司」名義在香港聯合交易所上市。

嘉頓賀年糖果海報

嘉頓出品展覽（1969 年，香港大會堂）

first
prize
in
c.m.a.
exhibition
69/70

第廿七屆香港工展會香港豆品公司得獎展攤

建築工人搭建。然後再由靳埭強加上美術設計的部份，包括色彩、圖形、招牌、照片等，做法又比在大會堂的展覽設計繁複得多。這個展攤的設計很有現代感，但很樸實，不浮誇，相對當時一般以華麗裝飾風格設計的攤位是別樹一幟，結果得了冠軍。

恒美這次獲獎，讓他們後來取得更多設計展覽館的委約，包括一九七二年工展會的「香港政府展覽館」。香港政府在第廿五屆（銀禧紀念）工展會⑫首次設立宣傳政府工作的展覽館，第廿七屆工展會的「香港政府展覽館」就由著名建築師鍾華楠設計，令靳埭強留下非常深刻的印象。恒美負責的第廿九屆工展會⑬「香港政府展覽館」，主要宣傳香港政府的「十年建屋計劃」，是新任港督麥理浩提出的重要政策。這一屆工展會在灣仔新填地舉行，此處後來建成多棟政府大樓和香港會議展覽中心。這屆的政府展館面積很大，鍾培正請來建築師設計場館建築，靳埭強負責室內空間的陳列和美術設計。他做了一個模擬新公屋的空間，大約二百平方呎，可容納一家四至六口人，傢具都很新穎，是地台式的睡牀和組合摺疊飯枱，在當年是很新式的設計。場館內的展示內容，都以現代藝術設計風格呈現出展望香港未來的願景。

平面設計　商標與包裝

恒美是以平面設計（Graphic design）為本位的公司，雖然靳埭強有不少跨領域項目的創作機會，他在恒美的設計工作還是以平面設計為基本。他記得最初鍾培正要他設計丁香食品公司商標時，他沒有過多考慮市場和行業環境的規範，直接學以致用將平面構成手法，運用圓弧

⑫「銀禧工展會」的舉辦日期是從一九六七年十二月五日至一九六八年一月九日，舉辦場地在紅磡填海區（今紅磡火車站）。

⑬第廿九屆工展會的舉辦日期是從一九七一年十二月九日至一九七二年一月十六日。

線組合抽象的花蕾商標，象徵新鮮清香的口味，為客戶選用。當年他沒有正稿畫師的協助，要親手繪製等粗弧線的圖形，令鍾培正發現，靳埭強的手藝比不上他的創作意念。

之後，靳埭強在恒美設計了不少商標，最吸引消費者的可算是Joyce Boutique，是香港首家以boutique（精品店）命名的高級時裝代理公司。靳埭強運用小楷 [j] 字母對倒對稱重複四次，構成似絲帶花飾的圖形，設計了品牌商標與包裝系列。這個品牌形象高檔典雅，成為一時風尚，令愛好新潮流的顧客樂於重用Joyce紙袋，還帶着逛街，形成一道時尚的風景線。

另一項讓靳埭強印象深刻的品牌形象設計工作，是為「大家樂」做的包裝。「大家樂」由維他奶集團創辦人羅桂祥的兄弟和子侄開辦[14]，第一間是一九六八年在銅鑼灣糖街開設的小餐廳，附近有兩間戲院[15]，開場或散場時有很多遊人，他們就在門口加設煎爐即製漢堡包供外賣，生意不俗。當時香港未有吃快餐的概念，外國快餐店仍未進軍香港，這種自助式購買外賣食品是新穎的做法，受到顧客歡迎。他們的外賣包裝，像餐盒、紙杯等就由靳埭強設計，是簡約的現代風格。他一改食品外賣包裝的陳舊式樣，只用兩種明快的顏色設計一個大圓角四邊形，看似嘴形又像漢堡包，中間排着反白英文店名，旁邊排成現代黑體字，極度簡潔，有現代主義的品味。

後來，羅氏曾嘗試供應一種新模式的飯盒。當時很多在商業區或工廠區的公司會找人「包

⑭「大家樂」的創業股東包括羅桂祥的六兄羅階祥、八弟羅騰祥、九弟羅芳祥和兒子羅開睦。

⑮銅鑼灣糖街附近的戲院有樂聲戲院（今樂聲大廈）、豪華戲院（今百利保廣場）。

JOYCE 品牌商標與包裝系列

「大家樂」早期外賣包裝（1971）

伙食」，承包人在午飯時間把煮好的飯菜送到公司，讓員工不用四處奔波也可吃到新鮮飯菜⑯。到七十年代初，政府有意取締「包伙食」，但白領人士在商業區「搵食」艱難，中國人又習慣吃米飯，不能以三文治代替。羅氏便想到預製一些「餐盒，有米飯和餸菜，用錫紙密封，再裝在紙盒內，顧客可以購買帶回公司，吃時以熱水把錫紙包浸熱，便可食用。一九七二年「大家樂」在佐敦開設第二間店舖，面積更大，確立了快餐店的經營模式，往後逐漸壯大，成為中式快餐店的龍頭。

靳埭強在恒美可以嘗試不少從前想像不到的工作，老闆對他很信任，放手讓他去處理很多大型項目，工作雖然忙碌，但也很愉快。工餘他又努力學習，增強設計知識和技巧，獲得一些個人設計獎項，開始積累名聲，也得到公司的重視，在短時間內獲得多次升職加薪。一九七二年靳埭強結婚，他在面見未來岳父時，說月薪有一千八百元，還有正在供款的聯邦新樓⑰住宅單位，就順利過關了。他入職時月

⑯ 上世紀六七十年代，香港工商業興起，大批男女外出工作，為解決中午吃飯問題，有些商戶自聘廚師為員工煮食。一些沒有廚房的公司，便找人「包伙食」。據統計，在「包伙食」黃金時代，全港有牌和無牌經營者超過二千。

⑰ 聯邦新樓位於堅尼地城卑路乍街，靠近靳埭強居住的西環邨。

恒美廣告　跨界新領域

鍾培正在七十年代初到了當時最具規模的外資廣告公司格蘭廣告（Grant Advertising International Inc.）任職製作經理（Production Manager），可能這是一份高薪厚職，能者居之的優差。這時候，恒美的工作他只負責找生意，然後就放手交給員工做。後來恒美搬到九龍尖沙咀星光行，空間大了，人才也增加了。這時候，除了靳埭強和張樹生，公司新聘了唐寶堯和羅開彌兩位設計師。不久，張樹生離開恒美，轉職到一家室內設計公司負責平面設計，靳埭強邀請他的弟弟張樹新加入公司。唐寶堯是從澳洲回港入職恒美，鍾培正不在公司就由他負責管理；羅開

薪三百五十元，三數年間就提升了幾倍，可說是事業上的飛躍。當年《讀者文摘》有一篇文章談成人教育，訪問一些曾修讀兩所大學校外課程的畢業生，就以靳埭強的際遇為例，指出這些課程可以讓職業青年有很好的出路和發展。

彌是「維他奶」羅氏家族成員⑯，從美國學成回港，在學時曾為「維他奶」設計新玻璃瓶。這兩位有外國學位的同事做創作之外，也負責見客，兼任市務工作。靳埭強和張樹新就專注在公司創作，帶領設計團隊。設計團隊也擴大了，都是朝氣勃勃的青年人。

鍾培正在格蘭廣告公司工作了兩年後回到恒美，一九七二年與在格蘭認識的創意總監謝宏中合作開辦「恒美廣告公司」，辦公室同設在尖沙咀星光行。恒美商業設計合併到恒美廣告，成為公司的創作部。靳埭強升任為公司的創作總監，帶領三個設計團隊，大概有十位成員，包括正、副美術指導、高級設計師、設計師和正稿畫師。後來羅開彌離開公司，發展快餐生意。

他們再從圖語設計公司⑲招聘裴冠文（Kumar Pereira，一位錫蘭裔設計師），他與靳埭強、張樹新分別帶領一個設計隊伍。靳埭強的設計隊伍最大，成員有陳雷夢、鄒建基和何中強等。公司另外增設了市場部，增聘了負責見客的 AE（市務人員）。鍾培正和謝宏中又在同年合作開

設「恒美傢俬公司」（Topgear Furniture Limited），商業項目更多元化。該公司租用海運大廈商場大堂舉辦傢俬展覽，類似今天常見的某個行業商展（trade show），在當年也是創舉。靳埭強對負責設計「1972 傢俬展」的過程印象深刻，不但是那幅以人體寓意沙發坐具的絲網印刷海報引人入勝，那些三巨幅攝影意象屏風區隔着數個不同風格的歐洲傢俬展示空間，也別樹一幟。從選題、創意、美指、道具、選角等等，他都親力親為，還親自當上模特兒，成為主題意象的男主角。

恒美廣告有不少大客戶，一些是恒美商業設計原先的客戶，像維他奶、嘉頓、大家樂

⑱
羅開彌的父親羅芳祥，是「大家樂」創辦人之一，後來再創辦「大快活」。

⑲
圖語設計公司（Graphic Communication Ltd.）由石漢瑞（Henry Steiner）創立。

Topgear Furniture 1972 傢俬展

靳埭強恒美創作總監名片

Topgear Furniture
傢俬展請柬

等，後來不斷增添新客戶。一九七五年麥當勞（McDonald's）在香港開設首家分店，位於銅鑼灣百德新街恒隆中心。恒美廣告承接了麥當勞的廣告宣傳工作，電視廣告沿用美國拍攝的宣傳片，只需為香港市場創作一首廣東話歌曲，創作部有懂得寫歌的同事，創作很成功。後來由恒美廣告原創的麥當勞廣告片被選為世界通用，實屬難能可貴。

靳埭強最初進入商業設計行業時是做平面設計，此時就變成跨界，有兩年時間專注做廣告公司的創作，包括在不同媒體的廣告宣傳，還有

施場所的應用項目。

保華建築公司商標
（1973）

像傢俬展、工展會等大型展覽，涉獵的設計範圍更廣闊。他不擅長製作廣告片，只參與創意的構思、平面廣告設計製作，主力仍是做平面設計工作，包括替一些大公司設計商標和年報，例如保華建築（Paul Y）、凱悅酒店（Hyatt Hotel）和會德豐（Wheelock）。靳埭強為保華建築設計了商標和多年的年報，為凱悅酒店設計房間用品和不同設

設計探索 中國文化為本

會德豐[20]是歷史悠久的英資企業，營業範圍較廣，擁有很多附屬公司。靳埭強曾為會德豐集團設計過刊物、廣告、年報，又設計了船務公司商標和年報、地產公司年報、投資公司的商標和年報、慈善教育基金會的徽誌等。這些設計項目都必須了解企業的歷史、經營理念與願景、行業特質等，是度身定造的，與靳埭強當年做裁縫的功夫一脈相承。怎樣塑造一個適當的視覺形象之外，還要思考社會環境和大眾的生活形態。會德豐就是以英國文化在中國人社群中營運的典型例證。

靳埭強投身設計行業後，最初五年都將所學的包浩斯構成美學盡情發揮，亦見得心應手。這個時期的香港社會在急劇轉變中，包括政府的管治策略和民間自發的思潮，靳埭強開始省思自己的屬性，醒覺全盤西化的不足。他開始

[20] 會德豐於一九二五年由英籍猶太人 George Marden 在上海創立，經營航運及倉存。一九三二年與加拿大人 Thomas Wheelock 的上海拖駁船有限公司合併，改組成會德豐馬登股份有限公司（Wheelock Marden）。太平洋戰爭爆發，該公司將總部及船隊遷冊至英國。戰後會德豐在香港作多項投資，進軍地產、零售百貨等業務。

再學習中國文化，從較貼近日常生活的民俗藝術作起點。

靳埭強看到英資企業會德豐的商標是以英文縮寫「WM」連結成兩隻蝙蝠鼠的抽象圖形，是在地文化的關聯意象。他在設計一九七三年會德豐有限公司年報時，就試用公司中文名稱的篆、隸、草、楷四體書法作封面意象，表現它的歷史感與親民的態度。與集團有關係的馬登基金是慈善辦學基金，興辦的學校以「止於至善」為校訓。靳埭強運用了「善」字和古錢結合設計徽誌，是中國傳統圖騰現代化的創新。

靳埭強也曾為會德豐的附屬公司設計商標，其中一個為聯合企業（Allied Investment Corp. Ltd.）做的商標更得了獎。這是一間投資公司，沒有可推銷的產品，他不想只用現代手法表現，想加入一些中國元素。投資要精打細算，就用中國算盤的概念，以一粒粒算盤珠砌成公司名簡寫的三個小楷英文字母：aic。這是現代設計，是包浩斯構成主義的結構，而內涵就是中國的生活文化。這設計獲得專業設計比賽的金獎，是靳埭強早期獲得的較重要商業設計獎項。這個比賽是香港設計師協會首次主辦的專業設計作品評獎活動，有各種類別，當年在市場上最優秀的作品才可被評選為金獎。

會德豐船務國際有限公司年報封面（1972 年）

會德豐有限公司年報封面（1973 年）

聯合企業有限公司商標（1974）

馬登基金會徽誌

香港設計師協會獲獎者大合照（1975），前排左一為靳埭強

初露鋒芒 公開賽奪冠

除了在恒美商業設計公司的工作成績，靳埭強在轉職之初，也開始了個人設計歷程的飛躍。

一九七〇年世界博覽會在日本大阪舉行[21]，是世博會首次移師亞洲，香港政府積極參與這屆世博會，並在之前一年舉行香港館雕塑及職員制服設計比賽。當時靳埭強仍在修讀商業設計文憑課程，只當過兩年設計師，但有十年裁縫經驗，就同時報名參加了兩個比賽。雕塑比賽以「進步」為主題，參賽者先製作十分之一體積的模型，獲選後再製成大型雕塑放在世博會香港館內。靳埭強的參賽作品是以水晶膠一層層拼成，似一隻

聯合企業的算盤珠字母商標，又在伊朗第一屆國際平面設計大展中入選展出，這也是在國際設計舞台上受肯定的榮譽。這些成績使靳埭強更堅定探索以中國文化為本的設計道路。

[21] 一九七〇年世界博覽會，正式名稱是「日本萬國博覽會」，在日本大阪府吹田市舉行。

靳埭強設計的萬國博覽會香港館雕塑模型

翅膀正在展開。制服設計比賽包括男裝和女裝，以設計圖參賽，獲選便可製成正式香港館職員制服。靳埭強按照當時英國著名模特兒徐姿（Twiggy）的形象來繪畫設計圖，女職員的服飾是有旗袍式小企領的迷你裙，配上西裝外衣，另有長褲款式的工作服。兩個比賽評審時不顯示設計者姓名，評判只看作品，不受設計者名氣影響，結果讓初出茅廬的靳埭強贏得了兩個比賽的首獎，每項獎金一千元。

主辦方在大會堂博物美術館展出雕塑比賽的入選作品模型，並舉行頒獎禮。參賽者不乏名家，得第二名的是文樓（雕塑家，靳埭強的老師），第三名是雷魯萍（香港前輩藝術家），靳埭強僥幸贏了前輩，但又因經驗不足以致未能在世博會香港館展出正式作品。事緣設計比賽主辦方並沒有要求參賽者在一定的預算內製作獲獎作品，而靳埭強的設計以水晶膠製作，要製成大型雕塑需解決不少技術上的難題，製作與運輸的預算很高。香港的小型製作公司無法滿

Sculpture design selected

A design submitted by Mr Kan Tai-keung was yesterday selected as the model for the sculpture to go in the Hongkong Government Pavilion at Expo '70 in Osaka.

Mr Kan will now have discussions with Mr Grahame S. Blundell, Hongkong's Exposition Administrator, on how the sculpture will be made here.

The judges decided to award second and third prizes as two other designs were so good they deserved recognition. These were submitted by Mr Van Lau (second) and Mr Lou Lo-pang.

● Picture shows the winning design being examined by Mr Nigel Watt, Director of Information Services, and Dr the Hon Sir Sik-nin Chau, Chairman of the judging panel.

靳埭強獲萬國博覽會
香港館雕塑品首獎剪報

大阪博覽會香港館
雕刻徵求品已揭曉
靳埭強作品獲首選
文樓雷魯萍分別獲得二三獎

【本報訊】靳
埭強君之作品，
繼已於昨日入選
為一九七零年日
本大阪世界博覽
會香港館之雕刻
物。

關於此一雕刻
物陳列如何在本港
製造的問題，即
將由靳氏與香港
設計之兩個商
議；大速之兩個
館主任白朗瑞商
故亦決定給以二，
設計非常之好，
獲得者為文樓，三
獎得者為雷魯萍。

入選設計及其
他作品若干件，
將於明年一月十
七日二月廿三日
在七二年二月廿三日
展出。現擬由設
計人在本港監製，
雕造後任本港雕刻
物。

由於雕刻奇偉選
步，談雕刻物說於大阪得獎
之基本助款，用以代表香港館之設
計會進
期間，在
香港將有一百萬人參觀香港館及該雕刻物，
，最希望以世界博覽會開幕之六個月
預料在一九七零年日本大阪世界博覽會開幕
，就雕刻物該選送本港保留。

圖為入選作品。左為政府新聞處處長卑華德，
員會主席衆評判委員會主席周錫年爵士。下為靳埭強君。
右為參加得獎諮詢委

足要求，他找到英國一流的原材料供應商和製作公司合作，願意在低預算內完成作品，但不能保證達到主辦方要求製成品沒有瑕疵的條件，於是靳埭強的得獎設計並沒有製成正式雕塑。

他的另一個得獎設計就較幸運，可以製成正式的職員制服，在世博會香港館亮相，由周錫年爵士頒獎，並由著名模特兒穿着得獎服飾作時裝表演。

比賽的頒獎禮很隆重，是當年香港時裝節的盛典，在尖沙咀美麗華酒店的大宴會廳舉行，並經商談，又約了負責表演的名模文麗賢前往度身。與高級官員和名模開會商談工作，靳埭強還是頭一遭。在回程時，英籍專員接載他們返回尖沙咀，名模坐在駕駛座旁，她先下車，而坐在後面的靳埭強不懂主動坐到前面，要名模出言提醒，而官員說不用了。這是西方人的禮儀，他卻坐着不動；事後他覺得自己表現得很差，回想也感到尷尬。正式頒獎禮舉行時，需要穿黑色禮服，靳埭強又來不及訂製，要向同事借衣服，有點不太合身。他首次出席大場面，不免緊張，害怕土氣的自己會失禮；而他設計的服裝獲得全場最多掌聲，又使他感到無上光榮。

模特兒試穿。主辦方的英籍專員還親自駕駛名車，到尖沙咀接靳埭強到觀塘的製衣廠與裁剪師商談。事前大會要把服裝製造出來，並經

這兩項比賽讓靳埭強嶄露頭角，雖然錯失在日本展出雕塑的機會，但得到了媒體的關注。

一個藉藉無名的小子同時得到兩個比賽的首獎，引起了小小的轟動，各大新聞機構包括報章、電台、電視台都派記者採訪，他第一次面對眾多傳媒，也可能帶來恒美取得場館陳列設計及平面視覺傳達設計的工作機遇。

靳埭強在日本萬國博覽會香港館獲得的榮譽，也讓公眾知道了「靳埭強」這個名字。

鍾培正受委任為設計總監，靳埭強設計了香港館的導覽手冊、郵票首

日封和套摺、紀念唱片封套、幻燈片包裝，以及餐廳菜譜等全套推廣宣傳品，還有展覽內容的編排、互動圖表設計製作等工作，是難得的設計實踐機會。鍾培正為了獎勵靳埭強的優秀工作表現，送給他來回日本的機票，讓他有機會首次踏出國門，參觀這個歷史上最優秀的世界博覽會（靳埭強的評價）㉒。他不但看到當時最新的科技、最優秀的設計和最前衛的藝術作品，而且體驗了世界不同文化的豐富多彩，大開眼界。他看到日本戰後的發展，亦憧憬着香港的未來。

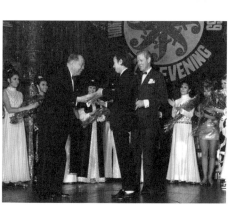

靳埭強設計的萬國博覽會香港館職員制服

靳埭強出席香港時裝節頒獎禮領獎

㉒「日本萬國博覽會」的主題為「人類的進步與和諧」，展期由一九七〇年三月十五日至九月十三日，入場人次超過六千四百萬。

よらこそ、香港館へ
EXPO '70

共に楽しみ共に築こう

WELCOME TO THE
HONG KONG PAVILION
EXPO '70

ENJOYMENT and ENTERPRISE through HARMONY

ホンコン
HONG KONG
at
EXPO '70

大阪萬國博覽會香港館導覽手冊、郵票首日封、郵票套摺、幻燈片包裝

設計郵票　引公眾關注

靳埭強的另一個機會接踵而來，就是設計香港郵票。有一天，任職香港博物美術館助理館長的王無邪打電話給靳埭強，說香港郵政署要做豬年郵票，請他推薦三位香港設計師。郵政署會有一筆酬金，請這三位設計師提供設計圖，最後會選一位做正式印刷稿。靳埭強是王無邪所辦設計文憑課程的高材生，被老師推薦供稿。他年少時在廣州讀書已喜歡集郵，就讀的第十三中學校門口有一個賣郵票的攤檔，他經常去看。父親在香港寄信回鄉，他會剪下信封的香港郵票收藏，記得有一枚慶祝英女皇登基加冕的紫色郵票十分漂亮。在一九七〇年代以前，香港的官方郵票都是承襲英國的傳統，多數由英籍設計師操刀。

靳埭強從沒有想過自己會有機會設計香港郵票，希望努力做好。香港郵政署在一九六七年初首次發行具有中華文化元素的生肖郵票，當年是羊年。郵票從選題開始，到設計、審定、印製，需要頗長時間，所以在一九六九年便要籌備豬年（一九七一年）郵票的設計了。生肖郵票雖然主題明確，但這款豬年郵票的設計要求有很多限制，較難有發揮。前一年的狗年郵票，因為在一九六七年暴動之後推出，就被人指是「黃皮狗」（譏諷華人警察），所以政府對豬年郵票的設計顯得特別小心。郵政署要求候選設計師以寫實手法表現中國種的豬，但圖像不能用「白皮豬」（譏諷洋人警察），也不能用紅色、太陽、日出等暗喻共產黨的元素。靳埭強找到身上有黑白色塊的中國花豬作為郵票主角，再加上邊框、皇冠圖案和文字。郵票共兩款，壹角的用草綠色框，壹圓叁角的用紫色框，皇冠和「歲次辛亥」字樣用金色，其餘文字用反白字。

本來郵政署提供以往幾年用的楷體中文書法字給設計師，但靳埭強覺得太老式，就改用了較有現代感的黑體植字。最後靳埭強的設計被選中，製成正式的豬年郵票。不過他的設計經過英國皇家的最後審核㉓，作了改動，原先放在花豬後面的橙色線紋被拿掉，變成素淡的灰色背景，還有豬的樣子被改成較為兇猛，有點野豬的模樣。靳埭強對豬年郵票並不滿意，但這項任務給了他讓更多人認識的機會；在當年，集郵是不少香港人的愛好，生肖郵票比世界博覽會更能引起公眾的關注。

後來郵政署繼續邀請他們三位本地設計師提供郵票設計圖，該年的其餘兩套郵票是「童軍鑽禧紀念」和「香港節」，都是由靳埭強的設計勝出。一九七一年的三套特別主題郵票全部由靳埭強包辦，也算是他個人設計事業發展的一大成就。其中「童軍鑽禧紀念」郵票是他很滿意的作品，一套三個，設計要求沒有像豬年郵票的掣肘，可以隨意發揮。他用了「60」這個數字來做設計㉔，以一層一層向外擴展的漸進顏色，形成似運動場的跑道；三款不同面值的郵票分別用了橙黃（壹角）、綠色（伍角）和紫色（弍圓）等鮮明色彩。「60」兩個字又似英文的「GO」字，有「Go ahead」的聯想；中間再放一個反白童軍總會標誌，背景是白底，配上黑色文字和女皇頭像，十分簡潔，也有現代感。

另一套是「香港節」郵票。香港政府在一九六九年舉辦第一屆香港節㉕，引起市民熱烈關注，很多表演節目都出現萬人空巷，於是預算在一九七一年再辦第二屆香港節。第一屆香港節有舉辦郵票展覽會，到第二屆就打算發行專題郵票，在一九六九年開始籌備。香港節的節徽是

㉓「香港郵政」在香港開埠前已成立，隸屬「英國皇家郵政」。

㉔「鑽禧」是六十週年。

㉕香港六七暴動之後，政府認為要以大型活動疏導青少年過剩的精力和平息民怨，在一九六八年成立委員會籌辦「香港節」。第一屆「香港節」在一九六九年十二月六日至十五日舉行，有多項大型文娛活動，包括展覽、嘉年華會、舞會、音樂比賽、時裝表演、選美比賽、花車巡遊等。

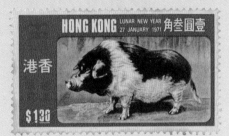

靳埭強設計的兩枚豬年郵票（1971 年）

童軍鑽禧郵票及首日封（1971 年）

第二屆香港節郵票（1971 年）

一個紅白兩色的球狀物，代表香港市花洋紫荊（也有人說是「西瓜波」），專題郵票規定要使用。靳埭強設計的三款郵票，一角的就只放了節徽配紫色的文字和皇冠標誌，可發揮的不多；另兩款較高面額的，他就用木顏色繪畫插圖，五角的是用較抽象的方式畫了三個穿紫衣的女子在跳中國蓮花舞，下面有綠色的蓮花和絲帶；一圓的就畫了一朵盛開的洋紫荊，前面有橙黃色的舞龍隊伍，有點抽象，又很優雅，靳埭強自己很喜歡，也是他在從事設計的早年階段，主力追求西方現代主義時，首次在作品加入中國文化元素。

從一九六九年起，靳埭強成為香港郵政署的常用設計師，接着的鼠年（一九七二年）生肖郵票設計也交給了他。當年香港仍未成立「郵票設計諮詢委員會」，只由郵政署首長決定一切，靳埭強記得那時到郵政總部見郵政司（符偉略 Cecil George Folwell），向他和副手（魏達賢 Malki Addi）介紹自己的設計。郵政司的辦公室設在中環郵政總局[26]內，大樓建築非常漂亮，還有手動趟門的升

[26] 中環舊郵政總局位於德輔道中與畢打街交界，一九一一年開始啟用，採用英國文藝復興式建築風格，是香港第三代郵政總局。因為興建地下鐵路，大樓在一九七六年拆卸，原址建成中環地鐵站，上蓋建成環球大廈。

降機。靳埭強學歷不高，英語會話不太好，但也要硬着頭皮以英語介紹自己的鼠年郵票設計。

這次的設計要求並沒有像豬年郵票的諸多限制，他就用了代表過年喜慶的紅色和金色，而圖像並沒有用實物，是用了較為大膽的圖案化設計。他做了兩款設計，第一款是用中國剪紙做的圖案，用一個花瓶表示「平安」，上面有「歲次壬子」字樣，四周有剪紙模式的花朵和紋樣，又有一對尖嘴長身的老鼠，身上有剪紙花紋，中國民俗風格濃重。另一款偏向西洋現代風格，以簡單的圓形和方角設計平面圖形，組合成俯視角度的胖老鼠，又像花瓣或過年吃的瓜子。兩隻老鼠鏡像對稱放在一起，看起來又像西方流行的米奇老鼠耳朵。郵

靳埭強設計的鼠年郵票
（1972 年）

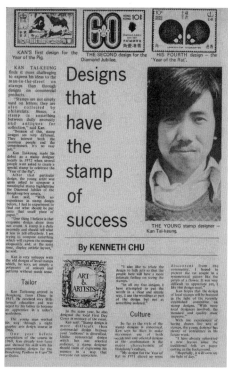

採訪靳埭強設計郵票的英文剪報

政署選了第二款，郵票有兩種面額，一角的設計是紅老鼠金耳朵金尾巴，一圓三角的是金老鼠紅耳朵紅尾巴，都是白底黑字，十分簡潔。

靳埭強很高興這種比較現代化、前衛的風格被官方接納，可是當設計在報章公佈後卻被罵了。當年生肖郵票很受公眾關注，新聞機構會作報道，電視台的節目「歡樂今宵」還邀請靳埭強接受採訪。可是，當時香港報章仍是黑白印刷，而大部份家庭即使有電視機，都只是黑白電視機，讀者和觀眾看不到鼠年郵票的紅金兩色，只看到兩塊深灰色的東西，上面有兩個黑洞，完全想像不出是老鼠；更有人說像兩個骷髏頭，有點嚇人。加上一九七二年發生不少天災人禍[27]，公眾都認為流年不利，更有人扯上生肖郵票的設計，說是導致災禍的因素。由於受到批評，郵政署感受到壓力，接着兩年的生肖郵票就不敢再找靳埭強設計了。

雖然鼠年郵票受批評，但靳埭強的前衛設計得到一些年輕人的好評，又令他們愛好設計，這讓他感到安慰。郵政署仍繼續邀請他設計不同主題的郵票，像一九七三年的第三屆「香港節」[28]、一九七四年的「萬國郵盟一百週年」郵票等。他設計第二套「香港節」郵票時，不想重用第一套的方式，就用「香港節」的節徽砌成漢字，把「香」「港」「節」三字拆開，分別放在三款不同面額的郵票，配以不同顏色和反白字體。這樣的設計概念很西化，但內容是漢字，又有中國元素。

「萬國郵盟一百週年」郵票就以「信封」為主體，以簡單的幾何線條繪畫圖案；一角郵票上有五隻銜着信封的和平鴿，代表五大洲通郵；五角郵票上有一個打開的信封，裏面有一個

[27] 一九七二年香港發生多次有巨大傷亡的災禍，年初有海上學府伊利莎伯皇后號大火，年中又發生六一八雨災，山泥傾瀉導致多人傷亡。下半年又有多次致命的火災和爆炸。

[28] 第三屆「香港節」在一九七三年十一月二十三日至十二月二日舉行。「香港節」在一九七三年之後停辦，這成為了最後一屆。

萬國郵盟 100 週年紀念郵票（1974 年）　　　第三屆香港節郵票（1973 年）

地球；二元郵票上有四個信封，變成袖口，伸出四隻不同顏色的手，握住另一個信封圍成正方形，中間放一個地球，代表不同膚色的世界各民族團結，互相通訊。這套郵票的設計很有現代感，還成為國際權威集郵雜誌的選登作品，香港郵政署也感到高興。

靳埭強有機會設計香港郵票，是有志向要把香港郵票的水準提升到國際級別。他覺得自己來香港之前看到的香港郵票都十分漂亮，像一九四九年的「萬國郵盟七十五週年」郵票，以地球和希臘神話人物為圖像，配以古典花紋，應該是在英國設計的。後來香港的郵票找英籍設計師來做，都比英國的遜色得多。他設計的「萬國郵盟一百週年」郵票得到國際認可，

靳埭強設計的馬年郵票（1978 年）

代表他的作品接近世界水準，自己感到很自豪。

幾年後，他設計的馬年郵票獲取了國際設計獎項，正式奠定了他在郵票設計領域的地位。在鼠年郵票遭受批評後，接着的牛年和虎年郵票都沒有找靳埭強做設計，隔了兩年，靳埭強再獲得設計兔年（一九七五年）郵票的機會。這時他覺得設計不宜只追求西方潮流，也不宜太前衛，應多考慮中國文化和市民的喜好，於是用了中國剪紙來做兔年郵票的圖像。接着的龍年郵票也是由他設計，用了漢代畫像磚的石刻模式。後來他的蛇年郵票設計並沒有入選，到馬年又獲選了。

一個書法體「馬」字；兩款面額的郵票圖像和字款略有不同，二角的用了篆書，一圓三角的用了楷書。

就是這輯生肖郵票的最後一套「馬年郵票」，獲得國際獎項，包括美國創作力年展（Creativity Show）優異設計獎和入選於英國《現代傳播》（Modern Publicity）設計年鑑。靳埭強在進入設計行業不久就得到很好的評價，又獲得不少獎項，可算是一舉成名。他認為自己醒覺得比較早，在本地掙得名聲時很

代文物的元素，圖像是一隻唐代畫作中肥壯的奔馬剪影，加上

容易驕傲，以為自己能力很高，就會故步自封。他有更大的野心，要追求更高國際水平，就向第一流的國際風格學習，又積極參加國際比賽；除了是自己的理想要攀得更高之外，也因為不忿中國人總讓人看低一線。

公司改組　無奈離恒美

七十年代初香港經濟開始起飛，有危也有機，股票市場漸趨狂熱，世界局勢的風起雲湧也影響到香港。一九七三年國際市場有石油危機，香港也發生了股災㉙，不少人在短時間內從暴富變得一無所有。鍾培正和謝宏中都是當時的青年才俊，他們的合作帶來廣告與設計行業一些新面貌，可惜兩人的合作時間不長，因為鍾培正的家庭事，幾年之後便拆夥。鍾培正帶着恒美商業設計公司和部份員工離開，遷到列堤頓道他家居的住宅大廈，謝宏中帶着恒美廣告公司留在星光行。靳埭強和張樹新都是鍾培正的學生，順理成章跟着他離開。靳埭強也覺得自己比較喜歡做平面設計，可以做較長線的設計項目，而廣告公司的項目就只會用一個短時間。

這時，恒美又重拾幾年前的角色，專注平面設計工作，但有些舊客戶像嘉頓已流失，有些像文華酒店、會德豐、保華建築就仍保留。鍾培正也想辦法再擴展業務，他看到文華酒店的雜誌發展得不錯，編輯組稿後再招攬廣告，可以賺到不錯的利潤，於是自行創辦一本雜誌 Seasons（春、夏、秋、冬）季刊，給不同酒店放在房間供客人閱讀。恒美自行找編輯組稿、找商業廣告，再設計出版，有很大自主權。另外恒美又有一些政府客戶，像房屋署的展覽，是

㉙ 一九七三年初香港股市暢旺，不少人賺了大錢，引起市民瘋狂炒股，恒生指數在三月初高見一千七百多點。後因市場出現多種問題，股民大量拋售股票，導致股市大幅下瀉，到年底只剩四百多點。不少股民損失慘重，有多人自殺或精神失常。

房屋署戶外立體雕塑（1975 年）

好幾個月，靳埭強認為是自己那個階段的代表作。

這時恒美雖仍維持有一定的客戶，但也發生了一些變化，鍾培正決定舉家移民，他的父親和兄弟參與設計公司的管理。他們一直從事印刷廠生意，管理方式與設計這種創意工業有所不同，又提出裁員的問題。可能公司的同事感到工作不愉快，唐寶堯早已辭職離去，移民澳洲。靳埭強就提出減薪以免辭退有水平的設計人才，但鍾培正計劃改組公司，決定將最高薪的靳埭強辭退，叫他自己辭職，省去長期服務金，沒有任何補償，靳埭強就無奈地離開工作了八年的公司。

一些較大型的工作。靳埭強記得替房屋署做的展覽是一九七五年為迎接英女皇訪港㉚，在新落成的何文田愛民邨舉辦。房屋署在愛民邨附近有總部大樓，恒美要為大樓內的指標系統做設計，還有裝飾大堂和平台花園的環境。靳埭強做了一幅戶外壁畫、一幅室內壁畫、花園內的浮雕式雕塑，還有以房屋署標誌做成像積木的大型立體雕塑。這兩個項目很大型，要工作

㉚英女皇伊利莎伯二世在一九七五年首次訪港。女皇偕同皇夫菲臘親王在五月四日抵達香港，至五月七日離開。英女皇在港參觀訪問多個地點，包括新落成的何文田愛民邨。

鍾培正在柏林留學時的英文字體作品

在恒美的工作可說是正式引領靳埭強進入商業設計行業，也是他打工生涯最長的一份工作。老闆鍾培正是香港商業設計發展的先驅，創立設計公司，聘請一些有天份的青年，找工作讓他們自由發揮，從不限制他們的創意，對他們絕對信任。靳埭強很感謝鍾老師的賞識栽培，又容許他在工餘以個人名義做郵票設計等工作。可惜鍾培正並不着意建立自己的名聲，一些可以在教育電視台亮相的機會也推給靳埭強，以致他在設計界的知名度反而不及學生靳埭強。更

可惜的是，他在移民加拿大後設計事業沒有好好發展，只能承接一些印刷項目回港製作，並在旅途中突然去世，恒美商業設計公司也在他去世後維持不了多久。靳埭強慨嘆英年早逝的鍾培正不應被遺忘，而恒美栽培了不少年輕設計師，可說是香港設計界的搖籃，也應在香港商業設計發展史中記上一筆。

三 創業奮鬥

● 特高廣告 ● 新思域設計 ● 一九七六——一九八八 ●

靳埭強離開工作了八年的恒美商業設計公司時，並未想過要另找甚麼工作。他早年在獲得一些設計獎項後已經薄有名聲，曾經應別家公司邀請，到外面去見工；但其實他並沒有離開恒美之心，只是想拿自己的作品去炫耀一下，讓人看看自己的實力。記得石漢瑞（Henry Steiner）也曾邀請他去見工，他準時帶着作品集到圖語設計公司等候。他有一位設計班同學梁福權，當時是石漢瑞最重用的設計師，見到靳埭強就對他說了些老闆不是之處。靳埭強以為同學害怕他與自己爭飯碗，想着鍾老師這樣器重他，就放棄跟大師學習的機會，馬上跟梁同學告別離去了。他對恒美很有感情，是不捨離職的，似乎沒有任何一份工作值得去轉職。這時真正離職了，他沒有積極找工作。這個時候他已成家數年，有妻子和兒女，有一定家庭負擔。他以個人名義可以接到設計工作，還在夜校任教設計課程，有一定的收入，即使沒有全職工作，生活也不成問題。

兼職特高　夥友創辦新思域

靳埭強認為自己並沒有事業心，很滿足於打工的狀態，不過總是有不同機會來找他。他妻

116

新思域商標（張樹新設計）

子的三哥陳漢忠也曾修讀王無邪開辦的設計課程，對設計有認識和興趣，開設了一間特高廣告公司，還有一間特威印刷公司（The Right Printing）。印刷公司規模很小，以小型 A.B. Dick 印刷機印製卡片、信封信紙等小開度印刷品。靳埭強仍在恒美工作時，已應三舅的要求在工餘替特高廣告做一些設計顧問工作，又投資了小量股份。他離開恒美後，陳漢忠叫他到特高廣告工作，但他之前的月薪很高，特高不能給他同樣的薪酬。於是他決定只做半份工，在特高上班半天，收取相當於在恒美的半份薪酬，其餘時間再做其他自己承接的工作。例如他以往在恒美負責設計 The Mandarin（文華酒店雜誌），跟雜誌的編輯合作愉快，離職後恒美仍把雜誌的設計工作外判給他。還有一個客戶最初是做室內設計和裝修的，叫「今日家居」（Today's Living），後來又發展做寫字樓的組合傢俬，在柴灣有自設工場和倉庫，靳埭強正在替該公司做品牌設計。

這時張樹新和黃海濤仍留在恒美，但不久張樹新也離開了。鍾培正移民前，曾叫張樹新到新加坡開設恒美分公司，張氏大哥張樹生就在菲律賓主理恒美的分公司，成績很好，後來還成為合夥人。張樹新可能因為不願意到新加坡，便離開了恒美，打算自行創業。當時恒美有一位負責影樓的攝影師譚增烈，早已分拆經營獨立的影樓。他跟靳埭強是很好的合作夥伴。還有一位恒美市務部的女士，另一位做印刷製作的舊同做珠寶公司廣告，也有意一起組公司。

事鄭潤強，連同已被廣告公司挖角的黃海濤也加入做股東，創辦「新思域設計製作」公司。靳埭強本來從沒有想過要創業，但以前在恒美的兄弟班合作很愉快，便應邀加入成為合夥人。他們平均股份，譚增烈和黃海濤只作投資，仍從事自己的工作，張樹新是全職，市務股東也是全職，靳埭強是半職。新公司聘請一位年輕的設計助理（Artist）劉敏雄，還有一名女文員姚麗娟接聽電話和記賬。為節省費用，公司最初沒有租用辦公室，大家只在灣仔黃海濤的工作室開工，他日間去上班，那個地方就用作新思域的工作間。大約維持了幾個月後，他們在中環擺花街近荷李活道的中環大廈租了個小單位作為辦公室。

靳埭強早上在新思域工作，午飯後就到特高上班，下班後有時會到設計學校授課，沒課又會回到新思域繼續工作，十分勤奮。幸好兩家公司的位置相近，新思域在中環擺花街，特高在德忌笠街，來回走動很方便。後來新思域搬到灣仔機利臣街，特高也搬到灣仔謝斐道，位置也接近。他在兩間公司各支取以往在恒美的一半薪酬，得到跟以往相若的工資。他個人所接的設計工作，一部份放在特高，大部份放在新思域，包括恒美交給他的外判工作。

新思域名片（地址在機利臣街）

with compliments

the group advertising limited
特高廣告有限公司・香港灣仔謝斐道一五一號金聲大廈二樓A室
2a kam sing mansion, 151 jaffe road, wanchai, hong kong
phone 5-8912013

特高公司書　　　　　　　特高名片（地址在謝斐道）

特高公司書內頁

銀行廣告　電腦化創意獲獎

靳埭強在特高的時間不長，工作團隊規模也很小，只有四個人。他是半職的創意總監，帶着三個年輕人，包括設計師、設計助理，都是他設計課程和插圖班的學生。他願意多賣廣告。特高有幾個值得談論的項目，其中一個是「廖創興銀行」。七十年代後期銀行業競爭大，開始願意多賣廣告。因為岳父與廖家關係良好，三舅得到替廖創興銀行做廣告的機會，找靳埭強幫忙構思。最初比較簡單，以「儲蓄」為題，構思幾句廣告語：「克勤能創業，節儉可興家，儲蓄廖創興，創業又興家」；圖像設計用了一些中國民間器物及服務的概念，以錢蟲代表「儲蓄」，「美金存款」就在背景加一張美元鈔票。廣告除了視覺形象，廣告語也很重要，有時更會找人作曲，「創業興家」的廣告歌是找顧嘉煇作曲的。第二個廣告是「銀行電腦化服務」，電腦化就可以聯營眾多分支行，擴大服務範圍。當時滙豐銀行連同恒生銀行有眾多分支行，他們實行電腦化就可把上百間分支行連結起來，力量龐大。廖創興是一家本地銀行，也有不少分支行，很快引入電腦化，客戶開一個戶口便可連結起各分行整盤收支賬目。靳埭強做了個報紙廣告，佔半版，用一個中式算盤連接電線和插頭。電腦叫「電子計算機」，計算便用算盤，加上電線插頭就象徵電動計算工具，簡單直接地表現電腦化的含意，而中式算盤就代表廖創興銀行的華資背景③。除了這個圖像，他還創作了一句口號，是「存款或提款，快捷又妥當」。這個廣告設計與馬年郵票在同一年獲得了兩個國際獎項，一個是美國「創造力設計」優異獎，另一個是入選英國出版的《現代傳播》設計年鑑。

③
香港潮州籍富商廖寶珊在一九四八年開辦廖創興儲蓄銀莊，一九五五年正式註冊為廖創興銀行。一九六一年銀行發生擠兑事件，廖寶珊受刺激至腦溢血猝死，銀行業務由次子廖烈文接掌。

120

廖創興銀行電腦化服務報紙廣告

另一個項目是廖創興銀行「自動轉賬」，因為有電腦化，所以銀行可以提供自動轉賬服務。靳埭強創作了一個以$形象加上雙腳的卡通角色，可以四處行走，還寫了一句口號：「自動轉賬免奔波，免費服務快夾妥」。廖創興是比較大的客戶，除了廣告，還要出版年報，每年設計兩本，一本是企業的，一本是集團的。年報的封面也連繫到廣告計劃，像推行電腦化服務的一年，報紙廣告用實物算盤加上電線和插頭，比較民俗化；而年報的封面和巴士車身廣告就用比較圖案化的電算盤，是以平面設計繪畫而成的。推行自動轉賬的一年，平面廣告用卡通形象「金童」（有腳的＄），

廖創興銀行電腦化服務巴士廣告

廖創興銀行自動轉賬服務海報
（1977 年）

廖創興銀行年報（1977 年）

年報封面也用這個形象，電視廣告也是這個卡通形象做主角，巴士車身也繪上一個很大的「金童」，在各區走來走去，頗為深入民心。「金童」的造型和插畫是由靳埭強的學生李子修繪製的。他是在集一設計課程培養的優秀插圖設計人才，可惜有一趟靳埭強到內地交流，回來時發現他被合夥人革職了。

星島報業　報刊設計新挑戰

在特高做廖創興銀行廣告，靳埭強不用見客，只由陳漢忠跟他們溝通便可。廖創興是家族式企業，廣告內容只需由大老闆廖烈文拍板，決策過程很簡單。另有些客戶是衝着靳埭強而來的，就需要他親自面見，其中一個是胡仙的星島報業。胡仙想找人設計一份全彩色的星期日特刊，附在報紙以增加銷量。胡仙見到靳埭強就很直接的問：「你和施養德誰比較優秀？」靳埭強肯定地回答：「他是傑出的設計師，我們應是同級的。」[32]施養德是廣告界的傳奇人物，他本來在格蘭廣告公司當陳兆堂的助手，後來跟他進入無綫電視（TVB）[33]開創美術部，再離開無綫電視創業，先後創辦了LIZ、PEOPLE兩家著名廣告公司。後來公司被跨國集團收購，他就轉戰出版，由《清秀雜誌》開始，因為貼近熱門電視劇《家變》的情節，曾引起廣大注意。他的公司「養德堂」又陸續創辦了多本雜誌，包括曾引入《君子》（ESQUIRE）和《閣樓》（PENTHOUSE）的中文版，成為龐大雜誌王國。這些雜誌的經營模式都是靠廣告維持，而非靠售價來賺取收益。他又曾創辦一本最大開本的雜誌叫B Magazine，版面像報紙那麼大，有兩

[32] 南洋華僑富商胡文虎之子胡好，奉父命於一九三八年在香港創辦《星島日報》，後陸續增辦《星島晚報》、《星島晨報》、《英文虎報》、《星島週報》等。胡好在一九五一年因飛機失事早逝，胡文虎亦於一九五四年去世，「星島報業」便由胡文虎女兒胡仙接掌。

[33] 正式名稱為「電視廣播有限公司」（Television Broadcasts Limited）（簡稱TVB，在一九六七年十一月啟播，是香港第一間無綫及免費電視台。因為與當時另一家收費的有線電視台「麗的電視」對比，香港市民一直慣性稱呼該電視台為「無綫電視」。

三張紙，全彩色，以粉紙
精印，是免費派贈的。內
容是大幅的廣告，配以很
漂亮的照片，有時還有廣
告特輯，以多個版面推銷
一個品牌。施養德是設計
師，這本雜誌每期封面由
他親手以鉛筆素描速寫一
個人物，當時在出版界廣
受注目。

當年報紙雜誌很少彩
色版，只有《天天日報》
出版彩色報紙，但只是用白報紙印刷，效果不及 B Magazine。因為星期日買報紙的人較少，
胡仙希望提高《星島晚報》的銷量，就想到做一份以粉紙精印的星期日附刊，還改了名叫《藝
刊》。雖然附在報紙內，但要有全新設計，版頭要跟報紙不一樣，似一份獨立的週刊。當時像
星島等報社，有排版人員，但沒有專業設計師，所以便找靳埭強。胡仙跟靳埭強說了這份刊物
的構想後，沒有立即讓他做，而是先讓他做星島報業集團該年的年報，想試試他的實力。做年

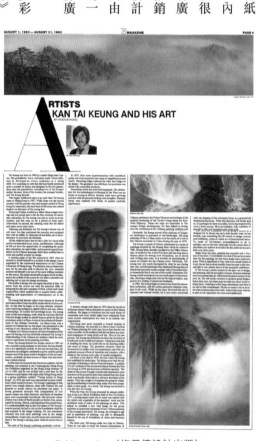

B Magazine（施養德設計出版）
「靳埭強水墨畫評介」（1981 年）

《星島報業年報》（1982 年）

報的時間很趕急，大約只有半個月。當時報社的運作在醞釀轉型，以前報紙用執字粒（活字排版）、滾筒式凸版印刷，這時打算漸漸改為植字、柯式印刷，可以印製彩色版面。靳埭強設計的年報就用了壓版的意念，做一個文件夾，夾附一份報紙和一本隨報附送的特刊。年報用滾筒式印刷，像一份報紙，但把「星島日報」的版頭改為「星島年報」，兩頁是「星島日報」頭版是英文報（即《虎報》，Tiger Standard），沿用報紙排版方式。「主席報告」就作為頭條，數表等等都根據報紙的版面去做，又模擬廣告位置放一些公益廣告。

這本年報的設計很創新，獲得了該年香港設計師協會的年報獎，胡仙也很欣賞，便把星期日《藝刊》的工作交給靳埭強做。《藝刊》工作頗有挑戰性，因為每個星期都要出版有 4 頁版面的彩色刊物。靳埭強以植字、貼稿的

《星島晚報》《藝刊》

平面設計方式去做，有別於報紙的傳統排版。由於工作量大，特高要添加人手。靳埭強在理工學院夜間高級設計課程中，挑選優秀的畢業生賴瑞清主理這份週刊的設計工作，創造了一份融匯古今中西文化，獨特而優質的大眾讀物。

星島報業在上世紀七八十年代是全世界有最多海外版報紙的企業，大約在八十年代初，靳埭強替星島做了幾個有創意的項目。除了「年報」和《藝刊》，他又做過一套接廣告的價目表（rate card），用了「柴米油鹽糖」等土氣形象，以波普藝術（Pop Art）[34] 方式來設計，像安迪沃荷（Andy Warhol）用金寶湯罐頭、可口可樂瓶等做成藝術品。後來他還設計過星島六十週年紀念徽誌和「星島傑出領袖獎」的銅製獎座。

[34] 波普藝術（Pop Art）是一個探討通俗文化與藝術之間關連的藝術運動，命名來自 Popular Art 一詞。一九六〇年代在英國和美國有很大影響，造就了不少當代藝術家。

十大傑青　奮鬥成就獲肯定

特高創辦人陳漢忠是「國際青年商會」的成員，熱衷社會服務。

特高廣告會做一些社福機構，例如「社聯」的宣傳推廣工作。因為他們投入的資源很少，靳埭強用較簡潔的手法，做海報、宣傳單張和展覽設計等，樂於服務社群。「國際青年商會香港總會」舉辦「香港十大傑出青年」選舉㉟，陳漢忠希望提名靳埭強；但他並不馬上接受，要認真了解主辦方的誠意和獲獎人的份量，結果在觀察了兩屆之後才接受提名。他在一九七九年獲選為「香港十大傑出青年」，後來也參與了提名工作。

「香港十大傑出青年」選舉的原則是寧缺無濫，當年與靳埭強一起當選的只有五位。不同年度的傑青都是出色的人才，其中張敏儀就是表表者。她早認識靳埭強，是第一位訪問他的電視節目主持人，後來在香港電台電視部當導演，又曾拍攝靳埭強的特輯。張敏儀升任台長時，常請靳埭強義助設計，包括二台的台徽、香港十大中文金曲獎徽誌、場刊和獎座等。靳埭強很

星島報業價目表

㉟ 「香港十大傑出青年」選舉，由「國際青年商會香港總會」於一九七〇年創辦，目的是表揚在工作上有卓越表現，及對社會作出貢獻，年齡介乎二十一至四十歲之間的香港青年。從一九七四年開始每年頒發，但評選嚴謹，寧缺無濫，所以多屆當選者不足十人。

香港十大傑出青年剪報

離開特高　全力營運新思域

　　本來特高的發展不錯，可惜世事無常，陳漢忠後來熱衷到中國內地營商，不幸在八十年代初，一次由上海轉飛濟南再飛北京途中，飛機失事去世。特高的業務一向由他全權主理，他去世後公司由太太接管。她是新加坡人，從未正式參與業務，對一切運作都不熟悉。她打算回到新加坡生活，便售出所有特高股份。靳埭強是小股東，最初加入只是為了協助三舅，並沒有打

　　喜歡他設計的金曲獎獎座，運用彩色與透明水晶膠料製作出具韻律感的獎座，甚有重量。他的同學鄭國江（曾同班修讀設計課程）在一九八二年贏得多首最佳歌詞獎，捧着幾座他設計的重量級獎座，正是「攞獎攞到手軟」！

靳埭強、鄭國江與王無邪老師　　　　「香港十大中文金曲獎」徽誌及獎座

算從事廣告行業；自己又另有新思域設計製作的事業並發展得不錯，便把特高股份也售出了，並正式離開，全職在新思域工作。

新思域是很好的兄弟班組合，大家延伸着一直長時間合作的經驗，有客就各自去見，或一起洽談，得到工作大家一起構思。靳埭強和張樹新都是有天份、有份量的設計師，大家也很有默契，不論是誰找回來的工作，都是由他們一起設計構想後交助手繪製畫稿。創業時，他們只聘用一位助手劉敏雄，後來聘請了香港理工學院設計系畢業生李細超；兩位都是優秀的青年人，在新思域參與設計了不少出色的作品。後來劉敏雄轉業做電影美術指導，李細超移民紐約創業，成功發展了設計事業。

早期新思域的商業客戶有些是恒美的外判工作，像 The Mandarin（文華酒店雜誌），最初他們只是承接做設計，接廣告和出版製作仍由恒美負責。後來，可能雜誌編輯金馬倫（Nigel Cameron）比較欣賞靳埭強的工作，把整本雜誌包括接廣告都交由新思域做。他更介紹

其他刊物設計工作給新思域，例如一本關於牛奶公司歷史的書 The Milky Way。多年後，The

Mandarin 的編輯更換了，才改由另一出版集團承接所有出版工作。另外，恒美承接的政府部

門展覽工作，原本都是由靳埭強和黃海濤負責，在靳埭強離開後，恒美的設計實力不足勝任，

又把這些工作外判給新思域。例如一個勞工處的工業安全展覽，地點在新建成的紅磡火車站上

多層停車場，展出很多重型機器，又介紹避免工傷的安全設施等硬件與軟件內容，都是靳埭強

和黃海濤專長的工作。

靳埭強在新思域的工作跟打工仔時期有很大分別，往日只需做好手頭工作，其他公司事務

便不用管；而創業便要操心公司的營運和收支平衡，很多事情都要重新摸索。除了要多走動找

客戶，他們也要慢慢建立與客戶的商業規則。以前不知道老闆怎樣跟客戶談條件，只能從錯誤

中學習；例如做完工作收不到錢，於是慢慢學怎樣寫合約，有甚麼法律條文可運用，漸漸懂

得訂立合作的條件。為免血本無歸，後來開工前要先收取訂金，可是舊客戶又不想依從新的規

則，所以經營並不容易。靳埭強覺得最有安全感的客戶應是政府部門和公營企業。

靳埭強在知道要離開恒美時，看到香港廉政公署㊱公開招聘一名設計部門主管，薪酬優

厚，就去應徵。專員很滿意他的專業能力，但因靳埭強的學歷不符合入職級別要求，建議以低

一級的頂薪點聘用，希望他能接受。靳埭強覺得是不公平的規矩，就婉拒了這份高薪厚職，寧

作自由創作人承接工作。在創業初期，靳埭強就將廉政公署委約的設計項目放在新思域設計製

作團隊中完成。他設計舉報貪污和行賄者的海報，運用攝影移接的手法，把緊捏着黑錢的手

㊱
一九六〇年代，香港人口快速增長，經濟開始騰飛。當時公共服務機構貪污情況十分嚴重，市民敢怒不敢言。一九七三年，總警司葛柏貪污案觸發大批市民示威抗議，促使港督麥理浩爵士決心成立反貪污組織。一九七四年，「總督特派廉政專員公署」正式成立，獨立於所有政府部門之外，直接向港督負責。

"TOWARDS A FULLER LIFE" ARTS EXHIBITION

「豐盛人生」百家藝術聯展

「豐盛人生」百家藝術聯展海報
（1982 年）

「廉政公署」海報（1977 年）

變作通緝犯的頭像，創意獨特而感染力強，成功傳播「行賄貪污同屬犯法」的信息，同時鼓勵市民舉報，推動香港廉政。這幅海報榮獲香港設計師協會當年的專業設計比賽銀獎。靳埭強另一幅推廣廉政的海報是「豐盛人生」百家藝術聯展，他邀請漫畫家王司馬、水墨畫家歐陽乃霑、雕塑家唐景森等，創作不同媒體和風格的蘋果，構成慈善藝展的公益海報。當中以蘋果象徵健康廉潔社會的成果，請人珍惜愛護。除了海報，新思域還設計了一套以廉政教育為主題的展板，在港九各社區流動展覽。他們將社會公益議題活化，利用圖文簡潔易明地表現之外，又構思互動的功能，令市民產生觀賞的樂趣；在製作、保存、運輸和陳列等功能上，都要妥善考慮。

《選擇月刊》封面（2016年）

《選擇月刊》徽誌（1991年）

另一公營機構是消費者委員會，新思域為他們設計製作的展覽規模更大，內容更複雜，也吸引了更多市民的欣賞。靳埭強又為消費者委員會刊物《選擇》設計新的標誌和封面視覺形象，非常成功。這些項目都顯現了新思域團隊的能力。

進入七十年代後期，隨着香港社會的發展，新思域也漸漸走上軌道。他們的生意頗為多元化，有外來品牌，有本地品牌，有廠家，也有大企業客戶。例如「金山集團」，他們由製造電池開始，再擴展至其他業務，後來更將不同產業分拆上市。八十年代初，靳埭強由為「金山」設計年報開始，進而設計產品包裝，以及不同產業的品牌形象等，一直做到九七之後。

132

沙田徽誌

八九十年代，不少企業開始認真去建立自己的品牌形象，新思域也可健康地逐步發展，成為品牌形象設計專家。在創業之初，靳埭強和張樹新連續兩次獲得荃灣和沙田的徽誌設計公開比賽冠軍獎，對手都是同輩高手，令人刮目相看。

荃灣大會堂徽誌

金山集團年報

第三屆亞洲藝術節海報　　　　　　「一畫會」會展海報

文化客戶　平面設計展新姿

新思域除了商業客戶，另一些是文化客戶，像「一畫會」㊲、香港設計師協會㊳、市政局辦的文化活動等。靳埭強是「一畫會」會員，做畫會海報是義務性質，但有自由發揮空間，他有些優秀的作品都屬於這一類，像為「一畫會」會展做的海報就曾獲得香港設計師協會與市政局合辦設計大賽的全場大獎。香港設計師協會是香港首個設計專業組織，靳埭強是資深會員之一。從一九七五年起，協會舉辦專業設計比賽，靳埭強都踴躍參賽，獲獎不少。一九七七年起，新思域連續幾屆負責設計及編印獲獎作品年鑑，創作出獨特的香港設計風格。

㊲ 「一畫會」由呂壽琨的水墨畫學生在一九七一年成立，靳埭強在一九七六年加入成為會員，詳見本書第三章「藝術」。

㊳ 「香港設計師協會」在一九七二年成立，靳埭強應邀成為會員，詳見本書第四章「教育」。

新思域第一次做市政局項目是一九七八年第三屆「亞洲藝術節」㊴。市政局是公營機構，有投標制度，每年找三間公司報價，又要提交設計稿，中標之後才簽合約正式開展工作。靳埭強以前做郵票設計，郵政署會付費給候選設計師做設計提案稿，雖然不多，但比較公平。他覺得公司要學習經營專業化，看到這些問題，便向市政局提出，應向每個供稿的單位付一點費用，這叫做「有償比稿」。他認為專業設計師要建立健康競爭的條件，堅持拒絕「無償比稿」、「價低者得」的惡性競爭手法。後來市政局接納了建議，建立一個比較公平的制度。

他的前輩石漢瑞（Henry Steiner）也參與這個競稿設計項目。新思域從第三屆「亞洲藝術節」開始，做到第十一屆，中間只有一年比稿失敗。每年的設計項目包括整個藝術節的視覺傳達設計物品，有藝術節的主要海報，又有各個不同節目的海報；還有各式書冊，包括一本訂票手冊，上載所有節目

香港設計師協會年展作品集

㊴ 市政局在一九七六年主辦第一屆「亞洲藝術節」，至一九八六年第十一屆，改為隔年舉辦。這節目辦至一九九八年第十七屆，便停止舉辦了。

時間表，另有一本大畫冊，刊載那一屆所有節目內容；每個節目又各有場刊，雖然可用同一格式，但數量繁多；另外還有各種活動的請柬，例如開幕活動，再加上推廣用的紀念品等等。藝術節每年的節目都有增加，但市政局給設計項目的預算卻沒有增加，所以到第十一屆以後新思域就停止承接這項工作了。三年後，第十五屆「亞洲藝術節」接納靳埭強增加預算的要求，新思域設計提案稿再度勝出，創下九屆提案中標的驕人紀錄。

新思域還做了多屆「香港國際電影節」⑩設計工作，也是從第三屆開始，大概做了四屆。其他參與的公司有紀歷和當年還未去三極探險的設計師李樂詩等，他們共同塑造了香港文化的風景線。由七十年代後期開始，到八十年代中，這些是新思域的重要工作。「亞洲藝術節」和「香港國際電影節」都包含很多項目的視覺形象推廣，有很多要做設計的細項，可以充份展現設計師的能力。如果每年有兩個這樣的節慶工作，便可以讓設計公司有較穩定的收益。他們這系列作品在香港設計師協會年展獲得多項金獎和銀獎，還入選波蘭和捷克的國際雙年展。

除了官方文化活動，民辦和商辦的文化推廣，靳埭強都樂意接受委約。其中，香港置地公司的藝術展覽系列、香港貿易發展局的海外交流展覽、香港芭蕾舞蹈團、城市當代舞蹈團、中英劇團……等，都是多次合作的夥伴。

還有一類文化客戶是出版社。新思域在八十年代初就開始與商務印書館建立長遠的合作關係。商務薦送兩位設計師尤碧珊和溫一沙進理工學院夜間設計高級文憑課程進修，成為靳埭強的學生。他們選了商務正計劃出版的《紫禁城宮殿》大型畫冊為他們兩人的畢業作品功課，在

⑩市政局在一九七七年開始舉辦「香港國際電影節」，第一屆屬試辦性質。後因反應良好，便擴大規模，至今已舉辦四十五年。

香港國際電影節「香港功夫電影研究」
海報（1980 年）

香港置地集團主辦「朱銘雕塑個展」
海報（1986 年）

「城市當代舞蹈節」海報
（1986 年）

靳埭強悉心指導下，成績優良。這部畫冊出版後深受讚賞，還獲得不少專業獎項。後來靳埭強也得到聯合出版集團㊶委約多項書籍設計工作，包括《中國服飾五千年》、《藏傳佛教藝術》、《中國金魚》、《中國觀賞鳥》、《香港建築》……等。其中《中國服飾五千年》在一九八四年完成，不但讓靳埭強第二次獲得美國CA卓越獎㊷，還在德國萊比錫國際書展㊸上贏得銅質獎牌。一九八九年，靳埭強為萬里機構編著及設計的《海報設計》在萊比錫國際書展再獲銀質獎牌，讓中國書籍在世界揚名。

還有一類文化項目是郵票設計。靳埭強曾參與設計香港第一輪生肖郵票的其中五套，最後一套馬年郵票更得了國際獎項。一九七八年之後，郵政署並未有再推出生肖郵票；事隔多年，才打算在一九八七年重新推出生肖郵票，由兔年開始。第一個系列的生肖郵票每年由不同設計師負責，風格並不統一。到了第二個系列，郵政署想整套有統一的風格，打算選一位設計師一次過設計十二年的郵票，每年四款，而每個郵票的尺寸和文字的排列方式都是一樣的。這次邀請了五位設計師做提案稿，都是有名氣的香港設計師，靳埭強是其中之一。每位設計師先交十二隻生肖動物風格，以及第一套四個郵票的設計稿，由郵票諮詢委員會選出兩位，再請他們做齊全部十二套的設計；然後選出其中一個系列，逐年正式發行。最後進入決選的兩位是靳埭強和他的前輩石漢瑞（Henry Steiner）。靳埭強以中式刺繡來表現，他搜集很多民間圖案資料，精心設計了四十八隻生肖動物圖形，再找廣東師傅依設計圖樣繡成實物，再拍攝放入郵票中。最後郵政署選了靳埭強的設計，他很高興與前輩交鋒獲勝。這套郵票本來打算在「九七」

㊶ 聯合出版（集團）有限公司在一九八八年註冊成立，旗下出版社有三聯書店、中華書局、商務印書館、萬里書店、新雅文化事業公司、新民主出版社等。

㊷ 指美國傳達藝術（CA）年鑑的卓越獎（Communication Arts Award of Excellence）。

㊸ 萊比錫國際書展（Leipziger Buchmesse）具有悠久歷史，可以說是近代國際書展的起源。每年春天三四月間在德國萊比錫舉行，是僅次於德國法蘭克福書展的第二大書展。書展中設多個獎項，頒給該年優秀的圖書。

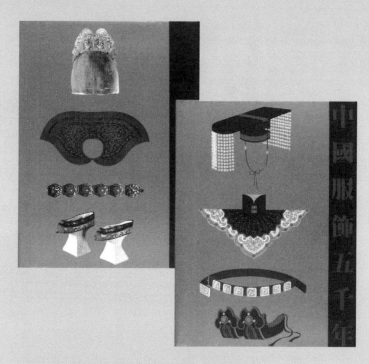

《中國服飾五千年》封面及內頁
（商務印書館）

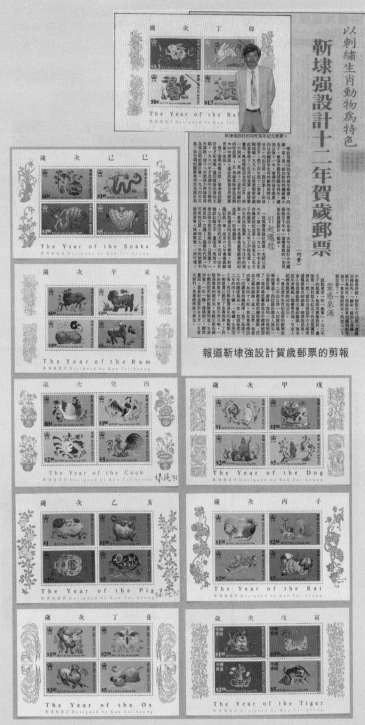

以刺繡生肖動物為特色

靳埭強設計十二年賀歲郵票

報道靳埭強設計賀歲郵票的剪報

第二系列香港生肖郵票（1987-1998 年）

之前出齊，但仍是趕不及，最後一套是一九九八年的虎年郵票。這也使整套郵票的銘記文字產生變化，虎年郵票上，「香港 HONG KONG」改為「中國香港 HONG KONG CHINA」，代表英國皇室的皇冠圖案也消失了，這也成為了該系列生肖郵票的另一特點。

中銀標誌　設計事業新高峰

靳埭強在新思域時期的眾多工作中，影響最深遠的當數在一九八〇年設計的「中銀標誌」。七十年代末滙豐銀行和恒生銀行推出電腦聯營，使客戶可以使用的分支行和櫃員機多達百多間，效果非常好。當時中國實行改革開放政策，要推動經濟改革，其中一個最重要的路線是金融現代化、國際化。中國內地有五大國有銀行，各有不同功能。國家金融中樞是「中國人民銀行」，還負責發鈔；「工商銀行」是服務工商界的，「農業銀行」是服務農業界的，「建設銀行」是為公共建設服務的，分工很清楚；而「中國銀行」是外匯銀行，是唯一可以做外匯交易的⑭，在香港已經營數十年，中華人民共和國建立後變成國有銀行。當時香港是中國內地的對外窗口，要鞏固在香港的金融市場，而這五大銀行只有「中國銀行」在香港，所以就由它牽頭。香港另有一些小型銀行，包括由民族資本家創立的民營銀行，或者由國家開辦的小品牌銀行。中國銀行打算聯合另外十二家中資銀行⑮，共同開發一個電腦系統，發揮聯營的效果，電腦中樞設在中國銀行舊總行頂樓。他們聯合起來便有超過一百間分支行，可以和滙豐銀行的網絡分庭抗禮。這十三家銀行名稱不同，想用一個統一的標誌代表聯營的方式，掛上這個標誌

⑭「中國銀行」於一九一七年設立香港分號，一九一九年升格為香港分行，擴充國外匯兌業務。

⑮除香港中國銀行，另外十二家中資銀行包括：國華商業銀行、廣東省銀行、浙江興業銀行、新華銀行、中南銀行、鹽業銀行、金城銀行、寶生銀行、華僑商業銀行、南洋商業銀行、集友銀行、交通銀行。

的分支行，便是這個電腦聯網的成員。

這次十三行聯營是在香港的地區性事務，所以只由香港「中國銀行」負責，沒有動用內地的專家。他們可能曾經在香港親中的廣告公司、美術社、廣告畫室等徵求過聯營標誌的設計稿，但沒有選到合意的。為甚麼會找靳埭強來設計？他認為可能是源於統戰。在文革後期，新華社香港分社經常組織一些旅遊考察團，招待文化藝術界回國參觀，招攬的都是資深親中人士或統戰對象。靳埭強在一九七八年參加了一個到廬山遊覽的畫家團，團友主要是嶺南派「春風畫會」成員和幾位靳埭強的師友，包括鄭家鎮等著名畫家。這些老一輩藝術家很照顧後輩，經常向後輩招手，讓他們參加活動。該團帶隊的是新華社屬下一個藝術機構，叫「美術社」，負責所有中資機構的宣傳工作。靳埭強作為畫壇後輩參加了旅遊團，並因此認識了「美術社」的社長尹沛玲。

在廬山團之後一年（一九七九年），新華社香港分社組織了一個「香港現代藝術設計教育工作者交流團」到廣州交流，也是由「美術社」的尹社長帶隊。這個交流團的團長是王無邪，靳埭強任副團長。他在廣州美術學院做了兩場專題演講，分別是「設計概論」和「包裝設計」，還組織策展了「香港設計作品展」，受到熱烈的關注[46]。這些活動過後，尹社長來找靳埭強，說「美術社」接到設計中資銀行聯營標誌這個任務，但沒有人才做，希望由靳埭強來做。當時英資滙豐銀行剛換了現代風格的新標誌，現在中資銀行來找靳埭強做同類的設計，他很雀躍；但又怕國家企業剛不接受他的現代設計，因為印象中的中資機構的思維都很保守。

[46] 有關靳埭強在廣州美術學院的交流活動，詳見本書第四章「教育」第二節。

這個設計將會由十三間銀行的老總共同決定，但設計師不用去見他們，只由美術社負責兩邊接洽。靳埭強報價給尹社長，他忘了確實數目，應該有五位數字，這對中資機構來說是「天價」；當時一個國家級專家設計標誌，可能只有三位數字的報酬，而內地一般工人每月只有三十六元。雖然如此，他們還是答應了這個報價，尹社長伴着中國銀行電腦部的高級職員來跟靳埭強開會。他們詳細講解標誌怎樣使用，要表達甚麼，沒有文字，只要圖形。

靳埭強惟有從最基本的概念出發：中資、銀行、聯營、電腦化；最簡單想到甚麼代表銀行？是「錢」，所以他用不同的古錢，做了幾個方案，包括鏔錢、方孔錢、銀錠等。第一個方案是用鏔錢，因為中銀的電腦中樞設在中環總行，是一棟由闊至窄的大樓，中間有門口，形狀像鏔錢，所以用鏔錢的形狀套入建築物的形態。第二個方案是方孔錢，形態比較簡潔，中間似有紅繩在兩邊穿過錢孔，成為一個中國的「中」字。第三個方案是傳統金錢的形態，圓形中間有弧線，由一個變出多個金錢；還有一個是用銀錠的俯視圖，兩頭是弧線，十三個銀錠連在一起，用弧線交叉連起，表示聯營。靳埭強選了五款不同設計交給尹社長，再由他交給十三行的老總挑選。結果他們選了兩個方案，方孔錢的方案，有十二家銀行都定為首選，而用中國銀行總行大廈變成鏔錢的一款，就是中國銀行的首選。

尹社長把結果通知靳埭強，請他再深化發展這兩個方案。他就集中在這個「中」字方孔錢再變化一下，把方孔四角改成圓角，並拉長變得較為長方形，顯得「中」字更為明顯，比例也像電腦的顯示器；鏔錢的設計方案也做了一些修改。這次由靳埭強親自去做介紹，由北

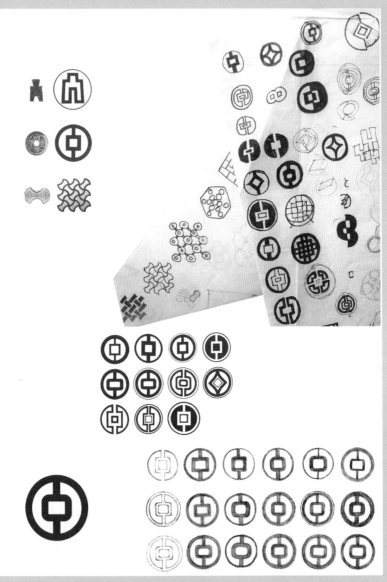

中銀聯營標誌草圖、設計提案稿及最終定稿（左下）

京中國銀行總行一位女總行長來港作最終拍板，順利選定了現在所用的方孔錢設計。一九八〇年，這個聯營標誌在十三行正式使用，在全港眾多街頭巷尾都可見到，靳埭強非常開心。這個標誌更在一九八一年獲得美國傳達藝術（CA）年鑑的卓越獎（Communication Arts Award of Excellence），是靳埭強獲得的第一個國際權威年鑑的專業設計大獎。同年這個作品又獲得紐約舉行的國際商標設計大賽中頒贈「八十年代最佳商標設計獎」。

這一年，靳埭強第二次去廣州美術學院交流，並出任團長。他在廣州美院做專題演講，又再次舉辦「現在香港之設計展」。完成在廣州的交流和展覽後，他再到天津參加中國包裝協會的全國大會，並在會上做了兩個報告，一個關於包裝設計，另一個關於商標設計。他在報告中介紹了香港中資十三行聯營商標，引起很大回響。這個商標在香港用了幾年之後，中國銀行開始想有自己的行標。他們找內地的專家做了幾個設計，再加上靳埭強做的聯營標誌，由行內人員投票，最後選定了靳埭強設計的一個。一九八六年，中國銀行宣佈全國使用為中國銀行行標，當時在《人民日報》刊登了一段消息，報道中國銀行的新行標，還寫上設計者是靳埭強。

這是很光榮的事，靳埭強覺得很很開心。他設計了中國銀行新行標之後，中國其他四大銀行⋯⋯人民銀行、工商銀行、農業銀行和建設銀行都

中国银行启用行标

本报讯 中国银行从元月1日起正式启用行标，这在我国银行业还是第一家。该标志将被镶嵌在位于北京阜成门立交桥东南侧的中国银行总行新大厦正门。

行标呈古钱形状，代表银行；中字代表中国，外圈表示中国银行系面向全球的国家外汇专业银行。

该标志的设计者是香港著名商标设计家靳埭强先生。标志由圆和长方的几何图形巧妙组成，图象简洁、稳重，容易识别，具有浓烈的中国特色。该标志曾在国际设计展中获奖。

港澳地区的中国银行集团几年前即在业务活动中广泛使用了这一标志。

（朱维华）

《人民日報》啟用中國銀行行標新聞剪報（1987年1月1日）

中國銀行基本署式

陸續使用新行標，由中央工藝美院的陳漢民教授設計⁴⁷，不少人認為這些設計都受到靳埭強所設計的中國銀行行標影響。

全國中國銀行使用這個行標後，最初用得較亂，色彩和造型比例都不標準，更不用說署式，中、英文字的字體都很混亂。後來香港分行覺得使用行標應該有個標準，便請靳埭強做一個基本的標準署式，規定行標和文字的使用方式。這包括商標基本的比例、顏色標準，中文字、英文字的字體；「中國銀行」四字分中、橫排、直排時怎樣處理，加上英文名稱時怎樣排，還有少數民族文字怎樣排。這本基本署式小冊子是由香港分行出資做使用之前上報北京總行，覺得可以就發給全國分行。的，全國推行後覺得很有用。

人事變動　公司遷址及改組

進入八十年代，新思域的發展穩步向上，收入不錯，不少設計作品也獲得設計獎項，可說聲譽漸隆。可是，公司卻出現了人事和結構的變化。大概在一九八三年，張樹新因為感情問題

⁴⁷ 中國建設銀行的行標現已更新，不是陳漢民設計的樣式。

工作不開心，又想到紐約發展，便萌生退意。張樹新退股並離開新思域後，靳埭強也離開了特高，全職在新思域工作。有幸的是，新思域那時已增聘了生力軍。一九八二年，林美源、余志光和劉小康先後加入，都是年輕而有拼勁的新秀。

那年，劉小康剛在理工學院修畢平面設計課程後，託張義老師推薦給靳埭強，因為他早在中學時期就讀過靳埭強在《文美月刊》發表的設計文章，又受靳埭強設計的「集一美術設計課程海報」感動，決定將來要做設計師。過了不久，易達華拿着理工學院夜間課程的畢業作品集，到特高廣告門外等候靳埭強回來時求見，得到賞識，靳埭強聘請他到新思域工作。他在公司工作了十五年，期間曾離職轉到世界著名的浪濤設計公司（Walter Landor），三個月後打電話給靳埭強要求回流。靳埭強珍惜自己培養的人才，歡迎他回巢，十多年後他自行創立設計公司。易達華曾幫助靳埭強設計香港第二代生肖郵票全系列，創業後也成為傑出的郵票設計師，又贏得香港東亞運動會會徽設計獎和負責整體視覺形象系統，表現出色。後來在恒美的舊同事莫杰祥離職，新思域的股東便

「新思域設計製作」同事大合照（1986 年）

向他招手，讓他加入做股東，也全職在新思域工作，負責客戶服務和項目管理工作。

新思域第一個寫字樓在擺花街，雖然在中環，也只是偏處一隅的商業樓房內小單位，租金不貴。兩個合約之後業主加租兩次，他們想到不如自行供款買一個自己的物業，就在灣仔機利臣街買了一個住宅單位，可以做小型設計工作室。當張樹新離開新思域時，公司人手不多，只有八個人，那時公司發展不錯，想再聘請多些人，但地方不夠，而且質素欠佳，經常漏水。當時灣仔有很多舊樓拆卸重建，駱克道近榮華酒樓有一棟安隆商業大廈，單位只供租用，租金和機利臣街單位供樓費用差不多，但地方大一倍，可以有更多工作空間之外，還有個小會議室。於是新思域搬到該大廈的頂樓單位，並賣去在機利臣街的單位。當時遇到移民潮，樓價跌得很厲害，新思域售出單位也蝕了不少錢。

在新思域後期，公司做的項目由文化類變為更多商業類，也不用特別去找生意，很多人找上門，還可選擇合意的才做。可是，過了一段時間，其他員工對個別股東有意見，紛紛辭職。靳埭強看到自己培養出來的人才要離開，覺得很可惜，如果要重新培養新人，或者由自己獨力擔起公司的設計工作，會太吃力，於是毅然改組公司。他決定以個人名義買入其他股東的股份，公司改名「靳埭強設計公司」；其他股東另行自立門戶，大家可繼續按項目合作。靳埭強在公司改組後招回兩個先前辭職的得力助手⋯劉小康和余志光，他們都是在新思域工作多年，表現出色的設計師。

新思域的營運是從一九七六年至一九八八年，經歷了香港經濟和設計行業發展的重要年

新思域設計製作印章（地址在灣仔安隆商業大廈）

代。香港在七十年代中開始，由轉口小商埠變為發展輕工業，經濟開始起飛。八十年代因為中英談判收回香港問題，社會有些震盪，港幣暴跌，一些人考慮移民，但香港的經濟力量和設計水平都在不斷進步中。一九八三年，靳埭強第一次去美國考察，遊歷了美國西岸和東岸，還與二弟杰強一起做水墨畫展覽，又在紐約訪問偶像及設計大師，收穫甚豐。他回港時美國海關人員還問他：怎麼你還回去香港？當時他有不少親友、老師和同學都打算到外國生活，他的二弟早已入籍美國[48]，因此其他兄弟可以團聚為由申請移民，三弟夫婦就成功移民美國。本來他和三弟、四弟一起填申請表，但後來覺得自己離開沒意思。美國有這麼多設計大師，又有着文化的差異；反而自己在香港已可獨當一面，在國際舞台又取得不錯成績，發展空間較大。他認為中國人應在國際有更重要的位置，自己要做國際級設計師，國際賽需要國家代表隊，他希望代表中國人，做中國的國際級設計師。

[48] 靳埭強二弟靳杰強，一九六六年畢業於香港中文大學物理系，兩年後獲獎學金赴美國進修，一九七五年獲美國馬利蘭大學物理學博士，後一直留美任教，更入籍美國。

蛻變騰飛

●靳埭強設計●靳與劉設計顧問●一九八八—一九九七●

靳埭強與恒美舊同事創辦的「新思域設計製作」，在一九八八年改組為「靳埭強設計公司」，其他合夥人退出。他以個人名義經營公司，又想給年輕一輩發展機會，於是以送贈股份的形式，引入本已決定自立門戶的劉小康成為新的合夥人。劉小康在一九八二年加入新思域，在公司工作了六年。靳埭強覺得他性格進取，熱愛創作，尊師重道，是可造之材，便在改組時邀請他做合夥人。

公司改組　着意栽培新人才

靳埭強有留意國際形勢，覺得不論繪畫或做設計，都要眼界開闊一些，可以借鑑外國。他很欣賞一家英國設計公司（後來是跨國公司）PENTAGRAM，有很多合夥人（partners），每位都是大師，各自發揮所長，也使公司更加壯大。他覺得設計不是個人的事，是一種不同人才的合作，設計師有不同性格，可以互補，有撞擊，有火花，才會做出不一樣的東西。新思域最初成立時他夥拍同學張樹新，就是希望發展有多位大師的優秀設計公司。改組後，他仍想夥拍其他設計師，也想培養新人，便嘗試找不同輩份的拍檔。同輩做拍檔有利也有弊，好處是實力

相當，知己知彼，雙劍合璧，事半功倍；但也容易互相比較，需要互相諒解。找後輩拍檔就不會計較，當時「靳埭強」的品牌已有一定商譽，如果要計算股份價值很困難，不如送股份給後輩設計師，讓他有歸屬感，安心拼搏，一起建基立業。當時劉小康未有名氣，所以雖然成為合夥人，改組後的公司名稱並未加入他的名字，只以「靳埭強設計公司」為名。直到一九九六年，劉小康積累了一定的名氣，公司才改名「靳與劉設計顧問」。

跟同輩合夥時，靳埭強自評天才不及張樹新，但勝在處事認真，態度努力勤奮。靳埭強不是只靠一兩個項目掙得名聲，是經過長時間的積累。可惜人各有志，也是正常的事。與後輩劉小康的合夥就是緣份，他們由作者與讀者變為師徒關係，再變為合夥人；靳埭強是師輩，若劉小康青出於藍，他也功不可沒，與有榮焉。靳埭強是

靳與劉設計公司商標

靳埭強設計公司商標

屈臣氏水樽設計

際商標設計會議，有三天研討會，策劃者請他做「國際商標大使」之一，並在一場設計師研討會擔任演講嘉賓，他就要求策劃者也邀請劉小康去演講。後來由於劉小康郵寄到會場的演講用幻燈片遲遲沒有收到，他還把自己準備好，隨行攜帶着的演講內容分了一半給他用。他又帶劉小康到日本拜訪設計大師。日本有兩個著名的藝廊，東京的GGG藝廊和大阪的DDD藝廊，都曾展出過靳埭強的作品。二〇〇三年DDD藝廊邀請靳埭強去做個展，他請主辦方改為「靳與劉」二人的展覽，劉小康展出了「椅子戲」作品；後來這個展覽又移師日本靜岡文化藝術大學展出。本來這是二人一次重要展覽與講座活動，有很多日本設計界朋友出席，但不幸那年香港發生沙士疫症（SARS）[50]，主辦單位叫他們不要去開幕禮，研討會也取消，錯失了一次與日本

公司的創意總監，所有項目都可以參與意見，但有時他故意少說意見，讓後輩自己做，鍛煉他們的判斷能力和領導能力，只是發現有問題時才提點一下。後輩拍檔想獨當一面做項目，他會理解，盡量少插手，「屈臣氏水樽設計」就是劉小康自己獨力完成的成功案例[49]。

靳埭強意裁培劉小康，帶他到處去演講和參加國際會議，希望他有更多機會晉身國際級設計師。靳埭強記得有一次要到比利時開國

[49] 劉小康在二〇〇二年為屈臣氏蒸餾水設計新水樽，獲得「瓶裝水世界」全球設計大獎。

[50] 疫症在二〇〇二年十一月至二〇〇三年八月之間發生，正式名稱為「嚴重急性呼吸系統綜合症」，英文為 Severe Acute Respiratory Syndrome，簡稱 SARS，在香港按粵語發音譯為「沙士」。

設計界交流的機會。

在新思域創業初期，合夥人包括一位市務人才，合作很短時間便離開了，公司沒有設立市務團隊。改組為「靳埭強設計」時，靳埭強邀請了市場學本科的專才馬露思，開始培養市務人員（AE），直至九十年代擴展業務，增加到有六位 AE。靳埭強回想他在恆美廣告任職創意總監時，與 AE 的合作關係不好，不諒解他們面對客戶的困難，常責備他們。創業後要直接與客戶溝通，了解設計師做事與裁縫一樣要關心用家的體態和個性，度身訂造，以求適身合體。因此他要求設計團隊與 AE 由衷合作，做出適合顧客的設計。歷年來在靳埭強公司服務的 AE 超過十位，很多都年資頗長，建樹良多。

公司改組後，靳埭強更重視培養設計人才。官天佑入職為美術指導時已是有經驗的設計師，後來研究電腦成為數碼設計專才，又對立體製作有心得，成為項目經理，在電腦設計與公共藝術方面有所發展。區德成在正形設計學校畢業，獲得設計公開賽金獎，靳埭強聘請他和何家超任設計師，表現出色。後來二人雙雙離職創業，成功創作角色設計，揚名日本；他們拆夥後，個別發展亦有所成。梁煒武是留美雙學成回港，畢業作品令靳埭強欣賞，加入公司鍛煉後也自立門戶，發展設計事業。林偉雄進修設計之後不久，轉到靳與劉設計任職設計師，獲得重用，五年內參與很多重要項目，同時熱心追尋創意交流機會並獲取國際獎項。他離職後與余志光合組公司，走出關懷設計路線，並在二〇一一年成為 AGI 國際平面設計聯盟會員。

本來新思域的設計團隊是全男班，後來聘請了第一位女性設計助理胡詠儀。她的藝術潛質

「靳與劉設計顧問」同事合照（1998年）

優秀，後來北上廣州美術學院進修藝術後，再遠渡美國學習陶藝，回港成為陶藝家。後來，公司的女性設計師又人才輩出，周素卿的年資較長，兩次入職水平優良，精於字體，又工西洋書法，最終成功創業。眾多女將中，最意想不到的是張麗嫦的發展。她在「靳與劉」工作十九年，從接線生做起，受公司的藝術環境薰陶，對設計產生興趣，晚上到正形設計學校進修，要求由文職轉入設計部。後來更完成香港理工大學夜間設計文憑課程，從正稿員升至高級美術指導，統領整個設計團隊。她離職後取得幼兒活動導師文憑，發展兒童創意教育事業。張麗嫦離職後，設計團隊由另一位女性郭嘉敏統領，她也是很出色的設計創作和管理人才，任期跨越了「靳與劉」和「靳劉高」兩個發展時段，離職後到現在還常與靳埭強有設計項目的合作。

中國銀行　企業形象新發展

靳埭強設計公司改組前後，從平面設計發展為品牌及企業形象設計。靳埭強早期在恒美替 JOYCE BOUTIQUE

做設計，已經有商標和視覺形象的應用，不過那時未稱為「企業形象」。「企業形象」這個詞在六十年代已在歐洲和日本發展，這個概念此時逐漸引入香港。

靳埭強最經典的設計「中銀標誌」，也在這個時候進一步發展為企業形象項目。中資銀行聯營標誌在一九八〇年面世，到一九八六年中國銀行宣佈全國使用為中國銀行行標。後來中國銀行香港分行請靳埭強做基本署式設計手冊，發佈全國後很有用，北京總行更覺得要策劃整體的企業形象。靳埭強游說他們要做一份包含全部應用的 CI（Corporate Identity）手冊，他們最重視是銀行門面。靳埭強記得在八十年代後期和文樓、徐家揚代表香港美術界到北京列席「中國美術家協會」全國代表會議，他還要抽空去談這筆生意，結果成功了。

中國銀行當時已有上萬間分支行，有很大型的，也有農村小店形式，如何去規範，是頗為艱巨的工作。靳埭強設計公司承接這個企業形象項目，單是考察就花了很長時間，要到全國各地去看不同分行的情況，所耗力量跟只做一份署式設計手冊當然有所不同，報價要收六位數字的費用。雖然這對

「中國銀行」企業形象（CI）手冊

中資企業來說是很高的價錢，但相對外國企業所做企業形象的費用又是相當低廉了。

這是靳埭強設計公司所做企業形象最龐大的一個，不只全中國，現在全世界都使用。銀行中文名稱的字款，本來靳埭強想用現代體，但行方堅持要使用郭沫若的書法題字，於是他細心地修改本來過多細節的書法筆觸，成為更容易使用的標準字體，這也示範了怎樣把書法和現代設計融為一體。銀行名稱還包括少數民族文字和外語文字（拉丁字母），規範列明字款和排列方式。中國的政策很尊重少數民族，會把少數民族文字排在漢字的上面或前面，外語字母就放在後面或下面。另外規定門面招牌用字的色彩、大小、排列方式，下方加上灰色和紅色橫線，還有燈箱的物料和應用也一一指明。到一九九二年，中國銀行全套 CI 手冊才完成，並向全國公佈。行方在福建武夷山召開大會，全國分支行派代表出席，靳埭強到場做講座，向所有代表介紹這份 CI 手冊。中國銀行的企業形象從商標開始，再到基本署式，最後是全套 CI 手冊，前後做了十年，是中國第一套國家銀行完整企業形象手冊。後來有不少中國大企業做企業形象都參考了這套手冊的做法，可以說這是影響很大的一套方案。

形象設計 傳統品牌現新姿

公司那時發展得很快，有了中國銀行行標設計的經驗，他們再接到不少品牌設計生意，較早有一九八六年的「東東雲吞麵」。它本來是「雅香園粥麵店」，老闆看到麥當勞主要只賣漢堡包，做單一食品很成功，便想改變經營模式，標榜一種特色產品。於是他的店不賣粥，只突

「東東雲吞麵」商標及店面

出雲吞麵，並改成快餐形式，店名也改成「東東雲吞麵」。他們還做研究，麵和雲吞要煮多久才是最好吃，生產過程半自動化，標榜在三分鐘之內做到有水準的雲吞麵。「東東」第一間店在荃灣，地鐵站下來往大會堂的天橋那邊，是由原來粥麵店改裝，店面不大，但要把運作的空間，改變成自助式服務。另外，所展示食物的攝影、海報、外賣包裝、餐具包裝，門面和標誌等等，都必須配合品牌形象系統。該店更新之後生意多了三倍，後來又陸續開了不少分店，十分成功。這位老闆不單從事飲食，還有地產公司，靳埭強又替他做地產公司的企業形象，包括裕景興業有限公司和晉江集團等，都是中國傳統文化現代化的設計案例。

這時期公司其他客戶有製衣業，一個香港牛仔褲品牌叫「猛龍」（LAWMAN），在本地的知名度曾經可以跟Levi's比併。「猛龍」本來就有一個美國西部牛仔頭像的商標和粗黑線飾的字體，但由於時代的變遷，為配合市場趨勢，要重新定位。靳埭強將「猛龍」牛仔褲後袋車線，圖形設計成商標外形，設計簡潔獨特的無線飾標準字的品牌新

LAWMAN 商標及應用

「芝柏」商標

形象，還要考慮它應用的機織效果，在褲上的標籤、包裝、店內招牌、戶外招牌與廣告格式等設計項目眾多，都編輯在 CI 設計手冊。

另外有婚紗攝影公司「芝柏」，轉型為新婚服務品牌，靳埭強設計公司替它重新設計品牌形象。新娘攝影以前只是着重拍出來的照片質素，但後來就要有更能傳達品牌文化的商標招牌和包裝，包括店面佈局，店員的名片也要互相配合。這是一個整體的提升，是行業的轉型發展。

一九八九年的「雙妹嚜」是一個特別的品牌形象更新設計個案。「雙妹嚜」由「廣生行」持有，有上百年歷史，原是香港品牌，在二十世紀初進駐上海⑤，尤其是花露水和雪花膏等，都是女性喜愛的產品。二次大戰後歐美和日本化妝品牌興起，影響了「雙妹嚜」的銷路，產品也漸成古老。後來香港的經濟變成地產當道，做地產更易賺錢，廣生行的辦公樓、廠房、貨倉全是自己物業，它就變成了一間地產公司，後來更被百富勤集團收購。

百富勤和廣生行都是靳埭強的客戶，他曾做過兩間公司多個年度的年報。百富勤老闆的太太杜黃韋娘希望保留化妝品業務，將它更新發展，做好「雙妹嚜」品牌，

⑤
一八八八年，廣東商人馮福田在香港創辦廣生行，是中國歷史上第一家化妝品公司，「雙妹嚜」是其化妝產品的標誌。一九〇三年，廣生行成立上海發行所，「雙妹嚜」正式登陸上海。

'TWO GIRLS' BRAND GETS A FACELIFT

Winning the Spike in the Asian Advertising Awards design category for corporate identity was a special occasion for Kan Tai-keung Design & Associates creative director Kan Tai-keung: "I was so pleased to get this award because it is *Asian*," Mr Kan said.

Kan Tai-keung Design has earned international recognition for its work, including certificates of merit from New York's Clio Awards.

"To keep up design standards, you have to be compared against international standards," Mr Kan said. "There are no easy projects in the design field."

Kan Tai-keung Design took top AAA honours for its "Two Girls" campaign for The House of Kwong Sang Hong Ltd.

Inspired by the original advertising campaign for Kwong Sang Hong, a local cosmetics company which was launched in 1910, Mr Kan updated and revived the traditional logo and labels, all of which featured the "Two Girls" trademark.

"We had to consider the history of Kwong Sang Hong, the products and their position in the modern market, as well as people's tastes in the '90s," Mr Kan said.

The challenge was great: to better the existing designs, but retain and refresh the element of nostalgia and add a contemporary flavour.

Kwong Sang Hong – which didn't add the prefix "The House of" until 1990 – supplied a flourishing market in cosmetics and household products

Reviving the Two Girls motif, left. Kan Tai-keung accepts his award from MEDIA publsher Ken McKenzie

in Hong Kong, Guangdong and Macau until World War II.

After the war, trade resumed, but "times were changing and society was shifting. Still, some products retained their popularity despite the lack of advertising or modern public relations".

In the last 20 years, Kwong Sang Hong diversified as the economy in Hong Kong developed rapidly, and moved into areas such as land development. The cosmetics arm languished until the company was taken over by Peregrine's Philip Tose, who asked his wife, Jennifer, if she would like to revive it.

"She liked the Two Girls image, so she decided just to renew it, and to retain some of the existing products while developing others for the new market," Mr Kan said.

The first step was to create a new logo, which was an adaptation of the original, simple logo. Both logos are in use – the older one on the more established products such as Florida Water to maintain continuity.

"There was much experimentation before we made our final choice," Mr Kan said.

The second step was the development of the new logo type, with the addition of the prefix "The House of" to the name of the company.

The third and biggest step was to create an overall, unified look for the four House of Kwong Sang Hong retail outlets. House colours were green and pink; to this Mr Kan added a creamy yellow.

"The concept is a blending of East and West, with a colonial feel. When I looked at the old advertising material, packaging and

posters, I saw they also had a blend of Western and contemporary – for their times – styles with Oriental overtones."

In addition to redesigning logos and labels to create a "classic, high-end image", Kan Tai-keung Design created a range of paper products to complement the old posters and promotional material which would be on sale.

"It was the right time to use the old designs within a modern context," he said.

With more shops in the offing and further products planned, Kan Tai-keung's work for The House of Kwong Sang Hong is far from over.

"We had to have a total, overall look and style, and to keep it unique. Each design had to have its own character, but also to fit within the overall concept."

「雙妹嚜」品牌得獎剪報

「雙妹嚜」品牌及產品包裝

「雙妹嚜」新商標

「雙妹嚜」旗艦店空間設計

於是找靳埭強做新的品牌形象。他們先用一些不用大賣廣告為人知的產品來復興，主打花露水和雪花膏，做了新的包裝。新設計保留了兩個女子的「雙妹」商標，重新設計瓶身招紙，重繪薰衣草代替玫瑰，清雅時尚。除了用花露水的舊瓶，再設計新的噴霧小瓶，可以放在手袋用。雪花膏系列產品則改用新容器和新商標，令人一新耳目。靳埭強設計了短髮和長髮的雙妹側面頭像，現代感的造型，代表溫柔文靜而不隨波逐流的現代女性。另外也利用「雙妹嚜」以前的月份牌、廣告插畫[52]等做一些紙品、手挽袋，是二十世紀初港滬兩地的懷舊風格。還有專門店的設計，在麗港城商場有一間店舖樓底很高，靳埭強替他們設計了旗艦店，有閣樓和小騎樓，也是懷舊風格。這個設計案例在商業上很成功，當初很多人都不看好，但新的經營定位和新品牌形象的建立令這古老品牌重生。可惜後來由於百富勤集團生意失敗，杜太失去這個品牌的經營權，成功的品牌又失去了生命力。這個品牌形象個案在一九九〇年完成，後來在一個香港廣告雜誌 *Media* 辦的亞太廣告比賽中，得到「最佳企業形象獎」。

積極參賽　達國際一流水平

靳埭強設計公司積極參與設計比賽，可以提升設計師的質素和知名度。該公司在一九九〇年參加香港設計師協會的比賽，在入圍作品中就差不多佔了四分之一，並取得四個金獎和全場大獎。這個比賽兩年一屆，該公司獲得多屆全場大獎，足以證明他們的實力。他們也參加國際

[52] 一九一〇年，馮福田聘請關蕙農、杭稚英和鄭曼陀等月份牌名家為「雙妹嚜」繪製廣告，受到大眾喜愛，使「雙妹嚜」成為家喻戶曉。

比賽，得過不少國際大獎，例如一九九五年波蘭第一屆國際電腦藝術雙年展全場冠軍。靳埭強雖然自己不操作電腦，但很早已鼓勵公司員工去學習，在八十年代中已有用蘋果電腦 MAC 2，開始引入電腦藝術創作。一九九四年香港貿易發展局辦鐘錶展，由香港設計師葉志榮（Alan Yip）設計一系列小時鐘，請靳埭強設計產品推廣海報。他跟公司裏熟悉電腦設計的項目經理官天佑合作，做了六張海報，代表六個主題，其中四張用了「攝影＋電腦＋水墨」的混合效果，印製出非常精美的作品。這系列海報獲得了波蘭第一屆國際電腦藝術大賽的冠軍大獎，後來主辦當局更邀請靳埭強做第二屆的評審。

靳埭強很重視這些獎項，認為是他個人、他的公司、香港，甚至中國人的指標。他在修讀設計時，老師經常帶一些國際權威設計雜誌給學生看，包括美國的 Communication Arts，日本的 IDEA，德國的 NOVUM，還有瑞士的 GRAPHIS 等，都有最傑出設計師專頁內容。靳埭強看到這些雜誌，就有一個很高的理想，希望將來這四本雜誌都有專題介紹自己，不只是刊出一兩件作品或報道拿一個獎，而是有專題文章評介自己的設計作品。從八十年代初開始，日本 IDEA 有兩次他的個人專題，然後是德國 NOVUM 和瑞士 GRAPHIS，最後是美國 Communication Arts；到一九九九年，四本權威雜誌都做過靳埭強的專題介紹。這都證明他的設計達到了國際一流水平，在香港，甚至華人社會還沒有誰可以做到。

Mieć pomysł i dobrze go zrealizować

Nagrodzone prace Kan Tai-keung *Fot. Michał Drozd*

Komputer rozpoczął nową erę w sztuce. Jego precyzja umożliwiła zastosowanie wielu trudnych technik. Jednakże wprowadzenie komputera, nie zmieniło zasady projektowania. Dobry projekt zawsze polega na dobrym pomyśle i odpowiedniej jego realizacji prowadzącej do spełnienia jego funkcji.

Relacje między komputerem, a projektem jest taka sama jak między pędzlem a malarzem. Chiński malarz posługujący się tradycyjną techniką, wykorzystując pędzel i atrament, musi doskonale znać narzędzie, którego używa i efekt jaki może za jego pomocą uzyskać. Musi mieć również koncepcję dzieła

zanim przystąpi do jego realizacji.

Również grafik powinien mieć najpierw koncepcję i użyć komputera jako narzędzia do jej realizacji. Ostatecznie to grafik jest tym, który używa komputera a nie na odwrót.

Kan TAI-KEUNG

Kan Tai-keung urodził się w 1942 r. w Chinach. W 1957 roku przeniósł się do Hongkongu. Po dziesięciu latach praktyki w zawodzie krawieckim podjął studia zaoczne na Wydziale Grafiki Użytkowej w Chińskim Uniwersytecie w Hongkongu.

Od 1967 roku pracował jako projektant i dyrektor artystycz-

ny w Atelier Grafiki domu towarowego Tamaya, pełnił tam funkcję jednego z dyrektorów działu reklamy.

W 1987 roku założył spółkę SS Design & Production. We wrześniu 1988 roku spółka przekształciła się w spółkę o nazwie Kan Tai-keung Design & Associates, w której Kan pełni funkcję dyrektora artystycznego.

Kan otrzymał ponad trzysta nagród w konkursach międzynarodowych i krajowych. Między innymi w konkursie Creativity Show, Nagrody CA i Clio w Nowym Jorku.

Jest jednym grafikiem w Hongkongu, który otrzymał

Wielką Nagrodę Rady Miasta w dziedzinie grafiki. Jako jedyny grafik został wybrany „Jednym z Dziesięciu Młodych" w 1979 roku oraz „Człowiekiem Lat Dziewięćdziesiątych" w 1992 roku.

Projekty Kana zdobyły mu międzynarodowe pozycje dzięki prezentacjom w tak renomowanych publikacjach jak: „Idea", „Graphics", „CA Design Annuals", „Graphics Poster", „Graphics Annual", „New York ADC Annual" i inne.

W 1993 roku prestiżowe japońskie pismo „Idea" prezentuje jego twórczość w wydawnictwie „100 Grafików Świata". Jego prace znajdują się w zbiorach Staatliches Museum w Mo-

nachium, Museum of Decorative Art w Danii, University of Connecticut i Union des Arts Decoratih w Paryżu oraz w wielu innych instytucjach.

Kan bierze czynny udział w edukowaniu oraz promowaniu sztuki projektowania jako profesji. Prowadzi wykłady w Hongkongu i za granicą.

Jest Honorowym Ambasadorem Międzynarodowego Centrum Logo w Belgii, Honorowym Doradcą Muzeum Sztuki w Hongkongu i członkiem Rady Rozwoju Sztuki Hongkongu. Napisał sześć książek dotyczących zasad projektowania. Jego twórczość zdobyła mu istotną pozycję w świecie grafiki.

波蘭報章報道「元素時計系列」海報獲獎

獲獎「元素時計系列」海報

國際設計雜誌的靳埭強專題

發展機遇 配合大時代項目

由八十年代末至九七前，是香港大都會高度發展時代，靳埭強設計公司在香港有很多工作機會。一九九四年，中國銀行在香港發行港幣，是一項歷史性盛事[53]。靳埭強受邀做鈔票設計的顧問，也由他的公司承擔發鈔推廣品的設計工作，包括海報、廣告、宣傳手冊、禮品包裝、紀念郵封、地鐵紀念車票、鈔票珍藏套裝和發鈔紀念專刊等。一九九五年，中國銀行又在澳門發行澳幣鈔票，靳埭強設計公司又包辦了整套推廣品的設計工作。這兩個項目的設計品都成為市民喜愛的收藏品。

這時港英政府有很多基建計劃，像新機場、青馬大橋、機場鐵路等。這些新項目都要做品牌設計，都是找國際級的大公司。靳埭強設計公司本來沒有受邀約去投標，但有一家英國品牌公司 Lloyd Northover Citigate Limited 是其中一個投標者，他們組織了一個多專才的團隊，要找一個熟悉本地文化的香港設計師合作做投標計劃，就找了靳埭強做設計公司參與機場鐵路商標與視覺形象的調研和設計，跟Northover 的團隊一起工作。例如用色方面，用藍色是

「中國銀行」發鈔紀念套裝

[53] 香港通用紙幣一向由英資銀行負責，一九三五年開始，香港政府授權香港上海滙豐銀行、有利銀行、香港渣打銀行三家銀行發行五元以上的港元紙幣。有利銀行後來被香港上海滙豐銀行收購，一九七四年後停止發鈔。至一九九四年，為配合香港主權即將移交，中國銀行成為其中一間發鈔銀行。

經過調研，因為飛機跟藍天有關，也跟地鐵的紅色有對比；不過中國人不太喜歡藍色，要避免用「死人藍」�54，就要研究哪種藍色可以用，現在所用藍色是皇帝龍袍也會用的一種。靳埭強設計公司亦與英國設計小組一起設計機場快線的商標和字體。這次合作之後，靳埭強設計公司又參與修改香港地鐵標誌，以前圖案是放置在正方形內，兩個弧形一豎的紅色線條。靳埭強告訴他們方形不好，似個「困」字，太硬又不親和，後來就把標誌改成橢圓形，用紅色底白色線條，顯得醒目和親和得多。

靳埭強設計公司已做過不少品牌設計，積累了經驗，而這次有機會和國際級的著名品牌公司合作，公司的人員跟外國專家有較多交流，更特別指派市務人員向他們團隊中的設計管理專家 Susan Lee 學習，提升了市務團隊的視野和設計管理能力。那時不少跨國公司來香港找生意，Northover 也想在香港創業，「靳與劉設計顧問」就與他們一起去找客戶，學習跨國大企業做生意。其中一個去找的客戶是「恒生銀行」，該行以前的商標很老套，是在齒輪中間有一個古鏟錢，又有中英文字，很繁雜。靳埭強和 Northover 合作游說恒生銀行更改商標，後來他們是更改了，但他們沒有取得生意，是由另一大品牌公司 Walter Landor 獲得工作。雖然「靳與劉」沒有機會做恒生銀行標誌，但取得當年「恒生銀行年報」的設計工作；靳埭強創作「恒藍」與「生見」的主題，把一本金融刊物做得親切溫馨。

�54 中國傳統殯葬儀式中，會應用白色、藍色在孝服上。因此某種常用在喪禮的藍色就被稱為「死人藍」。

「機場快線」標誌及視覺形象系統應用

榮華餅家　傳統品牌大翻新

靳與劉設計顧問公司通過與跨國品牌公司合作，培養有潛質的 AE，提升了策劃與競標能力，自行找目標客戶，其中一個成功的例子是「榮華餅家」。「榮華餅家」總店在元朗大馬路，也有「榮華酒樓」，在灣仔駱克道有分店。「榮華」是很傳統的老店，不只一個老闆，有很多老人家，都不懂設計，要游說他們做企業形象並不容易。「榮華」是很傳統的老店，不只一個老闆，有很多好，店舖都是自置物業，酒樓也很賺錢，沒有要改變的動機。當年「靳與劉」為何要游說他們做企業形象？是因為想找一些有本地文化、有中國風格的舊店去提升；這是貫徹靳埭強的設計觀念，以現代化手法表現中國文化的態度。另一方面是因為「榮華」就在他們辦公室隔鄰，容易交往，還聽到他們打算在新機場⑤投一間店舖售賣餅食。新機場店舖不容易做，管理局要選擇質素好的商戶，品牌形象落後難有機會，店面設計不好也不能進駐。

「靳與劉」前去商談時，「榮華」最初只當他們是裝修公司，可以裝修在機場的店舖。「靳與劉」就解釋不只要裝修店面，首先要重新定位，改變市場策略，還要做品牌提升，因為香港國際機場很現代化，他們要進駐也要全面現代化。「靳與劉」替「榮華」重新設計品牌商標、產品包裝，還有機場店面的空間裝置。首先設計新商標，以中國傳統的「牡丹花瓣」和「月亮」元素，加入中英文名稱；又替「榮華」產品設計全新手信禮品包裝系統，以鮮明的黃色為主色調，把幾種最受歡迎的傳統餅食包裝在一起。「榮華」的「老婆餅」是招牌產品，將產品命名背後的故事簡括地印在包裝上，令地方特產成為更受歡迎的手信。「榮華月餅」是全世界

⑤香港機場原本位於九龍城，名為「啟德機場」。由於該處局限制了機場的擴建，香港政府決定另覓地方興建新機場。新機場選址大嶼山赤鱲角，於一九九二年動工，一九九八年啟用。

生活副刊　　精典人間

靳埭強自動請纓改造「榮華」

「榮華餅家」商標

「榮華餅家」品牌得獎剪報

「榮華餅家」機場新店空間設計

「榮華」品牌新商標及產品包裝

銷量第一，但不可以全年以月餅為禮品，他們就造了一些小型月餅，叫「秋月」系列，有九個

不同品味。傳統餅食的禮盒又放一個製餅小木印模在禮盒內，可以增值；在內地做小木印模每

個只花一元，但加入禮盒售價可提升很多，讓旅客把中華飲食文化和榮華品牌帶回家。

做新店的空間設計和裝置時，由於「靳與劉」不是專業室內設計公司，就找了一位年輕建

築師張智強合作。「榮華」投得新機場第一間店的面積很小，是一個三角位，很難發揮，他們

的店面設計將傳統文化觀念以現代化呈示，有 LED 燈顯示文字，又有螢幕放映「榮華」製餅過

程，介紹招牌產品。這間機場小店很成功，因為生意太好，開張一個星期後，「榮華」便要在

機場再投一間面積大很多的店舖來經營，與「靳與劉」發展了長期的合作關係。這個「榮華餅

家」個案，讓「靳與劉」再一次獲得 Media 亞太廣告比賽「最佳企業形象獎」。

文化品牌　學界徽誌展新姿

企業形象不單只是商業品牌，靳埭強也設計了很多文化品牌形象，其中院校的徽誌最多。

早在一九八九年，張灼祥校長找靳埭強設計賽馬會體藝中學的校徽，葉國華委約他為耀中國際

學校更新校徽和設計校刊，都是學界專業項目。體藝中學校徽運用英文簡稱「i」構成運動圖標融

合調色板外形是巧妙的創意；耀中的原校徽加入漸變的地球緯度，突顯了國際的主題；都是富

有現代感的校徽。

臨近九七，幾所學院升格為大學⑤。一九九六年，香港浸會大學校長謝志偉委約靳埭強

⑤
一九九四年，香港浸
會學院、香港理工學
院、香港城市理工學
院獲升格為大學。
一九九七年，香港公
開進修學院獲升格為
大學。

賽馬會體藝中學校徽

耀中國際學校校徽

香港浸會大學校徽

香港公開大學校徽

香港中文大學校徽

修改校徽，他以學術價值十萬元承接工作，引來學生抗議。當年浸大沒有藝術系，靳埭強很驚訝大學生竟然不尊重專業價值，但亦特別關心校內外持份者的意見，在創作過程公開透明地互動探索品牌定位和願景，吸取原校徽的精萃，塑造具中華文化與基督精神的新形象。聖經和水的造型看似個漢字，像歡迎新同學的「迎」、力求進步的「進」字。最終新品牌形象獲得校方領導、師生和校友的認同。一九九七年，靳與劉又設計了香港公開大學的新校徽，靳與劉將 OU 造成日月圖像，代表日間晚上都可進修的開放型大學，也陪伴該校師生廿五年。

廿一世紀初，香港中文大學也委約靳埭強修改校徽。他認為中大的歷史傳統應該保存，只將陰陽比例的鳳凰紋樣作適度簡化，緞帶校訓的比例作輕微調整，以及整合標準化中英字體應用，就大功告成。他又為該校的專業進修學院（前身是靳埭強的母校中大校外進修部）、晨興書院和善衡書院設計符合願景的新院徽。

文藝品牌　黃易專用設計師

品牌形象不只是營商企業才需要，社會、文化和藝術也不可或缺。靳埭強做過不少學校、

黃易出版社報紙廣告

畫廊或非牟利機構的品牌設計，文藝的品牌也有不少代表作，其中黃易出版社應是最深入民心的案例。

黃易原名祖強，香港中文大學藝術系畢業生，曾在香港藝術館任職助理館長，負責香港當代藝術的館藏與策展。他很欣賞靳埭強的藝術和設計能力，曾約靳埭強帶備自己滿意的畫作，造訪香港藝術館顧問陳福善，讓老先生挑選，審核作館藏。

後來黃易創作玄幻武俠小說，很受讀者歡迎，於是辭去藝術館職位，專心寫作，並開設自己的出版社，打造個人品牌。黃易擁有很多創作資源，多才多藝之外，又如伯樂賞識藝術家，成為他的合作夥伴。靳埭強為他設計了黃易出版社的品牌，差不多成為黃易的專用設計師。

黃易有豐富的珍藏，授權予設計師應用為創作素材。靳埭強為黃易設計品牌的字體和小說

名稱，書法都是名家手筆；大部份封面插畫，都用青年的傑出插畫家Michael Lau創作。黃易曾師從丁衍庸習藝，收藏不少丁公遺作，他亦授權靳埭強應用在嚴沁小說系列的封面設計中。

靳埭強大量閱讀黃易的小說，成為他的知音。黃易每寫作一部長篇，都心懷視覺的意象；

靳埭強與他似心有靈犀相通，設計出大家滿意的新書，也深受讀者喜愛。

九七回歸　配合歷史的設計

九七前香港進入時代改變的重要時刻，靳埭強有幾件設計工作值得一記。一九〇〇年成立的香港中華總商會，是歷史悠久的非營利服務社會的華商團體，為了迎接香港回歸祖國，在新時代發揮更積極的作用，他們要將沿用了九十多年的古老會徽更新，希望能呈示商會的時代精神，以新形象凝聚強大熱愛中華的商界力量。靳埭強受委約設計新徽誌，以居中軸線左右開展出弧度，構成似太極迴旋的橢圓形，象徵華商生生不息的力量；內置方孔古錢形，上下伸展成「中」字，表現以中國為中心，結集中華商貿精英，向全球推廣關心社會的互助精神。

為了香港順利過渡，香港郵政署要計劃發行一套通用於兩個政府的郵票。這是史無前例的設計項目，通常在世界各地發行的郵票都與當地政權有密切的關係。若要通用於兩個政府，就要中英雙方

香港中華總商會會徽

設計 靳埭強 DESIGNED BY KAN TAI-KEUNG

1997 香港通用郵票

協商，最後由中英聯合聯絡小組批准才可印行。靳埭強是其中一位受委約設計這套郵票的設計師，指定不可應用中英兩國主權象徵的文字或徽號，只用「香港 HONG KONG」為銘記。靳埭強覺得香港由一個人煙稀少的海島發展成成國際大都會，是香港多代市民值得自豪的成就。港島北岸由東到西，連綿不斷的高樓和起伏山丘的天際線，是世界最美的海港之一。這也正好紀錄一個時代的結束，同時是另一新時代的開始。他運用中國長卷山水畫的形式，將十三枚不同面值的通用郵票連接起來，創造了最長連票的小型張郵品。另有三枚高面值郵票則以中國連屏畫的概念，選擇最繁盛的上環、中環至灣仔黃昏夜景作連票，互相輝映。結果，靳埭強的方案被選用，在一九九七年一月二十八日發行，見證了香港順利過渡為中華人民共和國香港特別行政區的新時代。

香港回歸祖國是舉國歡騰的時刻，也是世界矚目的大事。外國品牌也計劃推出珍貴的紀念品來慶祝。靳與劉承接了多個項目，其中最難得是靳埭強完成了一件跨界的創作。

法國名牌昆庭銀器委約靳埭強創作一件紀念香港回歸祖國的銀器。他是以平面設計的成就譽滿國際，受歐西貴族級精品名牌邀請創作還是有點喜出望外。靳埭強非常重視這項目，更希望在眾多紀念同一主題

香港回歸紀念銀器「手相牽」

跨界創作　設計自在花紋紙

　　靳埭強早就有不少跨界創作的項目，他常遇到一些意想不到的機遇。他說竟然可與蔡倫做行家，受日本特種紙坊委約設計環保花紋紙。特種紙坊是「竹尾株式會社」的花紋紙生產企業，造紙技術優良，有眾多傑出的造紙設計師。靳埭強的偶像級前輩田中一光就是他們

的作品中做到出類拔萃的藝術品。在創作過程中，他還要到北京中央美術學院講學，看到很多充滿民族激情的迎接香港回歸的樣辦模式。這使他想到以倫理代替激情，將孩子回家寓意回歸祖國的主題，塑造母親的手與孩子的手相疊在一起的銀器擺件，命名為「手相牽」。全球限量發行在短期內全部被購藏，包括香港文化博物館。「手相牽」還獲取香港工業產品設計獎和德國 Best of the Best 設計獎等。

「自在」花紋紙樣辦書與系列海報

的專家顧問。中國改革開放後經濟文化發展蓬勃，他們洞察優質花紋紙在中國市場的潛在需求，計劃生產一種具中國文化質素的紙，又認為這項目應由中國設計師操刀，靳埭強最為勝任。他們重金先惠，請田中一光大師陪同靳埭強到日本靜岡考察，入住最頂級大酒店內日本傳統花園房舍，以最豪華高格調的禮待，令他感受日本人對設計專業的尊重。

靳埭強在中華傳統文化與哲思中獲取靈感，運用宣紙竹紋、手造紙毛邊構造重山起伏的紋理，表現「大自在」的佛家境界；加上釉綠、棗紅、大紅等中國色彩，設計出蘊含高雅中華文化品味的環保「自在」花紋紙。靳埭強又受邀請設計紙樣辦書和創作一系列推廣海報。他以「行也自在」、「坐也自在」、「睡也自在」、「吃也自在」……為題，運用書法和器具，以精美的印刷工藝，創造了具示範應用功能的藝術海報，成為業界爭相收藏的作品。「自在紙」推出市場深受中國和日本用家歡迎，衍生出中日色系十二品種，但可惜中國內地出現了盜版山寨貨，損害了原創產品的權益！

投資物業 多番失利渡難關

靳埭強在創業後，設計事業發展得很好，賺了不少錢，但在置業問題上又令他虧蝕了很多。在公司改組前，為免受加租之苦，他們已經在灣仔機利臣街買過辦公室，後來在《中英聯合聲明》簽署後賣出，蝕了一筆錢[57]。後來公司搬到駱克道安隆商業大廈，在三個租約後（六年）又面臨大幅加租。那時公司發展得很好，儲了些錢，覺得有實力，便想搬到更好的地方。

[57]《中英聯合聲明》在一九八四年十二月簽署，內容指出中華人民共和國政府決定於一九九七年七月一日對香港恢復行使主權。不少香港人因此尋求移民外國，引致香港樓價大跌。

他在一九八三年到美國考察，看到那些設計大師的工作地方很浪漫，在市內小街一棟獨立別墅設立工作室。他就想效法，在跑馬地藍塘道買一間三層小別墅；天台有兩個車位，樓下改作會議室和市場部。他保留了原先漂亮的廚房；二樓是設計師的工作間，三樓是他和合夥人的辦公室。誰知他們委任的律師沒有看清楚樓契，藍塘道是住宅區，不能作商業用途，仍在裝修時已接到律師信。他們隔鄰就住了位洋人律師，堅持要控告靳埭強，約他見面求情也遭拒絕。他們諮詢過律師，說打官司並沒有勝算，最後維持了半年，只有無奈離開，售出別墅。那時是

一九八九年，樓市大跌，於是他又蝕了更大筆錢。

離開藍塘道別墅後，他們搬到灣仔道一棟商業樓宇的頂層，就在利景酒店對面，窗外能看到山景。靳埭強有位在香港藝術館做助理館長的朋友，後來寫玄幻武俠小說成名，筆名「黃易」，博學多才，又懂風水。靳埭強是他的專用封面設計師，裝修藍塘道別墅時他來探訪，就說那個地方會破財，只可揚名，但最終仍可揚名。找灣仔道辦公室時靳埭強又請黃易來看，他覺得那個地方好，後來靳埭強設計公司在那裏真的發展得很好。那時很不容易，藍塘道別墅未賣出，還要供按揭貸款，又要付新地方的大筆按金，幸好他們在八十年代的底子打得厚，仍可站得住腳，渡過難關。

公司搬到灣仔道後發展得很好，又增添了人手，很快一層樓已不夠用，需要在樓下多租一個單位。又經過幾個租約，大約在一九九五至一九九六年間，香港地產熾熱，該大廈業主把整棟樓宇轉賣給另一地產商。新業主為了炒賣，不再續租給原來租客，他們又被迫遷，要另找地

方。靳埭強覺得這辦公室很舒服，公司又發展得好好，因為不是自置物業便要搬遷；而搬一次要花很大人力物力，又要重新裝修，勞民傷財。他們不願意搬出，決定留下來。那層樓宇價錢要一千萬，是很大數目，公司兩位股東要各負責一半的樓價。當時靳埭強自己有一些積蓄，與劉小康的岳父合力支付了一半的樓價，再向銀行按揭支付另一半。每月要供的款項跟當時租務合約差不多，就當作加了一點租金，繼續在原址工作。購買單位後，香港的樓價還升了一點，到一九九七年更達到頂峰。可惜很快就迎來了亞洲金融風暴，地產泡沫爆破，很多持有物業的人都成了負資產，包括靳埭強。

靳埭強設計公司改組前後，直至九七前，是香港設計發展得最好的時候。靳埭強不論是在營運公司或個人設計事業上都達至高峰。雖然經歷多次投資物業失利，他仍未有危機感。因為在七十年代初的石油危機、股災，八十年代的中英談判、港幣暴跌、六四事件，香港都在經歷困難後一一復元過來，還有更進一步的發展。九十年代前後是香港經濟的轉型發展時期，九七回歸後雖然樓市崩塌，但其他行業似乎未有影響。可是，他很快就感到發展並不樂觀，亞洲金融風暴影響整個香港經濟，他看到公司的生意變差了，因為客戶都在縮減皮費。靳埭強現在回想，認為一九九七是市場轉捩點，香港設計行業開始面對逆境。他的公司也受到重創，促使他開始思考怎樣去開拓市場，而最直接的考慮就是北上中國內地發展。進入新世紀，隨着靳埭強的北上，他的設計事業又開始新的一章。

北上新章

●靳與劉設計顧問●靳劉高設計●一九九七─今天●

兩地發展差距　萌北上意

在中國改革開放[58]之初，靳埭強已開始與內地單位交流，在完成「中國銀行」項目後，他在內地更有知名度，有些中國企業會來找他。例如在一九九一年，有國企「中國保險控股有限公司」來香港找靳埭強做商標，就是因為喜歡他做的中銀行標。該公司進駐原本玉屋百貨所在的「國際大廈」（改名「中保集團大廈」），後來變成上市公司。有一些規模較小的內地企業也曾寫信給靳埭強，想請他做企業形象，但都被他拒絕，因為覺得沒可能合作，目標價錢差距太大。他會回信說大家想法有差距，自己對工作的態度是廉潔的，說明不會出席應酬、請客，也不會給回扣、送禮。有些企業會受感動，覺得香港公司很認真，但都沒有合作，因為他們未能接受那些條件。

靳埭強也曾因為接了內地工作而吃虧，令他更有戒心。那是一九九三年，一家深圳企業的老闆來香港找靳埭強，說要發展快餐、西餅生意，要做設計。靳埭強已很小心，要先收一半

中保集團商標

[58] 中國改革開放由鄧小平提出，在一九七八年十二月中共十一屆三中全會之後，開始實施一系列以經濟為主的改革措施，可總結為「對內改革，對外開放」。

訂金才開工。對方付了做商標一半費用，但很快又說要做其他項目。靳埭強並未察覺有問題，交出設計稿，很快得到審批；到交貨時要收尾數才知道很多項目的訂金沒有到位，而對方卻拿走了所有設計。因此，靳埭強對內地市場不太積極，覺得內地公司在意識形態上、專業態度和誠信都有問題。

亞洲金融風暴之後幾年，香港設計行業的經營環境實在太差，設計公司面對惡性競爭，客戶要求免費試稿，設計方案被選中才有正式合作機會；客戶又公開招標，價低者得。靳埭強不參與這種惡性競爭，認為會整垮行業的市場，寧願只接一些學術性的工作，以及文化演藝方面的項目。「靳與劉」在香港業務經營困難，投資物業又變成負資產，曾試過兩位老闆都沒有收取薪金，又要向銀行貸款解決財困。這時他們不得不考慮開發其他地方的市場。

當時中國已改革開放快二十年，經濟能力大幅上升，市場在發展中。不少香港人也北上發展，包括設計和廣告從業員。靳埭強的一位學生莫康孫，是七十年代中插圖班的畢業生，「插圖社」的成員，也去了上海，在國際廣告公司開設的總部任要職，並把家安在上海。他在北京、上海都有活動空間，現在仍是廣告界紅人。有些原本在香港的客戶，也把廠房搬到內地，像製造電池的金山集團，做製衣生意的 LAWMAN，都在內地發展。一

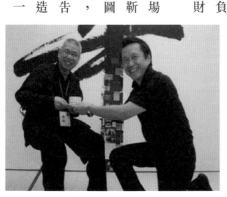

莫康孫在教師節向靳埭強老師敬茶

些跨國設計企業也大力發展中國內地市場，包括 Walter Landor，是品牌形象設計權威，全世界很多航空公司的標誌都是他們做的；九十年代已在香港開設分公司，也長期到中國內地接生意。另外，很多跨國廣告公司的遠東總部設在香港，都紛紛在內地設分部，或者索性把總部遷到上海、北京，也發展得很好。靳埭強看到這些朋友和公司的發展，也看到自己公司的優勢，是有國際水平和視野，只是收費較高，但相信憑質素可以不用價錢去競爭，而是用商譽和專業創造力去競爭。

積累名氣人脈　帶動生意

靳埭強在改革開放後經常到內地交流、講學、辦展覽，成為了青年人的偶像。二十年間積累的名氣和人脈，這時看到了效果，其中一個例子是中國照相機兩大品牌之一「鳳凰光學」，在二〇〇〇年主動找靳埭強優化品牌。他們最初是舉辦比賽徵求新商標，獎金有一萬元，在國內算是很高。比賽完結後，卻發現專家評選出來的得獎作品不能用，有年輕中層管理人員知道有著名設計師靳埭強，就向高層建議找他來解決。他們請靳埭強重新評選參賽作品，再推薦可用的。因為這次是商業活動，不是學術性比賽，靳埭強就要收取半天顧問工作的費用，已超越了獎金的數目。他重新選出最佳作

「鳳凰光學」商標

⊂omIX

「齊心文具」商標

品，是圖案化的鳳凰，身體一片片砌成圓弧，似相機的光圈快門。這是年輕設計師王玉龍的作品，設計現代簡潔，但缺點是不夠生動。他們又請靳埭強修改這個作品，另付了品牌商標設計費用。雖然有了商標，但字體不行，又未有應用系統，就想靳埭強來設計，但「鳳凰光學」又嫌費用太貴。後來有其他公司以便宜價錢完成設計，但「鳳凰光學」又覺得不行，再找靳埭強來做好。就是這樣，他們來來回回浪費了不少時間和金錢，最後還是由靳埭強來做好。

靳埭強認為這個案顯示了兩點，第一是專業設計的價值，一分錢一分貨，貪便宜反會浪費金錢，不如開始就找有水準的專業人才來做；第二是內地很多年輕一輩都知道他的能力，是以往不斷播種的結果。

在新世紀之交，靳埭強在廣州、深圳、北京、昆明等地，都接到一些生意。例如《廣州日報》的集團商標，他運用《廣州日報》報頭毛主席題字的筆畫，擴展成幾何弧線G字母，設計成簡潔獨特的商標；深圳「齊心文具」的中英文字體品牌商標與CI設計手冊，使產品檔次提升；北京中國金幣總公司商標以金幣旋動形態寓意熊貓左右搖擺的體態；昆明福林堂老藥材店的新品牌形象運用「一草一葉皆成藥」構成「福」字商標；還有石家莊的中國製藥商標，以藥丸形象與圓弧線組成「中」字，組成日出東方的意象，似溫暖的陽光給予人與萬物的生機；都是成功的案例。

上海考察探路　部署北上

最初靳埭強並未打算在內地開公司，只是以香港公司的名義去接生意，有些市務人員跟着靳埭強四處跑，接觸客戶。他們除了去較接近香港的南方城市廣州和深圳，也到其他已發展的城市看看。中國改革開放之初只着重發展經濟特區[59]，鄧小平是要在特區試驗新經濟模式，有好的政策才搬到其他地區，到九十年代才大力發展上海。靳埭強當時看好上海這個地方，覺得中國將來最重要的國際城市應該是上海，不是香港。上海的地理位置很優越，在長江口，連着沿海地方，像一把弓的箭頭。在歷史上它也是很國際化的，有很多外國人聚居經商，本來就是個國際商埠，所以他有興趣在上海發展，專誠到上海考察。

「靳與劉」在上海也找到一些生意，例如中華牙膏包裝、紙百科紙品店商標，以及上海一家做浴場和浴品生意的「雲都」等。不過，以香港公司名義做國內生意有很多問題，因為人民幣不是國際貨幣，國內公司付款給「靳與劉」便要做外匯，有很多限制，還有兩種制度不同法例的適應等。種種問題使靳埭強覺得需要在國內開設公司，想在上海扎根。當時外資要在國內開設公司並不容易，要找一個內地人或單位做法人，靳埭強找出版界的朋友介紹可以在上海合資以合資形式營運。靳埭強找到一個有意合作的單位，在浦東有可用辦公室。要在國內開設公司，物色到一個有意合作的單位，在浦東有可用辦公室。

[59] 一九七九年七月，中共中央、國務院同意在廣東省的深圳、珠海、汕頭三市和福建省的廈門市試辦出口特區，一九八〇年五月，出口特區改稱經濟特區。

「雲都」商標

他們還到浦東考察，並開始簽意向書，深入探討怎樣做。可是，深入傾談之下，靳埭強發覺大家的文化和經營理念有頗大差距，靳埭強為堅持自己設計倫理的信念，最後決定退出這個合資項目。

後來又有另一個機會，有一個在上海 4A 廣告公司做創意總監的香港廣告人，已在上海生活了一段時間，發展得很好，打算創業，開自己的廣告公司。他知道靳埭強想在上海發展，便提議「靳與劉」用「工作室」的方式，在他新創立的公司聯營。他的辦公室在上海新落成的恒隆中心，是質素很高的新辦公樓，已預留地方給「靳與劉」。靳埭強覺得不錯，也跟 AE 一起去上海找住宿地方，打算住在上海。可是，他很快又覺得有很多營運的問題，難以解決。

優惠政策吸引　落戶深圳

到了二〇〇二年，中國有新政策，准許在三個城市開設全資外資公司，分別是上海、廣州和深圳。靳埭強覺得開設全資公司便可解決他的問題，接着是要選擇在哪一個城市開設

《廣州日報》：中國平面設計最早源於廣州（2003）

公司。他之前幾年在上海做過幾件工作，又跟人談過合作，覺得很不容易，交通往還也較遠，於是不想把公司設在上海。上海和廣州都是老城，有自身的優點和缺點。深圳就很新，沒有包袱，而且特區有很多優惠政策；最主要是地點鄰近香港，可以即日來回。最後「靳與劉設計顧問」選擇落戶深圳，在二〇〇二年開設深圳分公司，是全資投資，不需要在內地找法人。公司在內地的生意發展，並非只局限於深圳，只是要有一間正式內地公司，以內地法規營運，並可取得優惠。雖然這較自主和方便，但內地的制度、勞工法例、銀行規則等都跟香港不同，他們並不習慣，要慢慢學習。

「靳與劉」深圳公司成立初期有五個人，辦公室設在羅湖區，鄰近關口，交通方便。靳埭強和公司的經理姚麗娟平均每星期有三天到深圳，還有兩位市務人員，一位主要到北方像上海、北京跑生意。設計師方面，他調動一位在公司工作了多年，願意長駐在內地的設計師到深圳當主管。後來他離開了「靳與劉」自行創業。公司再調了另一位香港設計師到深圳接手主管位置，幾年後也離開了。兩位離職後都一直在內地生活，覺得內地比香港有更好的發展空間。這兩位設計師對做生意並不熟悉，要有市務人員協助，靳埭強曾培養內地市務人員。有一位在英國留學，修讀設計和市場學的女學生，畢業後本來在倫敦找到工作，但她的家人不想她離家這麼遠。她知道靳埭強打算在深圳開公司，就來應徵，甚至說願意不要薪金，當作交學費。靳埭強看她很有誠意，便以合理的薪酬聘請了她，讓她參與一些設計工作，也跟着他去見客學做 AE。她是深圳人，對當地文化比較熟悉，能成功在公司的接納

拉薩冰啤包裝

條件取得生意，工作也順利完成。靳埭強覺得她能力不錯，就讓她做市務的工作，但她後來也離職與同事一起創業。

「靳與劉」深圳公司大部份的員工都是在深圳招聘，希望能培養本地人才，當然也有來自內地不同省市的。有一位內地同事吳瑋是郵迷，早在汕頭讀中學時集郵結識了靳埭強，後來修讀建築，喜愛設計。他在佛山聽靳埭強演講時，說想來「靳與劉」工作，靳埭強聘請了他。他工作了三年後創業，現在的公司已有很好的業績。在深圳培養人才實在很不容易，他們都比較短視，工作不到半年，剛上手就轉工。在「靳與劉」工作是能做好設計的保證，容易給別家公司挖角，這樣就錯過學得更好的機會。後來，深圳公司的生意和管理不斷發展，留下來的人才漸多，也培養了不少能幹者。他們有些後來創業成功，也感謝靳叔的指導。本來「靳與劉」在開公司計劃書裏，寫下其中一個目標是培養內地的設計師，他們是真的可以做到了。

「靳與劉」在香港的同事會跟深圳同事合作，公司業務不斷增長，兩地投入的人員也增加。本來在香港總公司的設計師也有機會北上工作，甚至長駐做深圳居民。有一位曾跟靳埭強到西藏，幫助他設計「拉薩冰啤」包裝的設計師馮敬之，後來就是調到深圳分公司任職高級設計師，直到現在，他已經在深圳成家立室，生活愉快。

靳埭強也曾建議剛畢業的香港浸會大學

朱安邦訪問剪報

學生朱安邦入職「靳與劉」深圳公司，從低做起，還有機會遠赴丹麥設計公司，兩地合作完成香港元創坊（PMQ）品牌形象設計個案。他在深圳公司獲得豐富經驗後，也創業成功，繼續服務兩地客戶。他在報章專訪中，不忘感謝靳叔指引他走向成功設計事業的路。

深圳分公司建立沒多久，香港又遇到非典疫症（SARS），市況未有起色。靳埭強要做香港本地項目外，也要經營深圳分公司，同時又計劃在內地拓展設計教育工作。劉小康經營香港公司外，亦到北京設立一個辦公室。過了幾年，劉小康在北京建立了一個設計團隊，不過團隊較小，發揮的作用不大，後來也停止運作了。

公司客戶多元　兩地合作

「靳與劉」深圳分公司建立後，做的項目有些是內地企業的，有些是香港人北上創業的。

靳埭強的二舅陳漢瑞早年北上在深圳設廠製造電子產品和影音器材，事業成功後，賣了廠房轉做飲食業，與兄弟漢玉、漢傑一起在深圳、珠海、澳門開設海鮮酒家「金悅軒」，是「靳與劉」深圳公司的第一個本地客戶。「金悅軒」生意很好，他們再發展 KTV 業務，靳埭強又設計了「純 K」的品牌形象。

有一家深圳公司「廣天藏品」，是專售郵票和錢幣的公司，老闆也是香港人，「靳與劉」替該公司做品牌和店面空間設計。靳埭強將這家普通的郵票錢幣店舖，變身成令人耳目一新的珍貴藏品的時尚展銷空間。「廣天藏品」的品牌策略成功後，邀請了靳埭強在廣州花園酒店會展廳中舉行個展，展出靳氏的郵品設計和水墨畫，非常成功。

深圳第一個本地客戶是新創業的「翡翠明珠」，是一所豪華俱樂部。靳埭強帶領深圳設計小組完成了華麗而高格調的品牌形象。另一客戶是鹽田貨櫃碼頭，也是他帶深圳團隊設計了令人讚賞的企業刊物。還有「太太口服液」和「靜心口服液」，都是深圳本地成功的女性保健產品。靳埭強帶領深圳設計小組與香港團隊合作一起，將原本一再更換包裝的推銷手法，改變為打造兩個準確定位的優良品牌形象與包裝。

除了「廣天藏品」，深圳本地時裝品牌 CORONA 需要做品牌改良優化視覺形象之外，同時要設計銷售空間系統。深圳分公司還沒有設立空間設計小組，因此，有些品牌項目包括商店

「金悦軒」商標及紙袋

「廣天藏品」品牌及店面設計

「太太口服液」商標與產品包裝

空間設計的，會與香港或內地的室內設計師合作。

深圳分公司的客源很快變得多元化，除了娛樂飲食、健康食品，還有啤酒、時裝、航運、金融、傳媒、房產，甚至政府機構等。能為內地政府機構提供設計服務，是靳埭強意料不到的事。早在一九九六年，他應《廣州日報》邀請，為「廣州日報盃——華文報紙優秀廣告獎」當評審，晚上有廣州市人民政府官員到訪，委約他設計「廣州建城二二一○年紀念」的視覺形象、紀念金印包裝和海報。整個項目進行順利，獲得好評。深圳分公司成立不久，靳埭強也曾為深圳公安局設計公益海報。近年靳劉高（深圳）公司已建立自己的空間設計小組，又為深圳海關完成了多項空間環境設計，有良好成績。

重慶城市形象　嶄新項目

若要舉出一項最重要的政府品牌形象設計，就是「重慶城市形象」設計項目了。在內地做「城市形象」是新的課題，當時仍未有，只有個別城市有徽誌，多是根據一些地標來設計。

重慶在一九九七年成為直轄市，過了幾年仍容易讓人覺得是隸屬四川省，所以市政府希望有一個獨特的形象，讓人認識這個新直轄市。重慶市人民政府邀請了國內外專家來參加研討會，並聘請他們做顧問，靳埭強是其中之一，他演講的題目是「應該怎樣建造一個城市形象」。之後，有企業捐款辦兩個比賽，一個是標語，一個是標誌，靳埭強沒有做評審。他一向不主張用比賽來徵求商標，因為參賽者不會有時間做好調研，真正去理解一個城市。後來比賽

完成了評選，也頒發了獎金，但領導覺得質素欠佳不能用，應該找專家來做，便找靳埭強。靳埭強表示不會參加投標，也不會無償試稿，後來重慶領導就用邀請的方式，請靳埭強和多家品牌公司提交計劃書，由專家評核，不需要提供試稿，也不是「價低者得」，價錢保密。終於靳埭強以最高價取得到這項工作，他提出要讓全民參與，帶出信息：重慶城市形象要由重慶人決定，不是只由「領導說了算」，需要經過調研和諮詢民意，經過投票才決定。

靳埭強在二〇〇三年開始擔任汕頭大學長江設計學院院長。「重慶城市形象」是「靳與劉設計公司」取得的項目，靳埭強把它變成長江藝術設計學院的課題，成為一個「產學研」項目。他帶領學院的師生和「靳與劉」團隊到重慶做調研，了解「重慶」是甚麼。分析研究後做好定位，尋覓不同的創意，然後「靳與劉」準備了五十個城標草案到提案會，交給委員會討論；了解他們的觀點後，再慢慢縮小範圍。反

「重慶城市形象」標誌及手冊

復作深度發展的設計圖樣，最後由委員會選出三個方案，在報章和網絡徵求意見。期間經歷不少波折，因為要由民眾決定就變成眾說紛紜，很難達至結論。經過兩輪公開諮詢，最後三個供投票的最完善的重慶徽誌方案各有人喜歡，得票最高的佔大約百分之四十，雖未夠半數，但市民全程參與，可產生對選用方案的歸屬感。「重慶城市形象」標誌和應用在二〇〇六年發表，採用後獲得廣泛正面的評價。重慶的年輕人常對靳埭強說很喜愛他設計的市標。

進駐創新中心 跨境項目

在九七前後，當時的財政司曾蔭權出席香港設計師協會活動時，發現香港設計在國際有實力，就提出香港要做設計中心，開始發展創意產業。後來由周梁淑怡議員協助設計界策劃，向立法會倡議並獲通過，由賽馬會撥款，在二〇〇一年成立「香港設計中心」，董事局成員由業界出任。香港設計中心最初設

「重慶城市形象」的應用

在一幢歷史建築物中，到二〇〇六年，政府把科技園在九龍塘的「科技中心」改為「創新中心」（InnoCentre），推動創意產業，香港設計中心總部也搬到該處。創新中心希望香港有名氣的設計公司可以進駐，提供租金優惠。當時「靳與劉」仍在支撐負資產的辦公室，香港業務也一直縮減，想轉換一下環境，便把辦公室出售，搬到創新中心。雖然當年樓價回升了一些，但也虧蝕了很多，總算是免去負擔按揭還款。在回歸前後，「靳與劉」有三十多人，設計團隊也有約二十人，搬到創新中心時只有十個設計師。

說起香港科技園，靳與劉在二〇〇一年就更新了它的品牌形象，由原本圓點放射圖形改為圓漸變為方再演化為電腦顯示屏的新形象，更能突顯其科技創新的新背景。其實靳與劉

免費贈閱

5

OCT 2008

GA
長訊
Galaxy Arts Magazine

中國潮？唔潮？
靳埭強

・每月專題 飲茶・滋味
・尋找最後手機麻雀
・與動物同行 東非全攻略

創新產業包羅萬有意念概稱

《長訊》雜誌以靳埭強與他設計的「創新中心」海報意象作封面

在香港回歸後也完成了一些公共機構的項目，例如：市區重建局、香港報業評議會、個人資料私隱專員公署……，較貼近民生的項目就是幫助新世界第一巴士取得特許經營權的品牌形象與標書包裝設計，一度使香港巴士服務優質提升，令市民可享用煥然一新交通服務。

另一個跨境項目更難能可貴。一九九九年是新中國建國五十週年，在北京舉行一個全國各省市參展的中國建國五十年成就展。香港特別行政區政府委約靳與劉策展和設計香港展覽館。他們再度與香港建築師張智強合作構建一個萬多平方呎的展覽。為了突顯香港的多元文化急速發展與生活節奏，將四面展場裝置多種視屏和展櫃，讓滿場觀眾先看七分鐘節奏明快的多媒體表演，簡潔明瞭地講香港回歸成功的故事，然後亮燈給觀眾看小量展品約十分鐘離場。主辦方訂定非常嚴格的參展條件，靳與劉團隊是最守規則，且管理完善；高效率的流水作業觀展過程，場場爆滿，川流不息，導覽有序，加上超前內地「現代化」的真正國際級設計水平，香港館榮獲最佳設計獎。

新合夥人接棒　團隊壯大

「靳與劉」的業務重心逐漸由香港轉到內地，深圳的工作團隊也慢慢壯大。深圳分公司有兩任設計主管離職後，在二〇〇七年委任高少康到深圳當總經理。高少康在中學時期已喜愛設計，曾參加郵票設計比賽，獲評審靳埭強讚賞。二〇〇〇年他在香港中文大學藝術系畢業，曾修讀劉小康任教的一個設計科目，畢業後加入「靳與劉」當設計師。他在二〇〇二年獲得獎學

「靳與劉」公司團隊大合照（2010年）

金到倫敦印刷學院修讀設計碩士課程，畢業後再回到「靳與劉」工作。公司在內地的設計項目，他作為香港團隊一員經常有合作。靳埭強領導的「重慶城市形象」工程，他也有參與調研和設計，表現優秀。他工作多年後有意出外創業，跟一位青年建築師合夥，做品牌設計生意。過了一年，劉小康游說他回巢，並到深圳當主管。高少康接受委任，往後專心在內地發展。

到了二〇〇八年，香港又遭遇另一波金融海嘯，靳埭強感覺自己年紀已老，不想再冒風險，便計劃退休。他出讓自己的全部股權，並沒有保留公司任何股份，只當個顧問，把「靳埭強」的品牌給公司承傳，由劉小康營運。劉小康仿效靳埭強以前的做法，在二〇一〇年邀請後輩高少康加入為合夥人，這時高少康已在「靳與劉」工作了八年。到二〇一三年，公司

正式改名為「靳劉高設計」。

高少康接手經營深圳分公司後，團隊漸漸壯大，業務不斷擴展。他建立自己的市務小組，並將設計團隊擴大，增設空間、產品、導視系統等設計小組，改善營運與策劃管理模式，使員工更有歸屬感。公司由羅湖國貿商業大廈搬到田面，新的長期服務人才。他已培養出多位超過十年的「設計之都」創意產業園，地方大得多，租金很優惠。

有一次溫家寶總理訪問深圳，也到訪創意產業園；園內有一個展覽區，特別邀請了幾家園內的設計公司陳列作品，「靳與劉」是其中一家主要公司，還讓靳埭強親自導賞。

高少康接手時公司大約有十五人，後來增加了一倍，最高峰時更有四十人。二〇一九年公司再搬到福田區八卦嶺，那是深圳最老的工業區，廠廈開始轉型做商業，「靳劉高」租到的地方比設計之都創意產業園更大。公司創意團隊更加優秀，有更多方面的才能，也有多元人才的培養。新辦公室還有一小半地方闢為 O.O.O. SPACE，可以舉辦展覽和講座，為設計同行和各界提供文化交流的場所。

溫家寶總理與靳埭強（觀看香港東亞運動會火炬）

「靳劉高」公司團隊大合照（2018 年）

「靳劉高」深圳辦公室
O.O.O. SPACE

關心行業發展 退而不休

靳埭強退休後，雖然不再管理公司，但仍出任「靳劉高」個別項目的顧問工作，親自指導設計團隊創作，在香港的有城市大學新校徽與品牌形象系統，在深圳有「八馬」茶葉品牌等。此外還有做一些個人親自執行的設計工作，大部份是文化或公益項目，其中「一丹獎」徽誌與足金金牌設計，就是他近年代表作。商業項目也欲罷不能，例如二〇一九年就有中日合資的汽車公司（Toyota 和廣州汽車合資）要做一個汽車應用程式（App）的標誌，與中文字體配合的署式，靳埭強就受重金禮聘而接受委約。他認為這是為行業提高創意價值的重要責任。

靳埭強創辦的設計公司，經歷多番蛻變，從兄弟班，到獨力支撐，後來加入第二代，師徒同心，再到現在交棒到第三代；其間經歷了社會和業界變遷，也要面對一個又一個的難關。他處事的宗旨是，遇到困難需要爭取，像以往香港設計和廣告界要「無償比

Yidan Prize
一 丹 獎

「一丹獎」徽誌與足金金牌

稿」，他就向客戶爭取合理待遇，他也經常向政府提出，不應以價低者得的投標方式辦事，而是應選擇優秀的設計師，發出邀請，委約設計工作。他到了中國內地工作也沒有改變，如不符合他的處事原則，寧願不做，例如以回扣、送禮爭取訂單，他是絕對不幹的。他不論是在辦教育，還是在公司實踐都始終如一，希望能樹立一個標準。他退休後雖然已沒有參與公司的管理，但他常表達自己的意願，希望繼承者遵守一向堅持的設計倫理，堅持哪些應該做，哪些不應該做。長遠來看，「靳劉高」就是要樹立這種標準，主管會影響下層員工，再進而影響其他公司的人，讓中國的設計師廉潔辦事，仍可做到很好的生意。

靳埭強認為設計事業在中國內地前景很好，因為市場大，機會很多。整個國家在發展中，改革開放四十年以來，近二十年是黃金時代。香港的競爭力在於本身的專業態度和國際視野，設計的專業態度不單是設計技巧方面，還包括怎樣對待工作，不單是審美，而是思維、策略方面要有一定的高度。內地有很多設計人才，設計技巧可以學得很快，專業態度還需不斷提升。最初香港在國際視野方面拋離內地很遠，因為資訊發達，到外國機會也較多。現在情況已改變，內地網絡發達，雖然有審查，但都可看到大量國際資訊，內地人也有很多出國的機會，所以兩地的距離已大幅拉近。內地比較有優勢的是國內企業較為注重文化，而香港就較為重利，較少在企業推動文化藝術，尤其是港資企業。內地有很多企業的文化氛圍很好，常有機會接到這類客戶的生意。「靳劉高」的公司傳統是長期關心整個行業的發展提升，符合這個條件去發展，

靳埭強長期關心整個行業的發展提升，終生做很多教育工作和培養人才。他在大陸開設公

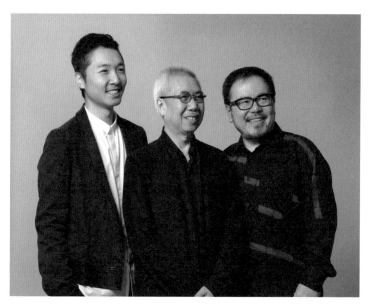

靳埭強、劉小康、高少康三代合夥人

司，固然是因為要開發內地市場，讓自己的公司可更健康成長；而這同時在做很多播種的工作，希望影響中國整個設計行業的發展。經歷四十多年的奮鬥，很多同行、客戶，甚至社會人士都知道「靳埭強」。他們認為靳埭強取得的成就，不單因為設計的能力，還有是工作態度和長期耕耘的成果。他也希望自己做過的事，能讓整體中國設計的力量壯大。

藝術

靳埭強　藝術足跡

香港博物美術館分拆為香港博物館和香港藝術館，設立「香港藝術雙年展」

中國實施改革開放政策

香港藝術中心成立

1983	1981	1980	1979	1978	1977	1976	1975	1973

1973
- 兩幅水印木刻版畫入選「當代中國藝術家版畫展」，並被香港博物美術館購藏
- 以《夜曲》系列水墨畫參加由香港藝術中心主辦「九人畫展」

1975
- 《夜曲之二》和《壑》入選「香港藝術雙年展」，被香港藝術館購藏
- 作品在台北歷史博物館主辦「香港現代水墨畫展」中展出

1976
- 加入「一畫會」，參加該會在香港大會堂展覽廳的會展
- 台北聚寶盆畫廊主辦「香港一畫會作品展」，與會友赴台，參觀故宮博物院古代名畫真跡
- 參與閣林畫廊主辦「香港現代水墨畫展」

1977
- 台北歷史博物館主辦「香港一畫會作品展」，與會友赴台，遍遊名山
- 以《山水空間之二》和《疊嶂》入選香港藝術館主辦「當代香港藝術雙年展」，前者為香港藝術館購藏

1978
- 參與香港藝術中心「第一選擇展」
- 參加藝術交流團，遊覽廬山、上海、杭州等地，到廬山寫生

1979
- 《蒼然》入選「當代香港藝術雙年展」，為香港藝術館購藏

1980
- 在香港藝術中心舉辦個展
- 出版個人藝術畫冊《靳埭強畫集（1970-1979）》

1981
- 與師友同遊黃山寫生
- 以《黃山小景之一》入選「當代香港藝術雙年展」，獲得「市政局藝術獎」

1983
- 於香港美國圖書館舉辦「靳埭強水墨畫」個展
- 遊歷美國東西岸，觀賞自然奇景
- 在華盛頓 D.C. 舉辦兄弟二人展，作品為國際金融基金會收藏

中英簽署「香港前途聯合聲明」

香港藝術館由中環大會堂遷至尖沙咀海旁

香港文化中心啟用

香港回歸祖國

年份	內容
1999	● 參加第九屆全國美展
1997	● 與田中一光在日本奈良舉行海報與水墨作品聯展
1996	● 香港三行畫廊「心韻」個展
1995	● 美國馬里蘭陶森大學亞洲中心二人展，展出「心韻」系列
1991	● 與考古博物館收藏 ● 香港西武百貨公司西武畫廊個展，作品為英國牛津阿什莫林藝術 ● 獲香港藝術家年獎
1990	● 與弟弟杰強合辦雙個展 ● 香港藝倡畫廊「靳埭強近作展」
1989	● 日本伊勢丹浦和店畫廊個展
1988	● 參加德國漢堡東西畫廊舉辦之「香港現代藝術家聯展」 ● 澳門市政廳畫廊「山外之山」個展
1987	● 獲台灣雄獅美術雙年獎
1986	● 於香港藝術中心舉辦個展
1985	● 香港藝倡畫廊「松山雲」個展
1984	● 美國明尼蘇達州許氏畫廊個展，作品為明尼蘇達州明尼阿波利斯藝術館收藏

香港文化博物館啟用

M+ 視覺文化博物館開幕

年份	事件
2000	• 策劃香港藝術館之「當代香港藝術：衝擊設計展」
2001	• 參加廣東美術館第16屆「亞洲國際藝術展」
2002	• 香港文化博物館「生活 • 心源」大型個展 • 英國倫敦大學亞非學院展覽館「香港風情 • 水墨變奏」聯展
2003	• 廣東美術館「生活 • 心源」個展
2005	• 汕頭大學個展
2008	• 香港大學美術博物館「畫字我心」個展
2010	• 北京清華大學靳埭強個展
2016	• 廣州扉藝廊舉辦「水墨為上——靳埭強水墨個展」
2017	• 於深圳前海壹會藝術空間舉辦水墨個展「瞬息山水」
2018	• 美國華盛頓美京華人活動中心舉辦個展「水墨設計 • 設計水墨」
2019	• 大連美術學院「靳埭強50＋2藝術設計展」
2020	• 深圳何香凝美術館「文化中國：離散與匯聚——第三屆全球華人藝術展」
2021	• 「M+ 開幕展」藏品選展
2022	• 澳門「臆象——粵港澳當代水墨藝術譜系（2000-2022）」展覽 • 於賽馬會創意藝術中心舉辦「情緣藝緣50連——靳埭強陳秀菲阮迎聯展」 • 香港大館 Touch 畫廊舉辦「德意誠形 X 靳埭強八十展望」

一 繪畫入門

●伯父啟蒙●百會畫苑●一九六四──一九六七●

靳埭強自小受祖父影響，對繪畫有濃厚興趣。可惜在移居香港後，為了生計在洋服店工作，完全沒有習畫的機會。任職裁剪師幾年之後，他受到貝多芬事跡和音樂的激勵，決心要當個藝術家①。

到伯父家中習畫

從一九六四年開始，他跟隨五伯父靳微天習畫。伯父是金文泰中學的美術教師，課餘在家裏開設「百會畫苑」教授學生，知道靳埭強喜歡繪畫，讓他在工餘來免費學畫。靳微天在家每星期有三節課，其中一節在星期日上午，靳埭強有半天休假可以上課。他非常雀躍，因為終於可以學習自己喜歡的東西。

靳微天是靳埭強父親的堂兄，父親來香港打工，靳姓的人比較少，堂兄弟已算是很親密，來往較多。靳氏算得上是藝術世家，除了他的五伯父，還有八伯父靳永年、九伯父靳公泰、姑姑靳思薇都是畫家。靳微天是嶺南派名家趙少昂②的學生，靳埭強在鄉下時已聽到五伯父是香港有名的水彩畫家，號稱「水彩王」。靳微天和靳思薇兄妹經常一起開畫展，也有師生展。在

① 靳埭強受貝多芬啟發，立志要當藝術家一事，在第一章第四節詳述。

② 趙少昂是嶺南派第二代四位名家之一，與楊善深、關山月、黎雄才齊名。

靳埭強印象中，五伯父長得胖胖的，性格很樂天，也有幽默感，有點像梁醒波[3]。

靳微天的家鄰近維多利亞公園，面積頗大，開課時大廳設為課室，可以坐十個八個學生。他會擺放幾組靜物，讓學生寫生。學生有不同程度，有些學了幾年，有些初學，但不分班級，都是畫同一題材。如果畫風景畫，他會把自己的畫給學生臨摹。他教的是由鉛筆素描開始，學習形態的描寫，包括陰影、立體感、量感、質感等。到掌握了一定程度，就開始用粉彩，仍是乾筆，以顏色表現物象，再後來才用水彩，要控制水份，學習水彩技法。他的技法是融合了西方水彩畫和中國嶺南派的沒骨法[4]，也是一種自己摸索出來的創新。

靳埭強記得第一堂課是畫一個煮中藥的瓦煲，球體有立體感，簡單一些。初上課時，伯父最初甚麼都不教，叫他坐下用自己的方法畫。他那時有一點繪畫基礎，在廣州讀中學時，老師在美術室中間放一件東西，學生拿着畫板畫畫，最初是畫石膏立體，後來是畫標本或靜物，也有學習素描。所以他畫瓦煲立體也可以完成，雖然水準不是很高。當他畫完後，伯父就告訴他畫得怎樣，評論幾句，又教他怎樣用鉛筆的線條，以及排線陰影的處理；線條由淺至深，密的線和疏的線，重手和輕手的線，變成有深淺色，以單色表現明暗。伯父是逐一看學生的功課和講解，他的妹妹思薇和兒子美琪也會幫忙做助教。

每個學生的程度不同，每一堂課都是自己先開始畫，打好草稿（鉛筆稿）後，老師就來看看有甚麼問題，再替學生修改一下。然後學生繼續畫，可能是加鉛筆陰影，或者是水彩用色，中途老師再來看，有時替學生加兩筆，完成一張畫前通常看三次。課時大約是一個半小時，每

[3]
梁醒波是香港著名粵劇演員，中年以後因身體發胖改演丑生，被譽為「丑生王」，後期參演多部電影，並加入電視台主持《歡樂今宵》節目，擅演詼諧的角色。

[4]
「沒骨法」是中國畫的一種繪畫手法，純粹用色彩、色調、水份，而不是用線條勾勒物象。

靳埭強素描習作（1965）

努力學習圖創新

靳埭強覺得自己很幸運，有伯父免費教他，畫班時間又可配合自己在工餘上課，所以很珍惜，很努力練習，決心要打好基礎。他雖然工作時間長，但在下班後還會在家裏畫畫，想自己有一些課堂功課以外的作品。他會學老師那樣買些道具，例如水果、蔬菜、花瓶，放在家裏自己寫生。那段過程他覺得很開心，也很積極去找方法學好一些，有時更刻意改變從老師學到的東西，創作不同風格的靜物寫生，不想別人一

次都完成一件作品。靳埭強覺得那是比較技術性的培養，怎樣去掌握描寫那個物象，以及怎樣利用該種物料（鉛筆、粉彩或水彩）去表達一張畫。伯父的水彩技巧很高超，尤其一些難度比較高的課題，例如畫筲箕，結構很複雜，又例如魚、削好的鴨。靳埭強不是每樣都畫得好，如果是普通靜物例如花瓶、蔬果，他可以畫得不錯，不用老師修改。

靳埭強水彩習作「瓶與果」（1966）

眼便看出是靳微天弟子的作品。他要求自己做藝術家，一個好的藝術家能創新很重要，承傳是第一步，之後就要創新，要有自己的個人風格。

靳埭強立志做藝術家時，沒有刻意想學西洋畫或中國畫，只是想畫當代人感情發揮出來的視覺藝術，要畫超越時代和地域的作品。他最初只希望打好基礎，所以跟伯父學素描和水彩畫；但他有更遠大的目標，所以經常看書和畫展。他記得在六十年代有幾個重要的藝術展覽，展出場地包括聖約翰副堂⑤、銀行大堂、文華酒店，還有中環天星碼頭。當時第三代天星碼頭⑥建成不久，有兩個泊船位，只有一條航線，在不泊船的一邊有時就用作展覽場地。有一個當代藝術展，就在碼頭的兩層候船區，展出很多高水準的現代畫作。最重要的展覽場地是在一九六二年開幕的香港大會堂。高座八樓有展覽廳，可供開辦中型藝術展覽；頂樓兩層是「香港美術博物館」，展出文物藏品和藝術品；低座一樓有面積很大的展覽廳，是一個多

⑤ 位於中區花園道的聖約翰座堂，是聖公會香港教區的主教堂。該教堂為服務社區，在二十世紀初已開放舊副堂予外界人士舉辦文娛活動。

⑥ 天星小輪公司在一八九八年成立，在中環干諾道中與雪廠街交界建立碼頭，設計較為簡陋。一九一二年，天星碼頭在原地重建，採用維多利亞式建築，以鋼鐵和混凝土建成。一九五〇年代，中環開展大型填海工程，天星碼頭被重置到愛丁堡廣場，在一九五七年十二月啟用，是為第三代天星碼頭。

功能空間，可以做不同文化活動的場所，也可舉辦大型藝術展覽。

「現代文學美術協會」曾策展「香港國際繪畫沙龍」，從一九六〇年至一九六四年，共舉辦了三屆。靳埭強在展覽中看到不少香港現代藝術作品，他特別喜歡王無邪的作品，覺得有創新的風格。他也有留意畫廊的展覽，當時尖沙咀漆咸道有雅苑畫廊（Chatham Gallery），推動現代藝術，在一九六四年舉辦公開藝術比賽。他弟弟杰強的水墨畫得到水彩第一名，第二名是靳微天學生李琨培，他的作品是用水彩畫的抽象畫，沒有跟從老師風格。靳埭強很佩服，覺得自己也應有自己的風格，這是當藝術家的條件。

參加百會畫苑畫展

當時香港文藝界有一種現象，一些較有名的畫家，學生眾多，他們經常聚會，稱為「雅集」⑦，也多數會成立一些畫會；例如趙少昂有「今畫會」，楊善深有「春風畫會」，靳微天有「百會畫會」。另外也有是一個群體的，像鄭家鎮、任真漢等一群前輩畫家，有「庚子畫會」，都有很長歷史。

「百會畫會」的定期聚會多數在星期日晚，所以靳埭強也可參加。學生有些功課以外的作品，可以帶去給大家看看，請老師提意見，或師兄弟互相觀摩。靳埭強第一次參加畫展就是靳氏兄妹師生展，由「百會畫苑」在大會堂低座舉行。他展出兩張作品，一張是課堂上畫的靜物粉彩功課，伯父認為好，選為展品；另一張是他自己在家畫的幾個花瓶，是歐洲古典風格，並不是伯父的風格。

⑦
「雅集」源於中國古代，專指文人雅士吟詠詩文，議論學問的集會。席間常有其他雅文化元素，如琴、棋、書、畫、茶、酒等配合。

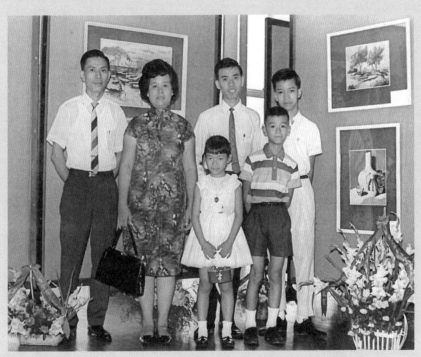

百會畫苑師生展
靳埭強（後右二）與家人在展出作品（右下）前合照

靳埭強跟隨伯父習畫兩年之後，修讀了王無邪的設計課程，三個月後更轉換了工作；因為百貨公司星期日要上班，所以就不再到伯父家上課。王無邪頗為賞識靳埭強這個學生，有時放學會一起乘船聊天，建議他不要再上水彩課，因為他已掌握一些基礎，應該再學其他東西，不要只學一種技法。其實靳埭強自己心裏也這樣想，所以便不再另找時間去上水彩課，而是在中大校外課程部修讀其他藝術課程。雖然他沒有再上課，「百會畫會」仍有通知他去聚會，他也會去；不過他帶去的作品不是很對路數，雖然仍是水彩畫，但風格完全不同。他已吸收了一些在設計課和其他課程學到的東西，變得有點格格不入。

到一九六八年，「百會畫苑」組織了一個水彩畫展覽，地點也是在大會堂低座，名為「十八青年水彩畫展」。他們這次是提攜後輩，選了十八位學生，每人展出六張畫，也邀請靳埭強參加，其實他當時已沒有跟隨伯父學畫。在籌備過程中，每週都有聚會，讓參展者拿畫作給老師看，提點一下，甚至修改兩筆。靳埭強參加這個展覽時，決心要自己的水彩畫不要似老師的風格，不想像習作。他拿作品給老師看，老師覺得很難給予意見，可能因為是不同路數，但也沒有批評他，說不喜歡這樣。結果靳埭強在這個展覽的成績很好，整個展覽有上百張作品，大多是風格相同的，靳埭強不同風格的六張作品就很突出。很少同學能賣出畫作，大多是由親友捧場購買，而靳埭強的六張作品就賣出了四張，買家都是完全不認識的人，這顯示他的畫能吸引人。那時他正在上呂壽琨的水墨畫課，他約呂老師去看畫展，呂老師也鼓勵他，令他特別高興。他認為自己是走對了路線，學老師的東西一定要擺脫他的方法和風格，建立自己的風格。

父親與弟妹在靳埭強水彩畫前留影
（1968）

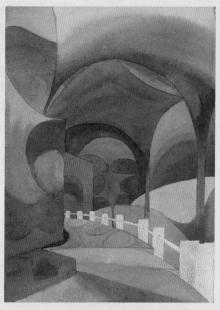

《庭園》水彩
（1967）

十八青年水彩畫展

（濛陶）

興藝大師新徒天郭潯鄉，靳永年，靳
思慈高足十八人之聯合畫展，近在大會堂
正廳二樓展出。

十八青年為張景振，德，權，劉�021菘，張溢雲，何
何隱病仁，圓少英，徐潤儀，張敬葵，燕
何洵灝，讓敬恩傑，宗師源，村景色的或猶寫民生
活的，有各自發展，各益荜。

展品中有淋漓
之作品也。

新埭強之「山
天位之柴開繪小」，因
寄托田山外之濱山
興沿興路之不雨而，
曲之襯影，一明喝
之作品也。

徐適儀之「街
市」以民花街邊購買
食品之情況，有描
寫都市民生之佳作。

賴少英市：「街
市民花街邊購買，易，不隨街沿，嘗人多
食品之情況，有描
寫都市腳的，有
描寫都市市民之佳
作品。

張景雲之「市
景」：樹、屋、籬打
成一片，一氣呵成，
其白雲之一滾一淡，
布滿活潑生氣之氣象。

劉筱基之「茄
子」：工輪廓謹民出
其白之表現，布滿活
潑淋漓而有神。

鄧廣謙之「作
之輪廓謹該，核、肉、
皮之顏色，有漢說之
屋景，一排式大
小不同的屋宇一排
把桃樓樓村之一，興一角之
港口「東方之珠」一
角觀，新界之一角，
以宋品活現桃樓村之面觀。

何洵瑤之「村
景」：撮寫農村海
小，把桃樓樓村之一，
活現瑰樓村之一，在宋品
經過之面令令。

張振權港之「漁
村景」：將活現民生
活的源民之漁村的
有漁泊，有小舟之帆圖，往
來水濱之漁船漢圖，往
漁送漢水之情景。

源敬葵居之「村
舍」之屋村居民在出
宋品之橫桃樓出的空
色鄉電地橫橫之活
而有特角色色電在空

梁慧燕之「沙
田」一景：取景獨到，
如望夫山興還山等
如技術有如起闊紅
背景，就是樹林村
落，低闊網林之
佳景。

**三鑊龍藾子之簫法，
相當技巧，有文鄉的
氣氛。

將其作品簡介如下：

藝術進修

靳埭強立志要做藝術家後，積極尋找學習繪畫的途徑。他在伯父的「百會畫苑」習畫一段時間後，修讀了王無邪在香港中文大學校外進修部開辦的課程。他最初以為可以學一些繪畫觀念和技巧，但原來那是設計課程，更意外地轉業為設計師。

修讀名師藝術課程

雖然他未能跟隨王無邪學習繪畫，但從校外進修部課程手冊中看到有很多藝術課程，而轉業改變了他的生活狀態，讓他有更多研習時間。於是他報讀多個藝術課程⑧，包括實驗描繪、實驗創作、水墨畫、中國繪畫史、西方現代藝術史等。這些課程的老師都是當時香港現代藝術界的活躍分子，包括呂壽琨、王無邪、張義、文樓、金嘉倫、費明杰等。靳埭強之前已在雜誌認識「現代文學美術協會」和「中元畫會」，這些老師大部份是其中骨幹人物，而呂壽琨就是他們的顧問。他們當時都年青力壯，是勇於追求理想，有改革思想的精英。靳埭強視王無邪為自己學習的榜樣，因為他不斷思考自己的路，由最初寫詩轉到繪畫藝術，尋找新的藝術方向。王無邪在這些老師當中，對靳埭強影響最大的是王無邪和呂壽琨。靳埭強視王無邪為自己學習的榜樣，因為他不斷思考自己的路，由最初寫詩轉到繪畫藝術，尋找新的藝術方向。王無邪

呂壽琨著作
《國畫的研究》

曾跟隨呂壽琨習畫，也有畫水彩畫，後來到美國修讀藝術和設計課程，仍有繼續創作新水墨，學成回港後在中大校外進修部開辦課程。靳埭強很喜歡他的作品，有抽象，也有油畫，是用全新觀念的個人表達方法。呂壽琨是著名水墨畫家，當時影響很多年輕一輩。在靳埭強就讀的設計課程裏，有幾位同學都跟隨呂壽琨習畫，並且薄有名氣，得到呂老師在報章專欄推介，令靳埭強羨慕不

已。雖然他當時一心要學新的藝術，並未想過要在水墨畫方面發展，但也很想跟隨呂壽琨學畫，報讀他的水墨畫課程。因為呂壽琨是現代藝術的先驅，作品是前衛的，有突破性，他更是自己所仰慕老師的老師。

呂壽琨在廣州大學畢業，於一九四八年移居香港。他父親呂燦銘在廣州經營古董書畫店，也是畫家，對他有影響，所以他有傳統繪畫功底。在來香港之前，他曾跟兩位老師學習，但只是學基礎，偏向傳統工筆畫法，對他的影響不大。他本來修讀經濟學，來港後在油麻地小輪公司任職稽查，在碼頭工作；工餘努力創作，也在報章發表畫評和水墨畫理論。他在一九五七年將發表於《華僑日報》的評介文章結集，出版著作《國畫的研究》，以新視覺分析國畫多

項元素。他跟很多同輩名畫家交往，例如黃般若，是他很推崇的畫家，經常一起僱船出海，到離島寫生。他在六十年代已開始變化自己的技法，開始有半抽象的藝術創作。那時有畫展巡迴在英國本土展出他的作品，受到好評。有一位研究中國當代繪畫的著名學者蘇立文（Michael Sullivan），視呂壽琨為一個重要的代表人物。

呂老師推廣新水墨

靳埭強還收藏過一本六十年代畫展的小冊子，就有呂壽琨的名字，與很多著名中國畫家一起參加展覽。當時省港澳畫家有很緊密的交往圈，影響力最大的是嶺南畫派。嶺南畫派以廣州為大本營，高劍父、高奇峰和陳樹人為第一代；第二代的四位名家，趙少昂、楊善深移居香港，關山月、黎雄才留在廣州。呂壽琨有跟嶺南畫派交往，也有一起做展覽，但他並不跟從嶺南畫派。他欣賞嶺南畫派創派大師那種要改革中國畫的精神，他們都是留學日本的，受東洋水墨畫的影響，提倡寫生。可是到第二代、第三代，傳承方式是只看老師示範來臨摹，不是直接觀察，就沒有變化，不能發展新的東西，所以他批評這種教學方法。

呂壽琨覺得中國畫要有新的發展，推廣新的水墨畫。為甚麼要叫「水墨畫」？他的思考是有國際視野的，外國的藝術不會叫英國畫、法國畫、德國畫、美國畫，而是叫油畫、版畫、雕塑，或者描繪，那為甚麼我們的畫要叫「中國畫」？為何不用物料、素材去分？中國歷代繪畫就叫「畫」，也有用分類：布本、絹本、青綠山水、設色、重彩，但都不是作為畫的類別。

中國歷史上，從唐代王維開始講水墨，他是詩人，也是畫家，提出「水墨為上」⑨。到宋代開創文人畫，不用甚麼色彩，只用水墨。到了清代，開始跟西方交往，對中國文化藝術有衝擊，就用有國家民族性的詞語去分別西洋藝術與我們的不同，於是叫「國畫」。日本也是這樣，有一種畫叫「日本畫」。唐宋時代已有水墨畫傳入日本，宋代中國文人畫影響很大，潑墨畫家梁楷有禪宗精神，日本有幾位很出名的畫家都受他影響，至當代日本水墨畫風格仍是如此。日本很早接受西方觀念，西方油畫很早便影響日本。中國也是受此衝擊，才產生「國畫」的叫法。呂壽琨覺得不應用這種民族色彩的劃分，精神和叫法都不對。所以他認為不應叫「國畫」，而是叫「水墨畫」，是用媒介來分辨，它是可以國際化的。

水墨畫創新教學法

靳埭強修讀呂壽琨老師的課程，第一個是「水墨基礎」，共十二講，每星期一節。他的教學不是傳統國畫課的教法，沒有讓學生畫基本花卉題材「梅蘭菊竹」。他說傳統學畫梅蘭菊竹，其實不是要學畫那棵植物，是要教你用筆用墨，用點用線去描寫物象。例如蘭花，畫一片葉，就是一條線，葉的形態旋動，你可以用筆鋒、輕重、旋轉，變成那片葉的旋動空間感覺，這是線條的應用。這個畫「線」的基礎可以用來畫蘭，也可以畫其他，例如人物的衣帶。「點」可以用來點梅花的花瓣，有大點有小點，大的是花瓣，小的是花蕊；蘭花的點跟梅花的

⑨ 王維《山水訣》：「夫畫道之中，水墨最為上。肇自然之性，成造化之功。或咫尺之圖，寫千里之景。」

點不同，也有不同的形態。畫菊花、荷花就是「面」的應用了。

他先教學生認識毛筆、水墨、紙張，運用這些素材，在紙上怎樣表達「點」「線」「面」。

例如「點」的練習，就畫不同形態的點，不同大小，不同形象，不同乾濕，又可以組織不同的東西。「線」、「面」也有不同的練習，例如皺刷、渲染；立體怎樣構成，「石分三面」，立體為何是三面；「樹看四歧」，樹枝是怎樣表達前後左右生長的空間，都是「點線面」的結構。十二堂課大半是用筆、用墨、用紙的探索，將傳統技法化解到最基本的「點線面」元素，讓學生做探索練習，從抽象的形態做功課。他不會示範，也沒有引導學生一定要用那一種筆法，最初是自由探索，然後才以不同題材，給學生一些練習去做自由創作。他破除初學者畫得不似的憂慮，可以放膽去畫。

用墨方面，呂老師會說明墨與水的關係，怎樣求取濃淡、輕重、乾濕、焦清的效果。整個課程不單教水墨，最後也有教用色，他沒有規定要用國畫顏料，水彩也好，甚麼都可以。其實水墨畫也有「設色」，有淡彩，有重彩，後來有「彩墨畫」，是因為用色比較多，所以另改名叫「彩墨」。用紙方面，是用宣紙（生宣）⑩，吸水性能強，讓水墨可以混化，可以有肌理，可以漬成不同的紋理效果。整個水墨課程最後不是一定要完成一張山水畫或花卉圖，而是一些純粹水墨創作。

靳埭強保留了一張當時的習作，是他多年來珍而重之的早期作品。老師要求學生運用不同的毛筆、濃淡乾濕的水墨，在宣紙上探索筆墨的變化。他以很多四方格的組織，用刷的方法，

⑩ 宣紙一般分為「生宣」、「半生熟」、「熟宣」三種。「生宣」的吸水性和滲水性都強，容易產生墨韻的變化，多用作水墨畫。「熟宣」是加工時用明礬等塗過，紙質較硬，吸水力弱，多用作工筆畫。

呂壽琨老師點名記分表

靳埭強水墨習作
（1967）

表現不同的濃淡，有點像設計構成的功課，但他用水墨來做。呂壽琨老師的教學運用中國素材，又是當代藝術。這個課程的練習，影響了靳埭強後來的創作，會運用同樣的探索手法，而不是傳統技法。

這個「水墨基礎」班的同學有十多二十人，靳埭強印象最深的是楊鷁翀和李靜雯，他們後來都是「一畫會」創會會員。有幾位設計文憑課程的同學，梁巨廷、張樹生、張樹新，之前已跟隨呂壽琨老師習畫，也經常在班上協助老師準備教材。靳埭強跟他們成為好朋友，四人常結伴郊遊，也會去探訪老師。

修讀中國繪畫史

完成這個課程之後，靳埭強又報讀呂壽琨老師另一個課程「中國繪畫史」。這讓他重新理解中國繪畫：歷代有甚麼名家，特點是甚麼，有怎樣的特質，每一代怎樣承傳，有甚麼變化，為甚麼會這樣。這個課程很精彩，是中國歷代畫作的欣賞和分析，但不是純粹畫論的分析，而是以哲學思想切入。這個課程很精彩，指出每個朝代的哲理怎樣影響繪畫的內涵，追求怎樣的表達。中國繪畫開始時是一些記事，有很多實用的記載，當時全世界都這樣，沒有分實用或純藝術。後來逐漸呈現哲學思想的痕跡，影響最大的是道家思想，山水、花卉都是大自然素材。中國繪畫最大的一個體系是山水畫。像唐代閻立本《五牛圖》，蕃邦進貢五隻牛，他就畫下來，是實用的記載。

呂壽琨老師很集中在山水方面的講解和研究，也鼓勵學生臨摹古畫。

呂壽琨老師的教學風格很有魅力，他備課非常充足，內容很有啟發性，理論令人信服，能引導學生思考歷代國畫有甚麼流弊，有甚麼優點。他講課時沒有拿着資料，但滔滔不絕，不停在黑板寫，寫滿就刷去，刷完又寫。他有時會批評人，很尖銳，但又很到位，很幽默。即使是當時備受尊崇的張大千，他也勇於批評；及至看到張大千後期長卷作品《長江萬里圖》，就說張大千踏進一個創作的時代，他也帶動人的情緒。呂老師去世多年後，家人委託靳埭強編一本《呂壽琨手稿》[11]，把整個中國畫教程的備課資料，以一頁兩張原稿紙方式全部印出來；裏面寫了很多理論，指出每種哲學在各朝代對

[11] 《呂壽琨手稿》，二〇〇五年一月由香港中文大學出版社出版。

《呂壽琨手稿》

中國繪畫的影響和關係，洋洋大觀。

呂壽琨老師採用嶄新的教學方法，反對墨守成規。但他不是只求新，又很尊重傳統，用不同方法引導學生了解中國藝術。他反對老師把自己的畫給學生臨摹，但並不是反對臨摹。他認為要向古人、歷代大師學習，而不是只承傳老師的筆法。他自己也有臨摹古人的作品，像荊關董巨[12]、范寬、李成等，有時會帶一張臨摹作品來給學生看，然後讓學生自己去找畫冊資料臨摹，再拿到課堂上大家評論研究。不過，靳埭強當時受西方潮流影響，追求前衛的思想，不大喜歡臨摹古畫，所以沒有按照老師的要求遞交臨摹功課。

王無邪老師的啟導

至於王無邪老師的課，靳埭強主要是修讀他的設計課，並不是繪畫課，但他的啟導

[12] 指中國五代十國時期的四大山水畫家：荊浩、關仝、董源、巨然。荊浩、關仝屬北方畫派，作品氣勢宏大；董源、巨然屬南方畫派，筆法細膩。

打開了靳埭強的藝術眼界，對繪畫創作也有深遠影響。其中一個課程叫「創造之實驗」，王無邪老師和張義老師每人教六節，靳埭強去報讀，就是想了解這些藝術家對創作追求的觀念。王無邪老師會講解現代藝術的各個流派，不同時期的西洋藝術和中國藝術，歸納一些專題，來探索對於創作的觀念在歷史的一些引證，很有啟發性。例如講藝術創作的題材，畫家為甚麼要用那個題材，當然是有自己主導的一種自覺，但那個時代的生活環境、文化根源各方面，同時會影響這個藝術家選擇甚麼題材。從歷史的角度講，每個時代繪畫題材的變化，都與時代潮流相關。例如西洋藝術有一段時間是為神服務的，所以那時的藝術作品都是以神為題材，是宗教的影響。然後經過很長時間，到「文藝復興」⑬時期，才漸漸把神的題材轉移到達官貴人。然後畫中人物慢慢平民化，再過渡到描畫大自然，例如印象主義⑭。這些都是探索創作題材的一種分析方法，王無邪老師用邏輯思維的方法，敏銳的觀察和分析，引導學生去理解，得到啟發。他的講學和呂壽琨老師一樣很有吸引力，不過是偏向理性型，分析細密，循循善誘，不像呂老師般牽動學生的情緒。

積極參加藝術展覽

靳埭強修讀多個藝術課程，為他打開了新的天地，又受到西方現代藝術潮流的影響，努力嘗試多元性的創作。當時香港大會堂經常舉辦藝術展覽，一些政府舉辦的展覽，會公開徵集作品，但要經過評審。靳埭強在一九六七年第一次參加市政局的「音樂美術節畫展」，那時剛讀

⑬
「文藝復興」
（Renaissance）指
十四至十六世紀發生
在歐洲的一場文化運
動。這運動在意大利
興起，十六世紀時已
擴大至歐洲各國，影
響遍及哲學、文學、
科學、藝術、宗教
等。當時的藝術創作
主張現實主義，追尋
人類的情感。

⑭
印象主義畫派是十九
世紀後期歐洲重要藝
術流派之一，命名源
自莫奈（Monet）在
一八七四年展出的畫
作《印象·日出》。
這畫派作品多以生活
中平凡事物為描繪對
象，着重於光影的改
變，對時間的印象。

完王無邪的設計課程，轉職設計，又未開始學水墨畫。他以水彩創作抽象畫參展，是運用設計課程的構成觀念加上色彩觀念，以英文字母砌成圖象，圖畫紙大小。結果他落選了，但仍不氣餒，繼續努力創作。他曾嘗試多種不同物料，因為學了水彩畫，自然用水彩在圖畫紙上畫。雖然他未學過油畫，但也嘗試買些顏料回來在布上畫。不過油彩味道較強烈，他住在廉租屋邨，作畫時會令家人不好受；他便轉為用膠彩布本，比較容易處理。他以王無邪教的美學設計畫抽象畫，都是自由題材創作。現時香港藝術館收藏靳埭強的作品，也有這種最早時期的膠彩抽象畫。

到一九六九年，大會堂有一個「當代香港藝術展」[15]，靳埭強又報名參加。這個藝術展由香港博物美術館主辦，是公開徵稿的，有兩天收件時間，並列出規條，限制作品大小、參賽數量等。他用塑膠彩做色彩構成的畫作，又做了幾何構成的立體作品。當時他正在修讀設計文憑課程，之前又參加了一九七〇世界博覽會的雕塑比賽[16]，所以繼續做了幾件抽象的幾何雕塑。

這次藝術展，靳埭強有三件作品入選，一件是硬邊布本膠彩畫《構圖之二》，兩件是雕塑，只名為《作品一號》、《作品二號》。那年他和梁巨廷、張氏兄弟的成績都很好，但入選的都不是水墨畫，而是當代藝術作品。靳埭強是第一次入選，其他三人應是第二次入選，而且都不止一件作品。還有較突出的是由呂壽琨水墨畫學生組成的「元道畫會」，有很多新風格的水墨畫入選，每個人都有獨特的風格，成為當時的矚目現象。

[15]「當代香港藝術展」最初沒有訂明多久舉行一次，有時每年舉辦，有時隔年舉辦，到一九七五年才定為兩年一次，成為「當代香港藝術雙年展」。

[16]靳埭強參加一九七〇年世界博覽會（日本大阪萬國博覽會）香港館雕塑比賽獲得首獎，在本書第二章第二節詳述。

《構圖之二》
（1969）
香港藝術館藏品

靳埭強參展雕塑作品
（1969）

水墨初探

● 波普水墨．水印木版．一九七○——九七三●

香港博物美術館的館長是英國人約翰．溫訥（John Warner），很支持推廣新藝術，像「中元畫會」的畫家張義、文樓、金嘉倫、韓志勳、王無邪等，他都很欣賞。香港博物美術館在一九七○年策劃了另一個展覽「香港青年藝術家展」，為一些新晉而有潛質的畫家組織一個展覽。

入選香港青年藝術家展

當時王無邪是香港博物美術館的助理館長，呂壽琨是顧問，這個展覽由他們策劃。他們從一九六九年「當代香港藝術展」中挑選表現出色的入選者，邀請他們展出創作。王無邪選了靳埭強、梁巨廷、張樹生、張樹新四人，都是他的設計班學生；呂壽琨選了譚志成、徐子雄、汪弘輝、吳耀忠、周綠雲五人，都是他的水墨畫學生，屬於「元道畫會」。可能呂壽琨想推展新水墨運動，所以提議這個展覽用水墨媒介去創作。這九位青年畫家都有上過呂壽琨的水墨畫課，不過王無邪就較為喜歡用新媒介創作的當代藝術。

靳埭強很高興的四位學生就較為喜歡用新媒介創作的當代藝術。不過，他當時靳埭強很高興受到策展人邀約，便開始嘗試在宣紙上以水墨創作當代藝術。不過，他當時

1970 年香港青年藝術家展
海報 / 場刊

着迷於西方流行的新風格，於是利用混合素材來創作實驗性的作品；除了水墨，他還運用了塑膠彩和螢光顏料。那時西方嬉皮士文化席捲全球，流行色彩鮮明的藝術品，有很多裝飾性的海報，以螢光顏料印刷，貼在室內加上燈光，海報的顏色像跳出來，造成強烈感官刺激。那時最前衛的當代藝術是「波普藝術」（pop art）⑰，安迪・沃荷（Andy Warhol）的商業包裝式作品受到極大關注。

靳埭強受這風氣影響，就創作了一系列「波普水墨」作品，主要用塑膠彩，加上設色水墨，以機械、齒輪等元素做平面結構，表達工業文明。這些都是 2 米 × 2 米和 2 米 × 1 米的大幅紙本作品，靳埭強當時與家人住在廉租屋邨，只能用夾板鋪在細小的飯桌上來做創作，而紙本就方便移動或捲起在局部上描繪。

⑰「波普藝術」（pop art）的命名在一九五六年由英國藝術評論家 Lawrence Alloway 提出。命名詞，也可譯為「通俗藝術」。波普藝術作品多以符號、商標等具象的大眾文化為主題。

《宙》
水墨與水質顏料紙本
（1970）
香港藝術館藏品

靳埭強的三位同學也創作了很前衛的作品，都使用混合媒介。梁巨廷不只用塑膠彩和水墨，還在宣紙上用油彩。張樹新也有用塑膠彩，繪畫平面圖形，又用皴法結合。這個九人展覽很成功，令人耳目一新，也被視為推進香港新水墨運動的其中一環。他們的作品都有被香港博物美術館購藏，包括靳埭強的作品《宙》。這是他當時最巨幅的作品，以兩張六尺整幅宣紙拼合而成，題材是以齒輪的圖像表現科技的動力。

靳埭強獲得了等於一個月薪金的購藏費，得到很大的鼓勵。這張作品後來被編入香港博物美術館在一九七一年出版的《今日香港藝術》（*Art Now‧Hong Kong*）藏品特輯中。這個特輯分為三輯：水墨畫、繪畫、版畫與雕塑，「繪畫 I」特輯就選刊了白連（Douglas Bland）、酈耀鼎、潘士超、

《配》
水墨與水質顏料紙本
（1970）
曾於利諾尼斯畫廊「當代中國水墨畫家展」展出

王無邪和靳埭強五人的作品。這輯《今日香港藝術》藏品後來曾在倫敦展出，可惜靳埭強的《宙》體積太大，運輸不方便而沒有展出，只放在印刷的特輯中。不過他後來也得到在美國展出的機會，包括紐約市利諾尼斯畫廊主辦的「當代中國水墨畫家展」（一九七一年）、印第安納州愛文斯菲博物館主辦的「香港今日藝術展」和加州太平洋文化博物館主辦的「當代香港藝術家展」（一九七二年）。

對波普水墨的思考

　　靳埭強在一九七〇年開始當老師，與同學合力創辦設計學校，而且又修讀其他現代藝術課程，所以沒有再上呂壽琨老師的課。不過他就鼓勵自己的女朋友（後來成為他的太太）去修讀呂壽琨老師的水墨畫課程，在教完設計班後經常去探班接女朋友。當年呂壽琨學生成立的「元道畫會」在大會堂有雅集，呂壽琨老師會做一些公開講座，是免費的，靳埭強和三位好朋友都不是「元道畫會」成員，也常去聽講座。後來李維安把他的上課筆記和講座內容編輯出版，結集成書《水墨畫講》，書中探究多項有關中國繪畫的議題，包括古代學術和繪畫理念、山水畫技法、學習國畫的方法，乃至執筆、運墨、用紙等實際技巧，涵蓋甚廣。

　　那些年靳埭強追求現代潮流，是全盤西化，繼續創作「波普水墨」作品。在一九七二年，靳埭強又參加香港博物美術館主辦的「當代香港藝術展」，有兩張作品《原》和《完》入選，《原》更被香港博物美術館購藏，風格與先前的《宙》相似。雖然他的作品被購藏，是得到專

呂壽琨講稿
《水墨畫講》

《原》
水墨與水質顏料紙本
（1972）
香港藝術館藏品

家的肯定，但也受到不少批評。有報章專欄點名批評他和梁巨廷的作品，說：那是水墨畫嗎？

是中國畫嗎？這也引起了「甚麼是中國畫」的討論。這時香港社會上又有中文運動⑱的思潮，

鼓吹要認識中國文化，要尋根。「中國畫」是一個籠統的名詞，但甚麼才是「中國畫」？中國

人畫的畫嗎？不是中國人也可以畫中國畫？中國人畫的油畫也可說是「中國畫」嗎？在呂壽

琨的《水墨畫講》書中，有一篇文章談到甚麼是水墨畫，也提出這樣的探索思考問題：靳埭強

的畫和另一位年輕畫家李其國的作品是不是水墨畫？是不是中國畫？李其國是「香港視覺藝術

協會」⑲的成員，他用了多種媒介，除水墨之外，還用印刷、打稿的方法，用油墨印在宣紙上。

這些質疑令靳埭強重新思考：自己是否應該這樣走下去？他在聊天時也有問王無邪老師，

自己致力「波普水墨畫」是不是錯的路？為甚麼要追潮流？這些畫在將來是不是糟粕，是反面

教材？這些問題在一時間未能得到解答，他有懷疑，也有思考，慢慢產生要變的態度。他開始

懷疑自己追西方新潮流的方向，想嘗試開拓不同的新路。

水印木版的嘗試

一九七三年，香港博物美術館主辦「當代中國藝術家版畫展」，徵集世界各地的華籍藝術家

以版畫參展。靳埭強不是主力做版畫，雖然有時會與幾位同學到文樓老師在沙田的工作室做蝕刻

版畫，又到王無邪老師家中一起做絲網版畫，但他不太喜歡這種硬邊效果，而且他已經在懷疑西

洋媒材的東西，所以就嘗試去做水印木刻版畫。他參加了這次徵集，提交了兩張水印木刻版畫，

⑱ 指一九六〇年代末，香港學界為爭取中文成為法定語文的社會運動。香港政府終於在一九七四年立法通過中文與英文享有同等法律地位。

⑲ 「香港視覺藝術協會」是由香港大學校外進修部藝術課程學生組成立的畫會。

《實驗木版之一》
（1973）
香港藝術館藏品

名為《實驗木版之一》和《實驗木版之二》，是簡化之前沿用的機械主題，運用水融、化水的效果使硬邊變成軟邊，去尋求不同的質感、不同的東方情調。結果這兩張作品都入選了，也有被香港博物美術館購藏。

在這個展覽之後，靳埭強就用這新的探索的技法，再創造一個叫《夜曲》系列的水墨畫，參加由香港藝術中心[20]

主辦，何弢策展的「九人畫展」，在聖佐治大廈美國銀行的大堂展出。香港藝術中心是何弢在七十年代籌建的文化場所，在未建成啟用之前，他在市中心商業區辦展覽培育青年藝術家。這個畫展是以香港大學校外進修部美術課程的師生為主。何弢是港大校外進修部的老師，由他選一些青年藝術家，有包陪麗、陳餘生、蔡仞姿、何彼達、劉錦洪、雷佩瑜、布錫康、潘玫諾和靳埭強，發出參展邀請。可能他認為靳埭強的創作比較傾向西方，切合他們的現代藝術方向。靳埭強認為這個《夜曲》系列可以說是「後波普水墨」，不再用塑膠彩和螢光墨，純粹用水墨和水彩，與木刻水印有些關係和發展；主題形象也不再用機械，而是用有機的生命體；可算是進入了另一個探索階段。

[20] 香港藝術中心是非牟利的藝術團體；一九七一年登記為法定機構；總部位於香港灣仔港灣道，提供多個表演及展覽場地，於一九七七年開幕。

234

《夜曲之一》
水墨設色紙本
（1973）
香港藝術館藏品

四 水墨回歸

● 加盟一畫會 ● 師古師自然 ● 一九七四——一九八三 ●

靳埭強創作《夜曲》系列水墨畫後，一直在思考應該怎樣尋根，嘗試從水墨畫尋找自己的新路向。一九七○年代是他的探索時期，畫風有受王無邪的影響，吸收一些他的創作手法。王無邪教授的藝術知識和理論，還有對藝術追尋的態度，都對靳埭強有很大影響。另一位老師呂壽琨，就對靳埭強的影響更大，除了影響他的水墨畫創作，更影響了他整個藝術觀點，包括對設計創作的態度。

呂老師贈三大錦囊

靳埭強當時沒有再上呂壽琨老師的課，但仍不時去探訪他，保持聯繫。有一次，香港博物美術館在香港大會堂舉辦畫展，呂壽琨老師帶學生去參觀，靳埭強也跟着去了。呂老師為學生導賞，詳細解說畫理，作品哪處好，哪處不好。導賞完畢，解散前呂老師叫靳埭強走到一旁，遞給他一幅長卷山水畫，是真跡古畫，叫他回家臨摹，再交給自己看。靳埭強修讀「中國繪畫史」課程時，老師常鼓勵學生臨摹古畫，但他並沒有認真地臨摹交功課。當時他已沒有上課，老師竟叫他做功課，還把家傳之寶借給他，着實令他很感動。

236

靳埭強水墨畫臨摹習作（上有呂壽琨批注）（1973）
香港文化博物館藏品

靳埭強當時工作和教學都很忙，但不能辜負老師的盛情，便趕緊回家做功課。不過長卷有一米長，他只臨摹了一段卷尾，就急急交功課，除了因為太忙，還怕珍貴的真跡古畫在自己手上有閃失。他到老師的上課地點，在他下課時遞交。老師沒有修改他的繪畫，而是在一些欠佳的地方做批注，還在旁邊空白處寫下了長長的評論，對他多方鼓勵。批語說：「第一次臨畫便見筆底清秀，用墨用筆有味，可知稟賦本質俱佳，模仿理解吸收力均強。凡此種種均屬創作之源，源本兩備老埭才宜繪事，今後應自珍惜努力，異日必成大器。……」

最後還贈他學習之法：「仍遵師古臨寫，師自然寫生，然後結集師我求我，閒來多讀畫史畫理，切記切記。」中國傳統藝術創作理論有「外師造化，中得心源」㉑，自然就是「造化」的一部份，「造化」除宇宙大自然之外還包括人生，「得心源」就是師自我，求我。這段批語給靳埭強極大鼓舞，老師說的「師古」、「師自然」、「師我」，從此成為他追求藝術的三大錦囊。

從師古開始創作新水墨

呂壽琨老師指派的習作把靳埭強點醒了，認識到「古人、自然、自我」就是自己的三位老師。第一步應向古人學習，中國歷代名家精彩的東西都要認真地學。他要走師古的路，找來北宋范寬的《谿山行旅圖》㉒開始臨摹。不過他不是整張臨摹，只臨山頭和瀑布，臨了一次，倒轉又再臨一次，是一個構成的畫面，用現代色彩學去設色，完成第一張山水畫《壑》。他踏上了回歸中國傳統的道路，但又意圖對古代經典作品進行重讀與解構，用自己的筆墨語言與構成詮釋經典作品的元素。作品中對畫面有意識地進行幾何平面分割，表現了設計美學的觀念。

從《壑》開始，靳埭強繼續創作以山水為題材的水墨畫，都是在不同古人作品中抽取一些局部去臨摹和創作。這是他第三個時期的水墨畫，作品題材是傳統山水，但在畫面上脫離了國畫的筆法原貌，以設計常用的直線、幾何圖形為主，以構成主義和師古人的畫法去創作，可以說是「設計山水」。

㉑「外師造化，中得心源」是唐代畫家張璪提出的藝術創作理論。

㉒這裏指在畫冊中看到的《谿山行旅圖》。范寬《谿山行旅圖》真跡藏於台北故宮博物院。

《壑》
水墨設色紙本
（1974）
香港藝術館藏品

司徒奇 蘭　　　　楊善深 水墨山水

③胡宇基 群鴨

香港藝術發展與台北的「香港當代水墨画展」

陳福善 著

一

過去一年來，筆者在本刊撰寫不少畫評，其中也曾論及香港藝術的一些動態。這次由於國際、楊善深等發起香港當代水墨畫展，在臺北國之歷史博物館舉行，可以窺見香港目前藝術演變的情況了。

首先，筆者討論年來香港藝術發展的沿革，來作可發揮下早期藝壇活動的情況，其次人曾論歷其實，也一九六二年十一月英國倫敦海德公園鄧邦大廈落

34

⑰李其國 作品

⑳伍澄偉 作品

㉑李秉韓 景四

㉒李維安 作品

上掛上幅墨綠文件表現道瓊公家的創業內容，無形中把形式內容透成功地結合在一起了。
最近美國出版的「藝術雜誌」，批評家士鐵提摩文……

46　　　　45

㉔張樹新 山水

㉕靳埭強 宙

《雄獅美術》「香港水墨畫特輯」（1975）

香港博物美術館在一九七五年分拆為「香港博物館」[23]和「香港藝術館」[24]，正式設立「當代香港藝術雙年展」，並且選出優秀的作品，頒發「市政局藝術獎」。靳埭強拿這兩年創作的水墨畫去參展，有兩張作品《夜曲之二》和《壑》入選。獲得水墨畫獎的是「一畫會」會長鄭維國。靳埭強雖然沒有獲獎，但作品也被藝術館購藏。他那時的水墨畫齡很短，《壑》是他第一張山水畫，能有這樣的成績，對他是很大的鼓勵。這一年，靳埭強的水墨畫還有機會在台灣展出。台北歷史博物館有個很大的畫廊，策劃舉辦一個「香港當代水墨畫展」。參展的除呂壽琨和他的新水墨學生之外，還有其他名家，包括丁衍庸、陳福善等。當地權威美術雜誌《雄獅美術》還編輯出版「香港水墨畫特輯」。

加入畫會與同門切磋

靳埭強覺得呂壽琨老師的錦囊令自己豁然開朗，找到藝術發展的路向，正想多向老師請教；可惜老師突然在一九七五年離世，令人十分惋惜。靳埭強希望在新水墨有更好的發展，可是已沒有機會向呂壽琨老師學習，便想到不如向師兄姐請教，通過切磋交流而有所進益。

呂壽琨的門人在一九六八年成立「元道畫會」，並舉辦第一屆聯展。會員除了上課還有雅集，其中一個聚會地點是九龍華仁書院。「元道畫會」的創會會長譚志成在九龍華仁書院任職美術教師，徵得學校同意在假日讓畫會在美術室聚會，也歡迎非會員參加。靳埭強並不是「元道畫會」成員，也參加過該會聚會。譚志成在一九七一年轉職「香港博物美術館」副館長，

[23] 「香港博物美術館」分拆後，「香港博物館」遷到尖沙咀，租用星光行為館址，一九八三年遷到九龍公園臨時館址。一九九五年，政府決定該館易名為「香港歷史博物館」，並在科學館側興建永久館址。新館在一九九八年開幕。

[24] 「香港博物美術館」分拆後，「香港藝術館」仍保留在香港大會堂，至一九九一年遷往尖沙咀海旁新館址。該館於二○一五年閉館進行翻新工程，至二○一九年重新開放。

九龍華仁書院的雅集不再，呂壽琨另一組水墨畫學生成立「一畫會」㉕。「元道畫會」分別在

一九七〇年和一九七二年舉辦第二、第三屆聯展，之後就解散了。

靳埭強和三位好友梁巨廷、張氏兄弟都沒有加入「元道畫會」和「一畫會」，因為他們

那時都傾向做前衛的當代藝術創作，並沒有打算投入水墨畫的發展。直到呂壽琨老師離世後，

靳埭強希望回歸中國傳統，發展新水墨，便決定加入「一畫會」。當時「一畫會」已經有些成

績，曾舉辦幾次聯展，而在每屆「當代香港藝術展」中，新水墨都是一個令人矚目的範疇。該

會的中堅分子有鄭維國、徐子雄、王勁生、翟仕堯、楊鶚翀等，他們有意吸收多些新人入會，

壯大畫會的力量。徐子雄是創會成員，他游說靳埭強加入畫會，靳埭強也覺得是一個提升自己

的機會，可以跟同門一起切磋。當時除了靳埭強，新加入的成員還有顧媚和潘振華，後來原元

道畫會的會員吳耀中和周綠雲也加入了「一畫會」，成為當時實力強大的新水墨畫會。

一九七六年是靳埭強的重要轉捩點，那年他離開恒美，和舊同事創業，又加入「一畫

會」，好像一切都是新開始。他加入畫會後很積極，在創作和活動推動上都花很多時間和心

思。畫會其中一位畫友歐陽秀珍，在北角近維多利亞公園有一個空置的單位，借出給畫會幾位

成員每星期去畫畫。靳埭強在工餘常到這畫室努力創作，又可與同道交流，十分愉快。

這一年靳埭強在藝壇十分活躍，展覽的編排相當頻密。他首次參加「一畫會」在香港大

會堂展覽廳舉辦的會展，還有閣林畫廊的「香港現代水墨畫展」，更與徐子雄在閣林畫廊舉行

二人展。他的水墨畫獲得更多方面的讚賞，最令他驚喜的是政府機構選擇了他的三幅近作為

㉕「一畫會」的名稱源於明末畫家石濤《畫語錄》中《第一章‧一畫篇》中道：「法於何立，立於一畫。」意指所有的繪畫法則都由最基本的「一畫」開始，再衍生不同的技法。

《疊嶺》
水墨設色紙本
（1977）
前日本首相中曾根康弘藏品

台灣師自然之旅

靳埭強加入「一畫會」，除了參加畫展，更有機會到外地交流。這年台北市聚寶盆畫廊主辦「一畫會」聯展，他展出作品之餘，又與會友多人到台灣旅遊。這次台灣之旅可以説是給靳埭強「開眼界」的機會。他開始「師古」之路時，沒有機會看到古畫真跡，只能找一些畫冊來臨摹。這次在台北故宮博物院看到不少名家的古畫真跡，包括他先前臨摹的范寬《谿山行旅圖》，還有

禮物，送給日本首相、外相和財相。其中的《疊嶺》成為了中曾根康弘首相的藏品。

李唐、巨然、郭熙等大師畫作，在台灣的自然之旅，令他高興不已。

除了觀賞古畫，靳埭強留下深刻印象。他在香港經常與好友到新界和離島遊覽寫生，但未能看到中國畫中呈現的大山大嶺。台灣的大自然資源很豐富，有不同的地貌風景，像野柳奇石、烏來飛瀑、日月潭神木，都很引人入勝。其中最令靳埭強難忘的是橫貫公路的旅程。有畫友聯繫到台灣文化單位，為他們安排車輛，從台中向東穿越群山，前往東岸的花蓮，沿途欣賞雄偉的自然山水。狹窄蜿蜒的車道穿越險峻的高山峽谷，險象環生，印證了傳統山水畫的造型與畫意。尤其是從太魯閣到玉山一段，車道漸寬，從窗外可遠眺高聳山巒，雨後雲起，谷中湧入雲煙，更令人神往。靳埭強以相機拍下山水景色，也在心中默默打下畫稿。旅程為他提供了難得的「師自然」素材，回港後創作了一批新水墨山水畫，像《島翠》、《重奏》等。

《重奏》
水墨設色紙本
（1976）
M+ 藏品

244

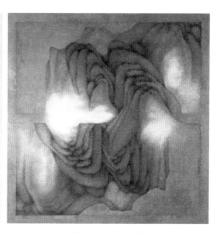

「一畫會」第六屆委員會名單

《山水空間之二》
水墨設色紙本
（1976）
香港藝術館藏品

一九七七年，靳埭強和會友又應台北歷史博物館邀請，舉辦「一畫會會展」，後來更在台灣各大城市巡迴展出。他們再往台灣遊山賞畫，為「師古」、「師自然」之路找得更豐富的素材。那年，他又參加了香港多個藝術展覽，包括「香港藝術節」的「第一選擇展」、香港藝術中心主辦的「香港藝術家聯展」，以及「一畫會」會展。他又以《山水空間之二》和《疊嶂》兩幅水墨畫入選香港藝術館主辦的「當代香港藝術雙年展」，前者更被藝術館購藏。這一年靳埭強更擔任「一畫會」的教育小組主任，和委員一同策劃組織針對年輕人的「星期日工作坊」，借「大一藝術學院」㉖在譚臣道的課室上課，推動新水墨發展；後來有幾位工作坊學員更成為「一畫會」的新秀會員。

㉖有關靳埭強參與「大一藝術學院」的建立和發展，在本書第四章第一節詳述。

見識中國名山氣派

過了一年，靳埭強的「師自然」之路又更進一步，有機會遊歷中國的名山大川。他闊別廣州超過二十年，一直沒有機會重返內地。一九七八年，他參加一個由香港新華社主辦的藝術交流團，遊覽廬山、上海、杭州等地，是對他有很重要影響的藝術之旅。他從前看中國畫的山峰那麼奇特，雲煙縹緲像神仙境界，但並不覺得那是真實景色，因為從來沒有見過。先前創作的山水畫，只是參考了古人的畫法，再加以想像而成，並未見過真正山水面貌。這次旅程，同行的還有韓志勳、潘振華、梁巨廷、黃魯，還有「春風畫會」的成員[27]。他們除了到廬山，又到上海博物館觀賞名畫，在特藏室看到不少珍品。他們還去拜會前輩畫家，包括朱屺瞻、陸儼少、程十髮等幾位大師，看大師即席揮毫。

這次主要的行程是登廬山寫生，是靳埭強第一次登上神州大地的名山，目睹大山大嶺的氣派。廬山範圍很大，有很多山峰，不同區域的山峰有不同風格。從山路迂迴而上，起初是平遠的米家山水，轉入深遠的重山疊嶂，越往高處，間見石崖於高峰，他漸漸領略關仝、范寬的山水境界。他們遊歷了含鄱口、仙人洞、送客松、五老峰等名勝，而令靳埭強印象最深刻的，是旅程最後在五老峰坐看雲起的體驗。他們在山麓徒步登山，到山頂一個位置看對面五老峰，那是五枝形態不一的巨大石筍，石崖上長出蒼勁的送客松，雲煙縹緲，忽濃忽淡，山峰時隱時現，迷人極了。他看得呆了，坐在石上一動不動，根本捨不得視線離開景色，也沒空拿筆去畫，光是觀察和感受已經很震撼。

[27] 「春風畫會」由嶺南派畫家楊善深的學生組成。

廬山之旅使靳埭強體驗到古人筆下是真實的山水，不是想像出來的神仙境界；更加深了他對大自然的嚮往，領悟了中國山水畫「雲煙餘白」的畫理。他回港後創作了一系列的山水畫，包括以田字分格畫面構成的《洞天》、《蒼然》、《雲橫》之一及二。其中《蒼然》入選一九七九年「當代香港藝術雙年展」，更為香港藝術館購藏。

靳埭強在這一年還擔任「一畫會」展覽組主任，策畫會展。一九七九年的「一畫會展」在大會堂低座展覽廳舉行，規模不小。靳埭強以廬山為主題的一組水墨畫參與展覽，更為展覽設計海報和場刊。他與會友又策劃海外交流展，新加坡藝術協會在新加坡國家博物院畫廊舉辦「香港一畫會會員作品展」。

一九八〇年，他以「新思域社」名義出版了《靳埭強畫集 1970-1979》，總結了他最早期水

「一畫會會展」海報
（1979）

《蒼然》
水墨設色紙本
（1979）
香港藝術館藏品

《靳埭強畫集 1970-1979》
封面和封底

萊比錫國際書籍設計獎徵誌

墨畫創作的成果。他以年表方式記錄自己學習和探索繪畫的過程，又邀請老師王無邪以對話形式評論靳埭強的成長歷程和展望。王老師不但讚賞他好學、勤於創作，又讚賞他的文筆，並鼓勵他在設計、繪畫、教育和寫作方面繼續努力。設計畫集封面時，他選用其中一張廬山主題水墨作品《雲巢》。這本畫集裝幀精美，後來贏得萊比錫國際書籍設計展「最傑出書籍優秀獎」。

248

黃山雲峰松寫生之旅

踏入八十年代，靳埭強更積極投入「師自然」之路，常與友人到中國名山遊歷，從真山真水中領悟古人筆觸的依據。他努力創作水墨畫，一九八○年在藝術中心舉辦個展。他發現很多畫家都喜愛遊歷黃山，繪畫黃山景致，便渴望一登黃山，親自置身其中。他終於在一九八一年跟隨幾位畫家自組的旅程遊覽黃山，同行的有王無邪老師、畢子融、鄭明等。他們從山腳黃山賓館出發，由前山登高，經「一線天」，攀上「天都峰」，過「鯽魚背」，然後在半山「玉屏樓」留宿一宵。沿途所見黃山景色，處處險峰、奇松、怪石，令人神往。他在晚膳後趁天色未暗，在附近取景寫生，在立雪台上描下石峰孤松草稿。第二天大雨迷濛，他們看到黃山的雲煙，比廬山五老峰所見壯觀得多。他們轉移到「北海」，在北海賓館留宿。第二天看到更多美景，「清涼台日出」、「猴子觀海」、「夢筆生花」、「西海群峰」、「排雲亭暮色」，實在是目不暇給。靳埭強在山上畫了一些草稿，更把美景刻在心中，回港後創作了一系列黃山主題水墨畫。

黃山之旅對靳埭強有很重要的影響，在後來的一系列繪畫中，突破了單純對古畫的借鑒和組合，而是從大自然中汲取養份，將「造化」與「心源」結合起來。他以其中一幅作品，依據在立雪台草稿繪成的《黃山小景之一》，入選一九八一年「當代香港藝術雙年展」，並且獲得「市政局藝術獎（繪畫──國畫素材）」。另外一組《憶蓬萊》作品，在一九八二年的獲獎者聯展中展出。他把「蓬萊三島」分開三張來畫，很受注目，被不同收藏家和藝術館收藏。

靳埭強在黃山西海寫生稿
（1980）

市政局藝術獎獲獎作品展（1981），
靳埭強與顧媚、翟仕堯在《黃山小景之一》前留影

《憶蓬萊》（二）
水墨設色紙本（1982）
香港藝術館藏品

一棵小小的苍松

——我印象中的靳埭强先生

（香港）张玛莉

他的画面里经常出现一株小小的苍松，肯定那就是他自己的写照。因为那小苍松总是无惧于多变的，甚至在恶劣的环境，坚忍地屹立着，努力地表现出优秀而不群的性格。

我完全同意上述一段关于靳埭强的评语。因为我所认识的好友靳埭强，正如上述的苍松，坚守信念，不夸耀，默默地在干，不管风雨多变与世间无聊是非。

首次与靳埭强见面，是在中文大学的一个研讨会上。他谦和、友善的态度，给人一种很愉快的印象。当时，他已是一位世界知名、香港首屈一指的设计师和水墨画家，一九七九年度的香港十大杰出青年之一，获设计奖项不胜自数。但他，没有梭角，毫不骄傲自满，不夸张、刻意的表现已。这其实是一种风度和修养的表现。

他沉默寡言、勤奋、有幽默感、也很乐观、随和，一路上，张玲麟小姐和我与他同行。我们都十分投入，管它是泥是水。忘我地尽收笔底，大家想把一切投入，席地而坐，大家一踏便一两个钟头，动也不动的，视线都集中在自己的境界里。对！投入、认真、勤奋，这是一位画家成功的必需的态度。

秋，我们应邀到福建武夷山写生时。文凭的具有讽刺意义的往事，以至后来对他的种种冷讥热讽，什么「设计画家」等等的冲击，但靳埭强终于以事实告诉大家；他确实是一株不屈不挠的苍松，和他的平面设计一样被人尊重和欣赏。他的作品广泛被世界各地的艺术馆、博物馆、大机构和政要所收藏。有真才实料的人是不会被冷嘲是侥幸。

再次遇上靳先生，是在去年深

条件之一。

热风所吹倒的，是经得起考验的。从武夷山回港后，我跟靳埭强一家成了好朋友。靳太太温柔娴淑，烹得一手好菜。两个宝贝儿女聪颖，真是好一幅四口齐动手的「和平」设计图！令人感染到一份浓浓的爱。看到靳先生义务为我设计的一九八八年历届港姐纪念月历，我找不到一句合适的骨骼，支撑着整个月历。谢谢你，靳先生。纵观靳埭强能有今天的成就，先天的条件之外，坚忍、努力、谦虚、悟性和富有责任感的因素，都是他成功的因素，而决不是侥幸。

靳埭强早年，他家贫苦，至一九六九年在香港中文大学校外进修部以甲等成绩毕业，却不能获取文凭的谢言。他的设计正如坚强的

張瑪莉《一棵小小的蒼松》
《羊城晚報》（1987）

遍遊神州 以自然為師

一九八〇年代是靳埭強以自然為師的時期，他熱衷於觀賞大自然，並遍遊神州大地。在遊歷黃山之後，他先後到過桂林、丹霞山、武夷山、三峽、峨嵋山、九寨溝、牡丹江、西藏等地。他盡情地以自然為師，收穫甚豐；不知不覺間，自然美景化為胸中丘壑。自他到過廬山五老峰和黃山之後，山水雲煙已深入腦中，覺得雲煙與山好像是在戀愛，有雲煙的山就有靈氣。胸懷千山常入夢，山間雲煙成了他水墨畫的題材。

一九八一年冬天，他與梁巨廷、張樹新三人，同往韶關登丹霞山。丹霞山是沉積岩地質，古人的皴法較難表達。遇上濕冷氣候，「師自然」並不順利。他們看不到夕陽下丹霞滿天的美景，只看到冰雪銀枝滿山，又遊江訪山村，雖短暫的山林生活。下山前他們登主峰觀日出，體驗然看不清朝陽，在巨大駝石上遙看對面人面石，

《駝石朝曦》
水墨設色紙本
（1981）

群山起伏，雲煙輕繞，亦是一番景致。靳埭強回港後畫了《駝石朝曦》，畫中層層濃厚雲煙，並不是現場所見，而是他心中丘壑的形態。這幅作品後來在美國華盛頓市他與靳杰強的二人畫展中展出。

美國遊歷　受壯美景色感染

除了遍遊神州大地，靳埭強在海外也遊歷了不少令人難忘的自然美景。一九八三年，他第一次遊歷美國。這是他人生中最長的一次旅程，由夏威夷到西岸、中部，再到東岸；探親、訪友、賞自然、看藝術、辦展覽、與大師交流，收穫良多。

他與二弟杰強兩家人同遊西部三大峽谷㉘，再從東岸北上尼加拉大瀑布，觀賞美洲的自然奇景。三個峽谷各有性格，其中大峽谷最廣闊宏大。他們細心觀察感受大自然創造者的傑作，這又是師自然寶貴的一課。美國西部的自然山川與中國名山有顯著的不同，少了鍾靈秀氣，多了寬宏的剛勁力量。靳埭強在這個旅程中，體會到中西地域的自然生態有別，孕育着不同的文化。西方大地的曠野杳無人煙，與中國林泉可遊可居的意境，各自呈現不同的氣質。

幾年後，靳埭強嘗試將他在大峽谷銘記心中的印象繪成水墨畫《河谷》，高原上一度挺直平行的天際線上萬里行雲，往下層層崖壁，重山疊嶂，谷壑之間河道隱現，其中有熱霧升空，好像大地在呼吸。他說，其實在大峽谷現場看不到這些雲氣，他是看了些資料，說會有水氣上升，所以畫了像雲煙的水氣。雖然後來靳埭強以峽谷為題材的畫作不多，但身心已深受大自然

㉘
美國西部三大峽谷是：大峽谷（Grand Canyon）、布萊斯峽谷（Bryce Canyon）和錫安峽谷（Zion Canyon）。

《河谷》水墨設色紙本
（1987）

Artention 藝術雜誌
（1988 年第 2 期）

《虹與瀑》
水墨設色紙本（1983）
美國明尼阿波利斯藝術館藏品

壯美所感染，成為他的創作動力和滋養。

當年，施養德出版一本文藝刊物 *Artention*（《藝覺》），向靳埭強邀約刊登他的近作，他將《河谷》交付發表。這幅畫仍未公開展覽就被選刊在藝術雜誌上，馬上被一位讀者購藏了。

除大峽谷之外，北美洲的自然奇觀還有尼加拉大瀑布。靳埭強和家人分別在美國和加拿大兩國境內，以不同角度觀賞一瀉千里的瀑布全景，感受那震撼人心的自然力量。這次大自然長征對靳埭強兄弟的水墨畫探索，可說是收穫甚豐。他們都不自覺地以所見所感，創作了不少巨幅傑作。

遊覽之後，靳氏兄弟在美國首都華盛頓舉行二人畫展，靳埭強展出的作品都是以所見名山自然景色為創作題材。畫展的主辦單位「國際金融基金美術會」，收藏了他的一幅黃山山水。

另一幅鼎湖瀑布的作品《虹與瀑》，後來也收藏在美國明尼蘇達州明尼阿波利斯藝術館。

靳埭強自從在廣東鼎湖觀瀑後，就有嘗試繪寫水墨瀑布。後來，他又在貴州遊覽黃果樹瀑布，雖然比不上尼加拉大瀑布，但也非常美妙，有一份中國山水的秀美。後來，他再遊覽黑龍江、牡丹江，也有不少壯麗的瀑布景點。他在不同創作時期的水墨畫中，都試用不同的方法表現瀑布溪澗，這是他在「師古」、「師自然」的過程中，逐漸掌握流水神韻的體現。回港後亦有更深入的試作，包括試寫瀑布的急流與彩虹等。在訪美之後，受大瀑布的感染，

五 畫自我心

● 設計水墨•再求我法•一九八三─二○○○●

靳埭強得呂壽琨老師啟導回歸水墨畫後，一路探索，覺得作用很大；但也感到迷惘，覺得自己的設計工作很影響藝術創作，有時甚至想是否要放棄設計工作，專心做藝術家？當時他受到兩個人的感染。一位是他的設計老師王無邪，他在大學曾修讀設計課程，回港後長時間任教和策劃設計課程；但他的理想是要做藝術家，所以設計作品做得很少，反而全力從事藝術創作。另一位是他的同學梁巨廷，他也有修讀中大設計文憑課程，主修立體設計，後來從事產品設計和空間設計工作。但他做過短時間就放棄了，改為專注藝術創作，只在設計學校教一些課程。靳埭強覺得他們是義無反顧地向藝術家這道路走，而自己有點跟不上。

於是他加入「一畫會」，一來是期望與同門切磋，互相激勵，互相學習；二來是投入一個有動力的團體，借助每年的展覽鞭策自己，促使自己創作交功課，在一種氛圍中多做好的藝術作品。

退出畫會 再尋路向

「一畫會」在整個七十年代是最鼎盛的時候。會員積極創作，又舉辦多項活動，包括會

「一畫會」會展
在香港大會堂低座舉行

展、海外交流、教育課程等。有不少「一畫會」會員
參與「當代香港藝術雙年展」，更獲得很好的成績。
從一九七五年首次設立「市政局藝術獎」，連續多
屆得到「繪畫──國畫素材」獎項的畫家都是「一畫
會」成員，包括一九七五年的鄭維國，一九七七年的
顧媚，一九七九年的徐子雄，一九八一年的靳埭強，
一九八三年的周綠雲，一九八五年的潘振華。

靳埭強在一九八一年擔任「一畫會」會長，希
望進一步推動畫會的活動。不過一些活躍會友例如徐
子雄在之前退出了，會友之間對推動新水墨藝術的投
入程度不一，會務發展有些停滯不前。這時雖然仍有
舉辦「一畫會會展」，但他覺得個別會友的反應欠積
極。於是他完成一屆會長任期後，在一九八三年最後
一次參加「一畫會」在藝術中心的會展之後，就退出
了「一畫會」。

這一年，公司合夥人離開，靳埭強要獨力支撐，
投入更多時間去營運公司。他在美國的遊歷，也曾引

起他是否要移民美國的考慮；但在反覆思量後，他還是決定放棄移民申請。這時他的設計事業已有很大發展，得到不少獎項，受到業界的認可，有一定的影響力。他在設計工作得到滿足，有很多創意空間，也有很大的成就感。這使他決定留在香港，做中國的設計師、中國的藝術家。他已認定了自己的設計師身份，同時又很喜歡藝術，不想放棄水墨創作。那時就有一番掙扎，怎樣平衡藝術和設計兩種發展，同時做兩種身份？怎樣分配時間，讓自己在繁忙的設計工作中，仍可從事藝術創作。

他再經過一段時間的實踐，認為自己用設計師的身份去做藝術家，兩者可以融合。老實說，在香港有多少人可以只做藝術家，其他甚麼都不做？所以那時有人訪問他，他就說自己的職業是設計師，而事業是藝術家。職業是賺錢的工作，事業是人生的理想。以往很多人覺得設計的層次較低，只是為商業服務，文學藝術的層次較高。靳埭強漸漸改變了這種看法，覺得即使是做設計，也可以做到高品質的東西，成為藝術範疇的代表作，也可以留傳後世，影響潮流。

師我求我　夢在山林

　　呂壽琨老師給靳埭強的錦囊是「師古、師自然、師我」。靳埭強用又臨摹又創作的手法，由《蠻》開展「師古」的路。他遊歷名山大川，感受大自然的壯麗和秀美，創作《和唱》和《重奏》，啟動「師自然」的篇章。至於「師我」，他沒有忘記求我法的堅持，但應該怎樣做

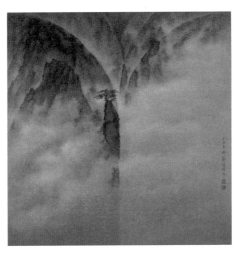

《夕照》
水墨設色紙本
（1983）

呢？經過一番摸索，他覺得不可能像古人那樣在林泉之間生活，描寫大自然；不應放棄自己的設計師本質，林泉是在他的心靈裏，不是生活上的體驗。他要找回「心源」，也就是「師心」、「師我」，以一個設計師的身份去體驗自然之美，把設計的元素放入自己的藝術創作中。

遊歷不同的名山，給靳埭強不同的「師自然」題材，同時也給他「師我」的靈感。他在一九八三年創作的《夕照》，題材來自黃山的「夢筆生花」。黃山之旅對靳埭強的藝術創作有深遠的影響，黃山各處美景都是「師自然」的好題材。那棵頑強地生長在筆直石鋒上的小青松令他印象深刻，把它描繪在水墨畫中。但他不滿足於客觀地依據草稿描繪，而嘗試借景重構。他運用對稱分割的構圖，以圓弧層疊出山巒；再用非傳統的賦

彩概念，將雲壑染抹出一片藍紫調的暮色。畫中呈現了一些設計師的性格，是他開始「師我求我」的探索成果。

一九八四年，東亞銀行總行大樓落成，建築師覺得營業大堂需要藝術品提升環境的文化品味；透過代理人金馬倫（Nigel Cameron），委約靳埭強創作一系列四幅、每幅四平方米的作品。藝術品沒有指定的題目，只要求要有現代感，色彩較多一些，能令以灰色石材為主的現代室內空間增添使人愉悅的神采。靳埭強決定以「四季」為題，將自己對自然季節的印象，運用現代造形和賦彩技巧，譜寫歌頌自然的視覺交響曲。

東亞銀行的《四季頌》系列組畫，雖然是一項商業委約工作，但也是一項絕對自主的創作。四季的意象是主觀的表現，並無實景的客觀依據。靳埭強認為這是一組「師自我」的作品。他是以一個在現代都市生活的設計師身份，演繹心中的大自然，是一種情感的表達。畫面中的幾何線與面，就如樂曲的結構，形與色就如音符組成的旋律，寫出對自然的頌唱。他一開始描寫雲山的動態是比較客觀的，漸漸地他寫雲山就不是重現眼前的山，只是依據深藏心中的丘壑重現地創作。從一九八三年至一九八五年他創作一系列以雲山為主題的水墨山水畫，幾何的圓弧和直線多次出現在畫面上。

一九八五年，香港藝倡畫廊舉辦靳埭強「三重奏：松•山•雲」個展，展出他這個時期的山水作品。一九八七年，日本竹尾株式會社每年編刊的桌上日記本，選擇了他的水墨畫作為

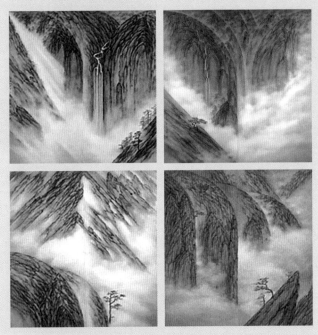

東亞銀行總行營業大堂藏品《四季頌》系列（1984）

「三重奏：松・山・雲」
個展請柬

《松山雲》
竹尾日記本內頁
（1987）

《松峰》
水墨設色紙本
（1990）
英國牛津阿什莫林藝術與考古博物館藏品

專集，也名為《松山雲》。竹尾每年都以專題或選用一位設計名家的作品，作為日記本的主題，並送贈世界各地的設計師做紀念品。這些被選的作品和設計名家，都是世界一流的水平。

這是竹尾第一次選刊華人和香港設計師作品，邀請了王無邪寫序和題字，又邀請在日本工作的 Helmut Schmid 裝幀設計，非常精美。靳埭強以設計師的身份，被選用的是他的水墨畫，這是難能可貴的；對他更是莫大的鼓舞，知道自己的水墨畫在外國也有好的評價。

一九八〇年代開始，香港與日本貿易頻繁，在展場關有畫廊。靳埭強曾接受委託協助策劃這些畫展，包括一九八八年在大阪舉辦的「香港十三畫家水墨畫展」，以及一九八九年在名古屋舉辦的「香港著名畫家十三人展」。透過這些畫展的推介，香港畫家的作品能為海外認識，靳埭強的水墨作品也漸漸引起日本藝壇的注意。一九八九年，日本東京伊勢丹浦和店畫廊舉辦靳埭強水墨個展。一九九一年，日本西武百貨公司在香港分店 ㉙ 的西武畫廊舉辦靳埭強水墨個展；其中一幅被人購藏的水墨作品《松峰》，多年後更成為英國牛津阿什莫林藝術與考古博物館的藏品。

呂氏紅點 承傳與轉化

一九八五年，呂壽琨逝世十週年，香港藝術中心舉辦一個紀念畫展，名為「水墨的年代」；展出一些呂氏遺作，同場還展出呂氏學生的作品，藉此向老師致敬。靳埭強是參與者之

㉙
首家香港西武百貨於一九八五年在金鐘太古廣場開業，日本西武原本擁有部份股權。日本西武於一九九三年將所有香港公司股權售予香港迪生創建公司。

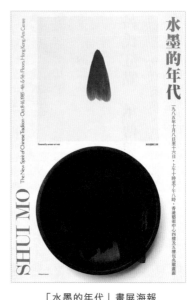

「佛法在世間」海報
（1989）

「水墨的年代」畫展海報
（1985）

一，又負責設計展覽的海報。

這個是紀念呂老師的展覽，海報呈現的視覺創意，當然要在呂老師的作品中尋找。呂老師晚年尋禪問道，「禪畫」創作毫無疑問是他的藝術精華。他常以紅點寫半抽象的蓮花，加上濃淡或乾濕的墨漬代表淤泥，呈現「出淤泥而不染」的禪意。靳埭強就選取了這個意象，作為表現呂氏師生承傳的重要訊息。他在海報上方仿繪老師的紅點，下面用圓石硯疊入焦濃的墨漬。這張海報既融入呂壽琨禪畫的精神，又傳達着香港水墨時代的面貌，獲得了眾多國際獎項，後來成為德國漢堡國際海報博物館的藏品。

在創作「水墨的年代」海報的過程中，靳埭強深刻地體會到承傳的意

義。他踏出的第一步是臨寫呂壽琨老師的「不染」紅點，向老師致敬；但也意識到不可重複仿繪老師的紅點，否則就變成抄襲。他嘗試吸收消化老師的原創紅點，融入設計背後不同的內涵，創造自己的意象。

一九八九年，香港佛教弘法週活動委約靳埭強設計海報，他馬上就想到老師的「不染」紅點。雖然「不染」正是佛教的觀念，他也自覺要放棄重複老師原本紅蓮的形象。於是他運用主辦方提供的觀音像和《心經》素材，放在「佛法在世間」主題的上面和兩旁。下面有篆體「心」字化作坐蓮的形象，中間的紅點變為最基本的圓點，代表我心常在的信仰，也含有「明心見性」的禪宗哲理。

這個紅點，經常出現在靳埭強的海報設計中。像日本名古屋「香港著名畫家十三人展」海報（一九八九年），中心的紅點象徵畫家的心源，也代表日本國旗的紅日。一九九一年的「愛護自然」海報，他以硯石代表大自然受傷了，用宣紙代替紗布紮自然的傷口，紙上的紅點象徵大地流淌的鮮血。一九九七年，日本京都主辦國際環保會議，委約靳埭強設計主題海報。他以「愛大地之母」為題，以紅點化作母親的乳頭，淡墨畫出乳房，旁邊肌膚上隱約可見美澳太平洋的胎印。這個溫柔淡雅的大地之母意象，喚起人類對地球的關愛。這些海報裏的紅點，都被賦予了新的意義。

意動求心象　餘白顯墨韻

一九九〇年代是靳埭強設計事業的黃金時代，也是他水墨畫創作銳意求變的階段。他在設計領域中取得靈感，啟發對水墨藝術的創新。他先在海報裏承傳呂壽琨老師的「不染」紅點，後來又在他的畫作中出現；他又吸收在海報設計常用的空間餘白創作手法，開始在水墨畫中運用虛空的餘白。

對靳埭強來說，一九九三年是個豐收的年頭。這一年，香港視覺藝術協會舉辦二十週年慶典展覽，邀請香港的傑出藝術家參加，靳埭強創作了兩張水墨作品《意動》和《神迷》參展。畫中運用在海報設計的靈感，用動態的山，加入紅色圓點、方形金點，還有大量餘白，是他在水墨畫的創新嘗試。

同年，香港藝術館邀請靳埭強參加一九九四年「當代香港藝術雙年展」，於是他又創作了《心境》。畫上方的紅點就是一輪紅日，在廣闊的空虛餘白中，照耀大地。下面動態的山巒簡化成更抽象的兩道弧形的面，雲煙輕繞。這是一位現代城市人，隔着悠悠時空，對古人山林之意的一片心象。後來這作品被滙豐銀行購藏，收藏在中環總行頂層宴會廳裏。

這一年，靳埭強接受多份國際權威設計雜誌採訪，作專題評介，包括：*IDEA, Creation, Graphis*。在同年的 *IDEA* 紀念特集中，選刊了世界一百位設計師作品，靳埭強又入選，成為唯一入選的中國設計師。這本特刊要求每位入選者寫一段感言，刊在自己的作品專頁上。靳埭強認真地將自己二十多年的創作生活感悟寫下來，除了發給 *IDEA* 刊載，並印成小冊子送給人。

《無限（為思蒂而作）》
水墨設色紙本
（1994）

《心境》
水墨設色紙本
（1993）
香港匯豐銀行藏品

這段感言感動了思蒂的母親，她看過靳埭強的作品，很欣賞他的水墨畫，覺得他的說話和繪畫都能激勵她的女兒；於是決定委約靳埭強作畫，送給思蒂作為大學畢業的禮物。

《無限（為思蒂而作）》在一九九四年完成。靳埭強受太極圖啟發，寫大地虛空交融，有互動、生生不息的感覺。他又用了少量金粉，有閃耀、光明的感覺，也較為女性化。太極圖形上方有大量餘白，一個紅點似朝陽，亦象徵媽媽的愛心。畫中祝願思蒂前程無限，思蒂和母親都很喜歡這幅作品。

靳埭強在一九九四年又創作了《胸中丘壑》和《神迷意動》水墨畫，都是以抽象的紅點、金點、動態的山和大量

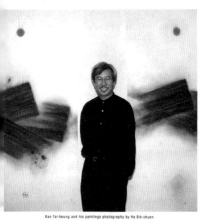

靳埭強水墨畫近作

RECENT
PAINTINGS
BY
KAN TAI-KEUNG

Kan Tai-keung and his paintings photography by Ha Bik-chuen

Asian Arts Centre
Towson State University
Towson, Maryland
USA
March 18 – April 7
1995

亞洲文化藝術中心
靳埭強《心韻》展出場刊

餘白構成。《神迷意動》後來成為香港藝術館藏品。

一九九五年，美國馬里蘭州陶森大學亞洲文化藝術中心邀請靳埭強展出水墨畫，「心韻」系列就是他特別為這次交流活動而完成的最新創作。「心韻」系列中，在自由揮筆寫成的山石意象之外，節制地染寫水氣與雲煙，連接一片虛白，表現非客觀自然的「心畫」。

「心韻」系列從名字看就表示和音樂有關係。靳埭強年輕時是樂迷，喜歡聽各種樂曲，閱讀有關音樂家的書籍，後來在創作視覺藝術時會受影響。樂曲由音符組成，其中有休止符；視覺藝術有點線面和色彩，也有空白的空間。靳埭強說畫中「餘白」就像音樂裏的休止符，是樂曲中間沒有聲音的空間結構。此時無聲勝有聲，是繞樑未散的心韻，也是他心中丘壑的重要部份。

268

從這時開始，靳埭強的水墨畫有很多餘白，不像以前是畫滿的，還有很多抽象的意象。筆法是由傳統水墨來，但那是自己的筆法，是經過學習之後，再以自己筆法創作，不是承傳某一家。這一系列作品，都是「外師造化，中得心源」的成果。

墨分五彩　意在筆先

一九八〇年代初，靳埭強開始在他的設計中運用毛筆和墨。那時他比較注重筆觸的形狀與肌理，沒有認真追求水與墨的混化層次。一九八三年的「一畫會會展」海報㉚，以毛筆書寫的「一」是濃墨筆觸，是運用字體和毛筆書寫效果的表達，並沒有墨色的變化。

一九八五年，他第二次為「第一選擇藝術展」創作的海報，也運用了水墨意象。在「1」字後面的抽象墨跡，是比較單純的濃墨運用，以大筆塗抹轉折連續的焦墨線，只有濃墨、重墨，乾濕變化，仍未能表達「墨分五彩」㉛的效果。

靳埭強說自己真正領悟「墨分五彩」的妙法，是當年為紀念呂壽琨老師而舉辦「水墨的年代」聯展時，他負責設計的紀念海報，借用了代表污泥的水墨筆觸。呂氏的筆墨變化豐富，靳埭強把它疊印在一個圓硯石上，影響了墨色的細緻層次。但在創作過程中，他可以從老師的遺作重新觀賞墨色的各種變化。

到一九八〇年代後期，他逐漸在設計作品中運用墨色的變化，一九八八年的兩張海報可以作為代表。日本大阪「香港十三畫家水墨畫展」海報中，他以濃淡水墨寫成四方形，中間一碟

㉚ 一九八三年「一畫會」會展海報，見本書第二章第三節。

㉛ 指以水調節墨的濃淡，表現事物的五色之相。「墨分五彩」即焦墨、濃墨、重墨、淡墨、清墨五個層次。

「第一選擇藝術展」海報
（1985）

《誕生》海報
（1999）

朱紅顏料，構成形似「日」字的圖像，代表「日本」和「水墨畫」。另一張是德國漢堡「香港現代中國藝術家聯展」海報，運用濃淡水墨畫出太極圖的右面，另一半就用洋紅彩筆繪出。這兩張海報的水墨筆觸，明顯出現水與墨交融的變化，產生非常好的效果。

直至一九九○年代末，靳埭強有不少海報都以濃淡筆墨的意象，創造出令人印象深刻的作品。這是他在設計領域上樹立的水墨新里程碑，說是靳埭強的水墨風格也不為過。這種風格也並非一成不變，而是以多種形態，在「墨分五彩」的氣韻中傳情。在一九九五年他應邀為台北舉行的「台灣印象」海報展創作一系列漢字海報[32]，以不同濃淡水墨寫出「山」「水」「風」「雲」四字，可說是「墨分五彩」的極佳呈現。

一九九九年，他為祝賀北京設計博物館開館而設計的海報《誕生》，就不是抽象筆跡的水墨應用，而是「以形寫意」的例子。海報以幼芽象徵生命的開始，烏潤的小石看似種子，他運用三筆水墨讓它發芽，帶出生命的氣息，以此祝願博物館這棵幼苗苗壯成長。水墨筆觸由淡墨開始，旁邊滲出的水印，是清墨的用法。

靳埭強首先應用在海報的濃淡筆墨風格，也慢慢滲化在不同題材的畫作中。他在水墨畫的創作，長期用重彩方法，以水墨皴法描寫山石自然形態，不是追求筆墨情趣，而是用色彩去表達大自然的多變季節和景象。在用筆用墨多年後，他對墨分五彩逐漸掌握，越來越喜愛以純水墨的應用來表達感情。

[32]「漢字」主題海報系列（共四幅），見本書第四章第二節。

（六）畫字我心

●書畫融合●無法變法●一九九七─二○一七●

純墨山水　書為心畫

一九九六年，靳埭強赴東京出席「日本字體設計師協會年展」頒獎禮，與著名設計師田中一光共膳。席間田中一光邀請靳埭強在他的故鄉奈良舉辦「二人展」。

靳埭強意想不到自己的作品竟會受到這位偶像級設計大師的重視，深感榮幸。奈良是日本造墨最好的地方，當地一個文化保育場所邀請田中一光舉辦以墨創作的藝術展覽。田中一光又邀請靳埭強一起展出，因為欣賞他在水墨設計的突出表現。

「二人展」在一九九七年十一月舉行。田中一光展出了水墨海報和水墨手繪作品，靳埭強則展出了多個系列濃淡筆墨字體海報和小量水墨畫。這個展覽要求以純墨象來創作，於是靳埭強創作了《心畫》系列，以純水

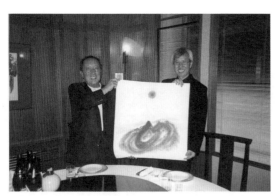

田中一光與靳埭強及他的《心畫一》合照
（1997）

272

墨寫濃淡色彩的山巒。這系列作品有四張，嘗試用書法筆觸結構山水，借助書法筆畫去組織山的結構。《心畫》是寫心中的畫，心中有畫，是「外師造化，中得心源」的成果。

在這個創作過程中，靳埭強發現自己的畫似「山」字的造形變化。這系列作品可以說是靳埭強走進純淨水墨世界的開端，嘗試以純水墨去畫山水。他又漸漸領悟「書為心畫」的道理，開始探索以書法作畫。

靳埭強想：書為心畫，可否以書法作畫？書法是中國文化的藝術瑰寶，是一種獨特的視覺藝術表現方式，源遠流長。畫與字合體，早在傳統工藝品中出現，例如工藝畫、木刻、版畫、年畫等，有以圖畫組成文字，或在圖象中夾雜一些文字。書畫同源，為甚麼在歷代繪畫中少見這種合體呢？是否畫家看不起工藝的「匠氣」？他覺得「匠心」也很值得尊重，工藝師做出來的作品，質素好的也是藝術，不應貶低它的層次。

他想：自己身為設計師，可否嘗試新的詩文、書、畫融合呢？這不是易走的路，因為他不是書法家，面對的困難很多。要做「書法山水」，就要重新認真學習怎樣寫好一個字，才可以畫好一張畫。他是個不怕艱難的人，想起當初自己回歸山水畫傳統，也是捨易取難。踏入新紀元，他就走進了「畫字我心」的新歷程。

《心象》
水墨設色紙本
（2001）

書畫融合　書法山水

靳埭強很欣賞明末畫家石濤的《畫語錄》，其中第一章指出：「法於何立，立於一畫。」意指所有的繪畫法則都由最基本的「一畫」開始，再衍生不同的技法；主張畫家探索自己個人的技法。靳埭強經過「師古」、「師自然」、「師我求我」，探求「我用我法」，追求「一心是畫」的境界。他就由「一」字開始，以「一心」作為他第一幅書法山水《心象》的題材。

這幅畫的山水形象很節制，只有少許樹，筆觸裏有些石紋，是筆觸效果強於山水造形效果。這是靳埭強「書法山水」的第一個嘗試，追求文字的形態很直接，要肯定自己可以用書法字來做一張畫。

二〇〇二年，香港文化博物館㉝主辦靳埭強個展，以「生活•心源」為主題，展現他不同年代的設計與水墨畫作品。

香港文化博物館原屬區域市政局㉞重點建設，在一九九九年解散。

㉝
香港文化博物館位於新界沙田城門河畔，是一所綜合性博物館，一九九五年籌建，二〇〇〇年十二月正式對外開放。

㉞
香港區域市政局在一九八六年成立，為新界八區及離島提供環境衛生及文娛康樂等市政服務，至一九九九年解散。

「生活●心源：靳埭強設計與藝術展」
展覽現場
（2002）

一九九五年開始籌建。該館最初的規劃是要與香港其他博物館有不同取向，重點收藏除新界文物外，也包括香港設計作品；當時有一個龐大的收藏計劃，是香港第一個收藏設計作品的博物館。當該館公開徵集設計收藏品時，靳埭強馬上響應，捐獻了一大批藏品，主要是設計作品和資料。他除了是著名設計師，也是水墨畫藝術家，所以該館也有購藏他的水墨畫。

靳埭強捐贈的藏品約有九百件，命名為「靳埭強藏品及靳埭強海報藏品系列」。他在捐贈協議中說明，希望所捐贈藏品可以完整地展出，文化博物館同意在開館兩年內舉辦靳埭強大型個人回顧展。這個回顧展由靳埭強自行策劃，名為「生活●心源：靳埭強設計與藝術展」，希望全面呈現自己的成長，以及藝術生活多方面的發展。展覽除了設計作品，也有水墨創作的回顧，還會發表最新創作；同期出版一套兩本畫冊：《設計源於生活》和《藝術得自心源》。

「藝術得自心源」的部份，展出靳埭強不同時

期的水墨創作，更向香港藝術館、機構和私人藏家商借所藏作品，還有他自己收藏的舊作。另外，靳埭強又特別為這個展覽新創作《似山非山》四聯屏，作為水墨畫展品的壓軸之作。這作品以草書筆畫組成，每字一屏，標示他在新世紀進入了「書法山水」的新階段。現場又播放一段長半小時的影片，包括拍攝《似山非山》的創作過程，還有靳埭強到桂林交流講學，以及遊漓江寫生的活動。

靳埭強選「似山非山」這句為畫作題材，意義比較容易明白：畫出來好像山，但其實又是文字，兼有道家禪意。他嘗試揣摩「山」字的變化，及以狂草表現筆畫造形。他又覺得之前經常用的紅點也不需要，只用印章去做一些空間的呼應。他請弟弟杰強雕刻兩個大型閒章「筆底雲煙胸中丘壑」、「澄懷味象」，前者用在第二屏上餘白處，呼應畫中所寫山峰。雲煙縹緲，有很廣闊的空間；這些山和雲都是他心中的意境，是自己不斷向自然學習的胸中丘壑。《似山非山》是靳埭強開展在書法山水領域創作時較大型的作品。他很認真地創作，要在自己平生最大回顧個展中，發表一個有高水平的作品。

香港回歸後，廣州市選了靳埭強為政協，二○○三年決定在廣州一個重要博物館舉辦他的個展。靳埭強選擇了廣東美術館，把「生活•心源：靳埭強設計與藝術展」移師該處。他又捐贈了一些設計作品給廣東美術館，該館希望收藏他的水墨畫，選了兩張《夜曲》（波普水墨）[35]作。

「生活•心源」個展完畢後，靳埭強於二○○三年又在香港文化博物館展出書法山水新

[35]
《夜曲》系列的創作，可參看本章第三節。

《似山非山》（四屏）
水墨紙本
（2002）

「筆底雲煙胸中丘壑」篆刻
（靳杰強刻）

香港有些由藝術家自發組織的團體，與海外藝術家聯繫，並舉辦海外交流活動。他們不一定找到好的展覽場所，因為沒有官方資源的支持。亞洲藝術家聯盟（Asia Artists Alliance）是這類民間自發組織，成員包括不同亞洲地區藝術家，每年輪流到不同城市舉辦展覽，各地區成員自費參展。靳埭強是香港分會成員，並為該會多屆展覽義務設計香港作品場刊。二〇〇三年，香港分會得到香港文化博物館支持，就由香港做主辦地區，舉辦第十八屆交流展。

這次交流展由香港分會做主人，香港參展的藝術家也是歷屆最多（共四十位），靳埭強覺得自己展出的作品要特別認真處理。香港文化博物館是新建的場館，展場空間很大，樓底很高，他希望可以做較大型作品，好好利用空間。他創作了《山在心中》，進一步演繹書法山水，不再是似山非山，而是胸中丘壑，以心中山水去創作，作田字形擺放，即是高度差不多有四米。這作品的構圖發揮了設計師對空間的敏感度，考慮到日後如在其他場地展出，不能擺放這麼高的作品，就可以轉為橫排，變成四聯屏作品。《山在心中》後來被 M+（視覺文化博物館）收藏了。

踏入廿一世紀，靳埭強非常勤奮探索「畫字我心」的課題。除了「亞洲國際美術展覽」之外，他又應邀在大阪 DDD 藝廊舉辦的「墨與椅——靳埭強＋劉小康藝術與設計展」（二〇〇四、二〇〇五），在深圳的「國際水墨雙年展之設計水墨邀請展」（二〇〇五），在北京的「經典十年——客藝廊十週年紀念展」（二〇〇五），在杭州的「書・非書——開放的書法時空」（二〇〇三），都展出了新創作的書法山水畫。

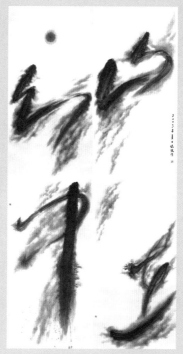

《山在心中》（四屏）（田字形擺放）

《山在心中》（四屏）（四屏橫放）
水墨設色紙本（2003）
M+ 藏品

畫意書情　畫字我心

二〇〇六年，深圳畫院主辦「畫意書情——靳埭強•靳杰強作品展」。靳埭強的二弟杰強自小跟隨名家學習繪畫和書法，書畫造詣都很深。他早年移民美國，有參與美國的藝術活動，有時會回到香港，與兄長合辦二人展或雙個展，較少在中國內地展出作品。靳埭強覺得弟弟的水墨畫有西方新寫實主義風格，又長期研究書法，創作寫字；希望在新世紀與他在內地合辦展覽。

靳杰強展出書法和繪畫作品，有些書法以裝置的形式展出，比較創新。靳埭強展出的絕大部份是新的書法山水，是就六年來的創作成果做小回顧。他們邀請親人和朋友到深圳參加開幕禮，包括長輩、老師和同輩畫友。到場的香港和深圳藝術界、設計界朋友很多，氣氛十分熱鬧。

展覽中，有長輩看到靳埭強展出的書法山水，表示很擔心，把他拉到一旁，提醒他這條路不

「畫意書情」二人展
邀請卡（2006）

好走。他很感激長輩的關愛，認真提意見，知道自己面對的困難。他自從新世紀之初開始創作

書法山水，每創作一件作品，都要研究每個字應該怎樣寫，結構怎樣呼應，要花很多功夫。當

然不是每件作品都可以得到完美的效果，但那是一個很好的學習過程。他揣摩和探索了六年再

拿出作品來，自以為有不錯的成績，但長輩還是要求嚴格。不過他並沒有退縮，雖然知道長輩

心意，也知道一般藝術評論對工藝師的屬性有所顧忌；明知路難行，也要繼續走下去。

令靳埭強感到驚喜的，是一位內地藝評人陳俊宇在看過這組新作之後，寫了一篇評論 ㊱，

肯定他的水墨畫新方向：「進入千禧年代是其藝術的成熟期，他一再沉浸在中國繪畫往日書畫

同源的輝煌，故國山川的意象含蓄地起伏於他的書法之中，其畫面中虛空混沌的境界包孕着他

那綿長而婉約的心跡，從而使書跡、心象、丘壑三者融合無間，這些作品讓人感到既遙遠又親

近、變幻而神祕。」

二〇〇八年初，香港大學美術博物館主辦「畫字我心——靳埭強繪畫」展覽。靳埭強認為

這個展覽對自己很重要，所展出的繪畫作品主要是書法山水，是他在新世紀創作的小回顧，也

可以說是一個中期報告。他的書法山水作品多是選用前人佳句，有在一張紙上繪畫的，像《山

外有山》、《仁者樂山》、《清心》、《心如水》、《觀自在》；有在每張紙畫兩字，又可兩

張併合成句的，像《天人》、《合一》、《香江》、《如畫》；也有大型的七聯屏《只緣心在

此山中》和《雲山意造本無法》，甚至巨幅九聯屏作品《雲山動》。

《只緣心在此山中》寫於二〇〇四年，首展於深圳國際水墨雙年展之「設計水墨」國際邀

㊱ 陳俊宇《山海相連藝境無疆——讀靳埭強的水墨畫作品有感》，《明報月刊》二〇〇七年，一月號，總四九三期，第一〇二頁。

《雲山意造本無法》七聯屏
水墨紙本
（2007）
M+ 藏品

請展中；內容出自蘇東坡《題西林壁》最後一句「只緣身在此山中」[37]。靳埭強登廬山後有很深共鳴，五老峰的雲煙銘記心中；於是把「身」字改為「心」字，創作了七聯屏。《雲山意造本無法》寫於二〇〇七年，詩句同樣出自蘇東坡。靳埭強把原句「我書意造本無法」[38]改了兩字，成為「雲山意造本無法」。兩個作品都以草書的優美筆畫旋律，寫出自然的視覺樂章。

《雲山意造本無法》在香港展出後，曾於上海美術館和深圳關山月美術館巡展，然後回到香港藝術館為上海世博策劃的交流展「水墨對水墨」中展出；最後成為香港 M+ 視覺文化博物館的藏品。

展覽中最巨幅的作品是《雲山動》九聯屏，內容九個字「意動心動筆動雲山動」，分別寫在九張紙上。這九屏可以單獨成畫，例如「筆」、「心」，又可分拆靈活併合，組成不同的字詞，例如「心動」、「山動」、「意動雲山」等等。展覽中一些作品，包括這個九聯屏，都是靳埭強在展覽前的新作。

[37]
蘇東坡《題西林壁》：「橫看成嶺側成峰，遠近高低各不同，不識廬山真面目，只緣身在此山中。」

[38]
此句出自蘇東坡一首七言古詩《石蒼舒醉墨堂》，其中有兩句：「我書意造本無法，點畫信手煩推求」。

282

展覽同期出版一本畫冊《靳埭強繪畫》，收錄靳埭強在不同時期的繪畫作品，是他藝術創作的一個大回顧。書分兩部份，文字橫排的《畫自我心》選錄他自一九六八年至二〇〇七年的水墨藝術解說，以及名家的評論；文字豎排的《畫字我心》則收錄他自二〇〇二年至二〇〇七年創作的書法山水畫，並有皮道堅專門為此書撰寫的文章[39]。文中全面評論靳埭強的藝術創作，並指他的新創作是可行之路：「靳埭強以其新的書法抽象寫意風格『意造雲山』，意在強調全球化語境下的文化差異性，保持文化歸宿感，為這一取向又添新格。這表明立足於本土的生存體驗，自覺延續傳統文脈，巧妙利用民族、民間藝術資源，當是全球化語境下民族當代文化復興的一條可行之路。」

無法變法　無中生有

靳埭強受偉大音樂家貝多芬感召，立志要做藝術家。貝多芬一生創作不斷，每一首交響曲都追求突破，不斷變法，跨越自我，而能成為承先啟後的大師。在視覺藝術世界裏，畢加索是其中佼佼者，也是終身探索，不斷跨越自己過往就成就啟導潮流。中國古代畫家石濤，有「立我法」之論，又強調變法的重要[40]。還有靳埭強的老師呂壽琨，也是身體力行的創新者。這些大師在不同年代的變法創新，對靳埭強有深遠的影響，令他經常自省，要做多元探索，以求變法，不斷跨越自己。

社會的進步由不斷的變革開展，藝術的發展亦有賴跨越創新。當代水墨畫的變革，由香港、台灣於一九六〇、一九七〇年代開始啟動。中國實施改革開

[39]
皮道堅《意造雲山意若何——靳埭強現代水墨藝術解讀》，《畫字我心——靳埭強繪畫》，香港大學美術博物館，二〇〇八年一月，第四至七頁。

[40]
石濤《畫語錄》「變化章第三」：「至人無法，非無法也，無法而法，乃為至法。凡事有經必有權，有法必有化。一知其經，即變其權；一知其法，即功於化。」

放後，內地水墨畫興起了新的氣象，深圳成為其中開放性、包容性較強的地區。在深圳舉行的「國際水墨畫雙年展」很快發展為重點文化活動，每屆有多個專題策展，推動水墨創新的廣度和深度。

自從一九九二年第二屆國際水墨畫展在深圳舉行，靳埭強便應邀參展，後來參與多屆展覽。自二○○四年起，水墨畫雙年展增設了「設計水墨」專題展。主辦方邀請國際著名設計師做水墨藝術創作，包括靳埭強、袁運甫（中央工藝美院壁畫藝術家），還有海外名家共十人。靳埭強以「只緣心在此山中」七屏書法山水參展。大會亦公開徵集其他設計師參展，並作評選，令這個水墨畫展耳目一新。

第五屆「國際水墨畫雙年展」在二○○六年舉行，再辦「設計水墨」專題，邀請更多設計名家參展，包括香港的靳埭強、劉小康、黃炳培（又一山人），內地的王序、韓家英、王粵飛等。靳埭強構思參展作品，書法山水是主要路線，不過因為已經有更多經驗，有意尋求突破，做不同形式的創作。

他想到「墨分五彩」，打算用五張紙來表現水墨的變化。他以這句話跨屏構圖，把四個字以焦、濃、重、淡、清墨繪寫在五整張宣紙上，文字結構和佈局也有挑戰性。創作時用筆求力透紙背，使畫能在空間中懸吊，正背面均可觀賞。在未經裝裱的畫幅下方，又放入五個透明容器，依次盛載濃淡不同的墨汁，讓水墨自然地循下方紙端往上滲透。這是一個立體的裝置，水墨滲透有時間的變化，成為一個四維度空間的創作。

《墨分五彩》
水墨紙本、混合媒介裝置（2006）
關山月美術館藏品

「設計水墨」的展覽場地是深圳關山月美術館，靳埭強的《墨分五彩》混合媒介裝置在現場很矚目。展覽完結後，關山月美術館收藏了這件作品。

二○○七年，香港設計中心舉辦一個書法與設計大師工作坊活動，邀請了淺葉克己、董陽孜和靳埭強做主持，帶領一群書法愛好者研練書法一天。淺葉克己是日本傑出字體書法家，董陽孜是台灣著名現代書法家。三位大師在工作坊中各做講座之外，還即席揮毫合作水墨書畫創作，完成三張作品，結下難得的筆墨之緣。

二〇〇九年，董陽孜在台北舉行「無中生有：書法・符號・空間」書法藝術展，非常成功。香港設計中心再度邀請她合作，舉行「書法・設計」海報及創作展覽。由淺葉克己（東京）、陳俊良（台北）、韓家英（深圳）和靳埭強（香港）策劃四地的《無中生有》海報及創作展。四地參展者運用董陽孜的「九無一有」書法系列為素材，各自透過不同的媒介詮釋創作新作。靳埭強邀請了十位中青年香港設計師，與自己一起參展。

以董陽孜的書法「無」字來做設計，看起來是很自由、容易的事，但怎樣表現「無中生有」？靳埭強希望在作品中傳達更深層次的中國哲思，一時找不到靈感。後來他隨手拿起一本《明報月刊》，看到一篇香港作家小思的文章，寫她在京都學習時，老師帶她到庭園中禪思，看到園中石壁有兩句話：「無山見山，無水見水。」他馬上得到啟發：畫家不是要去到山中才畫山，去到水邊才畫水，而是經常把在大自然看到的東西存於心內。自己多年來師自然，丘壑林泉盡在心胸；眼前無山，心中有山，則無山見山；眼前無水，心中有水，則無水見水。他挑選董陽孜兩個狂草「無」字，臨寫其中一字繪作雲山，題為《無山見山》，另外一字繪為流水，題為《無水見水》。這一組作品就是「無中生有」，不是眼前有，而是心中有。

這個展覽本來是海報展，而靳埭強展出的「海報」是全手繪的水墨作品。他認為這兩件作品是重要的，因為這是不同地區的交流，又有書法家的互動，表現與人互動的合作開放態度。在展覽後，這兩件作品成為香港藝術館的繪畫藝術收藏。

《無水見水》
水墨紙本
（2010）
香港藝術館藏品

《無山見山》
水墨紙本
（2010）
香港藝術館藏品

傳承跨越 不忘初心

二〇一二年是「香港設計年」，適逢靳埭強七十歲。由「創意香港」資助，香港當代文化中心主辦的「香港設計傳承跨越——靳埭強七十豐年展」，分別在香港中央圖書館展覽廳展出《墨化》，香港知專設計學院展覽館展出《脈化》和香港兆基創意書院展覽廳展出《物化》。

三個展覽的主題不同，展出形式也不同，還分別配合講座、論壇和工作坊等大型活動。

最大型的主展場在香港中央圖書館，有靳埭強親自選展七十組不同時代的設計作品，還有由籌備委員會邀請三十五位後輩，展出自選的代表作和另一互動新作，共七十件作品。策展意念是靳埭強把創作心得傳遞給後輩設計師，化為他們本身獨特的創作，有一種「潛移默化」的作用。《墨化》是「默化」的諧音，也表示用「水墨」去創作。

第二個展覽在香港知專設計學院，是靳埭強的設計回顧展，展出從他初學設計開始，到他七十歲的代表作品。這展示一個發展的脈絡，所以名為《脈化》。第三個展覽在兆基創意書院，由靳埭強帶幾位年輕設計師辦工作坊，讓中學生體現生活。每位學生要預備在人生中對他很有意義的一件物件，帶到工作坊，再以這物件創作一件藝術品，表達一個意思。所以這個展覽名為《物化》。

這三個展覽的陳列空間設計師是區德誠，他又要求靳埭強分別為三個展覽做一個主題創作，而這三件作品都有不同的表達方法。

在《墨化》展覽中，靳埭強創作了與《墨分五彩》相似的另一件水墨裝置《墨化》。他用

《墨化》水墨紙本、混合媒介裝置（2012）
香港藝術館藏品

三張宣紙繪寫兩個字，又在每張宣紙的底部切開一些，放六個透明膠墨盒，讓墨滲透上去。展覽後，靳埭強把作品裝裱為三聯屏。這三聯屏於二○一三年香港中文大學崇基學院主辦「字有我在」個展中展出後，成為香港藝術館的藏品。

在《脈化》展覽中，策展人請靳埭強在一面闊十米的牆上創作。他把多張宣紙併合釘在牆上，然後用水墨創作一條線，線上以阿

拉伯數字寫年份，從他入行的一九六七年開始，連續不斷寫下去，直至二○一二年。他把這作品命名為《事業線》。後來為配合一個公益活動，他把這「事業線」分割成一段段，再併成圖案印在衣服上面。

在《物化》展覽中，因為有靳埭強海報作品的示範，這些海報有很多是以物件去創作的，例如尺、石頭、墨等；策展人便請靳埭強創作一組水墨畫，把用在設計的物件畫出來，再加上一些文字，説明這件物件對他創作的意義。

二○一五年，廣州市扉藝廊主辦靳埭強海水墨個展。因為在展場有個較大的空間，不適合設木板間隔，靳埭強覺得最適宜懸掛一個可多面觀看的作品，就創作了裝置《山夢吟》。

《山夢吟》是靳埭強在一九八三年作畫[41] 後寫的詩歌，全文是「歷名山，師造化，千山入夢」[42]；懷丘壑，師我心，物我交融」。他在二百八十厘米高、六十五厘米寬的十二條幅上，大小錯落地以書法山水寫出全詩。作品懸掛在展場中央，又因為不想人在中間穿插，在地上放置自由聚散的廢稿，象徵不斷鍛練，變法立新的過程。這作品是詩、書、畫的融合，也是一種裝置藝術；是又進一步的跨越，而內容又不忘老師遺訓，「師自然」、「師我求我」銘記心中。

這一組作品在廣州展出後，二○一八年再於美國華盛頓展覽中展出。展出後有些破損，便裝裱為十二卷軸，巡展於汕頭和大連的大型個展中。二○二二年，又在香港大會堂低座一個水墨畫聯展「線條新韻律」中展出。策展人將《山夢吟》陳列在展場進口大堂內，成為開幕禮的主視覺背景，非常矚目，也成了觀展者的「打卡」[43] 熱點。

[41] 畫作是《山夢圓》（水墨設色紙本），一九八三年在美國圖書館「靳埭強水墨畫」個展中展出。

[42] 原文是「青山入夢」，靳埭強作畫時修訂為「千山入夢」。

[43] 「打卡」本來是指上下班時刷卡來記錄考勤的方式。現在衍生為網絡流行用語，指到了某個地方或擁有某些物件，拍照上傳社交平台向人展示。

《山夢吟》十二條幅裝置
水墨紙本
廣州扉藝廊展出記錄（2015）

靳埭強與太太在《山夢吟》連屏前合照

多元探索

●共融合─●從心所欲●二○一八─現今●

融和交流　以藝會友

靳埭強成為國際平面設計聯盟（AGI）會員後，經常到外國交流，曾經擔任 AGI 中國分會第一任主席。當時中國的會員較少，後來中國會員逐漸增長，其中有不少在深圳，於是籌劃在深圳舉辦 AGI 會員展覽。二○一八年，AGI 中國分會在深圳當代藝術館舉辦「AGI 在中國」大展，展出中國會員在不同年代的代表作之外，還要求會員以「AGI CHINA」為題創作一件新作參展。

AGI 是一個國際傑出設計師的組織，理論上會員都以設計作品參展。靳埭強想，設計作品可以用水墨來創作。之前他有很多設計作品內容都有水墨畫，而有些水墨畫又加了幾何元素，創作已經不分設計或水墨。於是他就以 AGI 三個字母去構想三張水墨畫。他認為 AGI 是一個國際傑出設計師組織，會員是以自己的創意藝術互相交流，就像中國人的「雅集」那樣，所以他的新創作用《以藝會友》為題。

他運用最基本的圖形：三角形、圓形、四方形，變化成有 AGI 三個字母的元素。以藝術會友，他想到「歲寒三友」，就以代表自己的松樹做主角，加上竹樹和梅花代表會友。他以字母

AGI 系列《以藝會友》與劉國松作品一起在香港藝術館展出

「A」繪成《松與梅》，以字母「I」繪成《松與月》。《松與竹》，以字母「G」繪成《松與月》中，月亮成為字母「i」上面的一點；不同地方的人都可看到相同的月光，有「但願人長久，千里共嬋娟」[44]的意思。

這個作品有設計師的性格和心思，又有中國文化的內涵，希望不同地方的會友，融和地交朋友，互相關心。雖然是參與設計展，但靳埭強當作藝術作品來創作，後來成為了香港藝術館的藏品。

這系列作品也是靳埭強在二十年書法山水的探索中，另一種突破性的嘗試；除了在設計概念的轉移，也有題材的新發展。他覺得自己不需要堅持在一個時期只集中做一種藝術風格。他以山水畫做題材，創作了幾十年，但很少繪畫花卉。他的書法山水畫得最多的是雲山、流水、松樹。這三張《以藝會友》作品，是他第一次在作品中繪畫竹樹和梅花。

在這《以藝會友》系列作品之後，竹樹和梅花較多出現在靳埭強的畫作中。像二○二一年在新冠疫情中創

[44] 這是蘇軾《水調歌頭》一詞最後兩句。「嬋娟」指月亮。意思是看着月亮思念遠方的弟弟，祈願大家都平安長壽，共享相同的月光。

作的《共吟》和《和唱》，就出現了松樹、梅花、竹樹，是他隨心自由地譜寫的視覺心曲。

善用科技　創作新姿

靳埭強與很多年輕人有交往，很高興看到他們喜歡自己的藝術，喜歡與自己交往。他曾幫助一些交往過的年輕人在人生道路的發展，看着他們成長為出色的藝術家。其中一位是洪強，他在中學生時代擔任聯校美術協會主席，而靳埭強是這個協會的顧問，常協助他們舉辦活動和展覽。洪強中學畢業後有心讀藝術專業，又想讀設計，曾諮詢靳埭強。結果他先在香港理工學院修讀設計，然後再考進香港中文大學藝術系，畢業後留學英國取得碩士學位。他對新媒體有興趣，是香港新媒體藝術創作中有代表性的藝術家，曾在香港藝術館主辦的「當代香港藝術雙年展」獲獎。

靳埭強很高興看到新一代對藝術的追求，又看到新科技對現代社會的影響很大，常想可不可以與年輕藝術家互動，合作做一件作品。雖然他很醉心水墨，不會拋棄，但又持開放態度，想涉獵一些新的媒體；之前的書法山水裝置已是較新的形式，可不可以用更新的電子媒體去做？於是他鼓勵洪強與自己合作，創作電子媒體的互動作品。

洪強找了他平時做電腦藝術的團隊，開展兩人的合作。過程中靳埭強想多了解新媒體的性能和長短處，用水墨這個媒介可以怎樣做。他構想要做一個互動作品，把水墨畫變成有動態。把畫作變成動態不是新鮮的東西，有不少作品是把一張平面畫作放在電子屏幕，其中自然或人

294

《意在山林》
動態影像裝置（2020）
香港藝術館藏品

《意在山林》
水墨紙本（2020）

文景觀變得動起來，水在流，鳥在飛，人在行走。靳埭強不滿足於做這些，他的書法山水不是自然形態的平面形象，而是書法和字的融合，本身的自然已是用另外一些視覺元素去組織。於是他想把它的動態變成像書法筆觸的運行，有不同的角度，甚至深度的空間變化。

在過程中，技術團隊給他很多不同建議，他選擇一些自己認為比較好的效果。他特別設計了一個四屏書法山水，用「意在山林」一句為題；創作水墨畫時加入時間空間的變動，然後通過電腦科技，造成動態四維視像的水墨藝術。

在二〇一九年，廣東美術館策展了一個名為「邊界的自覺」新藝術創作作品展，主題是探討有關藝術與設計的邊界，在觀念、創意、表達形式，以及思想層面上的自覺探索與可能。展覽由二〇二〇年初開始，選展了靳埭強的《意在山林》動態影像裝置，展出效果很成功，觀眾的反應也非常好。身為創作者，靳埭強經常自覺地思考，如何開拓更廣闊的創作空間，如何跨越界限。

《意在山林》後來在福建、廈門、武漢、深圳、廣州多個地方巡迴展出，有時會把平面水墨畫原作放在動態作品旁邊一起陳列。二〇二二年，香港藝術館決定收藏這件動態作品。

情緣藝緣　夫妻互動

靳埭強在二〇二二年迎來八十歲大壽，也是他的結婚五十週年（金婚）。他說自己很少慶祝這些紀念日，甚至連太太何時生日，結婚週年是哪一天都沒有記住。在結婚二十五週年時，

他們曾辦了慶祝活動，與一眾親人、好朋友、同事聚餐，又出版了一本照片冊作為紀念品。靳

埭強在那次活動上還是第一次送花給太太。到了結婚五十週年，大家覺得應該辦些活動，為這

段長久而珍貴的情緣慶祝。

靳太太陳秀菲也很喜歡藝術，曾經習畫多年。她最初在大一設計學院修讀設計課程，是靳

埭強的學生，後來又跟隨名師學畫。她的繪畫老師有些是靳埭強的老師，也有些是他的同輩朋

友。靳太太多年來有不少畫作，曾參與同門師兄弟的聯展，但卻從來沒有與靳埭強一起做過二

人展。在金婚紀念的日子，靳埭強提出可以辦一兩人的作品展覽，大家都覺得好。

他找到區德誠來做策展人，讓他來構思怎樣呈現靳氏夫婦的藝術生活。籌辦過程也不容

易，因為找展覽場地很困難，要檔期配合，又要有足夠空間；加上新冠疫情在年初忽轉嚴峻，

政府實施嚴格的限聚令。他們找到位於石硤尾的賽馬會創意藝術中心㊺，在地下一層的展廳樓

底很高㊻，可以應用的空間較大。

策展人區德誠給兩位主角安排了功課。其中一件是請靳氏夫婦合作一幅七米高的水墨畫，

可以從展場的天花板吊下來展示。他又知道靳埭強從二○一八年開始，在家中教授外孫女美術

課，便要求這幅畫加上外孫女的畫作，是三個人的聯合創作。展覽的名稱也變成「情緣藝緣50

連——靳埭強陳秀菲阮迎聯展」。

結果靳埭強創作了一幅八米半高的水墨畫，由他與太太結婚那一年（一九七二）開始畫，

先是波普水墨風格；然後是師古人、師自然、師自我的設色山水、幾何山水；然後用書法山水

㊺ 賽馬會創意藝術中心由石硤尾工廠大廈活化而成，獲賽馬會慈善信託基金撥款資助改建，於二○○八年開幕，是香港浸會大學附屬機構。

㊻ 賽馬會創意藝術中心樓高九層，地下兩層藝廊可供租用。最底層的L0藝廊有一半樓高超過四米，另有一半樓高達七米。

藝廊現場展示
靳埭強、陳秀菲、阮迎合作
《天作之合》
水墨設色紙本
（2022）
(Jesse Clockwork 攝影)

靳氏伉儷現場互動創作
《丘壑連綿松連理》
木板上水墨
（2022）

的「天作之合」四個字，把不同時期的山水畫連貫起來；最後有松樹和梅花。他在每個時期的山水畫之間留一些位置，讓太太畫些適當的意象配合。最後他加上外孫女畫的兩隻小鳥和小龜，作為結尾。這麼長的一幅畫，如果三人同時一起畫，很難配合得好，所以整體是靳埭強的創作，再讓其餘兩人後來參與。這幅聯合創作是新嘗試，有靳埭強每個時期藝術生活的回顧，也有家人合作的親情，紀念五十年的感情和藝術探索。這幅作品沒有裝裱，在展場一角天花板吊下來，前後都可以看，因為太長，有部份要延展放在平台上，讓觀賞者近距離細看。

展覽在當年九月底舉行，展期共五天。展覽期間，靳氏夫婦要完成第二件功課，就是在展覽現場一起創作一幅新作品。作畫的地方是放在現場一處空間，五塊各有一米多闊的木板。靳埭強本來想好了一個書法山水題材，是先畫幾個字，再由兩人互動畫些山水上去。可是，在裝置會場時，區德誠搬了一些木板給他看，要他選擇應用木板的紋理。他發現那些木板的紋理很特別，而且都有它的美態，很容易讓他聯想到大自然山巒起伏的形態。於是他決定放棄書法山水的思路，直接根據木板原本的特質尋找隱現在內的群峰。

兩人現場合作繪畫創作是很大的挑戰，尤其是靳太太很不習慣在眾多人圍觀下作畫。他們每天下午到展場合作繪畫大約兩小時，用了五個下午的時間，剛好完成這幅山水作品。畫的前景是一個山崖的局部，兩棵松樹交纏生長在上，是連理枝的姿態。這是靳埭強一早想好的主題，他常用松樹代表自己，加上一棵，就是他和太太。背景的山巒起伏是兩人即興根據原木的紋理畫上去，代表靳氏伉儷在一個很美的山水環境中，互相舞動的姿態。

夫婦二人在現場參觀人士面前即興作畫，是很新的嘗試。現場也設置了器材，把整個互動創作過程記錄下來。繪在木板上的水墨畫是一件新作品，拍攝下來的影像也可算是一件新媒體作品。

這個展覽圓滿結束後，靳埭強伉儷的作品又移師灣仔中藝畫廊展出，為期兩個月。這次沒有外孫女一起參展，名為「情緣藝緣——靳埭強伉儷金婚聯展」；期間還舉辦了兩場文化沙龍，包括「靳氏伉儷藝術情緣分享會」和「靳埭強與姚進莊教授藝術對談」。

德意誠形　八十展望

香港社會在二〇二二年飽受新冠疫情困擾，而靳埭強卻沒有閒下來，舉辦了多次展覽，十二月在中環大館⁴⁷舉辦的回顧展是壓軸活動。回顧展於大館TOUCH畫廊舉行，區德誠是策展人。靳埭強在自己八十歲之齡，就自己從開始水墨畫創作至今五十三年來做一次小型回顧。展覽除了展出他自一九六六年開始創作、從未曝光的作品之外，也根據他每個時期的創作風格演變，精選一些具代表性的作品共五十餘幅，展現他多年藝術探索之路。他更與策展人區德誠的作品互動，創作一系列新風格作品，主題定為「德意誠形×靳埭強八十展望」。

區德誠在「靳埭強七十豐年展」時曾做一個互動創作《無山見山，無水見水》，用一塊鐵板的鏽蝕表現山水現象。他近年喜歡攝影，在生活中捕捉一些城市的形態，有時與字體做互動的表達，有時捕捉城市的光影。靳埭強看到區德誠的創作，覺得他捕捉的城市意象，很有現

⁴⁷
「大館」即舊中區警署，曾經是香港警察總部。二〇〇五年，大樓交還香港特區政府，後來與毗鄰的前中央裁判司署及域多利監獄成為法定古跡，並活化成為一個集古跡及藝術館於一身的建築群，在二〇一八年正式對外開放。

《城市殘荷》
水墨紙本
（2022）

《光影松風》
水墨紙本
（2022）

今城市人的精神面貌，譬如比較擠迫、髒亂，有時又比較空虛。於是他借助區德誠的攝像眼（camera-eye），將松、竹、梅、山等傳統自然景象，配合城市光影成為一種新的創作。

傳統中國畫很少有光影的描寫。靳埭強從區德誠的攝像眼，觸發對中國傳統的生活情趣，用以物詠情的意象，與當代城市生活的品味，對自然意韻的表達，是跨世代、跨時空的。這種意態的融合，是一個現代人對傳統生活的品味，對自然意韻的表達，是跨世代、跨時空的。這種創作對靳埭強來說是頗大的突破，但他表示並不情有交匯和新的呈示，是比較新的演繹。這種創作對靳埭強來說是頗大的突破，但他表示並不是想發展一個新的藝術探索時期的風格。

跨界互動　舞畫相輝

靳埭強很喜歡與不同界別的人互動創作，即使不知道自己是否有能力做好，仍會大膽接受挑戰。早在二○○一年，他就與香港中樂團合作，有兩場書畫與音樂互動的表演。中樂團演奏一首《春江花月夜》樂曲，靳埭強要配合樂曲，在十一分鐘時間內繪畫一張高兩米，長三米的水墨畫。這首樂曲是有主題的，有意像可以讓他思考。他要先在家裏設計和練習，模擬配合樂曲的繪畫過程，因為在舞台的繪畫姿態也是一種表演。

靳埭強在二○一一年又再次接受邀請，與香港中樂團合作表演兩場。他認為藝術創作可以有多些互動，這些合作很有挑戰性，有新的撞擊火花；自己即場創作的作品未必很偉大，但很有紀念價值。

302

《舞畫道》舞台演出（2023）（靳子森攝影）

靳埭強最近期的跨界互動，是與錢秀蓮舞蹈團的合作。他在一九九〇年代藝術家年獎評審時認識舞蹈家錢秀蓮，很欣賞她的傑出表現。她是出色的現代舞創作者，在過去不同年代都有新的發展，例如與書法、太極、武術等結合創作舞蹈。

錢秀蓮經常尋找新的創作靈感，二〇二二年決定展開一個畫與舞的創作表演。她第一個選的藝術家是靳埭強，因為很欣賞他的藝術作品和創作歷程，打算以靳埭強不同時代的藝術面貌和創作成果做靈感，啟發舞者排演創新舞蹈。

《舞畫道》在二〇二三年三月底上演，是個包括音樂、動態影像、舞蹈、太極的多維度創作。靳埭強不同時期的水墨畫作品，以電子技術在舞台上顯示動態影像，讓舞蹈家在舞台上配合畫作意象和音

樂表演，有一種意念上的交流和表達。把靳埭強畫作造成視覺意象，由「進念‧二十面體」[48]負責。「進念」是靳埭強長期支持的實驗藝術團體，在香港是一個優秀文化品牌，在舞台空間表現新媒體視覺藝術，有豐富經驗。這次演出成績很好，得到觀眾的讚賞。

靳埭強覺得這種合作是很好的嘗試，他的水墨作品可以借助新科技，延展至舞台這樣大的空間，比《意在山林》動態裝置的小屏幕又進一步。他的性格是想不斷有新的撞擊，有新的領域讓自己嘗試，也喜歡與人互動，希望將來可以再作新的探索。

回顧歷程　感恩所得

靳埭強回顧自己數十年的藝術創作生活，在不同階段曾得到各種鼓勵，引領他在藝術道路上不斷前行。其中最重要的當然是呂壽琨老師的指導和勉勵，帶領他走上「師古、師自然、師自我」的水墨之路。除了老師的教誨，獲得藝術獎項成為他不斷奮進的另一動力來源。

一九八一年，他的水墨作品《黃山小景之一》入選「當代香港藝術雙年展」，並且獲得「市政局藝術獎（繪畫──國畫素材）」。香港藝術館為每屆不同類別的獲獎者舉辦聯展，靳埭強很認真創作了一批水墨畫，參與一九八二年的聯展。像《憶蓬萊》系列和一套四屏作品《空山雲序》，後來都被博物館或私人收藏。靳埭強認為這個作品聯展，讓獲獎者很認真地做總結，再創作新作品來發表。他們有更大空間展出多張大型作品，而且與其他獲獎者的作品同場展示，有點比拼意味，覺得自己一定要做得更好。

[48]「進念‧二十面體」在一九八二年成立，是香港非牟利實驗藝術團體。後來成為接受香港政府資助的專業演藝團體之一，在國際文化圈也受到注意。

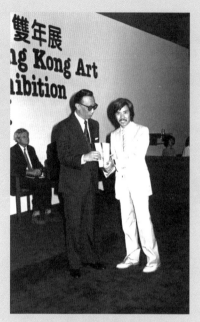

靳埭強獲「市政局藝術獎」
市政局主席張有興頒獎（1981）

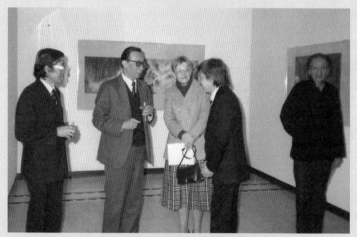

「當代香港藝術雙年展」「市政局藝術獎」
獲獎者聯展（1982）
圖中為譚志成（左一）、張有興（左二）、靳埭強（右二）及陳福善（右一）。

《美術家》雙月刊 64 期（1988）

靳埭強在一九八七年獲得「雄獅美術雙年獎」。

《雄獅美術》是台灣兩本最重要藝術雜誌之一，當年選擇幾位發展得好、有成績的藝術家，包括台灣的李義弘和羅青、香港的靳埭強、美國的靳杰強，辦一個四人聯展，並給予獎勵。同時，在雜誌上組織一些專家評論，介紹他們的作品。這對靳埭強來說是一個很大的鼓舞。

除了獎項，一些專家評論也讓靳埭強獲益良多。《雄獅美術》雜誌注重中國繪畫的發展，並曾舉辦研討會、請專家發表論文，在雜誌上刊登。美術史學者李渝曾在一九九○年的研討會上發表論文，評論中國當代水墨畫整體發展情況，嘗試探索將來展望。靳埭強後來在《雄獅美術》雜誌上看到這篇論文[49]，就其對自己的評論和讚賞感到鼓舞。他認為如觀照所行的路，自己可能不懂得這樣看，評論家的看法對自己學習，以及面對將來發展的追求有很好的作用。

另一位曾對靳埭強提出鼓舞性評論的，是前輩藝

[49] 李渝《民族主義‧集體活動‧自由心靈》，《雄獅美術》第二三二期，一九九○年六月，九八至一一三頁。

評家黃蒙田。黃蒙田是集古齋所出版《美術家》雙月刊的創辦人，是很有地位的藝術評論家。《美術家》有一期以靳埭強為專題[50]，刊登幾篇評論文章，有評論他的設計，有評論他的藝術作品，又選登他很多作品。評論靳埭強水墨畫那篇文章就是黃蒙田寫的，他的評論很全面，談靳埭強的畫怎樣發展，怎樣在傳統中汲取養份，尋求新的方法有甚麼好處。最後他有些鼓勵性的批評，覺得靳埭強是一個永遠都在創新求變的人，但那個時期並未有新進展。靳埭強驚訝前輩藝術家有這樣開放的態度，樂意接納他這些刻意追求新風格的創作，還鼓勵他求變。

在二○○二年「生活‧心源：靳埭強設計與藝術展」，同期出版的《藝術得自心源》一書中，收錄了美國堪薩斯大學穆菲講座名譽教授李鑄晉的文章，用《靳埭強——一個最能代表香港文化的畫家》為題，正面評價他「中西合璧，國畫與設計匯合」的水墨畫。書中也有香港中文大學藝術系講座教授高美慶的文章，表示對靳埭強的書法山水畫有所期待。

靳埭強最初從事水墨創作常受到不客氣，甚至不公平的批評，他自己也有反思。後來看到這些重要評論家的鼓勵性評論，對自己有所期待，就加強了他對藝術前路的信心，繼續勇於創新，隨心而畫而為。

靳埭強覺得自己到這個年紀，屬於一個晚年藝術家，應該從心所欲地，順其自然地發揮，可以用不同的思考和表達方法，創造自己的藝術。想前人未想，做前人未做是他終生的追求，面對前面仍有無邊無盡的藝術大道。

[50]
《美術家》雙月刊第六十四期，一九八八年。

教育

靳埭強　教育足跡

中英簽署「香港前途聯合聲明」

中國實施改革開放政策

香港理工學院正式成立

- 1970 ● 與師友創辦「大一設計學院」
- 1972 ●
- 1974 ● 在大一學院開辦「插圖設計文憑課程」
 開始擔任理工學院設計系夜間課程導師
- 1976 ● 在「集一畫院」開辦設計課程
- 1978 ●
- 1979 ● 到廣州美術學院交流講學
- 1980 ● 與同學合夥創辦「正形設計學校」
- 1981 ● 以「正形設計學校」名義再到廣州美術學院交流，並舉辦展覽
- 1982 ● 首次編著的設計教材《平面設計實踐》出版
- 1984 ●
- 1985 ● 第三次到廣州美術學院訪問交流
- 1988 ● 在台灣出版《商業設計藝術》

一 作育英才

● 香港篇 ● 一九七〇—二〇一〇 ●

靳埭強少年失學，因為修讀了香港中文大學校外進修部的設計課程，從而改變一生。他後來積極投身設計教育工作，希望像他一樣的職業青年有機會藉着進修而改變命運。

上世紀六十年代，香港沒有民辦設計課程，只有「香港工專」（理工大學前身）[1] 有設計課程。一些私立藝術學校像「香港美專」[2]、「嶺海藝專」[3] 有開辦實用美術班，教授廣告畫、寫美術字、繪畫黑白產品圖等，是一些比較老式的課程。曾在玉屋美術組任職美術助手的黃海濤和吳江陵，之前就在這些學校學習。香港中文大學校外進修部的商業設計課程，教授現代設計觀念，有別於傳統美術班，很受注意。在當時的社會，極少數人可升讀大學或專上學院，新設的文憑課程可讓在職青年獲得學歷認證，有很大的需求。靳埭強是這個課程的第一屆畢業生，他和同學都得到工作機會，有些更在設計行業有很好的發展。可惜這個文憑課程只辦了一屆就停下來，令很多想報讀的青年大為失望。課程的策劃者王無邪任職香港博物美術館助理館長，策劃不少有份量的展覽，可能因為太忙，已無暇兼顧設計文憑課程了。

[1] 香港官立高級工業學院在一九三七年成立，是香港第一所由政府資助，提供專上程度的工科教育院校。學院在一九四七年改名為香港工業專門學院，提供全日制及兼讀制課程。香港理工學院在一九七二年成立，接管香港工業專門學院的職員、課程和校舍。香港理工學院在一九九四年升格為大學。

[2] 香港美術專科學校在一九五二年成立，由陳海鷹創辦，是香港第一所私營美術專科學校。

洞察需求　創辦學校

邀請靳埭強轉職玉屋設計師的呂立勛，這時已離開玉屋百貨，在一家著名廣告公司工作一年後又離開了。他看到設計課程有市場需求，就來找靳埭強，希望夥拍他幹一番事業。呂立勛覺得有不少人想報讀設計文憑課程卻沒有機會，他和靳埭強已學過全部課程，又有專業工作的實踐經驗，應該有能力教學生，不如自行開辦學校。呂立勛是有大志的，他熱愛設計，想幹一番事業。靳埭強這時已轉職到恒美商業設計公司，發展很好，連年加薪。他本來想做藝術家，碰巧進入設計行業，得到老闆賞識，有很好的事業前景，完全沒有想過要放棄這份自己喜歡的工作而去當教師。另一方面，他覺得自己沒有學歷，沒可能以任教課程來維持生計。而且他一向沉默寡言，很少與人交往，從沒有想過要面對一大班學生講課。雖然如此，他覺得呂立勛的想法很好，應該支持他，因為王無邪老師不再開班，他的教學理念沒有人承傳是很可惜。靳埭強並沒有打算離開恒美而全身投入，不過設計課程是在夜間讓在職人士上課，自己應該可以在下班後去教學。他又覺得如果辦學校，不能單靠他們兩人，應凝聚更大的力量，於是建議找多些人才參與，包括同學兼好友梁巨廷和張氏兄弟，甚至可以找老師加入。雖然王無邪老師未必有時間做實務或任教，但可指導後輩和增加號召力；再想到呂壽琨老師這麼熱心藝術教育，也想邀請他參與。結果兩位老師都支持，王無邪願意做顧問工作，又建議由太太吳璞輝出任校董。吳璞輝也有藝術專業資格，她與王無邪是同學，跟隨呂壽琨習畫之後，一起到美國留學，畢業回港後曾在香港中文大學出版社任職。

③嶺海藝術專科學校在一九六〇年創立，由梁蔭本任校監兼校長。學校在七十年代後期停辦。

他們合夥的設計學校在一九七○年開辦，創校股東有呂立勛、靳埭強、梁巨廷、張樹生、張樹新、呂壽琨、吳璞輝。呂立勛是發起人，而且是主要搞手，佔百分之五十股份，兩位老師各佔百分之十五，餘下百分之二十就由靳埭強、梁巨廷、張氏兄弟四人均分。創校前他們開籌辦會議，商議學校用甚麼名稱，呂壽琨老師提議用「大一」。這個名字筆畫簡單，「大」是宏大、廣闊，學設計要學很多不同學科，要博學；「一」就是專一、一以貫之；合起來又好像「大學一年級」。於是，學校一開始就取了個很厲害的名稱：「大一學院●藝術設計中心」。

張樹新設計了校徽，是一個圓形，有直角伸出，表示突破發展。

學校由呂立勛出任校長，只有他是全職，靳埭強任副校長，其他股東是校董。學校行政事務主要由呂立勛負責，包括統籌策劃、財務等，靳埭強則協助參與課程策劃和編排、安排教師、寫課程大綱等。兩位老師也有就課程提意見，王無邪老師更把他在中大校外進修部策劃的課程內容給他們參考，雖然「大一」不一定可以全部照做，但力量也很足夠。他們剛創校就開辦兩年制文憑課程，不是要提供正規學術資格，也不須考入學試，只想學生經過專業培訓，便不愁找不到工作。學校的股東都會擔任教師，包括吳文炳、梁福權、刁志華等，還有呂立勛在行內的朋友，都是在大公司任職的設計師。

那時私營學校招生，都是用登報、派單張、貼街招的方式。他們做了一張招生單張，介紹課程和教師團隊，還印有每位教師的頭像和代表作品的照片。更厲害的是，他們有機會上電視節目宣傳。幾位在設計界初露鋒芒的年輕人創辦設計學校，而且他們的老師兼校董是有名藝術

大一學院‧藝術設計中心創校宣傳單張（呂立勳設計）

大一學院創辦人（呂立勳、靳埭強、張樹生、張樹新、梁巨廷）
接受電視節目訪問（1970）

初任教師　迎難而上

靳埭強第一次當教師，任教基礎設計、色彩學、字體設計等課程。開學第一節課教素描課程，他心情十分緊張。素描有十二節課，是兩年證書課程的必修基礎學科。他並不是一個開朗健談的人，又沒有教學經驗，所以要將勤補拙，上課前把要教的內容全部寫成詳細筆記，甚至

家，便受到注意。當時「麗的映聲」④ 有一個「名畫與畫家」節目，主持人是袁昌鐸，邀請五位年輕校董到電視台接受訪問，是很好的宣傳機會。

當時香港私人辦學比較自由，限制不多，只需向教育司署註冊。他們最初在灣仔告士打道租了一個單位作為校舍，該大廈在六國飯店西面，樓下是車行，樓上是寫字樓單位，有各類型的公司。學校有兩個課室，每星期六個晚上有課，如果每晚開兩個時段，便可以有兩班學生，第一班由六時半至八時上課，第二班由八時十五分至九時四十五分上課；如果一個學生每星期上兩節課，便可以招收六班學生。他們的校董和教師都很優秀，在創校第一個月已收到學生，學生上課後都覺得滿意，成效很好。

④「麗的映聲」在一九五七年啟播，隸屬英國麗的呼聲（Rediffusion）在香港開設的分公司，是香港首家收費有線電視台。一九七三年轉為免費電視台，並改名「麗的電視」。一九八二年轉售予邱德根家族後，改名「亞洲電視」。

要在黑板畫甚麼圖都寫清楚。因為做足準備工夫，所以他上課很順利，沒有出錯。他教素描並不像傳統的每堂課只讓學生寫生，而是多講些理論，然後讓學生一步一步實踐。課堂時間短，學生可以畫的東西不多，要回家再做功課。靳埭強第一天上課，有兩件事令他印象深刻。第一件是上課時點名，有一個學生叫「陳幼堅」，他覺得名字很特別，就記住了。第二件是下課後看到王無邪老師坐在課室外面，原來老師有聽自己講課，還對他說：「你可以當教師，中氣很夠，我在外面也聽得很清楚。」老師的鼓勵加強了他當教師的信心。

「大一學院」剛創校便有不錯的成績，但營運並不容易，遇到的問題也不少。該校兩年證書課程是每月收費，有些學生上了幾堂課就不來了，下個月便收不到錢。雖然每班人數減少了，教師的酬勞要照樣支付。校方再努力招生，但新生怎樣安插入已開課的班級，又要費神編配。

另一個較大的問題是學校的註冊。他們創校時向香港教育司署申請註冊，但原來過程很繁複，主要是對校舍的審批，要經多個政府部門批核，包括消防處、建築署、衛生署，審批不是短時間可以辦到。他們接獲通知校舍不獲批核，因為位處的大廈有假髮公司⑤，消防處認為危險。他們要另找校舍，搬遷又要花費一筆資金。後來找到一個符合條件的地方，在灣仔軒尼詩道鄰近集成中心，樓下是銀行，二樓是幼稚園。幼稚園是已註冊的學校，學生下午放學，校舍可讓他們在晚上辦夜校。那裏有四個課室，可以招收八班學生。「大一」搬到該處後才註冊成功，成為香港首家有牌照的私立設計學校。

「大一」自此上了軌道，學生持續增長。創校一年後，就在大會堂高座辦了個小型展覽，

⑤ 上世紀六十至七十年代，香港輕工業十分蓬勃，假髮業是其中一個興旺行業，產品主要出口外國，工人有頗高薪酬。

展出學生的功課，也受到注意。有多位學生表現出色，令靳埭強印象深刻的是陳幼堅。他中學畢業後進入著名的格蘭廣告公司任職辦公室助理，後來到「大一學院」報讀兩年制設計文憑課程，除基礎科目外，靳埭強還教過他包裝設計、書刊設計等學科。他很努力，吸收能力強，成績很好。他在大會堂展出的作品，讓公司的創作總監（Creative Director）看到，覺得他有天份，就把他調到自己的部門做設計工作。陳幼堅因此並沒有完成全部課程，就轉職設計師去了。一九七二年，「大一」第一屆學生畢業，不少成績優良，各有發展。其中靳埭強印象最深的是何中強，他赴英國深造回港後加入恒美，在靳埭強的設計團隊任職設計師，後來自立創辦設計公司，專長商標設計，成為香港設計師協會的資深會員。

退任校董　專注教學

雖然「大一學院」有不錯的發展，但呂立勳覺得使用幼稚園校舍並非長遠之計，不久就開始物色更適合的地方。在第一屆文憑課程學生畢業之後，「大一」又再搬遷。呂立勳找到灣仔登龍街一個附有平台的單位，由他的親戚買下然後租給「大一」。這裏面積更大，而且可以全天運用，招收更多學生。可是，學校的遷校計劃又引起股東之間的一些意見。兩位老師不想大家出現磨擦，提出不如把學校交回給呂立勳全資經營，建議呂立勳收購其他人的股份，成為他的個人事業。靳埭強最初建議邀請老師和其他同學參與辦學，是想延續王無邪老師所策劃的課程，可能兩位老師不想學校只為謀利，理想更宏大一些，與呂立勳的想法並不相同。靳埭強很

「字體設計」課程　靳埭強教學筆記

信任呂立勛，沒有理會經營的事，學校發展得好，自己勤於教學，又有兼職酬金，已很滿足。不過兩位老師要退出，幾位同學和他當然跟隨。他也覺得呂立勛一向全身投入管理學校，又是大股東，由他獨資經營應該沒有問題。呂立勛積極游說他留任合夥人繼續合作，但他一向沒有事業心，不考慮再投資收購其他人的股份，所以回絕了。不過他答應仍留在學校任教，只是不做股東和校董。

兩位老師和四位同學退出後，「大一學院」就由呂立勛獨自經營，事業發展非常興旺。靳埭強退股後，仍留校任教一段頗長的時間。他認為幫助學校辦得成功，也建立了自己教學的自信，自此喜歡當老師，成為日後工作的一部份。他在那幾年教了很多不同科目，一部份是參考王無邪老師教過他的東西。王老師沒有講義，但教書很有條理，表達清晰，會在黑板寫大綱。靳埭強有做筆記，加上做功課的習慣，都可以作為參考，成為他做教師的本錢。不過他每次教學都會重看筆記，再重新撰寫大綱，然後編排自己的教學。尤其他已做了幾年設計工作，經過實踐，

對這些理論有了心得，可以使教學內容更豐富。特別是一些實用課程，例如「字體」，當年王無邪老師教的「字體基礎課程」有十二節課，是以英文字設計為主，中文字設計只有兩節課，佔的比重很少。可是在香港做設計，中文字也重要，所以他教學生時，不能只按照以往老師所教內容，要再翻查書本，加上自己在工作應用時得到的知識，重新編寫「字體課程」。他領悟到原來做老師是一種學習的方法，所謂「教學相長」，不單在工作實踐過程中可以吸收知識，在教學過程中也可再重新思考和學習。除備課外，上課時與年輕一輩討論，或者學生交功課時表現的創意，可以大家研究、吸收，是很好的互相學習過程。他也參與策劃一些新課程，找適當教師任教不同科目，編寫課程大綱，在過程中與不同教師也有切磋、互動和學習。

插圖課程 人才輩出

在「大一學院」教了兩屆文憑課程之後，靳埭強的教學任務逐漸增多，香港中文大學校外進修部、生產力促進中心、工業總會包裝中心都邀請他擔任導師。一九七四年，靳埭強為「大一」策劃了新的「插圖設計文憑課程」，是一年制課程。當時香港未有插圖專業課程，以前媒體上的插圖都比較保守，例如在報紙刊登的小說有插圖，也有些傳統的廣告畫，只是畫出產品形狀。「大一」之前的兩年制設計證書課程中有插圖學科，由靳埭強編寫課程大綱，每星期一節課，他親自任教，很受學生歡迎。他認為「插圖」與「平面圖形」、「字體設計」和「影像」是平面設計的四大表現手法，學習和發揮的層面很廣闊。要培養有現代創作觀念和扎實功

底的插圖師，短短十二節課並不足夠，於是策劃一年制的「插圖設計文憑課程」，每星期兩節課，他任教一節，另一節課就請其他行內高手來教。課程深入介紹插圖的創作觀念和不同的創作手法，可說是當時的創舉。這個課程有多個科目，包括：插圖概念、物體描繪、人物描繪、廣告畫技巧、插圖與設計、木刻版畫、蝕刻版畫、民間藝術與中國插圖講座、插圖家講座、插圖專題創作等。除了靳埭強是主任導師外，任教的都是港台名家，計有：司徒強、梁巨廷、鄒建基、陳雷夢、李琨培和黃經等擔任導師，施養德、陳錦華、嚴以敬（阿虫）、陳兆堂、廖修平、莫家駒等為客座導師，靳埭強親自帶領學生完成畢業作品集。

這個課程的收生要求是要有設計基礎，首屆就取錄了二十多位學生。那時「大一」設計文憑課程已有兩屆畢業生，其中有不少都再修讀「插圖設計文憑課程」，甚至有當時理工學院日校的學生來報讀。靳埭強這時已積累幾年教學經驗，對教學充滿熱誠，常與學生打成一片，建立友好關係。他很懷念在晚上放學後，常與一群學生到禮頓道的松竹樓吃夜宵，同享美食之餘，繼續討論說不完的設計話題。一年課程完成後，靳埭強協助學生籌辦畢業展覽，在大會堂高座八樓展覽廳舉行「插圖展」，展出各同學一年來的作業和專題作品集，又贊助印刷他們的展覽場刊。

這屆學生人才輩出，其中有六位同學，包括黃健豪、蘇澄源、李錦輝、郭立熹、吳鋒濠和莫康孫，他們聯同兩位理工學院畢業生共同成立了「插圖社」（Illustration Workshop），以自由工作的形式積極推動插圖創作。他們的作品很快引起了香港，甚至日本時尚媒體的注意，

第一屆插圖文憑課程畢業展場刊（1975）（蘇澄源設計）

「插圖社」社徽

「插圖社」刊物

又舉辦過兩次備受矚目的插圖展，把插圖創作推展成為一項專業工作。其中一項受到注意的項目，是由郭立熹、黃建豪、李錦輝等，為《號外》雜誌更新封面及字體設計，表現突出，成為時尚界的話題之一⑥。

這些同學後來個別發展，在設計、廣告、傳媒等領域各展所長，成為業界的精英。郭立熹為名牌時裝店做產品陳列和形象設計，又曾任廣告片美術指導，後來更開設餐廳，都很成功。

吳鋒濠（Louis Ng）後來成為香港著名廣告片導演，獲獎無數，包括 Puma、萬寶路等廣告都是業內的經典。莫康孫（Tomaz Mok）在跨國廣告公司一路扶搖直上，很快獲派到美國受訓，再到中國內地開設亞洲總部，成為中國廣告界元老級領軍人物。除了「插圖社」成員，還有幾位出色的學生，例如蔡啟仁，修讀課程時特別勤奮，畢業後投身廣告界，專長是字體創作，更獲得多項本港和海外字體創作獎項⑦。還有辜昭平畢業後創作兒童繪本刊物，後來發展電腦插圖，成為專家。

離開大一 轉教集一

在創辦「插圖文憑課程」這一年，靳埭強又有機會到理工學院任教。雖然「插圖設計文憑課程」的成績很好，但他因為自己在設計公司的工作和其他教學任務很繁忙，所以在完成第一屆課程後，就沒有在「大一」任教了。「大一」創校短短幾年已發展得很好，各項課程上了軌道，教學內容都已編寫好，學生人數不斷增長。可是隨着班級越開越多，導師水平變得參差，

⑥ 插圖社在一九七五年成立。幾位成員在一九七九年夏天自告奮勇為《號外》設計封面及拍攝時裝大片，大受好評。

⑦ 蔡啟仁在一九八〇年代曾多次獲得日本機構舉辦的漢字設計獎。

較難與學生作緊密的互動，上課有點流水作業式，靳埭強並不喜歡這種發展，這也是他不再任教的原因之一。他離開後，「大一」有更大發展，在九龍尖沙咀山林道開設另一所更大的校舍，後來更在大坑蓮花宮東街有整棟自置物業，成為香港最大規模的私立設計學校。呂立勛在一九九三年因病去世，他心中宏圖大計未得完全實現，非常可惜！「大一」並不會受到高昂租金影響，雖然公營設計院校不斷擴展，還能繼續營運，是非常難得的。

靳埭強沒有在「大一學院」任教之後，有人想跟他合作辦設計課程。一間在雲咸街的「集一畫廊」，曾為「一畫會」成員辦過畫展，包括除子雄、吳耀中和靳埭強。畫廊在晚上開設「集一畫院」，有意開設商業設計課程，找靳埭強來策劃。靳埭強在一九七六年策劃了「集一設計課程」，還親自設計宣傳海報。當時曾使呂立勛很不高興，覺得這是「大一」的競爭對手。但靳埭強覺得應該要有競爭、比較才會有進步，否則只有一家獨大並不是好事；而且當時「大一」規模已經很大，這個小型的課程不會影響他們。「集一設計課程」的壽命很短，只辦了大概兩年，便因「集一畫廊」結業而中斷了。不過這個課程的宣傳海報，影響了兩位後來成為設計大師的年輕人。第一位是劉小康，他讀中學時已很喜歡美術，看到「集一設計課程」（一九七六年）的海報，十分喜歡，就立志要做設計師。他中學畢業後考進了理工學院，修讀設計高級文憑課程，肄業後更進入靳埭強創立的新思域設計公司工作，後來成為合夥人。另一位是李永銓（Tommy Li），他看到「集一美術設計課程」（一九七七年）的海報，就被深深吸引而報讀，可惜課程不久中斷，他便改為報讀理工學院的夜間課程，繼續跟隨靳埭強學習，後來成為著名品牌設計大師。

集一設計課程海報（1976）

集一美術設計課程海報（1977）

理工任教 桃李滿門

香港理工學院在一九七二年正式成立，前身是香港工業專門學院，設計學系在一九六四年已有。為配合學院的新發展，該校在一九七四年聘任王無邪為設計學系首席講師，除了參與管理設計基礎課程，也負責發展夜間課程。以前理工設計系夜間課程也是兩年制，但沒有分科，是由一位老師帶一個班，兩年都是這樣，有點像師徒制。王無邪打算改革夜間課程，不能只靠原有的教師，便找了自己幾位優秀學生去做課程導師，包括靳埭強。

靳埭強初到理工學院，王無邪讓他教兩年制文憑課程的二年級學生，當時仍是舊制，沒有指明要教甚麼科目。他每星期上兩節課，每晚三小時（七時至十時）。這班學生共四十人，已讀了一年設計課程，他接手的第一節課便要了解他們學過甚麼。令他吃驚的是所問的基礎學科，學生都說沒有學過，也就是說他要在一年內把學生兩年要學的東西教完。在一年之後，王無邪就把兩年制文憑課程改為多個科目，由不同導師任教；後來再辦兩年制高級文憑課程，讓完成兩年基礎文憑課程的學生繼續進修。

靳埭強沒有正規的學歷，本來很難在理工這類專上學院得到教職，他有這機會是因為王無邪老師的提攜。他很珍惜這個機會，覺得是一種被認受的資格，所以很用心去教，用一年時間把所有要學的東西都教給他第一班理工夜間課程的學生。那時他在恒美商業設計的工作很繁重，下班後還到大一學院和理工學院任教，實在很不容易。當時理工設計系的地址位於鰂

靳埭強為理工學生舉辦畢業展的場刊（1975）

魚涌，在太古船塢舊址的一幢紅磚屋內 ⑧ ，而靳埭強在尖沙咀星光行上班。他下班後乘天星小輪到中環，在文華酒店後的巴士站等乘 2 號巴士，到西灣河太安樓下車，再往回走到紅磚屋。他上課會用幻燈片教學，但學院那時對設施管理很嚴格，借用幻燈機的手續很麻煩，於是他自行購買一部幻燈機，每次上課自己揹着幻燈機來回乘搭巴士。

他第一年教的學生最終都順利畢業，其中也有一些很優秀的學生。靳埭強任教「大一」時會為畢業生辦展覽、出版小冊子；而當時理工學院只是給設計系畢業生一個分數，頒發證書，沒有替他們做總結。靳埭強就想，不如也為自己的理工學生辦一個畢業展，可以激發學生的積極性，又讓社會認識他們的水平。他找到位於跑馬地口的「傳達書屋」⑨ ，它位處二樓，向街是一面大玻璃窗，店內有一個空間，可以做畫展。靳埭強跟

⑧ 香港理工學院成立後，新校舍仍在紅磡。

陸續興建，一些學系要租用外面地方上課。鰂魚涌太古船塢在拆卸前，曾把部分樓宇租予理工大學作臨時校舍，包括設計系的幾個學系在此上課。後來這大片土地發展為「太古城」屋苑，設計系也搬到紅磡的理工新校舍，但仍保留「太古設計學院」的名稱。

⑨ 「傳達書屋」位於跑馬地禮頓道與黃泥涌道交界，在一九七〇年由畫家嚴以敬和妻子馬永莉開辦。書店主要售賣台版文學和藝術書籍，還設有小畫廊，佈置優雅，是當時文藝青年喜愛的聚腳點。

書屋老闆嚴以敬（阿虫）相熟，徵得同意讓學生在該處辦一個小型設計展。他又找了兩三個較積極的學生到自己家中，合作設計製作宣傳海報、請柬和場刊，學生都很開心。

後來靳埭強聘請其中兩名學生到特高廣告公司任職。他對其中的莫治江印象特別深刻，因為這名學生後來在一個公開比賽中贏了他。那是為賽馬會一場特別賽事而設的獎盃公開設計比賽，靳埭強鼓勵學生參加。結果莫治江得了冠軍，靳埭強屈居亞軍。他樂於看到後浪推前浪，與學生一同出席在文華酒店的隆重功宴會。那項比賽的評審石漢瑞（Henry Steiner）坐在靳埭強旁邊，大家把酒論英雄，暢談甚歡。這一班還有些學生後來的發展都很好，開設了自己的公司，或者繼續留學深造，回港在理工學院任職講師。

香港理工學院夜間設計課程改制後，王無邪非常重用靳埭強。由於他基礎知識、專業實踐和教學經驗都頗豐富，所以，最初兩屆新生都有機會在八個學期裏，每週都上靳埭強的課，也由他指導他們的高級證書畢業作品集。

面對新生的第一課，是靳埭強最重視的三個小時。他很希望能引起學生對設計的熱愛，有多年上課經驗的他，很多知識都不需要看筆記讀稿，他已由沉默寡言變成可滔滔不絕的講師，但他更希望能誘導學生的主動性，令他們愛提問，各抒己見。三小時的課其實是頗長的，尤其是在白天辛勞工作後上課，但第一課也是最沒有壓力的課，學生帶着憧憬來到新的學習環境，師生做好互動有利日後課堂有好的成效。

理工學院夜間設計課程是很重視課後作業的，每科每週都要做好練習，上課時就要交功

課，老師公開評論同學的習作。師生的態度都很認真，個別老師的評語嚴厲，學生的壓力也大。靳埭強是坦率而溫和的老師，但也有令學生感觸落淚的時候。他有不少難忘的故事在理工的教學生活中發生。

有一年，理工日校一位精通描繪的教師畢子融要赴英國進修，不能任教夜間的人物素描課，王無邪決定由靳埭強任教。王老師對他的學生有充份理解，靳埭強不是學院出身，素描基礎以靜物為主，又只是工餘學習，對他的信任超乎想像。這是三小時的課，一半時間現場寫生，另一半時間講解和評論。靳埭強做好備課筆記就踏進畫室，同學們都就位於畫版前，向著平台，女模特兒在老師跟前，自我介紹後就脫下外袍，等候老師指示動作。靳埭強就是這樣以導師的身份，第一次體驗全裸人體寫生的美術課。他深受呂壽琨和王無邪的影響，不以技巧示範為傳授方法，而以啟導、論述、評析討論的互動學習過程，圓滿完成任務。他每次提起此事都很佩服王老師對他的絕對信任。

理工夜間設計證書課程在七八十年代有很高水平，除了理工學院全職講師，又外聘行業內實踐經驗豐富的高手兼任講師。學生大都是日間在設計行業中任職，因此他們的成就絲毫不比理工學院全日制的同學遜色。七八十年代是香港經濟起飛的時代，有很多勤工儉學的學生，靳埭強自己是其中模範，也感染了很多同學。他記得不少同學放學後還要開夜工，其中印象最深的是胡建華，他晚上十時放學後就急忙趕回 TVB 工作。當時他在 TVB 任職設計師，修讀理工夜間設計課程四年，是第一屆高級證書課程的優秀畢業生，靳埭強與他有四年的師生緣。

有些傑出的學生緣份較短。黃炳培在中學生時代因為欣賞靳埭強第一套鼠年生肖郵票，令他立志要做設計師。他後來考進師範學院，晚上在理工夜間課程學設計，因日夜兩校功課太多，沒有交齊功課，被理工取消他的就讀資格。

他與靳埭強只有一年師生緣，但常說「一日為師，終生為師」，成為大師後仍珍惜兩人亦師亦友的關係。

一九七八年，香港理工學院夜間課程第一屆平面設計高級證書課程結業，十三名學生全部獲得證書。他們編印了一本小冊子 *Design 603 Hours*，603是課程上課時間的總和，其實他們和老師所花的時間並不只這個數字，老師要備課，同學要做功課，都要花不少時間。

這一屆畢業生都是優秀的，除前述的胡

理工夜間課程第一屆平面設計高級證書課程畢業作品集：
Design 603 Hours

⑩「設計倫理」課程和專著，在本章第三節和第五節有敍述。

建華之外，阮慧聰等在廣告事業發展成功，潘家建專長於包裝設計，退休後幫助靳埭強在汕頭

大學教授「設計倫理」課程和合著專論⑩，都使靳埭強常記心中。

靳埭強在理工夜間課程培育的人才還有不少：周少康、林迪邦等插圖專長的同學成立了

「插畫會」，壯大了香港插圖家的實力；張秀華成為優秀的香港廣告創作人，後來北上在內地

再創高峰著書立說；李永銓是香港八十年代出道的最具代表性品牌設計師之一，他們都使靳埭

強引以為傲。

靳埭強不只重視有天份的學生。一九八三年，謝德隆努力進修升至高級證書課程第二年，

做畢業作品集力不從心；靳埭強花盡心血指導，讓他考取合格成績。他獲得證書不久就任教設

計，令靳埭強非常擔心，反問自己是否誤人子弟。一九八九年，謝德隆送來一本他與友人合著

的《印刷名詞詳解》；二○一二年，他又著作了《香港印刷史》，請靳埭強寫序。看到這位努

力不懈的學生做出對社會有貢獻的事，靳埭強欣然答應，寫了中肯的評論，又對學生衷心鼓

勵。

王無邪在一九八四年移民美國，辭任理工學院的職務。靳埭強在理工學院兼任講師至

一九八四年，其間亦曾兼教全日制課程。靳埭強沒有在理工任教之後很少參與較固定的教學工

作。王無邪移民之前，曾於理工夜間課程開設一些藝術延伸課程，靳埭強與徐子雄開設一個水

墨畫班。後來徐子雄在香港大學校外課程部開班時，他也客串教授了短時期的藝術課。在理工

還有少量由個別老師或學生籌劃的分享活動，靳埭強也樂意參與，並長期關心理工的發展。

理工學院要升格為大學之前，要請國際專家組評核新的學位課程。香港學術評審局⑪聘請靳埭強為評審專家之一，經過多天嚴格而繁重的工作，才通過合格的國際標準學位課程，為香港理工學院升格大學打下基礎。一九九四年，香港理工學院升格為香港理工大學。

二〇〇三年香港理工大學聘請靳埭強為榮譽教授。二〇〇五年，靳埭強獲頒授香港理工大學設計學榮譽博士。

靳埭強也曾為鄰近香港的澳門院校貢獻力量。有一位本來在香港理工學院全職任教基礎課程的講師畢子融，一九九三年到澳門理工學院，協助成立藝術高等學校並任校長。這是澳門第一所設計專門學校。畢子融上任後邀請靳埭強出任該校顧問，監察他們的教學和畢業生成績。靳埭強每年到澳門一次，當畢業班學生作品評分後，開畢業展之前請他評核，如發覺有不妥便提出。曾試過有位很優秀的學生，被評為不合格，靳埭強認為沒道理，便去問根由，校方說因為這學生頑劣不聽話。他覺得有些老師可能過於執着紀律問題，有些學生可能因為能力高又比較驕傲，便出現這種不公平的評分。他會提出來，認為不應因紀律問題抹煞學生的設計天份，幸好校方也很重視他的意見。後來畢子融離開該校，靳埭強也辭任顧問。澳門的設計教育起步較遲，但他們有良好藝術氛圍，也着力栽培年輕藝術家。在藝術比賽得獎的年輕人除得到豐厚獎金，還可以到葡萄牙受訓，回澳門也有不錯的出路⑬。

靳埭強也在該校辦了幾次講座，推廣「靳埭強設計獎」⑫，邀請學生參加比賽。

⑪ 香港學術評審局在一九九〇年成立，以獨立的法定地位為香港高等教育機構的學位課程進行評審，後於二〇〇七年改組為香港學術及職業資歷評審局。

⑫「靳埭強設計獎」在一九九九年創立，有關資料在本章第四節詳述。

⑬ 其中一位代表者是吳衛鳴，曾獲多項設計獎和藝術獎，又到過葡萄牙培訓，後來做了澳門藝術館館長，二〇一〇年更獲任命為文化局局長。

靳埭強獲理工大學頒授榮譽博士

再夥校友 創辦正形

香港中文大學校外進修部的設計文憑課程停辦了兩年後又再復辦，繼續培養設計人才。第二屆的畢業生包括黃海濤、吳江陵、韓秉華等。其中一位學生鍾文勇希望創業，看到「大一」很成功，設計學校有市場，便想開辦設計學校。他找了吳文炳（第一屆畢業生）、韓秉華合作，租用維多利亞公園對面的灣景樓一間幼稚園的校舍，在晚間開辦設計學校，名為「香港設計中心」。後來他們想凝聚更多力量，又知道靳埭強已沒有做「集一設計課程」，便邀請他加入。本來靳埭強沒有打算要做設計學校股東，但見他們盛意拳拳，又希望做優質設計教育，便答應參與。

大家商議之下，第一步是要改名，因為「香港設計中心」應不能註冊為學校，便改名為「香港正形設計學校」。他們覺得設計學裏「形象」很重要，「正」是對的意思，廣東話「正」又指好東西，做設計是要做對的又好的形象。「正」本身又有「教」的意思，「正形」也表示要引導學生走上正路。靳埭強覺得「大一」是很成功，但不夠好。理工的課程是辦得好，但很多人競爭學位，每年只招收數十人，但有好幾百人報考。報讀民辦學校並無篩選，可以說是有教無類。這麼多人不能得到官辦學位，他們便想在民間辦學校，讓更多人有機會學習。他們設計的校徽是用幾組直線組成「正」字，交叉位置有九宮格，也有教育、有教無類的意思。

香港正形設計學校在一九八○年創校，靳埭強是第一任校長，另設一個校董會，除了最初的幾位股東，還有伍或男、黃海濤、梁巨廷和張樹新。可是，過了很短時間，鍾文勇可能因辦

334

香港正形設計學校校徽

校理念跟他們不同，便另立門戶。靳埭強又因家事無暇兼顧校長的職務，也有個別校董退出，於是學校需要改組。鍾文勇退出後，韓秉華出任校長，靳埭強改任校董會主席，梁巨廷擔任教務主任。他們也要積極辦理學校註冊事宜，首先要另找較理想的校舍。他們找到灣仔譚臣道的壬子商業大廈，還找建築師去看過，符合教育署的辦學要求和消防條例，才決定租下來。

壬子商業大廈是慈善團體保良局的物業，不會不合理地加租，所以「正形」在那個地址營運了一段長時間。

「正形」的課程模式也是兩年制，分不同科目，大概二十人一班，收到足夠學生便開班，學生完成所有課程便可畢業。幾位校董很積極，第一年學生未畢業，他們已辦展覽，名為「現在香港之設計」（Design Now Hong Kong），展出當時香港平面設計界代表人物的作品，地點在香港藝術中心展覽廳，以香港正形設計學校名義主辦。他們想借此聯繫做設計教育的人才，結集力量推動行業發展，也可乘機宣傳新建立的學校，讓愛好設計者認識「正形」和香港當時的設計業情況。這個展覽由大德竹尾紙行贊助，後來更移師日本東京，作為與日本設計師的交流活動。

那時日本設計界與香港的接觸剛剛開始，日本有一個字體設計師協會，在一九七九年來香港交流，與香港設計師協會合辦「香港日本設計展」，地點在香港大會堂低座展覽廳。靳埭強

香港日本設計展場刊

在恒美、特高和新思域工作時，很多設計作品都得到香港設計師協會年展的獎項，就在這次與日本的聯展中展出，並且認識了一些日本知名設計師。這個聯展只在香港舉辦，並沒有在日本展出。

「正形」舉辦「現在香港之設計展」時，主動策劃把香港設計師的作品帶到日本展出。他們聯絡日本著名紙品公司「竹尾株式會社」的香港分公司，請他們贊助及協辦展覽，並負責在東京找展出場地。「正形」幾位校董帶着展品前往東京，在「正形」任教的老師也可參加，由靳埭強帶領訪問團與日本設計師交流，受到熱情的款待。這個展覽後來又到過紐約、廣州和天津展出⑭，也讓「正形設計學校」得到更多人認識。

⑭在廣州和天津的展覽和交流活動在本章第二節詳述。

「正形」創校後有平穩的發展，幾位校董都有任教，再加上業內好手，包括「大一」早期畢業生何中強等，師資優良，課程紮實。八九十年代香港經濟起飛，商業發展得很好，香港設計逐漸變得國際知名，很多青年人想修讀設計。「大一」比「正形」早十年創校，這時已發展至很大規模，又有自置校舍，每年收生達數千人，在會議展覽中心舉辦大型畢業設計展。

「正形」的規模較小，每年有幾百學生，也有舉辦畢業設計展，最初是在大會堂高座展覽廳，後來較多在香港藝術中心展覽廳。靳埭強最初仍同時在理工學院任教夜間課程，兩邊兼顧。到了一九八四年，王無邪移民美國，離開理工學院，「新思域」合夥人張樹新又離開了公司，靳埭強要投放更多時間在公司，不想兼顧太多教學任務；於是他推卻理工的教職，專心做「新思域」和「正形」的教學工作。「正形」一直由韓秉華擔任校長，梁巨廷擔任教務主任，與其他校董都只是兼職，各自要忙自己的正職工作。

到了一九九〇年代，靳埭強的公司業務發展更大，個人名氣愈盛，在行業的影響力也愈大。他逐漸退下「正形」的課堂教學工作，只會做一些講座，以及在最後半年帶畢業生做作品集的研討；後來只是以校董會主席的身份參與校務。這一方面是由於沒有時間，另一方面也因為感到新一代學生的學習態度已大不如前，對老師和課堂並不尊重，又不積極做功課。

老師入股　正形改組

九七之前，「正形」再次經歷重大改組。當時壬子商業大廈要重建，「正形」無奈要搬走。

校董之一吳文炳決定移民澳洲，打算退股。靳埭強覺得自己在香港從事設計教育已有一段長時間，培養了不少人才，但漸漸可投入的精力和時間不多，可能是時候改變，於是想趁遷校重組股份。剛好那時王無邪在離港十年之後舉家回流，找靳埭強聊天，談及香港設計教育的前景，再他的兒子王緯彬在美國修讀建築，畢業後希望回港發展，先在靳埭強的公司工作了幾個月，再找工作。靳埭強告訴王老師「正形」正打算改組，會再找股東。王無邪表示有興趣，便和太太吳璞輝一起加入成為「正形」股東。

改組後的「正形」有八位股東，除了原來的靳埭強、韓秉華、梁巨廷、黃海濤，新加入王無邪、吳璞輝、蘇敏儀，還有一位曾在「正形」任教多年，移民加拿大十年後回流的林迪邦。林迪邦曾修讀理工學院的設計高級文憑夜間課程，是靳埭強的學生。靳埭強覺得應提攜年輕一輩，也希望可以逐漸交棒，所以建議林迪邦加入為股東，又可以全職教學。王無邪建議由吳璞輝出任校長，大家當然沒有異議。他們也想培養林迪邦，便讓他做副校長。吳璞輝和林迪邦都是全職，他們找了位於銅鑼灣的勝華樓單位做新校舍。

香港在九七後經歷金融風暴，後來又有沙士疫症⑮，社會經濟受到打擊。很多中學畢業生未能升讀大學，但又找不到工作，於是會再投資修讀課程，希望自我增值，這造就了設計學校的學額需求。香港政府在二〇〇〇年開辦「毅進計劃」⑯，資助未有會考合格資歷的學生修讀課程，私營設計學校的課程經審核後可以納入其中。「正形」改組後有全職的管理人員，便同時發展日校，申請加入「毅進計劃」，招收更多學生，發展前景很不錯。

⑮「沙士」：SARS，英文為Severe Acute Respiratory Syndrome，簡稱SARS，在香港按粵語發音譯為「沙士」。疫症在二〇〇二年十一月至二〇〇三年八月之間發生，正式名稱為「嚴重急性呼吸系統綜合症」。

⑯「毅進計劃」是香港特區政府為在中學會考中未取得五科合格的中五離校生，或年滿二十一歲成人而設的進修途徑，在二〇〇〇年開辦，至二〇一二年結束。課程包括七個必修單元和三個選修單元，由合資格的教育機構提供。

過了三年，吳璞輝提出辭職。靳埭強作為校董會主席，與其他同輩的校董都覺得應交棒給年輕人，於是校董會接納了吳璞輝的請辭，並讓林迪邦接任校長。可是，沒想到培養新人也有麻煩。林迪邦出任校長後成績很好，學校一直穩步發展，又搬到灣仔軒尼詩道守時商業大廈。不過他作為後輩，其他校董大部份是他的老師，還有更高一級的長輩，處理校務未免壓力較大。有校董逐漸對林迪邦有較高要求和批評，靳埭強是比較支持他，但又令其他校董覺得是過份維護他。後來因為他聘任校務人員時處理不當，被校董指責，他提出辭職，更自行在附近開辦一間新校「CO」設計學校」。原來林迪邦在辭職前已部署好另開新校，靳埭強仍被蒙在鼓裏。他還以為林迪邦辭任校長，仍可保留股份；但很快便發現行不通，因為新的學校把他們的學生挖走，直接威脅「正形」的生存。

林迪邦離開「正形」後，校董會決定公開招聘全職校長，很快招聘到有教育經驗的人選，這時吳璞輝把股份轉交兒子王緯彬並成為校董，他是建築師，靳埭強覺得他可以作為室內設計課程的主管，甚至慢慢接班做校長，可是他已創業，工作也忙。「正形」就這樣又換了外聘校長，新校長比較保守，雖然繼續營運，但沒有發展。到二〇〇八年，香港又迎來一波金融海嘯，設計行業更為艱難。香港政府在那幾年也大力發展職業教育，在幾間工業專科學校開辦多種設計課程，二〇〇七年更成立「香港知專設計學院」⑰，為有志於設計的學生提供大量就學機會。私營設計學校的發展環境逐漸變差，「正形」的生存空間不斷減少。

⑰一九七九年，教育署在九龍塘李惠利工業學院開辦設計學課程。一九八二年職業訓練局成立，轄下幾所工業學院都有開辦設計課程。二〇〇五年，職業訓練局宣佈把各校設計及印刷課程合併，新設「香港知專設計學院」，並在二〇〇七年正式成立。

二十世紀七十年代末，香港經濟起飛，對設計也有更大的需求，一群有理念的設計家、藝術家、熱心設計發展的人士，其中蔣大一、韓秉華、伍成邦、吳文棟、蘇敬儀與林和安等，於1980年成立「香港藝術設計中心」在香港銅鑼灣高士威道開設讀課程計。同時鄭礎峰、梁巨兵、黃海揚與張樹生等各正準備籌組新設計教育機構，兩組力量整合後於1981年聯合成立「香港正形設計研究院」，向有志於設計的年輕人提供學習之空間，熱切地推動設計教育。

一九八〇年印製的海報放入暴式的正形設計研究院社海報

With the economic boom in the 1970s, Hong Kong had experiencing a rising demand towards design. A group of visionary and passionate artists, designers as well as practitioner, including Chong Man-yung, Hon Bing-wah, Mike Ng, Ng Man-ting, So Man-yee and Edmond Lam, etc, had founded "Agraphic Centre" at Causeway Road in 1980. At the same time, Kan Tai-keung, Leung Kui-ting, Wong Hoi-to and Cheung Shu-sun were sketching a new design institute. The two forces collaborated and finally established Hong Kong Institute of Visual Arts in 1981, which acted as a learning platform for youth with passion in design.

一九八〇年正形美術設計課程招生海報　設計_韓秉華

一九八〇年正形美術設計中心的宣傳小冊　設計_蔣大一

「現在香港設計展」場刊_日本傳統式摺包装計

「香港正形設計研究院」為進一步落實設計教育理想，遂往香港灣仔譚臣道15號順景大廈4至5樓，提供廣闊的學習場所。為加強設計交流，本校率先與日本字體設計協會合辦「現在香港設計展」並得到竹尾紙業機構協力，在東京與大阪場地。展後於大阪展場巡迴，繼續由學部「香港導入」設計展暨正形學生作品展」，於香港藝術中心、北京、上海、廣州等地巡迴展出。

一九八一年的在年・香港・中國產品之海報　設計_韓秉華

Taking a further step on the path of design education, Hong Kong Institute of Visual Arts moved to the more spacious premises at Shun King Building, 15 Thomson Road, Wanchai. With the support of Takeo Co., Ltd, the Institute cooperated with Japan Typography Association to organize "Design Now Hong Kong Exhibition" in Tokyo and Osaka, followed by a series of Chinese designer and student exhibitions in Hong Kong Arts Centre as well as in Beijing, Shanghai and Guangzhou, etc.

This is the first opportunity in Japan to hold an exhibition of more than 100 contemporary art works, created by over 20 top Chinese designers in Hong Kong.

In 1979, the first joint exhibition, entitled "Design'79" was held in Hong Kong by the Hong Kong designers Association and Japan Typography Association.

This exhibition was most successful in reaching inroads to direct communication between the designers in Hong Kong and Japan.

We hope that the coming exhibition held in Tokyo will also contribute to both the designers who are using the same method of writing "Chinese Characters" and also to culture exchange to improve their art work.

Yuji Baba Chairman, Japan Typography Association
馬場雄二　日本字體設計協會會長
1981

19

正形三十周年作品展　1993

主題圖片來源計_陶藝家

香港社友會「正形」校慶及三十周年作品展出

主題作品展出　於香港文華酒店展出

「專業生作品展」於香港文華酒店展出

綠模設計分領承受數碼藝術氣氛的學習過程。說得到的同學在設計許可能中心對資圖用電腦繪出製作各種特殊的視覺效果，利用電腦繪製一些大形亮圖色效素，不但驅能夠融合更多變的色彩，充實了《美西四路展》作品集的內容，印明了設計需與不斷一進不停，形必須隨著社會資科技發展而來變。鄭大德處置由庭由的新華社香港分社副社長張德誠先生為開幕主持。

In the early 1990s, there was a growing popularity of computerized design among the students. Many of them used computer graphics to achieve special visual effects and also to produce versatile and colourful print-outs. These new technologies not only enriched the content of their portfolios, but more importantly, illustrated the fact that design had to adapt to changes, and to constantly renew itself to meet with the society and technology developed.

Mr. Zheng Jun-sheng, former Vice Director of Xinhua News Agency had officiated at the opening ceremony of this exhibition.

主題圖片來源
設計_姚秀光

一九八九年本校展舉政公署第一項有重要的活動「正中新的形象」展出，表達了新設計應回歸「傳統性包裝新形象」為口號，並以推廣新設計有助經濟發展為主旨，特別我設計為傳統的商品，保守傳統的牌子產品，重新包裝設上新形象，把中國傳統的事物在推廣重新尋找出新的路向，朝向未來，帶向出一個新方向，開幕典禮由前香港中華文化促進中心理事會主席李業宏先生主持。

傳統包裝與新形象

開幕典禮由前香港中華文化促進中心理事會主席李業宏先生主持

The slogan of 1989 's graduates' exhibition was "Traditional Package, New Image", which demonstrated that new design should benefit economic growth. Conservative merchandizes and traditional brands were packaged anew, given new images and promoted with fresh marketing programmes. Only by retaining the merits and weeding out the superfluous could we be attune with the modern spirit, continued to move ahead for a new direction.

Mr. Yen Lee, was invited to officiate the opening ceremony of this exhibition.

正形設計學校三十週年特刊

340

1999

新鮮

一九九九年是香港經濟困難的戰雲一年。經濟疲弱，高失業問題幾對各行業整個帶來影響，「正形」本著教育設計人才的信念，對香港前景充滿信心，藉此香港經濟「新起」時遂中擴展校舍，在樂行多項活動，目的是要更聚焦，構思與學生趣為一體，延作培訓實之路《遷到匯集會解來生》基礎設業運作為公所活動鐧無休的紀念，參與與學介整集有關推動消費發展的資料，以維創意意念，加互與香港旅遊業之一分力。

是次展覽開幕儀式，由香港旅遊協會附長及行政事事長親聚主禮主主禮嘉賓。

主題阿華形系設計，Amazing lovers

Hong Kong was undergoing economic hardship this year. High unemployment rate had affected every industry. However, CIVA held strong belief in educating design professionals and were confident in the positive prospect of Hong Kong, thus expanding and renovating the school premises in Success Commercial Building, Wanchai. They also organized a series of activities to bring instructors and students closer together. The theme of CIVA 1999 graduates exhibition was "Fresh Milk Fresh Idea" with the aim to maintain Hong Kong's status as Asia's prominent tourist spot. All graduates collected information of developing tourism and promote Hong Kong with their innovative ideas. Mrs. Grace Lee, former Finance and Administration Director of Hong Kong Tourist Association had graciously presented the opening ceremony of this exhibition.

FreSh MiLK FreSh iDEA

1995

一九九五年「正形」增辦了「商業設計全日制文憑課程」。該年畢業專題《演藝于香港》以香港演藝為主題，回望特此以香港演藝多年進展，績紀參選入收集。本校深明香港發展順影響，也值品成視聽。香港在短期發展的未來發展中，「正形」能作出適當的貢獻。香港芭蕾舞團前執行總監楊世彭先生慨然主禮，使此次展出增光不少。

旅遊舞蹈儀式由前香港芭蕾舞團總監楊世彭先生親臨主禮

CIVA announced a Full time Commercial Design Diploma Course in 1995. This year, the graduates exhibition featured a general theme: the performing arts in Hong Kong. The progress of the performing arts in that period had been remarkable. CIVA as a design school did hope that the development of visual arts could be emphasized in Hong Kong, which and would like to contribute significantly in this field.
Mr. Paul Yeung, former Chief Executive of The Hong Kong Ballet, had graciously officiated the opening ceremony of this exhibition.

「正形」當時�董事會成員 New CIVA Board of Directors :
鄭惠堃 Ran Tai-keung、王無邪 Wucius Wong、黃可榮 Wong Ho-to、蘇敏儀 So M、陳幸華 Hon Bing-wah、梁巨廷 Leung Kui-ting、許迺昌 Lam Tik-bong、吳維潤 Ng

2004

HK reLOAD 香港新動力

畢業作品設關形式由收藏以香港新動力為主題。

2003

為鼓勵當代亞洲重遇承襲新的卓越傳統和啟發。本年度特指示作品主題為《東方文化新潮》，好在重新發掘亞洲的優質傳統，注入新的視野，為這新生一代的新靈感。本年度期中的作品具有特強別示及獨有的特色，同時亦表現出各生們對東方文化遞的視野和角度。

《東方文化新潮》畢業作品展覽之開幕儀式，由前香港藝術發展局主席陳達文先生親臨主禮。

The theme of graduates' exhibition this year was "New Wave of Oriental Culture and Heritage", which allowed us to re-explore the distinguished tradition of Asia and instill new inspirations in our beings. The graduates put emphasis on Asian Culture in their creations this year which showed their unique visions and perspectives.
Mr. Dennis Chen, the former Chairman of Hong Kong Arts Development Council had graciously presented to officiate at the opening ceremony of this exhibition.

1-2 主題設計及設計，Eric Chan
畢業典展關展頭示出凝縮、啟發創思方光
本即畢業作與作品識特定的文化符號價值
本即畢業作之出現、顯靜意及其道維現之夢手機「之光」整意香港文化基礎實會展示和的刻印比上醇計功能

TYPO + MUSIC音樂

正形設計學校三十週年特刊

到二〇一〇年，「正形」的校舍租約期滿，業主大幅加租，校董會考慮是否繼續營運。有一位在「正形」任教的老師，是從美國回流的，表示有興趣接手營運學校，並可找到投資者。

幾位校董覺得學校交由新一代接手也是好事，便答應把學校的經營權轉讓給這位老師，原來的校董全部退出；由這位老師負責找新校舍，繼續經營學校。幾位校董在二〇一一年已離開「正形」，還有去看學生上課，向學生交代學校經營權的轉變，也有出席他們的畢業展。可是，過了一年，新經營者仍未找到合適的校舍，又沒有重新註冊，說是投資者的資金沒有到位。這樣拖了一段時間，「正形」在教育局註冊的辦學資格就被取消了。

「香港正形設計學校」營運了三十年，培育過大量設計人才，有不少出色的校友。幾位校董本來希望有人可以把學校延續下去，可惜不能實現。靳埭強覺得時代改變，私營設計學校的角色逐漸淡化，「正形」已完成它的歷史任務，算是完美畫上句號，也沒有遺憾了。

靳埭強在七十年代初開始當教師，除了承傳老師教給他的東西，也豐富了自己所掌握的知識和能力。這成為他另一項喜歡的工作，後來更把教育工作擴展到香港以外地區，數十年來誨人不倦。他培養的學生，有不少都成為設計界的精英，甚至大師級人物，為提升香港的設計行業地位作出貢獻。「教育」成為靳埭強人生中一項重要的歷程，他也被譽為香港的「設計教父」。

學術交流

● 境外篇 ● 一九七九—二〇二〇 ●

靳埭強在一九七〇年開始設計教育工作，過了幾年，又展開香港地區以外的講學和交流。

一九七八年底中國開始實施改革開放政策，香港設計教育界與中國內地的交流在一九七九年展開。那年四月，「大一藝術設計學校」校長呂立勛應中央工藝美術學院[18]交流，並舉辦連串講學活動。同年十月，呂立勛再度在中央工藝美術學院授課二十多天。

赴穗交流　初訪廣州美院

靳埭強那時已離開「大一」，在「集一畫院」辦設計課程。「集一」的老闆鄭凱看到「大一」北上交流，覺得自己畫院也可以做。他認識廣州美術學院[19]的尹定邦老師，告訴他內地的裝潢美術已落後，外面的世界不是這樣，而他可以找香港的設計師去廣州做交流。他的建議打動了該院負責人，工藝美術系系主任高永堅決定邀請王無邪和靳埭強等組團到廣州美術學院交流。新華社屬下美術社的尹沛玲社長帶領香港藝術家回國觀光，認識和欣賞靳埭強，覺得兩地交流活動很值得做。於是他們在一九七九年組織了「香港現代藝術設計教育工作者交流團」

[18] 中央工藝美術學院於一九五六年由國務院批准成立，一九六〇年被文化部確定為十二所重點藝術院校之一。

[19] 廣州美術學院前身是位於武漢的中南美術專科學校。一九五八年，經國務院批准，中南美術專科學校遷址廣州，更名為廣州美術學院，並於同年開始招收本科生。

赴穗交流，由王無邪任團長，靳埭強任副團長。新華社批准了這個團，並由尹社長帶隊。他們到廣州美術學院舉行為期三天的演講和展覽活動，演講內容包括：設計概論、平面設計、海報設計、包裝設計、企業形象設計、產品設計、設計教育等專題。靳埭強負責「設計概論」和「包裝設計」兩個講題，並組織策展在該院舉行的「香港設計作品展」。

靳埭強在一九五七年從廣州來港，相隔二十多年後，才有機會重回故地。當時內地剛剛開放，香港人從深圳入境，氣氛仍是相當緊張，隨行物品都要逐一檢查。他們的交流團由新華社人員帶隊，在通關時當然方便得多。他們準備了大量材料，作講座和展覽之用，還購買一部當時先進的幻燈機，並把演講要用的材料製成幻燈片。通過深圳海關時，他們攜帶的東西包括幻燈片都不用檢查，所帶器材如要帶回香港（例如攝影機）便要登記，幻燈機則作為禮物送給廣州美術學院，便不用登記了。火車到達廣州火車站，還有專人在月台上迎接他們。

那時廣州美術學院在河南⑳，講座是在該校的大禮堂舉行，每天有三或四場講座，都是由香港的設計師主講，有點像授課。展覽就在近校門口的展覽廳舉行。那次交流活動的主辦方和協辦方都是國營機構，除了廣州美術學院，還有廣州市包裝技術協會、廣州市二輕美術設計公司等。香港團到達後在會客室接待，來見面的都是有銜頭的幹部，有院長、書記、公司老總等，大家客套一番；初次接觸是較拘謹的，靳埭強對所談內容沒甚麼印象。他印象比較深刻的，是自己第一次在內地做講座很緊張，恐怕有些內容不符合內地的意識形態，便問主辦方有甚麼不能講，對方說沒有，他們想講甚麼都可以，只管盡情放開講，這令他很驚訝。

⑳指廣州河南，並不是河南省。廣州人習慣把廣州市區珠江以南地區稱為「河南」，即現今「海珠區」。

<div align="center">靳埭強在廣州美術學院演講
（1979）</div>

當時學院的設備比較陳舊，大禮堂沒有舞台，只有一個小平台，上面放桌椅和黑板供講員用，後面牆上高高掛着兩幅領導人巨型畫像[21]，講台前面放一排排長木椅供聽眾坐。來聽講座的都是學院相關學系的師生，人數不少，全場滿座，都是規規矩矩坐着聽課，也沒有討論環節。

這次活動還發生了一段小插曲。第一天的講座有三場，王無邪和靳埭強各主講一場。他們在演講前編排好所有幻燈片，安裝在帶來的幻燈機上。

到了現場主辦方説學院停電，不能使用幻燈機了，只能在黑板上寫字。那時內地電力不足，經常停電，靳埭強之前想到內地設備不足而自備幻燈機，卻想不到有設備也不能用！

那時廣州美術學院只有工藝美術教育，沒有現代設計教育。靳埭強在第一天的講座，盡量分析甚麼是「設計」，這跟老一輩習慣用的詞匯例如「裝潢」、「工藝美術」有甚麼不同。他指出

[21] 當時懸掛的領導人畫像是毛澤東和華國鋒。

「設計」不是裝潢美化一些商品或用美術推銷的廣告行為，而是有計劃、有策略地運用視覺形象去發揮創意，重要的是怎樣配合功能、市場要求，將功能和美感有機地結合，目的是提升生活質量。所以應該用「設計」取代「裝潢」、「工藝美術」這些舊有觀念。

雖然這些講座只是單向的講課方式，香港設計師生沒有機會真正跟廣州美院的師生交流，但他們帶來的新觀念，讓該院師生留下了深刻印象。他們把帶去的資料和書籍都留下，也得到學院的歡迎和重視。在展覽廳舉行的「香港設計作品展」，以香港設計師協會多屆年展的獲獎作品為主，加上交流團成員的代表作，吸引了大量參觀者。靳埭強設計的「第三屆香港亞洲藝術節」海報和一系列演藝節目海報最為矚目[22]，很多人在展場請他介紹作品，把他團團圍住，還問了不少問題，令他很雀躍。後來，「第三屆香港亞洲藝術節」海報被刊登在《工農兵畫報》（一九八〇年九月號）的封底，與另外一幅歐洲廣告作品並列，標題是「外國優秀廣告設計」；雖然沒有寫上創作者的名字，但可見他們頗重視這作品。當時在廣州美術學院剛畢業的王序，對靳埭強的「亞洲藝術節」演藝系列海報非常欣賞，他驚歎靳埭強只運用二專色疊印工藝，便可創作如此高雅的宣傳海報。

靳埭強認為他們到廣州美術學院的交流活動，對內地現代設計教育有重要的影響。西方現代設計算是資本主義的知識，都是跟市場經濟有關。廣州美術學院位處中國改革開放的前沿地區，對這些新觀念較容易接受，也願意改革。現代設計教育的種子得以在廣州美術學院萌芽生長，該院開始推動教學改革，後來建立了內地院校首個「設計系」。

㉒ 有關「香港亞洲藝術節」和其他演藝節目推廣品的設計，在本書第二章第三節詳述。

靳埭強在「香港設計作品展」中講解「亞洲藝術節」海報

《工農兵畫報》（1980 年 9 月號）封面及封底

研討展覽 再訪廣州美院

一九八一年，靳埭強又與香港設計師到廣州美術學院作第二次交流，並擔任團長。他在前一年與中大校外進修部設計文憑課程校友創辦了「正形設計學校」，並舉辦「現在香港之設計」（Design Now Hong Kong）展覽，後來更移師日本東京和美國紐約展出。這次便以「正形設計學校」的名義前去交流，骨幹成員還有韓秉華、梁巨廷、吳文炳等；他們又把「現在香港之設計展」帶去，作為展出的第三站。這次交流活動也是三天，包括研討會和展覽。

靳埭強過了兩年再到廣州，覺得市面多了生氣，所接觸的幹部，說話也沒有以前拘謹。研討會仍在上次的大禮堂舉行，參加的人數更多了，不只該院校師生

「現在香港之設計」展場刊（木戶啟設計）（1981）

靳埭強專題報告（1981）：包裝設計「補品店」

和幹部，也有外面業界人士，像包裝公司、美術或廣告公司從業員，包括中央工藝美院畢業生張小平，他後來創立黑馬廣告公司。他們上次帶去的展覽有一部份只是圖片，這次就有更多是作品的實物。這個展覽也受到重視，參觀的人非常多。這次交流讓他們印象深刻的，是該院裝潢系的尹定邦老師已經有教學的成績，吸收了新的概念來教學，學生功課也有好的作品。這看到老師們經過上次交流後有作思考，利用交流團留下的素材去實踐教學。

在廣州的交流活動結束後，中國包裝協會廣東分會邀請靳埭強一行人帶同展覽作品，一同前往天津參加中國工業美術協會裝潢設計學會的年會。於是靳埭強和幾位團友就帶着已經用夾板裱好

的展品，乘火車北上，到天津作第四站展出。他們從廣州坐了三天兩夜火車到北京，停留一晚，再轉車到天津。在北京還得到中央工藝美術學院張仃院長設宴接待，大家交談甚歡。在中國工業美術協會裝潢設計學會年會上，靳埭強做了兩個專題報告。第一個專題是有關企業形象設計，介紹剛完成的中國銀行與香港中資銀行聯營商標㉓，一個非常簡潔而識別性強的品牌視覺形象。另一個主題是包裝的專題，介紹一個包裝個案「補品店」，設計要符合他們售賣的各種藥材和涼茶。這次報告和展覽讓靳埭強得到全國包裝業界的注意。

三訪廣州 結交內地人才

一九八五年，靳埭強第三次到廣州美術學院訪問。當時他出任香港設計師協會主席，帶着該會在這兩年的年展成果，到廣州美院做交流活動，也有講座和展覽。他擔任團長，同行還有幾位協會較年輕的委員，包括陳幼堅。這次活動由日本紙品公司「竹尾株式會社」贊助，還有一個美國的花紋紙品牌，所以他們帶去的展覽是「香港、日本、美國設計展」，不單有香港的優秀作品，也展出日本和歐美的先進作品。

經過幾年，廣州美術學院裝潢系已有很大變化。尹定邦老師除了改革學科架構和教學內容，還開始組織商業公司，由學院接設計訂單，讓高材生在公司做設計師，既可實踐，又可賺錢。第一家公司叫「白馬廣告公司」，最初可能是國營資本，後來更上市了，參與的學生都成了大老闆。後來他們又把一些優秀學生送到大學建築系修讀建築，回來公司就做空間設計，更

㉓ 有關中資銀行聯營商標的設計，在本書第二章第三節詳述。

開設了「集美公司」。這些公司除了可提供師生實踐的機會，也可以賺取大量資源，成為美術

學院發展的一個重要力量。這可以說是中國改革開放後，以市場經營發展學術的先鋒。以前的

學生入讀美術學院，都是打算做藝術家，很少學生願意報讀裝潢系。廣州美術學院設計系的發

展改變了這種現象，後來報讀設計的人很多，成為全國的熱門學科。

這次研討會的主持人是學院新聘任的王受之老師，是史論人才，寫過一本《世界現代設

計》。他是中國改革開放後大學重新招生的第一批畢業生，英文很好，還擔任講座的翻譯，當

時可能更多學生從外省來，要把香港講者的廣東話翻譯成普通話。靳埭強這次跟他認識以後，

開啟了日後的交往，更在二○○三年請他從美國回來，到汕頭大學協助自己辦學㉔。

靳埭強在中國內地的講學交流始於南方。除了多次到廣州美術學院，他在八十年代開始經

常到深圳為一些企業和公營組織做講座。深圳在一九七九年成為經濟特區後，不少香港企業開

始在深圳設廠。其中較早到該處開發的有印刷業，這個行業與設計有密切關係。深圳特區發展

得很快，逐漸集結了全國精英在當地發展事業，印刷業和設計業發展很好。靳埭強曾應印刷企

業邀請做講座，不少出版界人員參與，還有一些出版界老前輩，如張守義等到深圳交流。另有

一些是業界組織策劃的活動。有一次是專業協會主辦的，在廣州花園酒店宴會廳做講座，邀請

香港三位講者，包括靳埭強、紀文鳳和蔡啟仁。另外一次在佛山做展覽和講座，是中國包裝進

出口廣東公司的雜誌《包裝與設計》主辦。有兩位廣州美術學院裝潢系的畢業生，王序和王粵

飛為這本雜誌做設計，他們後來成為廣東省最有代表性的第一代設計精英。這本雜誌後來請靳

㉔ 有關靳埭強請王受之到汕頭大學任教一事，在本章第三節詳述。

埠強擔任學術顧問，經常舉辦學術活動，還有一些比賽，請靳埠強當專業評審。三十多年來，《包裝與設計》經過多位主編的努力經營，常汲取顧問的意見，發展成中國重要的國際專業設計刊物。直到近年，靳埠強仍連續多年應邀參與他們主辦的設計交流學術活動，深受廣大讀者歡迎。

北京交流 中央工藝美院

靳埠強在一九八一年曾到天津做專題報告和展覽，把香港設計的信息帶到中國北方，不過並沒有跟北方院校作交流。中央工藝美術學院張仃院長曾招待他們，也沒有計劃籌辦活動。到了九十年代，他才開始跟中央工藝美術學院有進一步學術交流。緣起是在一九八九年，中央工藝美術學院在香港舉辦一個師生展，一眾學院領導和老師隨團來港訪問。靳埠強之前曾跟隨一些團體到該院訪問，認識兩任院長張仃和常沙娜，但忘了是甚麼原因並沒有參加那個展覽的開幕禮，也沒有跟該院老師見面。第二天，一位陳漢民教授給靳埠強打電話，想約他見面。陳漢民教授是中央工藝美術學院裝潢系系主任，是國家培養的商標專家，也曾設計郵票。當時靳埠強並未認識陳教授，而陳教授

《包裝與設計》41 期專訪（1987）

表示有讀過他的文章，也很欣賞他的設計作品，這次來港未能在展覽會見到他覺得很遺憾。

於是他們相約見面，陳漢民教授表示很欣賞靳埭強設計的中國銀行行標，並介紹自己的代表作——中國人民銀行的行標㉕和中國通用郵票裏的北京民居。他們都以古錢幣設計了國家重要銀行的標誌，也設計過高水準的郵票，大家惺惺相惜，暢談甚歡。陳教授說大家是同行，應該多些交流，很高興終於可以見面。他還說如果靳埭強到北京，一定要去探望他。

一九九二年靳埭強因事到北京，在活動餘暇專誠回訪陳漢民教授。陳教授很驚喜，馬上組織裝潢系老師與他座談交流，認真討論設計教育的問題。靳埭強在座談會中認識了另一位高中羽老師，他早已熟悉靳埭強，原來他曾閱讀《平面設計實踐》一書㉖後，寫信給靳埭強，讚賞這本論著，還特別向他道謝。陳教授發表示很重視外地專家來校交流，日本設計大師田中一光曾留校一個

高中羽老師寫給靳埭強5頁紙的信

㉕ 中國人民銀行在一九八四年開始專職行使中央銀行的職能。一九八八年三月，中國人民銀行慶祝成立四十週年，公開徵集新標圖案，最後選出由陳漢民教授設計的作品，並在同年六月正式公布啟用新標誌。新行標由三個紅色中國古代布幣（又稱鏟錢）組成，以品字形排列，形成字中央有一個反白的「人」字。

㉖ 有關靳埭強《平面設計實踐》一書的編著和出版，在本章第五節詳述。

月任教，希望靳埭強也可以來學校一個月，教授一個課題。靳埭強當然樂意接受邀請，不過當時他的事業發展得很好，工作很忙，只能抽空一個星期，在秋季到該院任教。

陳教授有充足資源聘請外來專家，安排靳埭強住在最高級的王府飯店，每天有司機接送，還在其中一天休假時，往返送他到慕田峪長城遊覽。教學活動是給兩班畢業班學生上課，共五天十節課，陳教授派了何潔、華健心兩位老師輔助教學。另外在晚上有大型講座，其他師生都可以來參加。還有一位研究生黃維，無論上課或下課都陪着靳埭強，又做了詳盡的訪談，因為他的研究主題就是靳埭強。後來他的論文刊在國家級重點設計刊物《裝飾》雜誌（一九九三年一月號），介紹靳埭強和他的設計。

這個短期課程與與學院原先教法很不同，靳埭強為這個活動設計了一張海報，以「勇破成規」為題。他選擇一把木唐尺，代表法度，把它折斷成「J」字，又用一張圓形金紙代表規矩，撕成兩半變作「B」字，拼合成「B」兩字代表新意象的北京。他的想法是：不是要為學生提供設計的固有方法，希望學生不要學他的風

「勇破成規」中央工藝美院設計教學海報
（1992）

《裝飾》雜誌（1993 年 1 月號）靳埭強訪談

格，而是不斷破舊立新，成為未來自主創新的人才。靳埭強以「北京萬國博覽會」為模擬課題，教授標誌設計和海報設計。他曾參觀一九七〇年日本大阪萬國博覽會㉗和一九九二年西班牙塞維亞世界博覽會，其中大阪萬國博覽會對他的影響很大，他對現代世界思潮的吸收是在那個地方開始。他在兩屆世博會得到很多啟發，也儲存了很多資料。他利用幻燈片和珍藏的資料向學生講解世博會的各種設計，然後讓學生發揮構思創意，並要研究怎樣把北京文化融入世博會，設計「北京萬國博覽會二〇〇〇」的會標和主題海報。靳埭強以公開研討的方式引導學生思考，讓他們自由提出不同創意；兩節課後學生提交設計草圖並作交流討論，由他引導討論流程，並在適當時候提出意見。學生在最後一節課遞交彩色草圖，加上一個原大、勾畫好黑白線條的精細設計稿，由靳埭強作點評，提出修改與發展設計的意見；然後由輔助老師繼續跟進，讓學生完成作品。中央工藝美術學院很重視這次教學活動，把全部上課過程錄影，作為教學研究，也可給其他老師參考；院方又向靳埭強頒發「畢業班導師聘書」。本來陳漢民教授還邀請靳埭強在學院開設分公司，讓該校師生可以實踐設計工作。不過靳埭強對此並不積極，因為要投入很大力量和時間，自己又不熟悉內地公司運作程序，最後沒有成事。

客座教授 中央美術學院

一九九四年，「第八屆全國美術展覽優秀作品展」在北京中國美術館展出，一群香港藝術家受特邀組團赴京交流，由文樓任團長，靳埭強任副團長。期間，交流團應邀訪問中央美術學

㉗ 靳埭強參觀一九七〇年大阪萬國博覽會一事，在本書第二章第二節詳述。

院[28]，會見學院領導。該院靳尚誼院長曾到國外多所美術學院考察，發現世界很多美術學院都有設計學院，設計也是藝術的一部份，兩者可以互相借鑑，共享資源。所以他向中央教育部爭取在美術學院內建立設計系，要跟上國際的發展。這時設計系在籌建階段，靳尚誼院長已經聘請一些年輕的海

靳埭強設計展海報
（中央美術學院主辦）
（1996）

歸[29]老師，也想借助境外的力量。他希望靳埭強可以協助設計系的教學工作，並為他舉辦個人設計展。

兩年後，靳埭強主持的「二十一世紀中國設計」講學活動在中央美術學院啟動，學院聘請他為客座教授，「靳埭強設計展」同時在學院展覽館舉行。當時中央美術學院位於王府井，展覽館在學校旁邊，是一棟三層大樓，比較陳舊，本來不適合做設計展。靳埭強用簡單方法在牆上再封布，重新佈置場地，又在大門口外面掛上兩層樓高的大型海報。海報的設計很新穎，頂部有一把英呎，吊著一個秤砣，代表有西方標準，又有中國標準，兩件東西合成一個Ｔ字，代

[28] 中央美術學院的前身是國立北平藝術專科學校，可以追溯至一九一八年成立的國立北京美術學校。一九四九年十一月，國立北平藝術專科學校與華北大學三部美術系（前身是成立於一九三八年的延安魯迅藝術學院美術系）合併，成立國立美術學院。一九五○年一月，正式定名為中央美術學院，並在四月舉行成立典禮。

[29] 「海歸」指從海外留學再回歸中國就業的人員。中國自改革開放後，有更多學生選擇出國留學，部份人會回國就業。到一九九○年代末，中國各行業發展良好，更多留學生願意回國就業。

靳埭強在內地美術學院教學

表「埭強（Tai Keung）」。這個展覽展出了靳埭強當時全部成績，有幾百件作品，包括商標、海報、包裝、書刊等，是他做過的最大型展覽。靳尚誼院長親自主持開幕禮，並認真參觀。展覽完畢之後，靳埭強把大部份作品捐給學院。他認為這次講學和展覽是中央美術學院就聘請他擔任客座教授的一個評核過程，是他首次得到學術上的認可。頒授儀式由當時的院長助理范迪安（現任院長）主持，靳埭強致辭時說自己沒有學歷，得到學院的頒授，覺得很感動。此後，靳埭強每年都在中央美術學院的臨時校區和新校區教學，見證了該校迅速發展的歷程。他在上課期間，又接受中央電視台採訪，錄製《東方之子》傑出人物特寫電視節目，受到大眾關注。

遍地開花 訪問各地大學

中國內地改革開放四十多年來，靳埭強的學術交流活動非常頻密，足跡遍及天南地北，南至海南島，

北至黑龍江，西至甘肅蘭州，東至台灣。他曾受眾多院校邀約演講或授課，還創下一天午晚在三間大學演講的紀錄。他又有不少重訪一所院校的機會，常見證着各地學府的快速發展。

各院校的資源不盡相同，他並不計較所獲得的報酬。有一所在廣州的院校舉辦設計學術活動，只得到兩地直通火車旅費，入住學校旅舍，沒有講師費。當靳埭強知道這是學生會策劃主辦的活動，就答應支持，還很欣賞學生的營運能力，多加勉勵。

靳埭強又會不怕寒苦地為中國設計教育服務。

一九九四年冬，北京電視大學聘請他錄播「現代企業形象策劃」設計課程，在嚴寒的天氣下，每天來往宿舍與拍攝場所之間，對一個南方人實在是難忘的苦差事！然而，他認為在中國企業形象設計萌芽階段盡力耕耘，是很有意義的工作。

自從靳埭強擔任中央美術學院客座教授之後，中國內地有更多不同省市的大學邀請他舉辦設計

靳埭強在「西南 CI 戰略高級研修班」演講（1995）

講座和展覽。靳埭強較難忘的，包括一九九八年在深圳大學，來聽講座的人坐滿了兩層樓，除了深圳大學師生，也有深圳其他設計學校、職專等師生。還有無錫輕工大學設計學院（現江南大學設計學院）邀請他做校慶演講講嘉賓，受到空前的歡迎，主辦方特別要求加開一場。熱情的學生把靳埭強團團圍住，要求合照和簽名。靳埭強受聘為該學院客座教授，並在一年之後設立「靳埭強設計獎」㉚。

一九九九年，靳埭強又在中國美術學院㉛做展覽和講座。這所學院歷史悠久，位於杭州西子湖畔，環境山明水秀。這次講座又是爆滿，很多人沒座位，要站着聽，還有電視台來拍攝。設計展覽在兩層樓的大展覽廳舉行，靳埭強做了一張大型海報，以方紙、點、線和木界尺構成一個「国」字。還有一個活動，靳埭強覺得很有趣，是該校多位師生每人做一張海報歡迎他，有些設計很大膽，也有創意，特別是應用文革意象的黑色幽默，顯示學校頗為開放。中國美術學院也聘請靳埭強為客座教授，之後大家做了不少交流活動。

聘請靳埭強為客座教授的學院很多，較重要的還有西安美術學院㉜，也是中國五大美術學院之一。有一個西安的設計師組織了一個團體，在九十年代末辦了一個「西安印象」海報設計展，邀請靳埭強去做開幕講座。在活動之前聚餐，有西安美術學院的領導參加，席間就問靳埭強：可不可以受聘為該校客座教授。當時另一位受聘的客座教授是文學家賈平凹，雖然未有立即安排教學活動，但仍請了他們去跟研究生做座談會。較早邀請靳埭強做教學活動的中央工藝美術學院，反而較遲在二〇〇五年給他客座教授的名銜。該學院曾經隸屬於文化部，後來又歸院。

㉚「靳埭強設計獎」在一九九九年創立，有關資料在本章第四節詳述。

㉛中國美術學院前身是一九二八年由蔡元培在杭州創辦的國立藝術院。一九三七年因抗日戰爭爆發，西遷至湖南，並與南遷的國立北平藝術專科學校合併，更名為「國立藝術專科學校」。一九四五年抗戰結束，國立藝術專科學校遷回杭州。一九五〇年被中央下令更名為「中央美術學院華東分校」。一九五八年再更名為「浙江美術學院」，一九九三年最終定名為「中國美術學院」。

靳埭強設計展（中國美術學院）海報（1999）

屬國家輕工業局；到一九九八年國家輕工業局併入國家經貿委，學院便在一九九九年併入北京清華大學，成為該校美術學院。於是，靳埭強又成了清華大學的客座教授。

踏入新世紀，內地發展很快，但內陸還有不少地區的條件較落後。靳埭強常遇到意想不到的困境。他也耐心面對，並無怨言。

二○○一年，桂林電子工業學院聘任他為客座教授，到山水甲天下的桂林講學，順道遊江寫生。當年香港文化博物館正籌辦靳埭強個展並拍攝紀錄片，請了攝製小組一起飛到廣西。第二天攝製組與他一起到了校園等候進場，卻不料遇上停電！主辦方馬上去張羅發電車來校應急，他與拍攝人員等候了個多小時才能開始工作。難得滿場師生都不願離場，熱烈歡迎靳埭強登台演講，渡過難忘的愉快時光。

二○○九年，靳埭強隨着香港文化藝術代表團到黑龍江訪問交流，行程豐富，但發覺沒有安排到藝術與設計院校交流。他就主動預約黑龍江理工大學，安排了抵埗那天晚上為該校學生做講座，令師生喜出望外。誰料好事多磨，靳埭強飛黑龍江途中因惡劣天氣不能準時抵達，他

32 西安美術學院是中國西北地區唯一的高等美術學院，前身是建於一九四八年的西北軍政大學藝術學校，一九四九年更名為西北人民藝術學院，一九五三年更名為西北美術專科學校，一九六○年定名為西安美術學院。

馬上叫在香港的助理通知校方改遲一天到訪，寧願放棄參加一個盛大的文藝活動，滿足了在遙遠北方學生的學習期望。

除了到院校講學，靳埭強亦常應邀到盛大的專業論壇演講。他多次在「中國廣告論壇」任演講嘉賓，在北京奧運、上海世博、廣州亞運和深圳大學生運動會等設計論壇上演講。二〇〇九年在世界設計大會國際設計論壇演講，二〇一〇年參加全國藝術院校院長高峰論壇，二〇一四年任中國國家博物館「包豪斯藏品展」國際專家研討會嘉賓。

靳埭強常在世界各地交流，應邀擔任國際大賽評審。他還在日本、韓國、新加坡、印尼、澳洲、比利時和德國等地演講。令他感受深刻的是在澳洲墨爾本歌劇院，AGIdea國際設計會議上發表「設計的歡樂」（The Joy of Design），當時全院滿座，他接受雷動掌聲的讚譽，以及源源不絕的親切祝賀。令他感到榮幸的，還有在德國安哈特德紹大學包浩斯學院大樓的劇場，靳埭強與格呂特納（Erhard Grüttner）海報對話，「跨越中西」演講好評如潮。靳埭強笑說，自己是在魯班廟內班門弄斧。

Maailman julisteet jälleen Lahdessa

Kaksi sekuntia aikaa

Julistebiennaalin palkitut

靳埭強在芬蘭拉提國際海報展擔任評審主席，
與墨西哥評委展示獲獎作品

台灣因緣　兩岸三地交往

　　靳埭強與台灣設計界和院校也有頻繁的交流。他早在修讀設計課程時已很關注台灣的發展。香港那時沒有中文專業設計書籍，只有些整合商業美術資訊的出版物，還有透過香港三聯書店可買到中國內地雜誌；像中央工藝美院有核心刊物《裝飾》，是中國的頂尖權威雜誌，不過它不是關於現代設計，只是名為工藝美術、裝潢的內容。那時在香港雖然可以接觸到世界各地的書刊，但價錢很貴；而且靳埭強不擅於看外文內容，所以他喜歡去找中文書刊，包括藝術、音樂、文化方面的。台灣那時出版不少有水準的書刊，而且會翻譯外國書籍，又出版廉價的翻版書。其中有家出版社叫「文星」，出版很多華人著作的文化叢刊，另一家「大陸書店」也出版不少翻譯自歐美與日本的藝術和設計論著。靳埭強經常看他們出版的書，對他的學習很有幫助。

　　台灣有過日治時代，他們的美術受日本影響，很多日本的風俗與文化都在台灣傳播。戰後日本退出台灣，不少文化精英從中國內地移居台灣，包括企業家、學者、藝術家等。戰前上海很先進，商業發達，廣告業也很興旺；戰後台灣設計的發展是內地戰前廣告業的延伸，但不是很現代化。台灣在上世紀五十年代已有設計師協會，也有設計雜誌和廣告雜誌，還有日本設計理論專書。靳埭強認識日本設計大師和他們的理論，初期都是來自這些台灣書籍。那時台灣的設計也是剛起步，與香港差不多，不過他常可在台灣雜誌看到國際的內容翻譯成中文版，成為吸收養份的一種渠道。

一九六七年，《設計家》在台北創刊，靳埭強訂閱了這本雜誌。一九六八年，這刊物在香港舉辦了一個港台兩地設計師座談會，靳埭強也應邀參與交流。到七十年代初，一批台灣年輕設計師開始成立民間組織，並舉辦活動。「變形蟲設計協會」由幾位台灣藝專美工科畢業的設計師在一九七一年創辦，並舉辦「變形蟲設計展」。靳埭強在七十年代中曾隨「一畫會」到台灣參加畫展 ㉝ ，除了結交畫家朋友，也有結交這些設計界的朋友。「變形蟲設計協會」性質類似畫會，每年舉辦展覽。會員都展出非商業的專題（例如年畫）設計作品，向大眾推廣現代設計，甚至會聯絡日本、韓國，組織一些海外交流。八十年代開始舉辦「亞洲設計名家邀請展」，除日、韓外，也邀請香港的設計師。靳埭強成了香港的聯絡人，類似香港策展人，選一些好的設計師作品去參展，也開始到台灣和漢城 ㉞ 的交流活動。很多「變形蟲」成員在八十

台灣《設計家》雜誌（1968）封面
（黃華成設計）

年代後期已不再着力於設計，只有少數留在這個行業，也是靳埭強的好朋友。其中一位霍榮齡，是台灣傑出女性設計師，現在是元老級代表；另一位是王行恭，香港文化博物館曾邀請他來港擔任「亞太海報展」的評審。

靳埭強在七十年代第一次到台灣時，曾到銘傳女子商業專科學校 ㉟ 的設計系探訪。八十年代他在台灣的交流比較頻密，包括一些專上

㉝ 靳埭強隨「一畫會」到台灣參加畫展始末，在本書第三章第四節詳述。

㉞ 韓國的首都，漢譯為「漢城」，二〇〇五年正式改稱「首爾」。

㉟ 銘傳女子商業專科學校在一九五七年創辦，為三年制專科學校。一九九〇年升格為四年制「銘傳管理學院」，一九九七年改名為「銘傳大學」，是台灣一所私立大學。

學府，較重要的是台灣師範大學。台師大的藝術學科很有名，香港不少著名藝術家，例如張義、文樓都是該校畢業生。台師大有設計系，靳埭強當時在國際已有名氣，所以他們也很頻密邀請他去交流，包括做研討會。幾位台師大美術系老師和畢業校友，在一九九一年成立「台灣印象海報設計聯誼會」，積極舉辦主題為「台灣印象」的海報展覽。一九九四年，該會邀請靳埭強加入為榮譽會員，並請他以「文字的感情」為題設計海報，參加一九九五年的「台灣印象──漢字」展覽。

從八十年代至九十年代中，靳埭強的事業蓬勃發展，結交了不少境外的朋友。一些台灣業界比較進取的年輕朋友，想借助他的力量發展，邀請他合作。他也想探討一下台灣的市場，於是由台灣朋友安排一次推廣「企業形象」的講座活動，由台北開始，再南下台中、台南、高雄等城市。那是靳埭強首次在台北以外城市做講座。台中是休閒地方，商業發展亦不錯，有位設計師協會的老前輩在台中發展。台南當時仍是鄉郊模式，而高雄就很不同，以前是日本人建立的港口，有不少商業，所以設施也頗先進。設計師協會後來變得年輕化，由新一代接棒，也辦了不少交流活動。

自此靳埭強的足跡遍佈台灣南北各城市，與台灣同行建立深厚的友誼。他也受到更多大學的邀約講學，舉辦工作坊；除台灣師範大學以外，還有雲林科技大學、嶺東大學、東方技術學院、崑山科技大學等。台灣的大學很早已請國際專家前往任教，包括日本、歐美、澳洲等地大師。台南崑山科技大學聘請靳埭強為客座教授，他有段時間每年到該校為研究生講課。他因為

「文字的感情 台灣印象－漢字」海報（系列 4 幅）（1995）

工作繁忙，每次只能有一個星期的時間教學。

兩岸三地設計師的交流在九十年代開始，靳埭強也參與其中。有一位廣州美術學院的畢業生王粵飛，後來到深圳從事設計工作。他在一九九二年與幾位國內第一代設計師，策劃了首屆「平面設計在中國」的專業競賽和展覽。徵集海峽兩岸設計師的作品。第二屆「平面設計在中國」展覽在一九九六年舉辦，其中系列活動包括「溝通」海報交流展，有兩岸三地的設計師參加 ㊱。這兩屆展覽是中國內地首次遵循國際專業評比規範，是中國設計史一個重要里程碑。

從中國改革開放以來，靳埭強就在大中華地區展開教育活動，數十年來見證了中國設計教育的轉變和發展。改革開放之初，中國內地的工藝美術學校都比較老式，也有很多規條。因為計劃經濟不需要競爭，包裝設計、廣告宣傳根本無用武之地。中國改革開放後轉為市場經濟，社會各層面很快有了翻天覆地的改變。因應需求變化，學校之間有了競爭，要改變規劃爭取更好的學生和資源。於是到九十年代，差不多全國大學都有開辦設計學科，現在有很多更是設計學院。靳埭強覺得自己在中國設計教育這片土地上，有出過耕耘的力量，樂見新一代中國設計師在新世紀逐漸成長，在國際舞台佔一席位。

平面設計在中國 92 展講座海報

㊱ 兩屆「平面設計在中國」活動，在本章第四節再作詳述。

教育改革

靳埭強一直關心中國的設計教育，經常到內地藝術院校演講交流，把現代設計的新觀念帶到內地院校。進入新世紀前夕，內地設計教育規模已有很大的發展，由於中國二十年來的改革開放，發展市場經濟，設計人才需求迅速增長，導至設計學科生源增加，各地院校紛紛開辦設計學系，或設立設計學院。一些規模大的院校，除了本校區，還可在其他地區建新校，一個學院可以招收幾千新生。有不少從海外留學歸來的人才，充實了設計教育的師資，有些海歸人才很快可以升任領導。不過，這又出現了設計教育在量的方面急劇膨脹，但在質的方面卻未能跟着提升的情況。在這麼短的時間內，根本沒有足夠高質素的老師來教這麼多學生。

期望實踐藝術教育理念

靳埭強覺得中國藝術院校在致力尋求設計學院規模的增長外，也需要有革新的設計教育理念。中國在新世紀的經濟發展強勁，工商業是需要競爭的行業，設計創意是重要的實力。他認為設計教育要面向新世紀的轉變，配合高科技時代的發展，培育有新思維的創意產業人才，使中國的力量壯大。「創意產業」這個名詞最早在英國提出，是有前瞻性地對設計行業的發展定

位。上世紀末亞洲金融風暴時，韓國就在這個艱難時期，用創意產業國策去轉型，不單是設計師的培訓，而是整個國家創意文化的轉變，造就了韓國文化產業的蓬勃發展。台灣地區也有積極發展創意產業，由政府推動政策，例如用資源、方法和力量去培養新一代設計師，讓學生參加國際比賽爭取獎項，爭取交流經驗。

中國在新世紀需要培養甚麼人才，靳埭強認為這是個大問題。新時代設計行業進步之後競爭不同，產生了很多不同門類的設計師，也有不同的專業，不能只像七十年代他剛做老師時「有教無類」，把自己知道的技巧、學到的心得教給下一代。作為中國設計業的先行者，要從深層次思考整體創意人才應該是怎樣的，又怎樣提供合適的教育去培養中國創意人才。於是他除了在大中華地區積極參與學術交流，又尋找可以實踐自己設計教育理念的機會。

一九九六年，靳埭強為《廣州日報》一個廣告設計獎當評審，後來受廣州市人民政府人員委約設計「廣州建城二二一〇年紀念」的視覺形象、紀念金印包裝和海報。設計項目完成後，廣州市政府推選了靳埭強為廣州市政協委員[37]。他最初是特約委員，做了半屆之後轉為正式委員。他一共做了兩屆政協委員，有機會看到國家政策文件，了解政府的施政方針，又可以寫提案，向政府建議一些可行方案。他關心藝術教育，覺得基礎教育裏的藝術教育是很重要的，想理解內地中小學藝術教育的情況，並研究新的教學方法。所以他去看教育部關於藝術教育的文件，很驚訝他們在當年（廿一世紀初）可以寫這樣觀念超前的東西，香港也比他們落後。文件提出藝術教育不只是陶冶性情，而是在吸收自己國家文化和國際文化中去啟迪個人的創造能

[37] 「廣州市政協」的正式名稱是「中國人民政治協商會議廣州市委員會」，每屆委員任期五年。

廣州建城二二一〇年紀念金印海報

廣州建城二二一〇年紀念金印包裝及應用設計

力。培養人才有很多範疇，數學、科學、科技等是理性思維，而藝術教育是感性思維也需要培養鍛鍊，要利用藝術學科和文化中精彩的東西，帶領年輕人培養分析能力和創造能力。藝術是一種綜合性的理解和創作，具有「智能價值」，所以應該是必修科。靳埭強理解這麼新的東西並不容易推行，因為學校要有多功能的藝術場所，老師又要有綜合能力。他寫提案花了很多功夫，建議廣州市政府在教育經費裏另外撥出藝術教育經費給學校，資助提升硬件和軟件，鼓勵他們做研究，評核一些優秀的人才。

後來他又參閱中央關於制訂「十一五規劃」[38]的建議，看到一個讓他感到雀躍的詞語：「自主創新」。「自主創新」有很多層面，包括學習也要自主。怎樣才可學習自主？一定要有方法，在學校教育過程裏，有一些三重要的概念、精神要放進去。當年靳埭強覺得中國改革開放已有二十年，雖然教育已有不少發展，有些陋習已改變，但仍很不足夠。如果只是由學校邀請他去做客座教授，做工作坊、講座或研討會，可以做的不多。他希望可以自己辦學校，做第二波的創意教育改革，實踐新的教育理念，要組織一班人才去推行此事。當時他已接近退休年齡，事業發展到後期，公司有接班人，自己準備減少做設計工作。他對教育有使命感，又有能力和經驗，得到很多人欣賞，應該可以付出更多，把時間投放在教育方面。

尋求內地辦學機會

在九十年代末，中國改革開放十多年後，已有一些外國名校與中國院校合作，或直接申請

[38] 「中華人民共和國國民經濟和社會發展第十一個五年規劃綱要」，簡稱「十一五規劃」，指國家制定的從二〇〇六年到二〇一〇年底發展國民經濟的五年規劃。

在某個地方開辦自己的專門學校。上海就有外國品牌的設計學校，可以按自己的方式策劃和獨立營運，學費很貴。進入新世紀，靳埭強想創辦一間跟內地院校沒有關係，可以自主營運的設計學校。不過在中國辦學並不容易，要由教育部批准賦予辦學權，不是單單申請便可以，還要看你的背景和能力。他要找一個有辦學權的人協助促成此事，此人便是葉國華。葉國華在上世紀八十年代已參與香港回歸事務，更在香港回歸後擔任第一任特首董建華的特別顧問，專責台灣及香港各界政治聯繫。他又是擁有多間教育機構的企業家，岳母曾楚珩是資深教育家，創辦耀中學校，後由女兒陳保琼繼承，發展成耀中教育機構，在多個城市開辦國際學校。除了耀中國際學校，葉國華又創辦耀華教育機構，在內地從事本地基礎教育，在幾個城市有校舍。耀中是靳埭強的客戶，他替該機構做品牌設計，更新校徽、做宣傳形象、製作校刊等。靳埭強覺得葉國華很能幹，是可以在內地辦學的香港人，於是跟他商議開辦設計學校的事，他也認為值得去做。

得到葉國華的正面回應後，靳埭強開始撰寫辦學計劃書。先由小規模開始，大約招收二三百學生，最主要是學校的策略應怎樣做，要培養甚麼人才，用甚麼方法，再計算需要多少資源，要投資多少錢等等。當時靳埭強仍擔任「正形設計學校」的董事會主席，也有考慮以「正形」的名義在內地辦學，但「正形」的校董有多人，大家想法未必完全一致。有人較為關心辦學的投資回報，而靳埭強並不着眼於是否賺錢，只是想做一個模版，提升中國的設計教育，所以他覺得以個人名義去進行較好。

在汕頭辦學的機緣

他籌劃此事時曾接觸不同朋友，其中有「進念•二十面體」[39] 的董事會成員。靳埭強曾擔任「進念•二十面體」董事會主席十多年，而葉國華也是董事會成員之一。「進念」的藝術總監是榮念曾和胡恩威，胡恩威在一九九六年成立香港發展策略研究所，後來受李嘉誠基金會[40] 邀請擔任顧問。李嘉誠基金會參與創辦的汕頭大學，是中國一間由私人基金會資助的公立大學，在一九九○年落成。汕頭大學有藝術學院，在校園有獨立校舍，但辦得不大好，基金會有意改革。二○○二年，當胡恩威知道靳埭強打算在內地創辦設計學校，便向李嘉誠基金會介紹他。基金會負責人周凱旋要求靳埭強把辦學計劃書給她看，靳埭強便做好基本計劃，到基金會總部以電子簡報演示講解。他提倡以中國文化為本來進行教育改革，文化是生活的精髓，而設計源自生活，所以也應以文化為本；第二點是以先進的現代觀念來培育未來的創意人才。周凱旋聽完後覺得計劃很好，便邀請靳埭強到汕頭大學開辦設計學院。

當時靳埭強也覺得太突然，他沒想過在一間建制內的大學辦設計學院。他原本希望做的學校是自主權很強的，而汕頭大學是由廣東省管轄的大學，有一套鞏固的管理體制。不過，周凱旋說服他，讓他看到基金會很重視此事，可以提供充足資源，也可以用很彈性的方式去辦事。

在此之前，基金會已邀請香港大學新聞及傳媒研究中心的陳婉瑩教授，在汕頭大學創辦一所新聞傳媒學院，冠名「長江新聞與傳播學院」。陳教授出任院長，但她只是兼職，同時仍可在香港大學任職。周凱旋表示，靳埭強也可以用相同的方式，出任設計學院的院長，學院也以「長

[39] 「進念•二十面體」在一九八二年成立，是香港非牟利實驗藝術團體。後來成為接受香港政府資助的專業演藝團體之一，在國際文化圈也受到注意。

[40] 李嘉誠基金會是由李嘉誠在一九八○年創立的慈善機構，主要專注支持中國教育、醫療和公益扶貧的項目。

汕頭大學校園，湖中有靳埭強的雕塑作品

江」冠名。基金會認同靳埭強的教育理念，沒有加入任何意見要求怎樣做。靳埭強看到他們不是想擴大生源，不是追求量的發展，而是想做精品，要有高質的發展，這很符合自己辦學的觀點。而且他可以得到充足的資源去發展，包括各項硬件和軟件，招聘人才等，於是接受了汕頭大學的職務。

靳埭強在汕頭大學辦設計學院，有優點也有缺點。優點是該校是已開辦一段時間的正規綜合大學，有其他學系的配合，學生可以有多元性的全人教育。假如自己辦一間私立設計學校，像「正形」那樣，便沒有這些條件，只能做純粹的職業培訓，而這並不是靳埭強想做的。缺點是城市發展條件欠佳，設計學校應該設在商業興盛的地方，但汕頭並

不是。本來在中國實行改革開放之初，汕頭與深圳、珠海、廈門一同被劃為經濟特區，地理環境也很優越，擁有深水港，可是後來的發展一直滯後，商業環境遠遠不如其他特區。猶幸城市商業不發達有另一種好處，是生活比較悠閒。汕頭有豐富歷史文化，汕頭大學校園環境優美，是讀書的好地方。

籌辦長江設計學院

靳埭強到汕頭大學當院長，但他並沒有學歷證書，雖然曾獲得國際獎項，卻又未可等同學歷。大學有學術委員會評定職位，於是由校長特別提名推薦靳埭強，然後由學術委員會通過，先給他教授銜頭，再接納他成為院長。當然那時李嘉誠基金會的影響力很大，他們請靳埭強來，汕頭大學便一定會促成此事。在出任院長之前，靳埭強先到汕頭大學探訪藝術學院的老院長和書記，與學院領導團隊人員開會，討論藝術設計創意教育要怎樣做，他可以怎樣幫助學院發展設計教育。當時藝術學院有兩個專業，一個是「裝飾設計」，是比較傳統的工藝美術，以裝飾形態去做一些設計，或者是浮雕、壁畫等。另一專業是「美術教育」，是培養美術教師；學院有多位油畫、國畫、版畫老師，讓學生學習繪畫技法，將來可以到學校做教師，示範繪畫，是很傳統的教學方法。這是遠落後於國家藝術教育政策的專業方向。靳埭強感到原領導層不想他插手太多事情，只希望他來開辦設計課程。不過，李嘉誠基金會的想法是要變革，而基金會宣佈聘請靳埭強出任設計學院院長，原領導層也難以抗拒，老院長更表示會一切配合。

長江設計學院成立儀式
李嘉誠、靳埭強一同揭幕（2003）

在籌辦新學院時，靳埭強首先
策劃一個較高規格的設計教育國際
研討會，邀請三位歐美專家到校，
包括創意教育專家 John Haarstad，
與自己一起做演講和公開討論。完
成這個研討會後，靳埭強把「靳與
劉設計公司」一位市務部同事調到
汕頭大學，擔任先頭部隊，與基金
會的同事商討，處理創建新學院
的行政問題，還要組織教學人才。
當時老院長即將退休，但校方之前
已聘請一位在西安美術學院的畫家
來做院長。學院雖然打算改革，但
原先在學院內的教師建制並不能改
變，靳埭強初到陌生的學校，要進
行改革，困難實在不少。開始時他
們不想對舊學院有太大威脅，理

解有些老師抗拒改組。為了減少矛盾，原有藝術學院仍然照舊，只是新設一所「長江設計學院」，在二○○三年九月正式揭牌，成為汕頭大學的「二級學院」。不少內地大學都有這類二級學院，多數是由企業家投資開辦，掛單在大學內，例如四川大學「錦江學院」。這類新學院比較自主，因為企業家有資金，可以自由出資聘請老師，運作比較靈活。

「長江設計學院」要建立新的行政和教學團隊，以便推行體制改革，實踐新的教育方案。

靳埭強出任院長，但並不是每天都在學校，所以他要聘請一位行政總監，執行日常管理工作，也要聘請一些基層行政人員。從「靳與劉」調派過來的同事跟基金會的人員一同負責招聘工作，從大學招聘畢業生，經過兩輪面試，還有小組討論，最後一輪靳埭強也在座，是較為接近現代商業的招聘方式。傳統的大學有財務部，每個學院的使費是經財務部批出，要聘任人員或辦活動都是向財務部申領款項。而李嘉誠基金會授權「長江設計學院」有自己的財務人員，由行政總監兼管，他們每年做財政預算，交給基金會批核，批准後，一年的費用便落地在學院，不需通過大學財務部。行政總監也是其他學院沒有的，靳埭強本想在內地聘請，但找不到，結果在香港聘請了一位文化創意策劃管理專家鄭新文，他曾擔任香港藝術節行政總監。靳埭強當時有較大雄心，高薪聘請這位總監，除了在「長江設計學院」做行政工作，還打算在北京辦一個「創意研究中心」，掛單在「長江商學院」，這位行政總監兩邊兼管。

師資方面，靳埭強要聘請兩位副院長，他覺得自己在設計專業的實務方面沒有問題，但並不是正規學院派研究人員，在史論方面比較弱，所以希望聘請專長史論的副院長協助發展。他

聘請了兩位史論人才，一位是一九八五年在廣州美院交流時認識的王受之老師，寫過一本《世界現代設計》㊶，是關於德國包浩斯和當年歐洲工業革命設計浪潮的歷史。他在九十年代到過香港理工學院做訪問學者，再到美國從事設計理論研究和教學，後來在洛杉磯帕薩迪納藝術中心設計學院（Art Center College of Design, Pasadena）任教授，任教多年被評為終身教授，一直留在美國。靳埭強聽過他的演講，覺得他能言善道，記憶力強，是難得的人才，當時也是全國有名的專家。靳埭強很希望聘請王受之，以補自己在史論的不足，不過學院沒有足夠資源可以請他回國，他也不想放棄得來不易的美國教席。於是靳埭強請示基金會，建議聘請一位兼職副院長，每年必須有足夠時間在學校，任教一定的課時，他仍會留在美國任教，平時可以用電話會議開會，參與決策和學術工作。

另一方面，靳埭強考慮到自己並不是經常在學校，未必可以每次出席大學體制規定的大學院長會議，需要找一位副院長全時間在學校，出席學務會議。他知道自己最大的缺點是不懂國情，不熟悉學校體制，怎樣處理學術和行政的問題、黨團的問題，所以要找一個有深厚資歷，熟悉體制，而且要在教育部有專家位置的人才。後來找了一位清華大學美術學院的杭間教授，是中央工藝美院的狀元博士，也是史論研究者，寫了一本《中國工藝美學思想史》㊷，以中國思想脈絡分析工藝在每個歷史時段的發展。當時他已是教育部的專家，可以就專門議題去視學和評審。靳埭強看過這位杭教授的書，又跟他見面後，覺得真的很好，便決定去「獵頭」。當年中國內地和香港有沙士疫症，靳埭強不顧一切從香港飛到北京，向清華大學「借人」。汕頭大學

㊶ 王受之所著《世界現代設計》，一九九七年由藝術家出版社出版。本書為世界設計百年史的專著，探討歐美亞各國現代設計運動的發展，內容包括工藝美術、新藝術、裝飾藝術、現代主義設計、包浩斯、普普設計、後現代主義設計等。

㊷ 杭間所著《中國工藝美學思想史》，一九九五年由北岳文藝出版社出版，研究中國每個時代的思想特點怎樣影響文化發展，再引發有甚麼樣的工藝，產生了那些傑出的工匠。

的地位和條件當然比不上清華大學，很難請教授轉職，所以只能要求借調一段時間。靳埭強跟清華大學美術學院的關係不錯，在中央工藝美院未併入清華大學之前大家已有較長的合作關係。他熟悉的張仃院長和常沙娜院長已先後退任，新院長王明旨，也是清華大學的副校長。他約王院長晚飯詳談此事，講述自己為甚麼要借這位人才，打算怎樣發展設計教育，將來如跟清華大學有長期合作，可以聯合做跨校的活動，甚至是全國或國際性活動。結果靳埭強成功游說王院長，借調杭間到汕頭大學，不過他本想借調四年，但清華大學只答允借調兩年。杭間來了之後，確實給靳埭強很大幫助，不熟悉的國情和校務都可以諮詢他。

除了兩位副院長，他們再到處招聘一些年輕有為的老師；但不是每個人都願意來，因為有些人在原來城市已有職位，家庭已落戶，不想搬到汕頭；最後成功找到好幾位，有些到現在仍留任。「長江設計學院」開辦的科目有平面設計、空間設計，還有數字媒體（多媒體），是新的學科，聘請了一位在德國留學的香港人陳碧如，她願意來汕頭。最初學院未有產品設計科目，因為未找到好的老師，差不多在四年之後才開設這個專業。

與藝術學院合併

「長江設計學院」剛開辦便很受歡迎，很多人報讀，甚至一些原藝術學院二、三年級的設計學生也想轉到新學院。不過這造成了與藝術學院的競爭，要面對很多問題。藝術學院的領導者並不合作，有很多大學的文件是經由他們傳遞給設計學院，但他們沒有轉達，於是有些大學

長江藝術與設計學院門前院徽及校名

汕頭大學長江藝術與設計學院院刊《元記》內頁
（2004）（吳勇設計）

要求做的事，設計學院並不知道。過了大概一個學期，基金會也察覺到其中問題，在一次大學院長會議中，基金會人員提出：「現在藝術學院和設計學院合作上有困難，靳院長可不可以同時管理藝術學院？」靳埭強回應說可以，因為創校時他本來是想做藝術與設計學院，認為兩個學科不應分割。於是會上通過由靳埭強接管藝術學院，改名「長江藝術與設計學院」，不再是「二級學院」，而是正式的學院。原來的新院長合約未滿，被調到「藝術教育中心」，負責整所大學的藝術選修科和課外活動。

「藝術學院」和「設計學院」合併後，要重新建立學科架構，靳埭強覺得要有藝術、設計、理論三角並行，學院才算比較成形。靳埭強提出原先藝術學院的兩個專業都不要了；「裝飾設計」的觀念太落後，而「美術教育」不應只培養教師的繪畫技能，而是要有全面的藝術和教學能力，他們沒有條件培養未來的美術教師。去舊之後，設立一個新的專業叫「公共藝術」。當時中國內地的城市已有快速的發展，城市裏有「城雕」部門，負責做空間雕塑。靳埭強說這是較舊的觀念，「公共藝術」不應只有雕塑，新的觀念是以任何方法建立的藝術品，與公共空間有關係，戶外、戶內都有不少藝術品擺設，城市裏有「城雕」部門，負責做空間雕塑。靳埭強說這是較舊的觀念，「公共藝術」不應只有雕塑，新的觀念是以任何方法建立的藝術品，與公共空間有關係，戶外、戶內都有不少藝術品擺設，城市裏有「城雕」部門，負責做空間雕塑。靳埭強說這是較舊的觀念，「公共藝術」不應只有雕塑，新的觀念是以任何方法建立的藝術品，與公共空間有關係，做策劃、管理、營銷等方面的研究。現在往回看，這些新設的專業都是有前瞻性的。還有最早設立的「數字媒體」，雖然其他地方的藝術學院也有這學科，但只一窩蜂做動漫設計，再深入些就做電子遊戲；而靳埭強不做動漫，他覺得最主要是介面，所以他們的數字媒體學系在介面設計領先。

那時汕頭大學給靳埭強很大的改革空間，但要建設新的學系並不簡單，要有合格的師資，

要有博士學歷，如果要設碩士課程，更要有夠資格的老師。他首先是看學校內有哪些人才可以用，其次是物色新的人才。他找好的人才不是看文憑，是看能力和實踐經驗，不過學校總得要根據他們的學歷評職稱。學院從不同地方招聘新老師，其中主要是曾在海外留學的。

除了由廣州美院再到美國任教的王受之，還有些年輕的教師，留學歐洲的比較多，尤其是德國。靳埭強很看重德國的設計師，因為德國是包浩斯主義的發源地，現代設計理念從該處來。他在初期已在德國請來專長新媒體的老師陳碧如，請她在設計學院發展「數字媒體」這個新學科，策劃課程和找老師。與「藝術學院」合併後，該院有各類繪畫的老師，但並沒有現代雕塑老師。靳埭強找到一位在中央美院雕塑系畢業的藝術家張宇，他做過創作，後來到了德國留學，準備回國，就聘請他到學院任教，發展「公共藝術」。

靳埭強又找到一位平面設計高手吳勇，在內地書籍設計範疇有成就。他八十年代在中央工藝美院畢業，分配到中國青年出版社任職設計師，後來自己創辦設計公司。他曾多次獲得設計獎項，包括二〇〇〇年在香港設計師協會策劃的國際海報設計比賽中獲得金獎。靳埭強請他來當設計系主任，他沒有研究院學歷，要寫很多文件證明他的能力，後來成功評他為教授。原先設計系的系主任陳敏，寫過設計史論的書，要調到「藝術設計學系」㊸當系主任。不過這是新學科，他沒有經驗，靳埭強便請學院的行政總監幫忙找老師。其中一個成功的例子是「創意文化產業策劃管理」有一專門學科：藝術館的策展和管理，不易找人任教，剛剛香港有位專家嚴

㊸
長江藝術與設計學院的「藝術設計學系」是創意產業策劃與管理方向，主要培養文化創意企業中，從事內容創新、創意策劃、品牌策略、營銷傳播、管理運營等工作人才。

瑞源，曾任香港文化博物館總館長，後來到了北京，擔任新的「首都博物館」高級顧問，籌劃該館的策展工作。當時「首都博物館」已開館，靳埭強便邀請他到汕頭大學。他答應協助建立這一學科，更親自撰寫課程大綱和教學內容，並親自任教。

靳埭強又外聘不少兼職老師，超過了一般院校的規定，因為在內地很難找到合適的老師任教新設的學科。即使是學院內原有的老師，他也有新的調配。例如畢業班最後一年要做作品集，有老師跟進指導他們的創作，通常是由該專業的老師去指導相關學科的學生；靳埭強覺得這樣會有限制，刻意把各學科打通，即是可能由平面設計的老師去跟進空間設計學生的作品集，是跨學科教育。他大膽用創新的方法去做教育，曾被一些舊老師批評；但這不是他一個人的決定，學院有一個學術委員會，成員有學術顧問、副院長和每個專業的領頭人，大家經討論後同意這樣做。

學院裏所有學科都要重新編寫課程大綱，靳埭強在香港找對這學科有經驗的人才合作，編寫每個課程內容包含甚麼，可以怎樣教，讓老師按大綱組織自己的教學方法和內容。為了讓新舊老師理解新學院的教育理念，掌握新的教學法，他們舉辦工作坊，組織舊有老師、新聘老師，還有撰寫課程大綱的香港專家，一起研習討論。

在這過程中，靳埭強受到不少衝擊。有些老一輩的老師覺得自己是專家，新來的香港精英都比他們年輕，卻要他們改變教學方法，心裏不大服氣。靳埭強提倡自主學習，建議先讓學生自己找資料再做課堂討論，但老師會覺得學生沒有能力找到有用資料，自己有多年經驗，準備

了又豐富又好的資料，為何不先給學生看？靳埭強不是說老師的資料不好，而是要學生在學習過程中，主動去做探索，到後來才把他們沒有找到的給他們，印象會更深刻。這是不同的學習方法，但老一輩的老師不明白。開始時，新領導模式招致很多不滿，靳埭強也會在召開教師會議時被人用粗言穢語責罵，但他並不退縮。

學院活動展新貌

「長江藝術與設計學院」的強項不單是聘請有國際視野的老師來任教，還有交流的能力和資源都很好。靳埭強在任八年，辦了四次大型的學術交流活動。第一個是在二○○四年舉辦的「中國傳統圖形與現代視覺設計」兩岸三地專家研討會，由「長江藝術與設計學院」與「清華大學藝術學院」聯合主辦。這個活動冠名為「歲寒三友」，既充滿詩意又蘊含中國文化情懷。

這個活動一方面貫徹靳埭強推行的設計教育改革，以中國文化為本的宗旨；同時把「中國傳統圖形」從視覺圖象提升至倫理文化的層面；更體現內地、香港、台灣三地學者共聚一堂，切磋互勉的深厚感情。兩岸三地共三十八位專家到汕頭大學發表論文及參與討論，相關論文後來結集出版為《歲寒三友：中國傳統圖形與現代視覺設計》一書，成為同類題材學術研究的熱門參考書籍。

另一個大型學術交流活動是二○○八年的「公共藝術國際論壇暨教育研討會」，邀請了國際公共藝術專家、不同院校的老師，還有創作人來汕頭大學開會，國內有公共藝術學科的學校

384

《集：公共藝術國際論壇暨教育研討會》　　《歲寒三友：中國傳統圖形與現代視覺設計》

公共藝術國際論壇暨教育研討會會議現場

都可以派人參加。這次研討會是中國內地大學首次以「公共藝術」為專題，有代表性的國際研

討會。相關論文和論壇上的發言和討論，收錄在《集：公共藝術國際論壇暨教育研討會》一書

中，也成為極具參考價值的文獻。

靳埭強在汕頭大學當院長任內，努力全面發展學院，做了很多交流活動，除了舉辦國際

級研討會，也有跨學科的活動。例如由設計學院、工學院、商學院一起合作做商業銷售空間的

工作坊，商學院做營商模式，工學院負責製造和生產，設計學院做設計。他們更組織了不同小

組，去找一些地方開設真實的店舖。靳埭強也想推行一些新的課題，所以在學院設立「城市形

象」課題；除了商業商標、文化商標，城市商標和形象也要研究，並在汕頭大學舉辦了城市形

象工作坊。他很關心「城市形象」應該怎樣做，認為要問當地人怎樣看這個城市，城市精神是

怎樣的，再由設計師依據市民所想所需去完成。這個工作坊也是跨學科活動，更有香港中文大

學建築師、台灣設計師與他們學院一起，調查研究汕頭市的環境、建築、市政等。

中國內地近十年有「產學研」概念，是產業、學術、研究三方的合作。靳埭強認為這觀念

是對的，也想積極推行，像平面設計系就曾與汕頭電視台合作，替他們做一個新的台標，是成

功的例子。他覺得產品設計系跟廠家合作是最好的，可惜汕頭的工業不多，這方面一直未能好

好發展。其中比較成功的「產學研」項目就是「重慶城市形象」⑭。這本來是「靳與劉設計公

司」取得的設計項目，靳埭強把它變成「長江藝術與設計學院」的課題，成為一個「產學研」

項目。他帶領學院的師生和「靳與劉」團隊到重慶做調研，了解「重慶」是甚麼，然後在香港

⑭「重慶城市形象」設計項目的內容和進程，在本書第二章第五節詳述。

386

「重慶城市形象」研究：靳埭強帶領的小組和研究生在重慶大學合照

「重慶城市形象」研究：靳埭強
與設計團隊研討

《城市形象——設計實踐與教學》

總公司團隊主導下完成設計。「重慶城市形象」標誌和應用在二〇〇六年發表，採用後獲得廣泛正面的評價。

這個項目是「產學研」的代表作，更示範了一個城市形象怎樣做，不是説有多美觀，而是很有代表性，也有民意基礎。後來多了一些城市做城市形象，對比起來「重慶城市形象」是紮實的，設計不是很超前，最重要是體現核心價值。靳埭強很珍惜這些項目的成果，把個案寫成書籍《城市形象——設計實踐與教學》[45]。任教「城市形象」學科的老師酈亭亭，用了這個個案來做教材，她與學生討論的問題和教學過程，也收錄在上述書中。

[45] 《城市形象——設計實踐與教學》是「長江藝術與設計叢書」第七冊，二〇一三年由廣西師範大學出版社出版。

藝術教育理念的實踐

靳埭強為「長江藝術與設計學院」寫了幾項院訓，並把它放在學院的大門口。院訓內容是要求創意人才具備八種能力：理解能力、思考能力、判斷能力、表達能力、分析能力、創造能力、合作能力、宏觀前瞻能力，是他對所培育學生的期許。

他在汕頭大學實施自己的理想教育方案，有幾個方針很重要。第一點是注重創意思維，改變傳統教與學的關係，把由上而下的單向教學模式改為三角式學習：老師和學生、學生和學生、自主學習。不再是只由老師講課，然後學生做功課，老師改功課；而是有一個課題，讓學生主動去找資料，然後師生平等互動，在討論中學習。這樣鼓勵學生

長江藝術＆設計學院校訓

我们要

具理解能力，汲養、消化、終身學習

具思考能力，獨立、自覺、主動積極

具判斷能力，辨別是非輕重、短暫與永恒

具表達能力，談吐、寫作、融滙中西

具分析能力，批判性、系統化解決問題

具創造能力，傳承、創新、追求原創

具合作能力，互動溝通、跨學科、跨文化

具宏觀前瞻能力，心系中華、胸懷寰宇

靳埭強 二〇〇三年於汕頭大學

20×20＝400

長江藝術與設計學院校訓

靳埭強與學生一起討論

主動尋求知識，啟發他們的思辨能力，老師也可教學相長。第二點是並不純粹着重技術培訓，更要發揮創意，表達感情。例如素描，不是一定要這樣畫，而是可以有不同表達方法，是要去觀察、感受和思考，要怎樣創造性表達感情，他稱為「心手合一」，是心靈和手裏掌握技巧的合一。第三點是跨學科的互相學習，要培養學生的綜合能力，所以開設很多工作坊，有不同的持份者和專長人士合作去做。這些跨學科活動甚至有跳出本院的，有汕頭大學裏不同學院的跨學科。最後一點是「設計倫理」，讓學生懂得怎樣做人，怎樣做事，做設計師應有怎樣的態度，有甚麼義務，有甚麼權利，應做甚麼，不應做甚麼。

靳埭強希望以民主的方式推行教育改革，不是獨斷獨行；學院有很多委員會，讓大家一起參與各項政策的推行。除了與專家和老師團隊溝通外，他覺得與學生溝通很重要；於是創造了一個活動叫「院長的約會」，定期讓學生報名來跟他對話，回答學生問題。他們有甚麼

關心的，或不理解的，可當面討論。他想理解青年人有甚麼期望，讓他們知道期望可以怎樣達成。如果學生的想法有偏差，他又會以自己的觀點引導他們。尤其在創院初期，這種溝通活動有很多，雖然仍有很多東西未做好，但學生在第一個學期提的問題反而不多，因為一切都是新的，未看到成果；到第二學年開始醞釀不同專業的選修，便會有些不平衡，會提出各種不滿。有時學生也會在網絡上提意見，甚至爭吵，靳埭強也要處理，有時要立即寫公開信回應。這些問題他以前沒有面對過，做設計公司最大只有幾十人，但學校不同，雖然規模不大，起碼也有三幾百人。

汕頭大學是粵東唯一大學，是廣東省轄下的，在招生方面有限制，不可以全國招生。「長江藝術與設計學院」的管理層覺得不應只在地區招生，因為設計學生的圖譜應該是多元的。他們並不是想在全國招收精英，而是全國各個區域都有很多不同特點，是多元文化；學院有來自不同地方的學生，可以產生不同文化的碰撞和融合。

所以他們也招收港澳學生，有五個名額不需通過教育部的聯招考試；靳埭強在香港找學術評審局，自行設定入學試，有筆試和面試。這五個名額中更有三個由李嘉誠基金會提供全額學費資助。他們在香港不難招到學生，更曾經招收過一名日本學生，因為靳埭強有知名度，李嘉誠基金會也很有來頭。他們也擴展省外招生，由省教育部與其他省的教育部去交換學額，爭取到有五個省可以讓「長江藝術與設計學院」招生；他們派老師到當地考入學試，也很受歡迎。他們的試題雖然要跟隨教育部模式，但也有些是創意試題，例如內地的高考美術科考試是要繪

畫一張畫，但他們是要求學生設計概念性的題材，例如「酸甜苦辣」，要用甚麼形象、結構、着色，要自己去組織。即使是素描，也不是對着普通的靜物來畫，描繪對象會令考生意想不到。所以考生會覺得這所學校是有創意的，吸引了不少外省學生來搶幾個入學名額。

珍惜參與教育改革機會

靳埭強在汕頭大學辦設計學院，最初很多人並不看好。不過他很快做出成績來，報讀的人數很多。不久「設計學院」和「藝術學院」合併，靳埭強出任「長江藝術與設計學院」院長，也得到加薪。第一屆學生畢業後，就業情況很理想，最優秀的學生又可留校當老師；也有學生優秀作品給美術館收藏，水準很高。他的合約是四年。不過，跟他再續四年合約。不過，跟他一起工作的團隊就經歷了不少轉變。他最初從香港聘請的行政總監鄭新文，工作了大概一年，因為工作出色，就被基金會轉聘為汕頭大學的行政總監。他介紹了自己的徒弟崔德煒來接任，是任期最長的一位，也做得很好。後來他要到北京修讀博士學位，辭職時介紹了一位曾在八和會館工作的丁羽給靳埭強，可惜很快他又被八和會館請回去。後來再聘請李藹儀接任，靳埭強退任院長後，她還留任三年多，後期轉任副院長。另外，副院長杭間的借調期只有兩年，他回到清華大學美術學院開始升任領導位置；後來到了杭州的中國美術學院，出任新建的國際設計博物館的館長，現在更是中國美術學院的副院長。他離開汕頭大學後，靳埭強仍一直邀請他擔任「長江藝術與設計學院」的顧問。

靳埭強在二〇一一年完成「長江藝術與設計學院」院長八年任期，但並不是完全離職，仍擔任學院的講座教授，也會帶研究生。他對這份院長工作很有感情，工作團隊在幾年間把一所省級較偏遠的學院，做到全國注目。那時他想為中國藝術與設計教育做一些新的改革，雖然不是百分百圓滿，不是所有想做的都做到，但成果讓人驚訝。他覺得自己遇到好時機，汕頭大學正在銳意改革發展的時候，讓他實踐教育改革的理念。現今李嘉誠基金會的參與沒有以前深入了，他未必做得那樣好。當時靳埭強可以說是得到了天時地利人和，為中國藝術與設計教育作出了一些貢獻，他很珍惜這個機會，也很慶幸能做到好成績。

靳埭強在汕頭大學退任後，仍然關心國家的藝術與設計教育。他曾到其他大學任教短期課程，像四川大學錦江學院、大連藝術學校等。到今天他仍是「長江藝術與設計學院」榮譽院長，不過已沒有參與任何實務了。近年他回歸香港，也積極參與教育工作，不過他不再去教設計課程，反而是積極推行普及藝術教育。他出任兆基創意書院校董會主席十年，幫助推展高中學生的創意藝術教育改革。又到中學做工作坊，甚至會到小學、幼稚園做講座。他認為小朋友在成長過程中都有權利接受藝術教育，如果我們不重視，不做好教育工作，是剝奪了他們的權利。他覺得自己在藝術方面得到的，是人生一種福氣；所以他一直鍥而不捨，不斷找機會，希望在香港推行更好的、更全面的藝術教育。

疫情後靳埭強回汕頭大學做講座（2023）

獎掖後進

（四）

●大中華篇・一九七七—現今●

靳埭強除了自己努力學習，當教師提拔後進，也積極參與各項設計比賽。他認為比賽對設計師的學習和作品質量很重要，得到嘉許便有一種提升的動力，同時也可讓公眾看到。

除了本地評審，國際評審也很重要，所以他長期參加國際比賽，目的是想提升香港設計專業的地位，看能達到甚麼水平。國際上愈難打的比賽，靳埭強愈想參加，例如美國傳達藝術（*Communication Arts*）的設計獎。他第一次獲得 *CA* 大獎，是一九八一年中銀商標，第二次獲獎是一九八四年商務印書館出版的《中國服飾五千年》。後來他還獲得很多不同的國際獎項，奠定了國際級設計師的地位。香港設計界前輩石漢瑞（Henry Steiner）很早已是國際級，他是國際平面設計聯盟（AGI）第一位香港會員 [46]，更曾出任主席。靳埭強在八十年代初開始在國際受注意，尤其是日本這個注重設計的國家，在戰後有超世界水準。日本業界評價香港的設計人才，都留意靳埭強，他是唯一的中國人被選入日本最權威的設計雜誌 *IDEA*「世界設計百傑」，以及 *Creation* 世界大師專刊。靳埭強在一九九七年成為 AGI 香港華人會員，並擔任首屆中國分會主席及新會員國際評委。

[46] 國際平面設計聯盟（Alliance Graphique Internationale，簡稱 AGI），於一九五一年在巴黎創建，會員集中了全世界最優秀和最有影響力的設計師，是國際平面設計界的殿堂級組織。石漢瑞（Henry Steiner）在一九八〇年成為 AGI 會員。

香港設計師協會的活動

靳埭強創業後常鼓勵公司同事參加設計比賽，最常參加的有「香港設計師協會」年展的比賽，並曾多次獲獎。

「香港工業總會」在一九七二年倡議成立「香港設計師協會」（HKDA），早期會員主要是外籍設計師，而靳埭強當時便獲創會會員王無邪老師推薦加入。該會從一九七五年開始每年舉辦 HKDA 設計年展，是向本地業界公開徵集評獎的權威性活動，旨在提升香港設計專業水平及獎勵優秀設計。協會又出版年鑑，讓公眾看到本地專業設計的成果，成為其他人學習的對象。一九八二年後，該會的評獎展出改為雙年展。靳埭強從一九七七年開始便為協會的年鑑擔任編輯及設計工作，並成為委員參與會務，

「香港設計師協會」年展海報（1982）

到八十年代中更擔任主席。他為協會做了連串改革，使協會財政轉虧為盈；包括積極舉辦自負

盈虧的活動，又重新檢討年展的的籌辦方針，尋找商業贊助，並邀請國際評委和海外專家做演

講，吸引更多業界人士投入參賽，增加協會的收入，使 HKDA 年展漸漸發展為一項國際設計比

賽。他在連任主席後又改革制度，修改協會章程，主席只可以連續做兩年，便需要退下來由其

他人繼任。

靳埭強退任主席後，在一九九○年重新以公司名義參加香港設計師協會的比賽，獲得不

少獎項。一九九一年，靳埭強設計有限公司出版了《八十五獲獎近作》，記錄了他的設計團隊

在一九九○年香港設計師協會年展榮獲全場大獎、四金、二銀、二銅等共五十七個獎項，加上

八十年代二十多件代表作所得共一百二十六個設計獎。顯示出當年他公司優秀的國際水平實

力。

這些專業比賽除了提升個人和公司，對社會也有影響，可以促進社會對設計行業的尊重和

理解。香港設計師協會在九七前的年展，邀請了當時的財政司曾蔭權做剪綵嘉賓。他看到展覽

中的作品很精彩，詢問香港設計水平跟新加坡比較怎樣？當年日本是設計超級大國，在東亞地

區，香港已是緊隨其後了，當然超越新加坡很多。他聽到就說要對設計行業重視、提升，建議

香港設計師協會到立法局做聽證會，告訴立法局議員應重視設計行業，提議設立「香港設計中

心」。於是香港設計師協會借出經費，聯合幾個設計專業協會，一起撰寫計劃書交給立法局。

終於在二○○一年成立了「香港設計中心」臨時辦事處，該中心在二○○二年正式揭幕㊼。

㊼ 香港設計中心（Hong Kong Design Centre）獲香港特區政府及香港賽馬會慈善信託基金撥款資助，並在業界支持下成立，目標是推動香港成為亞洲區內享譽國際的設計之都。

香港設計師協會的活動也影響了鄰近地區，尤其是深圳的設計業。靳埭強最初到內地交流是到廣州，深圳特區建立後，很多廣州和各地的設計人才到了深圳發展，成為一股新力量。深圳鄰近香港，兩地設計師可以經常交流，內地設計師也可參加香港設計師協會的活動和比賽。深圳在九十年代初已凝聚了一批設計人才，想借鑑香港的模式，成立一個組織來發展業界力量。在成立協會之前，他們在一九九二年先舉辦平面設計大展，名為「平面設計在中國」，參加者來自海峽兩岸。這是首次在中國內地舉行的專業平面設計比賽，借鑑香港設計師協會年展的方法和規

「平面設計在中國 92」評審團

則，包括分類、請國際評委，每類作品設金、銀、銅獎，以國際水平為指標，寧缺無濫。大會邀請了三位香港評委，包括石漢瑞（Henry Steiner）、靳埭強和陳幼堅，台灣評委是台灣師範大學設計系的王建柱教授，大陸評委是中央工藝美院的余秉楠教授，是留學東德的書籍設計和字體專家，還有一位加拿大華人設計師尤惠勵擔任評委。海峽兩岸設計師都很支持這次活動，踴躍參加。這個展覽的成績很好，當年沒有設全場大獎，很巧合地，中國內地和台灣地區設計作品的入選數量，以及取得金獎的數量都是相等的。這次大展引起了廣泛的注意，成為平面設計在中國興起的標誌性展覽，也曾刊登在國際權威設計雜誌 Communication Arts 的專題評介中。

深圳的平面設計師隊伍繼續壯大，終於在一九九五年成立了「深圳設計師協會」，成為內地首個民間平面設計專業組織。他們借用「香港設計師協會」的會章，又邀請靳埭強擔任顧問。「深圳設計師協會」在一九九六年舉辦第二屆「平面設計在中國」大展，邀請了來自法國、澳洲、日本、韓國四位評委。這次除了台灣設計師，香港和澳門設計師也可參加，成為真正全中國專業設計師的評比。香港設計師廖潔蓮獲得全場大獎，而內地設計師的水準有顯著的提升，獲獎數量顯著比港、澳、台多。這次展覽還受到邀請，加入靳埭強、陳幼堅、劉小康、王序的代表作，在韓國、日本等地巡迴展出。進入新世紀之後，深圳市政府重視創意產業的發展，對「深圳設計師協會」有更多支持。現在他們的財力和人力龐大，年展活動已是國際性的 GDC 設計獎，成為中國內地最重要的國際設計大獎賽之一。

靳埭強設計獎的設立

靳埭強的國際聲名愈高，參與愈多社會公職，又擔任各種比賽（包括國際比賽）的評審，有藝術展，有專業設計比賽，甚至兒童繪畫比賽。他在八十年代以後到中國內地多個地方交流，也被邀請擔任一些設計比賽的評審，深刻感受到內地評獎有不少流弊。其中一次評審讓他印象深刻。那年廣州的《包裝與設計》雜誌舉辦了全國星獎（學生設計比賽），邀請靳埭強做評審委員，中央工藝美術學院的陳漢民教授擔任評審主席。這比賽設定了很多獎項，旨在鼓勵學生參與。評審結果出來，大部份金獎都由無錫輕工大學設計學院的學生獲得。當時主辦單位想結果平衡一些，要調動金獎得獎者，但靳埭強不同意，認為這不公平，不能反映參賽者的真正水平。他建議可以減少獎項，但不同意搞平衡，可是他的意見只得到少數評委的支持。這次比賽讓他注意到無錫輕工大學的設計學院。

原來無錫輕工大學是中國內地首間以「設計」命名學院的，在一九九五年把「工業設計系」擴建為「設計學院」，由兩位在日本留學回國的老師進行改革。後來這大學邀請靳埭強擔任客座教授，他先去訪問做講座活動，在講座前有老師座談會。該校師生非常熱情，把講座會場擠得水泄不通，老師大部份很年輕，在座談會更有些感動得哭起來。靳埭強看到該校師生都很積極，成績也很好，便答應了學校的聘任，每年抽時間去講課。過了一年，當他再到這所學校時，有新到任的設計學院院長，是從歐洲留學回國的，很年輕，大概四十歲左右。靳埭強覺得很雀躍，因為中國學術界一向是論資排輩的，這麼年輕的老師可以當院長，是難能可貴的進步。

這位新院長很懂得把握機會，提議他設立一個「靳埭強設計獎」，獎勵該校優秀的學生。

靳埭強覺得這也是好事，便答應出資設立獎項，請院長提交計劃。過了一年，院長又提出不如辦全國性的比賽，所需經費多一些。於是靳埭強與院長簽訂合約，提供經費和獎金，由無錫輕工大學舉辦「靳埭強設計獎」全國大學生設計比賽，邀請國際評委選出優秀作品。院長邀請國際大師來校，不只是做設計獎的評審，還會擔任「大師班」的導師。「大師班」招收外來的學生，包括不少已在不同地方工作的設計師，每班大約二十人，共五節。他會設一些課題，讓學生互相討論，透過啟發思考的方法，讓學生發揮創作潛能，再做功課。他會看學生的創作過程，再提供改進的方案，完成作品，然後再分析評論。這些學員不少學有所成，成為傑出的設計師，

靳埭強在「大師班」指導學生韓湛寧（右）

其中一位韓湛寧曾經受聘於靳埭強創辦的「長江藝術與設計學院」出任副教授，表現出色，後被評為教授。

「靳埭強設計獎」在一九九九年創立，設一個大獎（獎金一萬）、兩個金獎（獎金五千）、三個銀獎（獎金三千）、五個銅獎（獎金一千），還有優秀獎（獎狀）。靳埭強堅持運作的方式要按國際標準，是公開公平的，要求是

嚴格的，真正好的就獎勵，不到水準的可以不發獎，不做門面工夫。第一年參賽的作品較少，沒有作品的水準可評為大獎，就從缺了。第二屆的參賽人數已超過一千，他們也評出了大獎。

可是，「靳埭強設計獎」全國大學生設計比賽辦了幾屆之後，又出現了問題。原來這位院長跟靳埭強簽訂合約，不是用無錫輕工大學設計學院的名義，而是用一間「國際廣告研究中心」做合作單位，說是為了簡化手續，而靳埭強並不為意這會有問題。二〇〇一年，無錫輕工大學、江南學院、無錫教育學院合併為江南大學，成為重點大學，「靳埭強設計獎」也更受關注。這時院長告訴靳埭強，辦比賽的經費不夠，希望要多些錢。靳埭強認為不合理，因為前兩屆也辦得到，而且參賽者會交參賽費；同期的「大師班」，靳埭強也把自己的導師費撥入了經費中。院長提出不用靳埭強增加撥款，要求容許他去找贊助，來補貼經費。靳埭強覺得找贊助也無不可，只要把事情做好便可以了。院長找了一家無錫企業叫「小天鵝」，就把「靳埭強設計獎」的大獎冠名為「小天鵝盃」，又要求用「小天鵝」來做設計題材。

過了一年，這位院長離開了江南大學，轉到上海同濟大學任職，他把「靳埭強設計獎」也搬到同濟大學。靳埭強這才發現「國際廣告研究中心」是院長自己註冊的私人機構，他也自視為「靳埭強設計獎」的創始人。在同濟大學辦獎的第二年，他找了一個德國贊助商「西門子」，又以「西門子」為參賽主題之一。本來評審委員是找國際設計專家，靳埭強是其中一位，但那年評審來了兩個德國人，不是設計師，是「西門子」公司派來的。他們評審時只看「西門子」題材的參賽作品，對其他題材都不評分。靳埭強覺得很不公平，而整個設計比賽又像是「西門子」題材的活動，完全蓋過了「靳埭強設計獎」的意義。

評獎活動移師汕頭大學

靳埭強覺得主辦方的辦事方式違背了他的初衷，於是有停止合作的想法。他簽的合約沒有列明期限，幸好有一條款是，如果他不想繼續，可以在六個月之前通知，終止合作。當時他已在汕頭大學擔任「長江藝術與設計學院」院長，便決定收回主辦「靳埭強設計獎」的權利，把相關設計比賽放在汕頭大學，直到現在。靳埭強認為，學生設計比賽並非不能滲入商業元素，設計行業本身就是商業化的，比賽有商業主題是讓學生有所發揮，考慮怎樣做市場上的真正品牌；但比賽不能為商業贊助服務，商業品牌不能是比賽的唯一主題。

他覺得自己的創作道路，不論是設計還是藝術創作，中國文化佔了一個很重要的位置，希望「靳埭強設計獎」也可推廣中國文化。於是「靳埭強設計獎」由汕頭大學主辦之後，在每一屆都設一個主題，是有關中國文化的，參賽者不一定要用這個主題，也可以自由題目參賽。歷年用過的主題有：家、漢字、節日、茶、工夫、和諧、孕育、食色、同理心等；都是圍繞中國文化、中國人的生活發揮創意。

在汕頭大學舉辦「靳埭強設計獎」的多屆得獎作品集

汕頭大學的老師和學生都會參與設計獎的活動，像教學活動、工作坊等，有很多與設計

大師交流的機會。評獎活動需要很多工作人員，不少汕大學生又申請成為志願者，參與籌辦工

作，也是很好的學習機會。

靳埭強收回「靳埭強設計獎」主辦權後，也有找贊助，是一些合作者或支持他評獎理念的

單位。好像《包裝與設計》雜誌，靳埭強建議他們贊助一個「最佳包裝獎」，在該年得獎作品

中選一件包裝比較好的，再頒一個獎給它。這個不算商業贊助，該雜誌社是廣州的專業單位。

另外有一個汕頭的印刷包裝企業，叫「美麗堅」，想讓他的公司品牌在設計界多些人認識，設

一個獎叫「美麗堅創意設計獎」。比賽主辦者提議讓參賽者用他們印刷公司想推的一種紙品結

構來造型，可以用任何主題，給好的作品一些獎勵；這類作品也可參加大會比賽。這些贊助商

會支付獎金和比賽的行政費，贊助持續了五年，成績優良。另一企業的贊助支持，在二〇〇二

年增設了 UI 設計獎，單獨評核 UI 類作品給予獎勵。

另一類支持者是其他大學。「靳埭強設計獎」十週年時，清華大學美術學院給靳埭強辦一

個大型展覽，在該學院的大展廳展出幾百件作品。展出作品分佈在三個展廳，一個是歷年「靳

埭強設計獎」的得獎作品，作歷史回顧；另一個是邀請一百位業界或學院設計師，每人設計一

張「靳埭強設計獎」的紀念海報。靳埭強做的一張是用九宮格，把「勝」「敗」兩個字結合。

他認為比賽是要爭勝的，但也要接受失敗，常說「失敗乃成功之母」，因為從失敗中可吸收經

驗。他希望參賽者學習用甚麼態度比賽，失敗時怎樣面對。

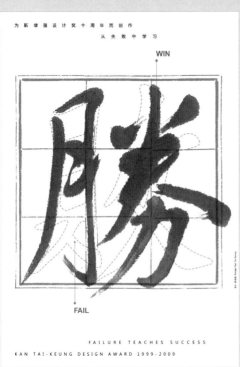

为靳埭强设计奖十周年而创作

从失败中学习

WIN

FAIL

FAILURE TEACHES SUCCESS
KAN TAI-KEUNG DESIGN AWARD 1999-2009

「靳埭強設計獎」十週年展覽海報

「靳埭強設計獎」十週年展覽

5黑白港事海報　全球大賽揚威

港生奪未來設計師大獎

要用黑、白兩色，道盡港人的價值觀和塊垣，簡約的平面設計也可以如拳尖般，把內涵鋪滿於「繪畫」出來，勝過千言萬語，年僅19歲的顏倫意憑5幅名為「香港系列」的海報，在一項全球大賽中擊敗近4600份作品，奪得「未來設計師大獎」的最高榮譽。放棄「正規」教育，投身設計事業的他，期望自己將來的設計能融入生活，能「感動」別人。

明報記者　姚國雄

擊敗近4600作品

奪得未來設計師大獎的顏倫意指着他所創作這5幅以港人為主題的作品不算太花時間，且很滿足作品能使他有信心奪獎。他是感謝校長陳耀聖和導師的支持。
（姚國雄攝）

未升中六　走上設計路

靳埭強感動：但願我是創作者

王粵飛：一眼認定是冠軍

融入生活　感動別人學韓鼎

首次開放　全球華裔生角逐

以「漢字」為題　2港生奪獎

創辦人新埭強　中銀商標設計師

壓力透頂

兩代鴻溝

夫妻隔膜

看扁內地人

崇洋心態

香港正形設計學校學生顏倫意獲獎
《明報》「港生奪未來設計師大獎」（2005·12·20）

靳埭強設計獎的發展

靳埭強在台灣出席「靳埭強設計獎」推廣活動（2012）

「靳埭強設計獎」移師汕頭大學後，參賽作品數量不斷增加，幾年後已超過三千件。

二〇〇五年，這個比賽更名為「全球華人大學生平面設計比賽」。因為最初幾屆參賽人數雖然有所增長，但參賽者多是內地學生，台灣、香港、澳門等地區的學生則屬少數。靳埭強希望能把這個設計獎推廣至全世界更多不同地方。他的初衷是為中國人設這個獎，要提升中國人的設計水平。更名後，境外學生參賽作品增加了，還有外國留學生參賽。

有一位台灣師範大學的學生參賽得了獎，又親自到汕頭大學參加頒獎禮。他覺得「靳埭強設計獎」非常好，希望得到授權在台灣推廣。他辦了一個環島活動，邀請靳埭強去做講座，到五所不同地方的大學巡迴演講，在不同大學講不同的題材。靳埭強說那次經驗也頗難忘，有些年輕學生和老師跟着他走一圈，在一個星期內，先到新北，再往台中、台南、高雄，回台中休息一個週末，然後再到台東、花蓮，最後回台北乘飛機回港。

後來「靳埭強設計獎」組委又為得獎作品辦巡迴展覽，在內地其他學校展出。靳埭強會出席巡迴展第一站，擔任剪綵嘉賓，又到多家院校做演講。例如在二〇〇七年就創下巡迴十多站的紀錄，包括有：南京理工大學、汕頭大學、香港專業教育學院、吉林藝術學院、桂林電子科技大學、廣州美術學院、廈門大

學、杭州師範大學、武漢華中師範大學、黑龍江大學、台灣朝陽科技大學等。近十多年來，每年「靳埭強設計獎」的巡迴活動已演進成為廣受師生歡迎的交流活動。靳埭強亦樂此不疲地訪問不同省市的設計學院講學，也會邀請各地同業先進參與這項培養青年創意人才的工作。

過了幾年，靳埭強又覺得除了學生，已畢業的年輕人也應鼓勵，於是在二〇一一年開始，「靳埭強設計獎」增加專業組，讓三十五歲以下設計師參賽，比賽名稱也改為「全球華人設計比賽」。後來又按照國際的「青年」定義，把專業組的參賽年齡定為四十歲以下，評獎名額跟學生組一樣，獎金則多一點。比賽在九月份開學時開始收件，公布主題，收件至十月，然後在十一月初評，十二月終評及頒獎，在汕頭大學舉行頒獎禮和展覽。初評會邀請內地業界優秀設計師和學界的優秀老師來評審；終評的評委起碼有三人，一位是靳埭強，一位是中國設計大師，一位是海外設計大師。評審標準很嚴格，學生要得獎是很困難的；但這是一個好作品的指標，參賽者想在比賽中學習，所以一直有很多人支持參賽。得獎者也積極參與頒獎禮，像二〇一九年的一屆，得大獎的是已到美國留學的學生，他專程從美國飛回來領獎，然後又乘飛機回美國上學。

靳埭強設立設計獎項，是希望以國際高水平的的參賽標準，啟發、引導華人青年設計師的設計思維和理念，創造出更多有先進設計意念，又富中國文化精神的作品；並可推動中國藝術設計教育的發展。這些年來，「靳埭強設計獎」已成為很強的品牌，近年參賽人數穩定增加，二〇二二年突破一萬件參賽作品，創造了新紀錄。每屆比賽得獎的作品都有高水準，標誌着當今中國青年的設計水平。

26/09/SUN/9AM-7PM

Date 比賽日期

THE 19TH
ITF TAEKWONDO
CHAMPIONSHIP
第十九屆ITF跆拳道大賽

Organization 主辦機構

designed by www.cyluac-workshop.com

「靳埭強設計獎」第一屆專業組冠軍蔡劍虹作品：「第十九屆 ITF 跆拳道大賽」系列海報

第四章 ● 教育

「靳埭強設計獎」第一屆專業組冠軍蔡劍虹作品：「第十九屆 ITF 跆拳道大賽」系列海報

「靳埭強設計獎」第一屆專業組冠軍蔡劍虹作品：「第十九屆 ITF 跆拳道大賽」系列海報

著書立說

●兩岸三地篇●一九八二—現今●

報》，算是一名文藝青年。不過由於學歷較低，他一直沒有想過自己有著書立說的機會。

靳埭強一向喜歡寫作，在當裁縫時經常把心中感受寫成日記，又嘗試投稿到《中國學生周

文藝雜誌邀寫設計專題

靳埭強在修讀設計課程時認識了幾位導師，是推動現代藝術的中堅分子。其中一位導師文樓在一九七六年創辦《文學與美術》雜誌⑱，那年靳埭強與朋友創立自己的公司，之前又已開始設計教育的工作，在事業上略有小成。文樓邀請靳埭強在《文學與美術》雜誌寫稿，談現代美術設計，靳埭強寫了四期⑲。《文學與美術》在一九七七年初改為《文美月刊》，靳埭強又在其中六期寫了文章⑳。第8期則刊登了靳埭強的專訪，並以靳埭強為封面。這些文章主要介紹他的設計工作，涵蓋幾個設計類別，包括：郵票、雜誌、海報、廣告、包裝、年卡和商標。《文美月刊》出版十二期之後，在一九七八年停辦，靳埭強也沒有再寫專題文章。這兩本雜誌出版時間雖然不長，但在當時文藝界有一定影響力，劉小康就說學生時代有看靳埭強在這兩本雜誌寫的文章。

⑱《文學與美術》是雙月刊，在一九七六年二月出版第1期，至一九七七年一月出版第6期後，宣佈改版為《文美月刊》。

⑲《文學與美術》第1至4期刊登了靳埭強的文章，依次為：《設計與設計工作》、《我怎樣設計兔年郵票》、《從雜誌設計談編排設計的原理》、《怎樣設計海報》。

⑳靳埭強在《文美月刊》刊登的文章有：第1期《不要污染視覺環境》、第2期《由一張廣告卡片談起》、第5期《「理工夜班設計展覽」》、第6期《包裝的設計》、第9期《從年咭設計談起》，第12期《談商標設計的工作經驗》。

《文美月刊》第 8 期封面（文樓設計）／靳埭強專訪

初試啼聲編寫設計叢書

過了幾年，商務印書館負責人李祖澤約靳埭強吃飯，提出想找他寫書。李祖澤表示，他們要重新規劃出版，希望有多一點不同種類的書，也想出版一些對學習有幫助的書。靳埭強沒有想過自己可以寫書，李祖澤卻認為他是適合寫設計學習書的人選。商務印書館曾保送兩位設計師尤碧珊、溫一沙修讀理工夜間設計課程，是靳埭強的學生。他們取當時正在做的畫冊《紫禁城宮殿》作為畢業功課，靳埭強擔任指導老師，對這本書的結構、排版和封面設計提意見。靳埭強覺得香港攝影師高志強拍攝的宮殿飛簷很漂亮，就建議把圖跨放封面封

《紫禁城宮殿》封面
（商務印書館）

412

王無邪、梁巨廷《平面設計基礎》（商務印書館）

底，書脊剛好是飛簷的轉角位。原本照片所拍的天空不夠完美，靳埭強又教他們再拍一張很美的純天空照片，然後補在飛簷上。這個設計很特別，也很搶眼。《紫禁城宮殿》出版後贏得讚譽，也得到獎項，包括書籍設計獎[51]。李祖澤由此認識靳埭強，知道他的設計能力，還有教學經驗，所以邀請他寫一系列有關設計的書。

靳埭強雖然曾在雜誌寫稿，但沒有想過會出書。他覺得做一套設計叢書是好事，但沒有信心自己可以擔起這套書的編寫。於是他想到找老師王無邪，請他做設計叢書的主編，自己寫的稿也可請老師提點一下。他覺得應該有一本談設計理論的書作為第一冊，而自己就根據所學理論，寫一本實踐的書。王無邪以前曾寫過一本《平面設計原理》，最初版本是中大校外進修部商業設計課程

[51] 《紫禁城宮殿》獲「香港印製大獎」一九八二年度香港最佳印製書籍獎——最佳美術書籍。

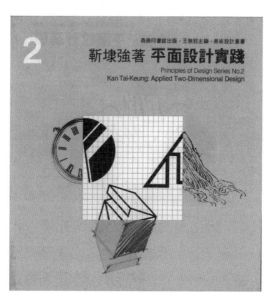

商務印書館出版・王無邪主編・美術設計叢書

2 靳埭強著 平面設計實踐

Principles of Design Series No.2
Kan Tai-Keung: Applied Two-Dimensional Design

靳埭強《平面設計實踐》
（商務印書館）

的講義⁵²，薄薄一本；後來他增訂內容，在美國出版版英文版⁵³，在台灣出版中文版⁵⁴。靳埭強建議他再修訂該書，加入新的圖例，成為新的「美術設計叢書」第一冊。王無邪認為可以加入學生梁巨廷為作者，由他協助增補內容。新的書取名《平面設計基礎》，架構和習題與《平面設計原理》一樣，再補入不少新的教學內容和圖例。

靳埭強寫的一本名為《平面設計實踐》，是叢書的第二冊。他根據所學理論，加上設計實踐經驗和教學經驗，編寫教人怎樣學習設計的內容。書的架構仿照王無邪一書的基礎理論，每個章節就是每一課要怎樣教，理論簡潔一些，再把自己的設計作

⁵² 最初《平面設計原理》是為配合商業設計課程的展覽而出版，一九六九年八月由中大校外進修部及香港博物館美術館聯合出版。

⁵³ 該叢書英文版 *Principles of Two-Dimensional Design*，一九七二年在美國出版。

⁵⁴《平面設計原理》由台灣雄獅圖書股份有限公司出版。

品，加上朋友的好作品為實例，講述平面構成理論的應用方法；再揀選一些外國的經典圖錄放在每章做參考。可能因為王無邪認為這本書寫得好，特別翻譯為英語，成為靳埭強第一本中英雙語對照的著作。

王無邪為叢書寫序，其中提及出版目的：

「美術設計叢書編寫之主要目的，在於提供高質的美術設計有關的中文讀物，給廣大的對這方面有興趣的讀者。我們希望藉此能夠對整個社會美術設計專業水平之提高，及美術設計教育之改進，作出有意義的貢獻。」這兩冊書在一九八二年出版，可作為設計師的參考，又可作為設計課程的教材，受到廣大的歡迎。除了香港地區，內地也有不少讀者。靳埭強曾收到不少內地讀者來函，有一封是中央工藝美院高中羽教授所寫，說很多謝他，《平面設計實踐》寫得很好，對教學很有參考價值，還鼓勵他多寫。

蔡啟仁介紹《平面設計實踐》（《明報》1986·12·28）

這套美術設計叢書，除了這兩冊之外，本來計劃由王無邪和梁巨廷寫第三冊，靳埭強寫第四冊，怎料三位作者都太忙，計劃一直拖延。靳埭強計劃做的書是關於字體設計，因為字體在設計中很重要。可是，當時他的公司合夥人離開，工作忙不過來，他想到可仿效王無邪找學生合作寫書。他有一位學生蔡啟仁，插圖和字體都做得很好，設計字體曾經過獎。他找來蔡啟仁合作，表示可以用自己曾教授的字體設計課程的教材，共十二節課，可編成十二章。他們開了兩次會，書的內容交由蔡啟仁組織編排。蔡啟仁當時在大一設計學院任教，是主力教師，可能因為工作太忙，也未能騰出時間寫書。商務印書館方面也沒有給他們壓力，於是這計劃中的兩冊書遲遲未有出版，最後不了了之。想不到靳埭強在三十多年後才把這項出版計劃完成，寫成《字體設計》一書[55]。

設計書籍在台灣出版

這兩冊「美術設計叢書」的成功，引起台灣藝術家出版社的注意，想取得授權在台灣出版。商務印書館同意授權，但不是合作出版，只是把書的印刷底片賣一套給他們，收了底片的費用，而版稅收益就要藝術家出版社直接付給作者。誰料該出版社得到底片，在台灣出版書後，一直沒有付給作者任何版稅。靳埭強編著的《平面設計實踐》台灣版在市場上銷售多年，甚至銷來香港，作者卻分文未收，也追討不到應得的權益。

這段時間台灣另一家出版社雄獅圖書又向靳埭強邀稿。他的稿件在《雄獅美術》雜誌刊版。

[55] 靳埭強編著的《字體設計100＋1》，編在經濟日報出版社的「創意生活系列」之中，二〇一六年出版。

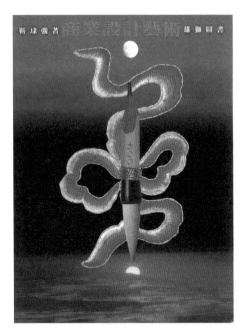

靳埭強《商業設計藝術》（雄獅圖書）

登，然後結集，加上以前在《文學與美術》和《文美月刊》的稿件，編成《商業設計藝術》一書，在一九八八年出版。這本書按商業設計的類別分為九章，包括：郵票、海報、機構形象、年報、包裝、郵件、雜誌、書籍和廣告。每章先介紹該類商業設計的總體原則和設計過程，然後再分項舉例細談設計特點。每類內容不會談得很艱深，是一部簡潔輕便的設計入門教科書。這時靳埭強已積累更多有水準的作品，書中設計案例就全部以他的作品來講解，是一本作者現身說法分享經驗的設計作品集。

從前台灣大量翻譯日本的

設計書籍，但以中文原創編寫商業設計書的很少。所以靳埭強的兩本書很受歡迎，賣了差不多三十年。進入新世紀後，台灣的設計業已有所發展，官方也大力推動創意產業。逐漸有較多當地作者編寫設計書籍，在本土出版，越做越好。

萬里書店「香港設計叢書」

靳埭強在一九八○年代為香港聯合出版集團⑯旗下出版社，包括商務、三聯、中華、萬里，做了多部書籍的設計，而且屢屢獲獎⑰。他與這幾家出版社的編輯都有交往，關係良好。當時萬里書店主要出版工藝實用書籍，但未有設計叢書，看到靳埭強曾編寫商業設計教材，便找他再寫一套設計叢書。靳埭強剛完成在台灣出版的《商業設計藝術》，在一本書內分章講解所有平面設計類別。這次要做一套叢書，他想到不如以自己認識的平面設計類別分冊去做；例如海報一冊，企業形象一冊，廣告一冊……，可以逐冊的做下去。

他還有一個想法，是在叢書中展示一眾香港設計師的作品，呈現香港現代設計的面貌。他覺得香港當年的平面設計有很高水準，緊隨日本之後，應該讓更多人認識這些優秀設計和設計師。所以他在這套書裏收納了很多香港設計師的作品，用作教學的經典例子，書的後面有列表介紹這些作品的設計師。他認為這套書除了可以給老師用作教學參考，學生用作自學之外，還是一種文獻，記錄了那個時代香港平面設計的傑出作品。

這套書名為「香港設計叢書」，在一九八九至一九九五年間出版了四冊：《海報設計》⑱、

⑯ 香港聯合出版集團的正式名稱是「聯合出版（集團）有限公司」，在一九八八年註冊成立。前身是在一九八○年成立的「三聯書店・中華書局・商務印書館香港總管理處」。

⑰ 靳埭強設計而獲獎的書籍包括：商務印書館的《中國服飾五千年》，三聯書店的《藏傳佛教藝術》，萬里書店的《中國觀賞鳥》。

⑱ 萬里書店出版的《海報設計》，在一九九一年獲得德國萊比錫國際書籍設計展「最傑出書籍銀獎」。

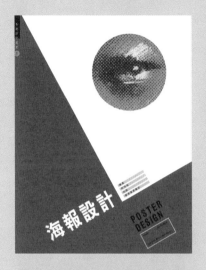

萬里書店「香港設計叢書」
《海報設計》《廣告設計》《商標與機構形象》《封面設計》

《廣告設計》、《商標與機構形象》、《封面設計》。每冊書的封面都是向國際大師致敬，選取最有名的設計大師作品略加改變，然後在封底刊登大師的原作，並以文字介紹這位大師和作品。書內又會介紹另一些國際作品，與香港設計師的作品做對比。每冊書不單講解該專題類別的設計，還兼及其他相關內容。例如《海報設計》第一章先介紹海報的歷史，由歐西歷代海報開始，到當今一些大師的傑作；又兼及海報的印刷，介紹基本的知識。以下各章就以淺易文字和豐富圖例，講解海報本身媒體的各種設計問題，包括意念、字體、攝影、圖形、色彩等等。《廣告設計》一書除了講解廣告的設計細項，還會介紹香港報紙廣告怎樣計算欄位，怎樣計算費用，怎樣運用報紙版面等，總之是多維度的陳述，令讀者可學習更全面的知識。

王無邪親筆信稱讚靳埭強專刊（1993）

杉浦康平繪圖速記

寫作日本設計師對談錄

靳埭強很愛看日本的刊物，其中一本時尚雜誌《流行通訊》在香港出版中文版，特約靳埭強編寫日本設計師專欄。由靳埭強選擇邀約多位日本設計名家對談，在《流行通訊》中文版中連載，還親自設計版面。

他在初學設計的時候，已經欣賞很多前輩設計師，包括幾位甚具影響力的日本大師，都是他的偶像。

第一位是龜倉雄策，靳埭強最崇敬的偶像。那天靳埭強赴約遇上大塞車，見到偶像等得焦急，他滿懷歉意地告訴龜倉先生：他十多年前已渴望能拜會大師，在車上一小時的等待比十年還長！這令龜倉先生開懷大笑。結果他倆對談甚歡，龜倉先生還稱讚靳埭強的設計作品有很高水平，與日本設計師有不同的獨立風格。後來更在他主編的《創造力》（Creation）世界設計雜誌選刊靳埭強的作品，又在第十九期一個專輯中刊登了十多幅靳埭強的作品。

第二位是田中一光，也是靳埭強的偶像級好友。

《日本設計家對談錄》（聚賢館 1992）

他最難忘是與大師在「日本字體設計師協會年展」同台獲獎，又被邀約一起在田中先生的故鄉奈良聯展二人的水墨畫與海報作品。

第三位是杉浦康平，是靳埭強最欣賞和深交的日本設計大師。他倆的對談如摯友詳談，杉浦邊談邊寫，全程繪圖速記文稿，之後雙雙簽署，送贈靳埭強珍藏。杉浦先生表示，那次對談是他接受眾多訪問中最開心、交談最深入的一次。

第四位青葉益輝，是與靳埭強同齡相知的日本大師。兩人都在設計之外喜愛繪畫，性情相近。他在一九八五年「泛太平洋國際設計會議」邀請靳埭強為嘉賓講者，討論「公共設計」議題。

第五位是五十嵐威暢，可說是靳埭強的伯樂之一，也是他的同輩大師。他還最早提名靳埭強為國際平面設計聯盟（AGI）的會員（可惜落選），他是該會當年的副主席。

五位不同輩份的日本設計大師的成就各自精彩，在交談中分享的心得很豐富，靳埭強據此寫出五篇情理兼備的對談錄。一九九二年，這系列專欄文稿結集成書，由聚賢館文化有限公司

出版，是一份珍貴的文獻記錄。後來，靳埭強繼續與他心儀的日本大師永井一正、淺葉克己、松永真等對談，發表在藝術刊物中，延續這中外設計藝術交流的佳話。

在上海出版叢書及文集

萬里書店「香港設計叢書」的出版計劃，延伸至香港與內地的合作。他們找了一個合作單位「上海文藝出版社」，打算把這套叢書拿到內地出版。靳埭強覺得既然在內地出版，不宜只有香港設計師的作品，應該兼及大中華設計師，也可作為大中華精英設計師的圖鑑。於是，他重新修訂這四冊書籍，加入內地和台灣地區設計師的作品和人物介紹。香港萬里書店出版繁體字版，叢書名稱改為「平面設計家叢書」，上海文藝出版社出版簡體字版，稱為「中國平面設計叢書」。後來靳埭強再多做兩冊，是《包裝設計》和《數碼設計》，成為一套六冊。這套叢書在內地設計界有重要影響，二○二一年上海舉辦一個設計大展，出版了文獻談及當地每個時代的設計，也記錄這套書是他們設計歷史裏的重要出版物。

除了「中國平面設計叢書」，上海文藝出版社也希望可直接與靳埭強合作。於是靳埭強在該社旗下一本藝術雜誌《藝術世界》寫文章。他完成五位日本設計家的對談錄後，計劃寫自己跟國際設計師的交往，每期刊登一篇他與設計師朋友的交流訪談。後來這些文稿結集成書，出版了三本《靳埭強與設計師朋友》，每本有幾位國際設計大師的訪談，分為《包裝設計家》、《海報設計家》、《企業形象設計家》。靳埭強認為與國際朋友的對談也是不可多得的交流方

上海文藝出版社「中國平面設計叢書」
《封面設計》《廣告設計》《企業形象設計》《海報設計》
《包裝設計》《數碼設計》

《企業形象設計家》封面設計草稿

上海文藝出版社「靳埭強與設計師朋友」
《包裝設計家》《海報設計家》
《企業形象設計家》

靳埭強《眼緣・心弦——靳埭強隨筆》內頁
（上海文藝出版社）

法，大家可從對話中彼此學習。

除了這些設計訪談文章的結集，上海文藝出版社又為靳埭強出版文集。靳埭強在一九八〇年代逐漸為人認識後，有一些報章邀請他寫稿，包括《香港經濟日報》、《文匯報》、《明報》、《明報月刊》和《晴報》等；多是寫藝術生活的小文章，有時是小品，每星期一篇。較為意想不到的，是《香港經濟日報》當年創刊⑤，副刊主編崑南找靳埭強寫稿，在副刊給他一個專欄，是文藝性質，每天刊出。每天寫稿可以鍛煉他的文筆，但壓力也頗大；幸好財經報章星期日不會出版，可以休息一天。靳埭強從這報章創刊日開始寫，持續了一年多。後來因為配合世界盃⑥，該報副刊改版，增加很多關於世界盃的篇幅，靳埭強的專欄也停了。靳埭強覺得這也是好事，不用再忙着每天趕稿。事

⑤
《香港經濟日報》在一九八八年一月二十六日創刊。

⑥
國際足總世界盃（FIFA World Cup）每四年舉辦一次，一九九〇年的主辦國是意大利。

隔多年，上海文藝出版社說要替靳埭強出版文集，他便把在報章刊登過的文稿給該社，讓他們自己編輯，只就封面設計提了創意。這批文稿結集成《眼緣・心弦──靳埭強隨筆》一書，在二〇〇二年出版。

經過幾次合作後，靳埭強又把多年前編寫的《平面設計實踐》簡體修訂版交給該社出版。

這本書原本由香港商務印書館出版，賣了二十多年。進入新世紀後，商務印書館沒有再重印此書，靳埭強與出版社商議把版權收回。他覺得這本書仍有市場，尤其在內地的需求更大，但不容易買到，於是決定把書交給上海文藝出版社出版。他重新修訂此書，書名也改為《視覺傳達設計實踐》。修訂部份主要是更換一些設計例子，把水準不高的或不是自己作品的，改用靳與劉設計公司的作品，包括不少劉小康的經典傑作；另外又增加一些靳埭強所拍攝的照片，以大自然景色說明點線面視覺構成的審美。

當時一位曾在香港三聯書店工作的設計師陸智昌到了北京工作，知道靳埭強要修訂《平面設計實踐》在內地出版，便要求讓他來做書籍設計，因為那本書曾教過他怎樣做設計，印象深刻。靳埭強覺得這位年輕人對書很有愛心，很重視文字閱讀，便讓他來做。陸智昌的太太是編輯，對修訂版的編排提出很好的意見。她看到書中的案例，有很多是靳與劉的設計項目，這些作品產生背後一定有很多可以說的故事，建議在旁邊加一些文字框，講述其中故事。增加這些文字後，書的內容維度豐富了。結果這本修訂版做得很好，靳埭強非常滿意。這本修訂版書籍非常受歡迎，到今天仍在北京大學出版社多次再版。

靳埭強《視覺傳達設計實踐》
（北京大學出版社）（陸智昌設計）

《視覺傳達設計實踐》內頁
（左下角有文字框故事）

策劃「長江新創意設計叢書」

二〇〇三年，靳埭強出任汕頭大學「長江藝術與設計學院」院長，覺得應該要發展出版，鼓勵院內老師和研究生把教研成果寫成專論。他組織出版一套「長江新創意設計叢書」，由他擔任主編，副院長韓然任副主編。靳埭強在叢書的「序言」寫道：「這套『長江新創意設計叢書』集中了我們的教研成果，作為長期出版計劃，將逐年出版匯成書系，包括新課程的實驗、專業教學的論述和碩士生專題研究等題材。我們無意編一套教科書，或建立一個新標準；相反，我們只想從新的角度探索不同的教學與研究課題，希望能引起更多更新的教學實驗，努力在陳舊的體制內尋求突破。」

這套叢書共有七冊，在二〇〇八至二〇一三年間出版[61]，其中三冊是靳埭強組織或編寫。

第一冊《靳埭強•身度心道》是由幾位研究生寫關於靳埭強的設計、繪畫、教育歷程和理念，第七冊《城市形象•設計實踐與教學》是把「重慶城市形象設計」專案的過程寫成專書。其餘四冊，靳埭強最喜歡李可賢編寫的《物象•心象•新視角素描訓練教程》，記錄了他們改革素描課程的成果，把兩年課程的教案和功課作品都記入書中。另外有兩位老師寫了《廣告攝影》（余源）和《公共藝術》（張宇），還有一本是一位研究生寫的《說物•產品設計之前》，是一些產品案例以自己的觀點去分析論述。可惜靳埭強退任院長後，學院沒有延續這項工作。

[61]「長江新創意設計叢書」第一至六冊由安徽美術出版社出版，第七冊由廣西師大學出版社出版。

「長江新創意設計叢書」
《靳埭強・身度心道》（安徽美術出版社）

「長江新創意設計叢書」
《靳叔說・設計語錄》（安徽美術出版社）

《關懷的設計：設計倫理思考與實踐》
《設計的思考：設計師的心智與靈魂》
(香港商務印書館)

靳埭強對自己在「長江藝術與設計學院」開創的「設計倫理」課程十分重視，課程很成功。他希望將自己的設計教育改革新思維不斷傳播。他與任教課程的老師潘家健，合作撰寫了兩本關於設計倫理的書：《關懷的設計：設計倫理思考與實踐》、《設計的思考：設計師的心智與靈魂》。潘家健是香港理工學院高級文憑課程畢業生，專長包裝設計，在香港和加拿大發展設計事業有成，後回港幫助靳埭強的教育工作，對「設計倫理」課程有積極參與，並記錄成書，加上靳埭強撰寫實踐案例。兩本合著由香港商務印書館出版，北京大學出版社出版簡體版。

經濟日報「創意生活系列」

靳埭強出任「長江藝術與設計學院」院長期間，經濟日報出版社[62]的社長石鏡泉來找他，希望可以出版他的書，請他以專業意見把經驗說出來，叢書稱為「創意生活系列」。靳埭強不想重複以前的寫法，於是定了一個架構，叫「100＋1」，每本書都有一百篇文章，最後加一篇特稿。第一本是《設計心法100＋1》，他構思了關於設計的十個大問題，每個問題以十個答案去回答，便是「100」；後面再加一篇《當代設計師要以甚麼態度做好設計》，自己的人生；因為設計師的個人經歷和生活態度，對他的創作和設計都很有影響。這本書定名為《情事藝事100＋1》，一百篇文章中，五十篇是人的情，五十篇是物的情。人情中，十篇是親情，十篇是戀情，十篇是友情，十篇是人情，十篇是師生情。物情是寫他喜愛的物件，包括：字、墨、石、尺、自然，各以十篇文章去寫。最後＋1的一篇叫《惜緣──與有緣人共勉》，自言珍惜與一眾相遇的人和物的緣份。

經濟日報出版社
「創意生活系列」
《設計心法 100＋1》
《情事藝事 100＋1》
《品牌設計 100＋1》

[62]「經濟日報出版社」是「香港經濟日報集團有限公司」旗下出版業務，於一九九四年成立，以出版實用參考書籍為主。

經濟日報出版社「創意生活系列」
《靳叔品美 100 ＋ 1》《字體設計 100 ＋ 1》

第三本是《品牌設計 100 ＋ 1》，講述一百個品牌商標誕生的故事，最後的＋一就是「重慶城市形象設計」的個案。第四本是《靳叔品美 100 ＋ 1》，是靳埭強在《晴報》[63] 所寫專欄文章的輯錄，是一些對生活的感悟，有視覺的、聽覺的、味覺的、嗅覺的、觸覺的或綜合的欣賞體會。最後的＋一就收錄了皮道堅教授所寫的《靳埭強現代水墨藝術解讀》，是別人對他的藝評。最後一本是《字體設計 100 ＋ 1》，是靳埭強還了自己的心願。他本來在寫完第一本書《平面設計實踐》之後，便有意寫字體設計的書，誰知因種種原因拖延多時，在三十多年後才完成。書中有一百個有關字體設計的單元，是他積累多年的材料，最後加上一本他的字體設計教學筆記。

[63]《晴報》是「香港經濟日報集團有限公司」旗下的免費中文報章，在二〇一一年七月二十七日創刊。

這時靳埭強已開展與北京大學出版社的合作，又把這套「創意生活系列」帶到內地出版。

雙方合作始於《視覺傳達設計實踐》一書。此書本來由上海文藝出版社出版，出版後受到內地讀者歡迎，可是該社卻一直沒有付版稅給靳埭強，追討也沒結果。於是靳埭強便收回該書的版權，另找出版社出版。剛好曾在汕頭大學「長江藝術與設計學院」任職的張麗娉，後來到了北京大學出版社工作。他與靳埭強聯絡，在北京大學出版社重新出版《視覺傳達設計實踐》一書。因為有相熟的人跟進，該社做事也很認真，按時付版稅，靳埭強很滿意這次合作。他也樂意把更多書交給他們出版，包括「創意生活系列」其中三本：《設計心法100＋1》、《品牌設計100＋1》和《字體設計100＋1》，還有香港商務印書館的《關懷的設計》和《設計的思考》，都由北京大學出版社出版簡體字版，深受內地讀者重視。

作品結集　總結設計成果

靳埭強除了為多家出版機構編寫設計教育和創意生活叢書，又積極把自己的設計作品結集，作為不同工作階段的小總結，也可作為後學者的範例。

一九九〇年代開始，靳埭強設計出版了多種刊物，包括《靳埭強設計商標選集》，封面運用橡根繩扣演繹公司商標的創意功能；《企業與品牌形象》封面以圍棋衍生市場策劃的意象；《'97回歸特刊》封面用過渡通用郵票印上方勝商標郵截，表現香港更換新形象。

一九九八年，靳與劉設計顧問獲香港藝術發展局資助出版了《物我融情——靳埭強海報選

434

《物我融情——靳埭強海報選集》
（靳與劉設計顧問）

《生活・心源——靳埭強設計與藝術》（套裝）
（香港康樂及文化事務署）

集》，靳埭強自選了一百零八幀海報，邀請了十五位國際設計大師寫評論。這是他最精心編輯和設計的圖書，書中作品獲眾多名家讚譽。

踏入新世紀，更多較大型的作品集出版。二○○二年，香港文化博物館主辦《生活‧心源——靳埭強設計與藝術》個展，出版了同名的一套書籍，包括《設計源於生活》和《藝術得自心源》兩本全彩色作品集，每本刊有中外專家的評論文章。這個展覽巡迴在廣州市廣東美術館展出，同時刊印另一本新編的平裝同名精美圖書。

二○○二年，《靳與劉設計》作品集在江西出版社出版；二○○九年，《中國現代設計先鋒》在廣西師範大學出版社出版，都是靳劉高團隊聯合編著設計的大型圖書。公司大型高水平的設計案例眾多，書中以豐富的彩圖和文案分享設計創作成果，是專業推廣交流的珍貴記錄。

靳埭強七十歲那年，「創意香港」贊助，香港設計中心主辦「2012香港設計年」。其中一項節目是由香港當代文化中心主辦的《香港設計承傳跨越——靳埭強七十豐年展》系列展覽64，透過精選靳埭強四十多年來七十組不同時期的代表作品，並匯集三十五名在不同年代成長的設計師作品，見證內地、港澳及台灣等地設計及文化的發展與成果。展覽期間出版了同名書籍，靳埭強撰寫《香港設計見聞與反思》一文，記錄了香港現代設計在不同時期的發展。

二○二○年，靳埭強的忠實郵迷吳瑋與他合著了《因小見大——靳埭強的郵票設計》，在廣西師範大學出版社出版，深受集郵愛好者喜愛。二○二二年，香港萬里機構出版繁體修訂版。吳瑋是在一九八○年代因愛上集郵而認識靳埭強，要求他協助購集香港生肖郵票，漸漸受

64 《香港設計承傳跨越——靳埭強七十豐年展》由「脈化」、「墨化」、「物化」三個展覽組成，展期由二○一二年九月至二○一三年一月。詳見本書第三章第六節。

Stamping in the new year

Designer Kan Tak-keung shows off four special stamps for the Year of the Ram, to be released on Saturday by Hongkong Post. The stamps and related products are issued to mark next month's Lunar New Year celebrations. The stamps, which cost HK$13.30, show the animal portrayed using different types of Chinese folk arts and crafts. As the holiday nears, the Hong Kong Monetary Authority has urged the public to give good-as-new notes rather than brand new cash as lai see. The city's three note-issuing banks will exchange new notes from February 10, but the authority hopes to see more people use good-as-new notes for environmental reasons. In recent years, 45 per cent of people chose good-as-new notes, up from 20 per cent in 2006, HKMA said. Photo: K.Y. Cheng

《南華早報》報道靳埭強設計的第四輪羊年生肖郵票發行（2015）

《因小見大──靳埭強的郵票設計》
（廣西師範大學出版社）
（易達華設計）

靳埭強影響學習設計。他請靳埭強讓他合著郵票設計專論，成功在兩地出版，還在全國郵展獲得鍍金獎。他又希望可以再修訂簡體版，將靳埭強香港郵票壓軸作品二〇二三年兔年生肖郵票編入書中，成為一本靳埭強設計香港郵票全集。

二〇二〇年，靳劉高設計與香港中華書局計劃出版一套新書《兩地三代創意三重奏》。

第一代創業人靳埭強編寫了《設計水墨．水墨設計》。他記錄自己五十多年的藝術和設計創作歷程，以及每個時期的代表作，詳述自己的探索和追求；與讀者分享在各種影響下怎樣自省尋根，承傳中國文化力求自我創新的成果。第二代合夥人劉小康編著了《椅子戲》。他在一九九六年以「椅」為題材創作第一件椅子雕塑後，開始在藝術與設計中不斷衍生新意念，成為他標誌性的個人風格，獲得不少藝評者的好評。他重新細讀那些評論，再思考總結寫成這本新書。第三代合夥人高少康與文化評論作家林慧遠合著了《生活是設計的全部》。他在二〇〇〇年進入靳與劉工作，靳埭強退休時到深圳分公司任職總經理，成為合夥人，將原本十多人的團隊發展至三四十人，成為香港設計師在大灣區經營成功的典型例子。他在書中暢談學習和努力創造亮麗業績的經驗。這套書目前在業內是獨一無二，三代同堂分享寶貴創作心得，籌劃兩年多，終於在二〇二二年香港書展面世。

靳埭強數十年經歷中，所從事的不同工作，有不少都是他沒想過會做，只因機緣巧合，有人給予機會，他又願意抓緊機會，逐漸發展下去；包括做設計師、教師，還有寫書。他並非有長遠寫作計劃的作者，但一直有思考應該要做甚麼。他的學歷不高，但也算是能寫作的，在香

「兩地三代創意三重奏」
《設計水墨・水墨設計》《椅子戲》《生活是設計的全部》

港設計師中屬少數。他覺得自己在設計行業的多年經驗，能領悟怎樣去實踐設計理論；加上豐富的教學經驗，可以寫一些設計教育的書。他願意利用自己和公司的設計案例，去引導年輕一輩的設計人才，與他們分享經驗。多年來，這些著作有一些成為設計學院的教材，也成為不少設計師的自學參考書，影響深遠。

靳埭強很珍惜可以參與教育的機會，只要新一代人肯聽肯看，他便去講去寫。每個時代的人都不同，學習態度不同，人生觀不同，都有新的能手。他覺得教育很重要，我們要珍惜知識來源。設計教育不單影響一個人怎樣做設計，還影響一個人怎樣思維，怎樣有創意解決問題，可以利用老師教的知識轉換成人生有用的東西。所以到今天雖然他已放下自己的設計事業，但仍一直參與教育的工作，繼續貢獻社會。

後記

幾年前在香港出版雙年獎的頒獎禮上遇見曾協泰先生，他告訴我轉到天地圖書工作，計劃要出版我的傳記。我不喜歡自己寫自傳，曾先生就請一位作者來編寫，盛情難卻。我在疫情前開始口述，進程並不暢順。今年決定要在香港書展時刊行，今天還在找配圖，真是一件不容易的工作！這就是我不喜歡寫傳記的原因之一。

我知道很多後輩喜歡聽我說舊事，還說我記性、我好記性。事實上，我的記憶力在衰退中，執筆忘字，染疫後更嚴重。長期以來，記別人姓名是我的最弱項，很熟悉的人都可以叫不出名字！

有很多往事都存在我心中難忘記，但要清楚記下日子又是件艱難的事。寫傳記要求真實就不只是記錄準確時刻，能否清楚記錄實事，又談何容易？我會坦率地寫自己的錯誤，然而談及別人真相又怎樣處理？

口述歷史不記錄事實就沒有意義，幸有編寫人執筆，可以比較客觀地查核記述自己的故事。這本書能完稿，我感謝甘玉貞女士的辛勤寫作。整理資料配圖的工作是繁重得難以想像，我要感謝王思薇細心辛勞地統籌。我亦感謝天地圖書的編輯設計出版團隊的衷誠合作。希望這本書圓滿成功！

在這幾年間，讓我重複閱讀自己的人生故事。感覺幸運的是遇到數之不盡要感謝的人。感謝我的長輩祖父母、父母、伯母、叔伯、親人、家人……其中最重要是祖父耀生、伯父微天，

祖父在我心田植入藝術種子，伯父是我的繪畫啟蒙老師。

我遇到的良師很多，都衷心地感謝！尤其是呂壽琨老師和王無邪老師，都對我的藝術與設計創作影響至深。鍾培正老師不但教我設計，還是重用我的香港平面設計業先驅，是我的師父。

我有很多同窗益友，也是對我的事業幫助很大。呂立勛與我一起修讀王無邪老師的設計基礎課程，聘我到玉屋百貨公司轉業為設計師，又邀我一起創辦大一學院，使我至今沒有放棄致力藝術與設計教育工作。在香港中文大學校外進修部和其他院校，我認識不少設計與藝術的同道，有共事和合聚的同輩和後輩，亦和同門畫友結社切磋，推展新水墨運動，成為畫道戰友。

我都一一終生感恩懷念！

無論在設計、藝術和教育工作上，都有很多合作者，客戶、製造者、營運者、工作團隊的成員們，每一位我都要感謝！還要感謝眾多用家、收藏者、策展人、評論人、報道者、學生、觀賞者、讀者……，你們的愛護、鼓勵，給我創作的動力。你們的批評、苛責也給我自省、反思，以求美好的創作成果。

我更幸運能與我的偶像，偉大的設計家、藝術家們交往，他們成為我的伯樂，感恩不淺！

在眾人的厚愛下，我在藝術、設計、教育工作活出「有幸三生」。我最幸運有緣與秀菲相親相愛五十多年，幸福一起生活終身。恩情難以為報，真是「三生有幸」！

衷心感謝大家！我珍惜和你們一起生活在同一個時空。

靳埭強　二○二三年六月二日

鳴謝

本書所刊圖片，來自以下機構之藏品、徽誌、出版物或產品，部份由個別人士提供，謹此致謝。

香港藝術館
香港文化博物館
M+
美國明尼阿波利斯藝術館
英國牛津阿什莫林藝術與考古博物館
關山月美術館
東亞銀行
香港滙豐銀行
香港郵政署
香港房屋署
香港電台
香港康樂及文化事務署
香港機場管理局
廉政公署

消費者委員會
沙田區議會
荃灣區議會
廣州市人民政府
重慶市人民政府
大一藝術設計學院
集一畫院
香港正形設計學校
香港理工大學
清華大學藝術學院
汕頭大學長江藝術與設計學院
香港中文大學
香港公開大學
香港浸會大學

耀中國際學校

賽馬會體藝中學

星島報業

商務印書館（香港）有限公司

三聯書店（香港）有限公司

萬里機構出版有限公司

中華書局（香港）有限公司

美術家雜誌社

香港中文大學出版社

養德堂出版集團

黃易出版社

經濟日報出版社

長者安居協會及小書局

MEDIA & MARKETING LTD

中央工藝美術學院

中國包裝進出口廣東公司

廣州日報社

上海文藝出版社

北京大學出版社

安徽美術出版社

廣西師範大學出版社

雄獅圖書股份有限公司

設計家雜誌社

恒美商業設計有限公司

恒美傢俬公司

嘉頓有限公司

Joyce Boutique

大家樂集團

保華建築公司

會德豐有限公司

馬登基金會

聯合企業有限公司

特高廣告公司

廖創興銀行

金山集團

香港置地集團

中國銀行

屈臣氏集團

東東雲吞麵

芝柏婚紗攝影

LAWMAN

廣生行

榮華餅家

法國昆庭銀器

中保集團

日本竹尾株式會社

補品店

鳳凰光學

金悅軒餐飲集團

廣天藏品

健康元藥業

齊心文具

雲都浴品

拉薩啤酒

一丹獎基金會

一畫會

日本字體設計師協會

香港設計師協會

＊以上所列名單如有錯漏，敬請原諒。

香港中華總商會

香港當代文化中心

進念 ● 二十面體

插圖社

錢秀蓮舞蹈團

王無邪先生

呂立勛先生

呂展露女士

杉浦康平先生

高中羽先生

張樹新先生

靳杰強先生

靳子森先生

葉秀玲女士

蔡劍虹先生

鍾培正先生

鍾秉權先生

Mr. Jesse Clockwork

天地

www.cosmosbooks.com.hk

書名 ● 靳埭強　心路 ● 足跡

編著 ● 靳埭強　口述
　　　甘玉貞　編寫

責任編輯 ● 甘玉貞

美術編輯 ● 郭志民

出版 ● 天地圖書有限公司
　　　香港黃竹坑道四十六號新興工業大廈十一樓（總寫字樓）
　　　電話：2528 3671　傳真：2865 2609
　　　香港灣仔莊士敦道三十號地庫（門市部）
　　　電話：2865 0708　傳真：2861 1541

印刷 ● 美雅印刷製本有限公司
　　　香港九龍觀塘榮業街六號海濱工業大廈四字樓A室
　　　電話：2342 0109　傳真：2790 3614

發行 ● 聯合新零售（香港）有限公司
　　　香港新界荃灣德士古道二二〇至二四八號荃灣工業中心十六樓
　　　電話：2150 2100　傳真：2407 3062

出版日期 ● 二〇二三年七月初版 ● 香港

ISBN ● 978-988-8551-09-5